陈振濂　主编

书法美育学刊

（第一辑）

浙江人民美术出版社

图书在版编目（CIP）数据

　　书法美育学刊. 第一辑 / 陈振濂主编. -- 杭州：
浙江人民美术出版社，2023.9
　　ISBN 978-7-5340-7988-7

　　Ⅰ.①书… Ⅱ.①陈… Ⅲ.①汉字—书法美学 Ⅳ.
①J292.1

　　中国国家版本馆CIP数据核字(2023)第149156号

责任编辑　郭哲渊
文字编辑　王益伟
责任校对　董　玥　胡晔雯
责任印制　陈柏荣

书法美育学刊（第一辑）

陈振濂　主编

出版发行：浙江人民美术出版社
地　　址：杭州市体育场路347号
经　　销：全国各地新华书店
制　　版：杭州真凯文化艺术有限公司
印　　刷：杭州捷派印务有限公司
开　　本：787mm×1092mm　1/16
印　　张：25.25
字　　数：600千字
版　　次：2023年9月第1版
印　　次：2023年9月第1次印刷
书　　号：ISBN 978-7-5340-7988-7
定　　价：98.00元
如发现印装质量问题，影响阅读，请与出版社营销部（0571-85174821）联系调换。

卷首语

"书法美育"作为存在事实、行为方式与社会形态，自书法诞生起即有之。若没有"美"与"审美"，汉字用之于应世取用即可，何以要演进为"书法艺术"？更退一步言，即使是汉字，相比于并世其他欧美文字系统，也早已有了无所不在的审美因素。看陶文刻符、殷商甲骨文、两周青铜器铭文、秦汉石刻，哪样不是把标记符号当建筑造型的视觉提炼来对待？只不过在实用过程中，汉字造型美的重要性被有意无意地忽略了；而汉字的实用功能，却在社会普遍应用环境中被全民放大和强化了而已。

"书法美育"的文化元素俯拾皆是，但书法之"美育"概念的确立却是近几年的事。其实一百多年前的民国初年，"美育"已是兴办新教育、养成新国民的重要指标之一。但以当时"西学东渐"的大趋势，西方艺术中有绘画、雕塑、音乐、舞蹈、戏剧以及后来的影视，却唯独没有"书法"。中国早期的艺术论与审美、美学论中也不见有关于"书法"的叙述，这证明书法在当时尚未入"艺术之籍"。自然，作为诸艺术基础的"美育"，也就肯定没有书法的份儿了。

西方框定的艺术模板，使得书法在20世纪50年代中国学者编写的《艺术概论》《艺术美学》《艺术史》等教科书中一概缺席。以此类推，来自西方的"艺术""美学""美育"，当然也与"书法"无涉，"书法美育"自然也就无从谈起。

或许还有一个因素。在中国，从蒙童到成年人，人人皆须会"识""读""写"汉字，他们以为这是必备的文化技能，于是就先天地认为自己只要懂写字就必懂书法，遂造成越俎代庖的怪现象：会写端正、整齐状如印刷体的工整毛笔字，就敢号称"书法家"；甚至拿写字标准来套用书法艺术标准，还大言不惭、振振有词、理直气壮地品头论足。这种荒谬的"错位"，在当下可谓比比皆是。

于是，"书法"本来在时间（历史）上最早开启，"书法美"也横贯了几千年，但有形的"书法美育"却最晚成。真正完整有体系的概念的确立，还是在2020—2021年间。

以"书法美育"为书名陆续推出的研究专著分知识编、图像编、学理编，三部书

分领三个领域，各有领属，分工合作，构成了一个三位一体的清晰的门类"美育"学科模型。

此前成功编写的8+8册《书法课》教材也树立了贯穿始终的指导思想，即在"审美居先"观念下的启蒙、入门、基础、提升四个分阶课程体系。

近年正在编辑的《书法美育·书写实践"新思维"临习范本系列》包括50—60种经典名碑法帖。

现在我们这份作为年刊的《书法美育学刊》也面世了。

在当代学科架构的映照下，如果以此对"书法美育"的第一代成果进行评估，则无论是"质"还是"量"，都可以说是史无前例的、划时代的。

《书法美育学刊》作为推广"书法美育"新学科、新理念的一个崭新的公共学科平台，肩负着在新时代促进书法艺术发展兴旺的重要任务。我们特别希望能汇集"书法美育"领域的专业人士，共同探索，讨论课题，究问辩驳，激活思想，形成本领域的智慧"裂变"而日有精进。这是一场或者若干场深刻而激情四射、荡气回肠的"群英会"，能形成聚沙成塔、滴水穿石、百川归海式的优秀与卓越，能成为今后书法健康发展的一个坚定保障。

浙江人民美术出版社以"书法美育"为主线的品牌建设，是专业出版主动引领学术风气的重大举措，而且已经形成了多层次梯次效应、多元立体的学术研究与出版品格。希望在今后的发展进程中，《书法美育学刊》和围绕它的一系列活动，会成为全国书法界一个热切关注与期盼的焦点，会成为当代"大美育"格局下的"比较艺术学"式的焦点。前者指向纵向的古今即五千年书法史；后者则必然以书法的独特性及书法与传统文化之密接的优势，使"书法美育"在横向的艺术世界中脱颖而出，比如和音乐、舞蹈、戏剧、美术、影视等艺术相比，从表现传统文化的独特性而言，"书法美育"必有鹤立鸡群、傲视群雄之影响与功效。

既如此，我们有理由看好这份《书法美育学刊》，并请业内专家，高校或中小学教师，艺术推广者、普及者以及体验者、思考者、实践者，都来支持"书法美育"这一系统工程。

陈振濂

2023年8月9日

目录

一、专题研究

从美感自觉到审美自由、审美境界　　　　　　　　　　　周　睿 / 003

——书法美学走向书法美育

书法美育与书法教育的范式转型　　　　　　　　　　　　祝　帅 / 016

自由与书法教育　　　　　　　　　　　　　　　　　　　吴慧平 / 023

书法美育有待澄清的一个基础问题：书法作为一种特殊的抽象艺术　张　黔 / 034

新时代书法美育的提出语境、独特价值及践行环节　　刘立士　蔡玲莉 / 055

书法美育的三个维度　　　　　　　　　　　　　　　　　张　雷 / 064

数字媒介时代的书法美育实践思考　　　　　　　　　　　徐　清 / 076

从精英培养到大众传播　　　　　　　　　　　　　　　　曾　勇 / 083

——对当下书法美育发展的几点思考

从民国初期的书法展览看现代书法美育的启蒙　　　　　　蔡思超 / 094

通过书法美育提升书法群众文化活动的价值内涵　　　　　刁艳阳 / 103

青少年艺术教育的目标定位与内容组织　　　　　　　　　金晓明 / 113

——以"审美居先"为目标的"蒲公英计划"书法公益培训为例

书法教育的理想态势　　　　　　　　　　　　　　　　　殷　明 / 123

论美感培养与技能训练在书法专业艺术学习过程中"互为主次"的辩证关系

张东升 / 131

中国本土美学视阈下的书法美育之思　　　　　　　　　　孙海涛 / 139

——以"风格"为核心的探讨

"西学东渐"与现代书法美育的发生　　　　　　　　　　朱海林 / 147

——以王国维、张荫麟、朱光潜、梁启超为中心的考察

马一浮的书法美育思想　　　　　　　　　　　　　　　刘　超 / 155

——以现代新儒家为视角

论"金石书派"书法教育的"艺术"定位　　　　　　　朱　琳 / 165

二、百家笔谈

"书法美育"，既是知识生成，更是观念转型　　　　　　顾　平 / 179

——关于"书法美育"之于书法学科建设的思考

书法美育的理论视野与书法学科走向　　　　　　　　　张建军 / 182

书法美育之内涵辨析　　　　　　　　　　　　　　　　黄映恺 / 186

论书法美育的"广大"与"精微"　　　　　　　　　　贺文荣 / 189

书法美育的观念张力和实践探索　　　　　　　　　　　徐　清 / 192

书法美育的必要性和方向　　　　　　　　　　　　　　李昈周 / 195

中国书法美育：历史方位与文化自信　　　　　　　　　冯文华 / 197

书法美育与公共空间　　　　　　　　　　　　　　　　郑敏惠 / 204

书法美育的缺失与反"丑书"现象的成因分析　　　　　韦　渊 / 208

论"书法美育"的实践维度　　　　　　　　　　　　　周　斌 / 218

传承经典　审美先行　　　　　　　　　　　　　　　　刘含之 / 221

——通识教育背景下高校书法艺术实践课程的美育教学手段与方法探索

媒体传播视域下的书法美育　　　　　　　　　　　　　杨　勇 / 224

——以《书法》杂志为例

关于美术馆书法类展览"书法美育"的思考　　　　　　周敏珏 / 228

——从文旅部对全国美术馆三类奖项的评选说起

书法美育与文化自信：以外语人才培养为例　　　　　　郑　瑞 / 231

"蒲公英计划"书法教学当中美育的概念、实施和启示　林　如 / 236

当公众成为书法的"关键大多数"时　　　　　　　　　沈伟棠 / 239

——关于陈振濂先生"书法美育"思想的学习笔记（问答）

关于中学书法美育课程升学考核的设想　　　　　　　　张　黔 / 243

三、研究生论坛

刍论新时代下以硬笔书法为基石扩大书法美育之路径　　　　　周若琳 / 247

论汉字的书法美育功能　　　　　李雪婷 / 253

从音乐、舞蹈与书法的同一性看书法美育　　　　　戴伊莱 / 260

梁启超书法美育思想探微　　　　　李家祥 / 267

浅谈当代社会美育的重要性　　　　　王 众 / 273

　　——以赵叔孺《美术馆之重要》为出发点

推动书法美育实践　　　　　杨思涵 / 282

　　——从建立书法展览的受众意识说起

书法美育在自媒体生态下的可能性探析　　　　　张子寅 / 290

中小学"书法美育"的发展路径　　　　　李 静 / 295

立意与心契："书如其人"的心理学阐释及其美育价值　　　　　张正阳 / 303

美育在中小学书法课程教学中的融合　　　　　闫宇露 / 312

四、旧文重刊

书法"美育"　　　　　陈振濂 / 321

　　——重建书法的艺术基础

五、经典回溯

孔子之美育主义　　　　　王国维 / 355

霍恩氏之美育说　　　　　王国维 / 358

以美育代宗教　　　　　蔡元培 / 364

对于教育方针之意见　　　　　蔡元培 / 366

美育是什么?　　　　　吴梦非 / 372

美育之原理　　　　　李石岑 / 380

新文化运动和美育　　　　　周玲苏 / 386

一、专题研究

从美感自觉到审美自由、审美境界*

——书法美学走向书法美育

周　睿

摘要：书法美学的知识建构和价值梳理为书法美育的开展奠定了理论基础，但书法美育要实现知识与价值的活化，除了理性认识，还需通过体验、想象、共情、感悟等多种途径。首先，书法美学中的审美价值范畴与经典作品结合可以唤醒主体美感，实现美感自觉；然后借助书法审美鉴赏体系丰富主体的美感，提升其洞察力与贯通力；进一步则广泛结合多种艺术美育共同促成审美感统的拓展与深入，逐渐实现审美判断的自如运用、创造性发挥，获得审美自由。书法美育最终还要引导人通过体悟高尚的审美境界彰显"真我"之"无限心"，升华人生境界，并达成民族文化认同。

关键词：书法美学　书法美育　美感自觉　审美自由　审美境界　民族文化认同

一、知识论、价值论在美育中的实现途径：体验、想象、共情、感悟

（一）书法美育依托书法美学的知识建构和价值梳理

书法美学和书法美育分别代表了书法审美教育中知与行的两个方面，书法美学重在理论认识和知识建构，书法美育则重在运用美学知识育人，最终借助书法这一独特的艺术形式实现普遍的人的审美素质和能力的提升，促进心灵自由与人格养成。相对完整的中国书法美学知识体系，根据书法审美活动的展开逻辑，主要包括本体论、主

* 本文为国家社科基金艺术学项目"中国书论范畴集解"阶段性成果（20BF100），南京艺术学院校级科研创新团队建设项目资助。

体论、创作论、鉴赏论、历史论五个方面，它既是对历代书论的分类梳理，也是对现当代书法实践及观念的总结，集中解答书法美学理论在认知上的问题，实现书论学术谱系的完整勾勒。但任何知识论的建构都离不开价值论的引领和照耀，书法审美价值范畴的提撷，不仅鲜明地凸显书法学科的话语特色，而且明晰了书法的人文价值，是书法美学的灵魂。20世纪80年代以来，书法美学的知识建构和价值取向经历了吸收西学的激进创变期，转而开始熔铸国学和历代书论，进入知识建构的稳健期，既具有历史深度厚度，又具有面向世界的开阔视野，表现出更独立的文化主体意识和民族价值追求。书法美学知识建构的日益成熟，为书法美育的展开提供了良好的理论依据，但理论形态的真知和价值如何有效转化在美育过程中，面对不同年龄、职业、身份和教育水平的书法受众，如何有针对性地引导诠释，则需要掌握书法美育的主要途径和阶段性目标。

（二）书法美育通过技艺与美学的个性化、情感化实现人的化育

书法美育包含了两个层次，一是书法技艺教育，二是美学教育，二者相依互济。书法技艺教育主要是培养学习者的书写能力和审美能力，更好地理解、掌握并创造性地运用艺术技能和知识，其重心在于建立人与书法本身的直接联系，重在有形之"技"；而美学教育是在技艺教育的基础上，深化技艺体验和形式意义理解，把它上升到对宇宙、社会、历史及人性的探寻，追溯形式创造的根源，其重心在于通过书法建立艺术与人生意义的联系，重在虚灵之"道"。[①]庄子在"庖丁解牛"中曾提出"道也，进乎技"，就是道超越了技，是更高的人生追求。没有美学教育，技艺教育难以由"技"而飞跃至"道"的境界；失去"道"的引领，"技"就会沦为狭隘僵硬的工具，形式也会因为匮乏"道"的贯注而流于空洞和庸俗。[②]但是"技"的公共性与"道"的抽象性，都要经过个体实践来注入活力，如果实践上只是肤廓浅尝，则很难理解书论的丰富阐释，会导致概念到概念的生硬推演，缺乏从实践体验飞跃到理性慧解的个性环节。没有经过个性生命润泽过的技法和理论，无法调动创造性，也达不到真理穿透的力度，就像没有个性化情思融注的音乐演奏，乐谱永远不会变成感人的旋律。

① 参考肖鹰《美学与艺术教育》，《解放军艺术学院学报》，2004年第三期.
② 周睿. 美曰载归——在美学与书法之间［M］. 南京：东南大学出版社，2011：2.

比如对帖学经典王羲之书法的学习，除了反复阅读、欣赏其代表作外，尚需积累一定量的临摹和运笔体验，将视觉的速度通过临摹过程放慢，以更细腻的笔触体验和记忆延宕视觉美感，捕捉点画中飘逸的牵丝引带，俊美的结体，优雅的姿态，同时借助书论中评价其"清风出袖，明月入怀"的美妙意境想象，推动自己的书写实践更富于情境和诗意。其实魏晋书法是魏晋风度开出的花结出的果，借着书兴还可以展开阅读当时的其他文艺作品，体会名士们的人生经历与精神世界，玄学、诗歌、游乐、书法、绘画、琴棋、饮酒、药石、清谈……这是一种整体性的审美人生存在，书法只是其中飞舞的蝴蝶，需要还原的是那时那地的空气、阳光、水分、森林、它们的舞伴，它们的爱恋，这样蝴蝶才不是镜框里干枯的标本。①书帖通过感性与情感的充盈，变得生意盎然，书写变成了一段超逸精神的体验和历史重温。书法美学通过历史论的建构，在每个时代的艺术形式和人生情志上做了疏通的功夫，书法美育借此可以顺着花与果进入根茎与土壤，与书法家的人生产生共鸣，于深挚感人处理解时代书风背后的人性追求，并逐渐在心理感受与图像形式之间累积对应的同构关联，养成准确深入的审美判断。

（三）书法美育实现的主要途径：体验、想象、共情、感悟

西方体验美学的代表解释学大师伽达默尔在《真理与方法》中，特别指出人文学探讨真理的方法与自然科学迥异，他以西方美学史的发展说明：审美研究的对象是具有丰富主体性的人及其历史，因此不能用自然科学中研究物的方法，而是以体验为基础，实现研究主体与对象主体之间的交流、共情与理解："体验由于把握住了客体的最有生气之处，而成为一种认识论的基础。体验意味着自然科学的机械式的生命理解被精神科学的活的生命理解替代了。"②建立在主体感性直觉基础上的审美"判断力"和"趣味"，一旦达成普遍共鸣和认同，"共通感"就成为感性真理的源泉，成为人文教化得以实现的基础，为塑造具有普遍性的心灵产生恒久力量。③体验与共通感既是人文学科认识论的基石，也是教育得以实现的根本途径。

① 周睿. 美曰载归——在美学与书法之间 [M]. 南京：东南大学出版社，2011：22.
② 张法. 西方当代美学史 [M]. 北京：北京师范大学出版社，2020：411.
③ 同上，第408—410页.

中国美学传统向来以生命体验为核心，徐复观先生在著述《中国人性论史》和《中国艺术精神》时曾反复提到"追体验"的方法："人性论中所出现的抽象名词，不是以推理为依据，而是以先哲们在自己生命、生活中体验所得的为根据。"[①]因此也要用体验的方法去追古人的所感所思所言。对于艺术家的理解，要"把他们已经说出来的，证以他们的画迹，而加以'追体认'"[②]。这种追的过程，不是单纯的理性认知，而是调动全方位的心智拥抱对象，包括五官感觉、直觉、想象、动情、提志、起兴等，将所拥有的感统贯通起来深入生命，才能真正有所领悟。陈伯海在《论生命体验美学及其当代建构》中对比了中西体验美学的异同，一再指出中国人的审美方式是依据内在"情志"与外在世界的交互"感兴"，追求"神思""妙悟"的"天人合一"之境，这种境界"以领会与他人生命休戚与共，与万物生机交流融汇的情趣，这才算审美的极致，也是审美超越的最终目标之所在"[③]。审美体验强调主体与对象之间的感性交流，但同时又是超感性的，最终升华为悟道的理性之境，二者圆融不可分。

中国古人善于体验与感通万物的思维方法历史悠久而运用普遍，从书法品评的发展历程来看，就是一个天人交流、心物感应不断生发的过程，从直接的感性喻物，发展为抽象名言的提撕。汉魏六朝至唐代的书论充满了各种鲜活的比喻，这是书论范畴的体验来源。比如"妍媚"的凝定，就是从迷恋春花、美女、柳枝等优美景象中抽取而来；"遒劲"是从感受苍松虬枝、强弓劲弩等力量性景象中抓取而出；书法品评中基本的结构范畴如筋、骨、血、肉、姿态、神气等也源于我们对自身身体与精神活动的感悟提炼。这些通过生命体验和感悟建立起来的书法理论知识，同样也要经由体验的再次展开，想象与共情的唤起，在书法美育中进行转化，从而让知识摆脱抽象与枯燥，变成感悟的桥梁。知识因而活化为见识，成为主体浑融运用感性与理智，自然而然体悟到的真谛。

① 徐复观. 中国人性论史［M］. 武汉：湖北人民出版社，2002：11–12.
② 徐复观. 中国艺术精神［M］. 武汉：湖北人民出版社，2002：4.
③ 陈伯海. 论生命体验美学及其当代建构［J］. 社会科学战线，2011：8.

二、从美感自觉、辨析、丰富到审美判断的自如运用、创造性发挥

（一）书法美学中的审美价值范畴与经典作品结合唤醒主体美感

书法美育的首要是通过经典作品的感性显现与理论品评的审美判断结合，唤醒主体的美感，实现美感自觉。比如书法历史上形成的多样审美风格，说审美风格，这似乎是一个外在物象的知识判断，其实是主体的美感判断，因为具有普遍共通性，成为历代的感性共识与价值追求。书法美育就是要通过这些感性共识唤醒准确的主体美感。中国书法审美风格主要有三大类型：受气化宇宙观和道家思想影响，书法追求体势变化、气韵生动，以劲逸妍美为尚，代表书家有"二王"、怀素、赵孟頫、吴门书家等；受儒家道德情怀和节操意识影响，书法追求雄浑厚重、沉郁顿挫的风骨，代表书家有颜真卿、王铎、吴昌硕、康有为等；受禅宗色空顿悟思想影响，书法追求空淡超脱的意境，代表书家有董其昌、八大山人、弘一法师等。可以说，中华民族在体验自然性和人性上达到的深度和高度大多在书法形式风格中都得到精妙转化，而且以丰富的审美价值范畴来诠释和引领。比如，欣赏王铎的草书作品形成的朦胧感性体验，通过刘熙载的书论可以得到明晰理解："书要兼备阴阳二气。大凡沈著屈郁，阴也；奇拔豪达，阳也。"王铎书法在笔迹形态上的厚重、盘曲和沉郁，被一股奇拔豪达的阳刚之气激越而给人以英雄豪杰的强烈共鸣。从书法形式、美感唤醒、美感识别与定义到美感自觉得以完成，主体借助外在的书法形式激发了精神的敏感和认知兴奋，进而在书法品评中得到解答，这是一个在图像形式和定义识别中反复穿梭的过程。由于主体美感的主动参与，当下的审美判断不是外在的，而是自由的，是生发于主体的自我感触、觉知与认同。

（二）书法审美鉴赏体系丰富主体的美感，提升其洞察力与贯通力

历代书家的艺术创作和品鉴活动拓展了书法审美判断的深度和广度，在积淀中提炼出丰赡的审美趣味，它们都基于个体生命体验，却具有唤醒共鸣从而达到普遍性的精神力量，因此审美主体通过重温这些感性真理，有助于美感的深入辨析和丰富积累，提升洞察力。

　　书法审美鉴赏体系根据作品形态及风格逐层建构，包含结构解析与审美品评。结构解析递进展开为五个层次：第一，笔、墨、点画、笔势；第二，体（结体、体格、体势）、姿态；第三，气骨、风骨、格调；第四，神、韵；第五，意、意趣、意境。在结构解析的基础上展开审美品评，比如：笔墨之方圆、肥瘦，笔势之飞动、流利；结体之疏朗、茂密，体格之清整、宽博，姿态之妍媚、奇险；格调之清新、古雅；神韵之雄浑、飘逸，意境之淡远、萧散，等等。某些结构解析范畴同时也是审美品评范畴，比如气骨、神、韵、意境等。这一鉴赏体系引导学书者循序而进，不仅拓展美感的丰富性，而且让杂多的美感条理明晰。其中普遍运用的审美判断大多都是能积极调动生命体验的形容词，而非抽象枯燥的逻辑概念。比如清代杨景曾列出了《二十四书品》：神韵、古雅、潇洒、雄肆、遒炼、峭拔、精严、松秀、浑含、淡逸、变化、流利、顿挫、飞舞、超迈、瘦硬、圆厚、奇险、停匀、宽博、妍媚，等等。它们都源于生命与对象碰撞后的兴和感，源于对自身内在美感的发现和定义，更是在自觉后的抉择和无限追求，确立了书法的审美价值。因此，书法美育在引导学书者去追求种种审美价值时，更需要去复苏作为经验形态的主体美感，让审美判断变成一个探索、挖掘自我感统的过程，而价值取舍也就成为审美主体自身美感辨析与洞察后的自由选择。

　　除了体系框架给与美感以秩序引导，具体而微的审美品评也有助于提升美感的洞察力。比如审美趣味"清"，历代书论中有数百个与"清"组合的审美判断，可见古人审美体验的深湛、细腻与灵活。为了更快捷地领会这些美感，首先通过"崇高"与"优美"两大美感类型，将其筛选分类，得到具有类型特点的"清劲"和"清秀"，二者再分别统摄数十个相关美感概念。在辨析"清劲"范畴群时，每种审美体验相近又有细微差别："清遒、清健在清劲的骨力基础上还具遒宛的筋力和矫健之势；清挺、清拔、清峭则更见结体的挺拔、峻峭；清肃、清整强调肃穆、严整的体格；而清雄、清苍则升华至苍老和雄伟的审美境界。"再对比"清秀"范畴群："与清劲强调骨清力劲不同，清秀更侧重用笔的秀颖和神态的妍美妙逸。前者重骨，后者尚韵。""以清秀为基础展开的范畴群还有清丽、清畅、清妙、清圆、清逸等。""清丽增加了结体的妍美；清畅则添一份轻快流畅的行气；清妙更多微妙精致的气韵；清活、清圆达到了圆熟自然之境；清逸则仙风道骨，超拔出尘，成为晋唐书法所推崇的至高境

界。"①这二十余种美感体验需要一个个去辨别、剔选、品味，它们大都产生于品评具体的书家作品中，具有经验的当下性和语境氛围，因此只有不断调动敏锐的审美直觉、想象和感通能力，针对具体的作品细节，才能做出准确的判断。

由于借助了理论分析和逻辑分类，美感的把握更加快捷有序。通过美感定义不断唤醒的各种美感，随着主体在形式体验中的反复运用，积累达到相当数量时，就会自然流动、贯通起来，进行自由粘连。当审美主体处在一种完全开放、敏锐而兴奋的感悟状态时，不仅可以在审美对象中获得异于常人的丰富信息，而且能由于审美能力的充分运用而感到生命的舒畅与愉悦，获得高峰体验，实现智识突破。这也就是古代名家在品评各种书法作品时，充满新意的见解不断涌出的原因，比如羊欣对举"骨势"与"媚趣"，张怀瓘提倡"风神骨力"，黄庭坚阐释"韵"和"不俗"，米芾醉心于"戏笔""刷字"，董其昌拈出"生"与"淡"，康有为鼓吹魏碑"十美"，就是他们在丰富的鉴赏阅历和创作经验中提炼出来的核心美感和价值追求，而这种个性化的体验和趣向得到了同时代诸多书家的共鸣，从而上升为时代审美价值。

（三）结合多种艺术美育共同促成审美感统的拓展与深入

书法美育在帮助审美主体实现美感自觉和积累时，尚需借助其他艺术美育共同促成审美感统的拓展和深入。特别是在学校课堂教育或者各种讲座中，先进的多媒体设备为共享各种网络资源提供了方便。书法美育不能仅仅局限于自身的艺术赏析，还要通过观赏其他艺术形式获得启发。比如舞蹈艺术运用身体进行空间造型，同时在时间流动中不断演变形象并抒发情志，与书法形式非常相似。书法史上就有张旭观公孙大娘舞剑器而挥洒狂草的故事，可见两种艺术之间可以实现身体与心灵的同频共振。台湾著名的"云门舞集"就曾将书法作为创作主题，以人体的各种姿态表现楷法、行草、狂草。学书者可以通过观摩这些舞蹈，体验身体的动势与生命节奏，将局限于手腕的书法动作解放开来，实现全身心的涌动流通，激发潜在的活力和抒情力度。还可以观摩一些主题性舞蹈作品，体验身体及舞具如何模仿自然，抒发情志，获得造型灵感。比如观赏独舞《云迹》，可以与"夏云多奇峰"的草书论进行关联，将自然美、

① 周睿. 清风出袖　明月入怀——书法美学范畴"清"的内涵诠释［J］. 荣宝斋，2013，12.

人体美与书法美打通。杨丽萍曾说，林怀民先生带领云门舞团跳了二十几年的舞，还是会带着舞者去体验脚和一块石头的关系。对于天人之间的这种微妙感悟，其实也是书法美育特别需要强调的。在汉魏晋唐的书论里充满林林总总的自然譬喻，不管是"横如千里阵云""点如高峰坠石"还是"飞鸟出林""惊蛇入草"等，书论带领我们发挥想象、体验自然、发现生命奥秘、觉察自我心灵。书法与舞蹈从感动生命到自然勃发创造形式，其本原是息息相通的。

与书法关系紧密的艺术还有文学与音乐，文学内容不仅能激起广阔深微的想象和思考，而且优秀的诗词古文具有特殊的语音节奏和韵律，会感染、带动书写节奏，激发情绪。在语音的抑扬顿挫或舒缓悠长中调度点画运转，或流利奔放，或顿挫跳荡，或缠绵氤氲，如纸上舞蹈的配乐，化语音的美为形象律动的美。音乐则更具鲜明的抒情性，对于情感的唤醒和宣泄强烈而集中，不仅能助兴书写，还能推波助澜，突破常规。良好的鉴音能力和多样的音乐听历对于美感的拓展深入至关重要。随着当今书法艺术表现性和创造性的日益加强，书家需要调动更丰沛的想象力和情感进行形式创造。中国传统音乐、西方古典音乐、现代音乐、流行音乐等，在心灵表现的强度和广度上都能为书写提供更多情感滋养和启发。

良好的文学与音乐修养还能为理解书法形式创新培养更多的知音，因为感统越是解放、情感越是丰富的观众，对于超常的书法新变就越敏感且富于理解力。书法就是有形的音乐，各种情志和细腻感觉可以在千变万化的点画节奏和线条旋律里找到同构的呼应，对它们深准的捕捉与诠释、定义和欣赏，对于鼓励书法创新并扩大书法美的疆域至为重要。

由于人内在的审美感统不断发用，创造了丰赡的艺术种类，随着历史积累达到极其广博深湛的境界，借由书法美育，可以打通其他艺术美育，也可以借助其他艺术美育打通书法美育，共同成全的是作为人的审美自觉、自由和创造的无限性。

三、书法美育引导人体验高尚的审美境界，达成民族文化认同

（一）通过高尚的审美境界体悟"真我"之"无限心"

美感的自觉、丰富以及审美判断的自如，审美创造的积极，为我们拓展了生命的广度与自由，但要抵达更高的美育境界，尚需引导主体对整全的自我精神有一深切体认，否则，仅仅懂得审美享乐的人，会更多地沉迷感官世界的游戏，不足以实现精神的超拔。

中国传统美育将审美的目的落在君子人格的培养上，把德性作为心性的本体，因而往往将审美降为道德表现的工具。近现代以来的美育共识改变了这一格局，将德育、智育、美育并列，作为人格完善的三个维度。20世纪80年代以来，随着审美独立性的日益强化与发展，审美不但突破了道德与政治的局限，而且对于自身的精神境界追求更加明晰。这里借助禅宗和现代新儒家对心智的剖析，理解美感的极致，通向更高的理境。

所谓德、智、美全面发展，其实对应的是人的德性、智性、感性、情性的生长需求，这些不同面向的人性最终要有一个总体性的我来统摄。禅宗临济提撕出"无位真人"，"这个'无位真人'就是体与验合一的那个最高的自我，就是高于感性、情性、德性、智性之我之上的那个自我。这个自我平常隐身不见，但却时时刻刻发生着作用，它调动着一切我，让这一切我都有在位做主的机会。但是，偏偏它始终没有一个固定的位置，也正因为它没有固定的位置，所以才可以贯彻体验到整个过程"[1]。这种贯彻始终的统摄智慧，新儒家牟宗三以"智的直觉"来概括，这是一种仁智双用、美善相济的圆融运思，在唐君毅那里则表述为"统体的觉摄"，是人心自觉的最高理境。

当此"智的直觉"发用，通过人心的特殊能力分支而产生真善美，对应的是科学知识、道德实践和艺术创造。牟宗三认为"妙慧直感突起而显一无向之美相"，就是"智的直觉"的审美显现，其显相无穷变幻，随缘而起，既是感性的美，更通达"真

[1] 田义勇. 审美体验的重建［M］. 上海：复旦大学出版社，2010：106-107.

我"的觉悟："由此思维主体意识到一个形而上的单纯本体式的我，乃是意识到此思维主体背后有一真我以为其底据或支持者。"① "智的直觉"发用，其目的不在于狭义的认识世界，也不停留于道德实践和美感享受，而在于借此领悟"真我"和"无限心"，获得人生境界的提升。② "人的本体不是现实的人，儒、释、道三教皆肯定那个作为本体的无限心，人通过实践的工夫能体现那个本体。因此有一个圆顿之教，圆顿之教才能圆满地体现那个无限心，圆满地体现之就是成圣成佛成真人。智的直觉从无限心而发，人可以体现这个无限心"。③ "智的直觉"通过智识、道德实践与审美实践抵达真我本体，领悟最高的无限之境。在智识境界中，人通过探索真知体会无限之道，而不会陷入狭隘的功利困境；在道德境界中，人通过奉献与热爱体会崇高的精神，更重视道德自由自主，充满浩然之气；在审美境界中，吾心与万物交融，达到天人合一，在自然美、气韵美的层次之上，更升华出高度自觉之理境。以此角度观照中国书画，则不仅仅是一般的审美娱乐，而是"超越于境象、笔墨甚至气韵之上，还有'意'的高度自觉，也即从对象反观到自己心性的高度清明，如水定月湛，此'智的直觉'的醒豁，真我朗现，顿入超越之灵境"④。

当代的书法美育要超越传统以德性为重心的思维模式，更多从人的存在体验、心性解放与理境追求上去引导对书法的理解。比如面对各种风貌的书法作品，更重要的是强调包容性的美感体验、人生体验，并上升到人生感悟。比如王羲之的《兰亭序》可以触动个体对超逸自由精神的向往；颜真卿的《祭侄文稿》可以激发强烈的道德情感而领悟悲壮的境界；怀素的《自叙帖》解放人心的禁忌，带领我们与之一起自由狂放；苏轼的《寒食帖》开导人们走出生命的困境而烂漫洒脱；徐渭的草书潦倒落魄，却昂扬着挣扎不屈的反抗精神；还有碑学兴盛以来林林总总的书法形态，或雄强，或重拙，或奇崛，或美或丑，都为心性世界的照亮与人生态度的积极向上打开了条条通道。这些丰富的体验向着作为"体"的总体"真我"接近，并最终超越无数感性的体验，

① 牟宗三. 智的直觉与中国哲学［M］. 北京：中国社会科学出版社，2008：157.

② 陶悦. 牟宗三"智的直觉"思想的境界论意蕴［J］. 哲学研究，2013，11.

③ 牟宗三. 四因说演讲录［M］. 上海：上海古籍出版社，1998：154.

④ 周睿. 以儒家仁体论解读山水画论［J］. 美术与设计，2020，3.

顿悟充满无穷"妙慧"的"无限心"。此"无限心"之"真我"不落我执，而是永远开放着与世界处于生生交流中，无限创生真善美的智慧，具有雄浑伟大的生命精神。

（二）书法美育与民族文化认同 [①]

当今的书法美育，不仅要重新审视美育的方向与方法、深度与高度，还要在一个更宽阔的全球化场域中安身立命，绵延发展，从民族文化认同的角度重新加以体认。全球化带来的文明碰撞，使语言及其背后的文化竞争非常激烈，我们不仅面临母语和其他语种的抗衡，而且书法这一偏于古典的艺术活动也在与新兴的娱乐和消费活动竞争。比如当下人们大量的休闲时光被网络视频、社交媒体、电商、电子游戏、电视娱乐综艺、肥皂剧等占据，人处于碎片化、平面化、物欲化的生存状态，游移在各种支离破碎的信息里消耗生命，具有创造潜力的主体被掩埋在商品和娱乐潮中，成为精神世界匮乏的漂流者。而书法活动以及长期不懈的书法自我教育，与这些带有沉沦性的活动完全不同，它是建构性的。在书法活动中，不但主体的创造性和审美意识被高度调动起来，处于显性的能动地位，而且通过虚静持久的书帖临习，反复广泛的作品欣赏，达成了历史的连续性，成为历史主体链中的一员。这一历史主体即为中华民族的文化创造者，他们智慧凝定下的天道观、人格观、审美观以及民族的、文化的观念，源源不断地通过书帖及其书写的内容传达出来，使当下的人在智慧程度、文明程度上都达到了历史的高度。

书法所透显的历史智慧主要来源于儒、道、释三教文化。比如，书法的天道观就贯穿了中华民族特有的宇宙自然观和天人合一意识，在"书肇于自然"里饱含了道家"道法自然"的精神和审美追求。汉字的萌芽以及象形构造，书家对自然美的模仿、感悟和转化，都促成汉字形式美法度的诞生以及对生命神采的崇尚。所谓"目击道存"，汉字不同于表音文字，就在于这种"看"里，充满了与自然之道的息息相通。汉字就是模仿大自然建立的另一个生机勃勃的自然，可以在书写过程中获得天人合一的和谐感、愉悦感和精神上的逍遥。再说书法内蕴的人道观，"书乃心画"寄寓了中国人崇尚的人格境界和性情自由，书法既能象征儒家善的人格，比如颜体字和清代碑

① 周睿. 书法教育与民族文化认同［J］. 江苏教育，2017，93.

学诸家，又能表现道、释超脱的人格理想、个性的缤纷才情，比如"二王"的行书，张旭、怀素的狂草，米芾、徐渭、王铎等书家的个性创造。在体验书法的历史过程中，不但能领略自然的美、人格的美，而且能感受到个性才情的多样性和精神解放的力量。再说书写的内容，一方面书帖的内容能引领书写者进入历史的情景，另一方面书写者在创作中多会选择文史哲的经典，既感受字形的美，又感受汉字意义世界的精神之美，以及汉字独特的音韵之美。因此书法美育实现了自然的人、伦理的人、个性的人、审美的人、历史与当下的人的完美结合，这种连续性和完整性都是对现代社会里碎片化、单向度和虚无主义生存的克服。所以书法美育在深层次上给予我们精神的信仰和心灵的慰藉，增进了我们对民族文化的认同，提升了文化自信。

在民族主体性和文化主体性确立和守持的同时，我们也在面向未来和全球文化做出新的调整和发展，因此同时强调书法美育中价值的多元性与开阔的胸怀也很重要。从书法史的演进来看，特别是清代以来，就有碑学与帖学竞争并存的态势，除了精英阶层创造的书法经典，民间的各种书法资源也开始走向历史前台。20世纪80年代以来，随着考古的新发现，有更多样的书迹被影印出版，西方美术潮流、美学观念也促成中国书法流派的诞生。书法史本身呈现出官方与民间、精英与大众、主流文化与亚文化、传统审美观与西方审美潮流的交融互动，这些都表明书法美育中的民族文化认同不是单一且封闭的，不是偏执的原教旨主义，而指向一种多元与统一的张力共存，这样的文化认同生态更符合人性表达的丰富性和复杂性，也更有利于民族文化在多元互省，甚至互相批判、竞争中吸收、弥补和发展。

一方面我们强调民族文化认同的主体性和独特性，一方面又要顾及民族文化认同的主体间性与包容性。这种主体间性，最主要的是如何协调与西方以及其他民族的价值关系，而包容性主要体现在全球化场域中形成的新的"天下观"。许纪霖在《国家认同与家国天下》中谈到，古代中国人的"家国天下"观，天下是最高的理想，不仅是适合华夏—汉民族的特殊价值，而是对包括华夏、蛮夷在内的全人类都普遍适用的普世价值。中国作为一个连续性的政治—文明共同体，天下即代表普世的文明，文明

是其灵魂，"国"是其肉身。①传统的中国实际上是延续的一代代王朝，这种更迭本身就说明"天下观"及其文明价值是最高序列的，具有超越性、批判性的理想特点，不管王朝如何变更，只要文明所向，即是国族认同的最高标准。中国现代意义的民族国家的建立，就是在广泛吸收西方普世价值的基础上实现的，这使今天的"天下观"具有了更广阔的价值视野，更开放的世界眼光。

当今世界上既有东亚汉字文化圈，又有众多的华人遍布世界各地宣传汉文化，还有不少外国人学习中国文化，他们的国族身份是多样的，甚至是不稳定的。为何他们能超越自己的政治身份、民族身份和文化畛域，被吸引到中华文化价值的认同中呢？这就是其中普世文明价值的魅力。书法作为历史悠久的民族艺术，蕴含了丰富的美感与普世价值，历千年而不衰，不但在王朝政治的变更中推动了政权的一统、民族的融合与文明的进步，而且有利于个人精神世界的完善；不但能克服现代性的精神疾病，而且能促成文化的交流与超越性的文明理念的诞生。所以书法美育是具有战略性的世界性文化活动，随着中国综合国力的进一步增强，汉字及书法文化将与东方人文智慧一起在世界范围内焕发活力。

（周睿，南京艺术学院美术学院教授、博士研究生导师）

参考文献

[1] 牟宗三. 智的直觉与中国哲学［M］. 北京：中国社会科学出版社，2008.

[2] 蔡元培. 以美育代宗教［M］. 北京：北京大学出版社，2020.

[3] 陈振濂. 书法美育［M］. 上海：上海书画出版社，2020.

[4] 陈伯海. 回归生命本原［M］. 北京：商务印书馆，2012.

[5] 李凤亮. 移动的诗学——中国古典文论现代观照的海外视野［M］. 广州：暨南大学出版社，2012.

[6] 周睿. 士人传统与书法美学［M］. 南宁：广西美术出版社，2017.

① 许纪霖. 国家认同与家国天下［J］. 华东师范大学学报（哲学社会科学版），2014，4.

书法美育与书法教育的范式转型

祝 帅

摘要： 本文提出，基于学科逻辑和书法界的现实情况，书法美育并非以往书法社会教育或书法普及教育的简单转型，而是一个书法界和教育界的新生事物。书法美育既不同于书法专业教育，也不同于书法普及，它是以书法专业教育为高度，以书法普及的对象为目标，可以看作书法专业教育和书法普及之间的一个必要的中介环节，对于提升全民族的审美和书法综合素养、推动书法传播和基于书法的当代文创应用等都有着至关重要的意义。本文也从学理上论证了书法美育不是书法学的下级学科，而是具有书法（艺术）学、教育学属性的一门交叉学科，在呼吁书法界专业人士关注书法美育的同时，也亟须教育学视角与方法的介入。

关键词： 书法美育　书法教育　美术与书法　学科建设

随着国家对于作为教育方针的"美育"的高度重视与提倡，以及"美术与书法"成为与一级学科并列的专业学位，基于两者交叉的"书法美育"作为研究领域甚至独立学科的建设也被陈振濂等学界有识之士提上议事日程。关于"书法美育"，在笔者的日常观察中，目前圈内有两种看法：一种看法是认为书法美育不过是书法普及教育的代名词，另一种看法是书法美育提出了全新的书法教育理念和实施框架，是另一种形式的书法专业教育。笔者倾向于后一种看法。在本文中，笔者就基于历史和理论对书法美育作为一种书法教育理念不同于以往各层次书法教育的创新之处进行阐释，并在此基础上探讨未来书法美育作为学科建设的若干可能性。

一、作为新事物的"书法美育"

书法美育是一种新生事物，但它并非是凭空产生的。从某种意义上说，书法美育

是一种"老构想、新实践"。早在一百多年前，教育家、美学家蔡元培就曾经提出过"以美育代宗教"的设想，他还亲自为海外的华工学校讲学，提倡社会美的普及。早在20世纪90年代初撰写《书法教育学》时，陈振濂就曾指出："我们不妨把层次界定为三个级。第一级是幼儿教育与小学识字习字教育；第二级是中学、大学选修课、业余学校、函授学校书法教育；第三级是大学书法专业、留学生、研究生与进修生的书法教育。当然，读者一定会觉得这种分法似曾相识，因为它正是第一章我们对书法教育的三种类型即写字教育、情操教育与专家教育的对应。"[①]但是，从书法教育来看，我们又说书法美育是一种全新的书法教育实践形式，这是因为书法美育区别于以往的任何一种书法教育模式。

众所周知，书法教育历来分为高等教育和社会教育两种层次。我国的书法高等教育主要体现为专业教育的形式，这种专业教育于1963年起源于原浙江美术学院（今中国美术学院），而作为学科建设的研究生书法教育则始自该校1979年的招生与培养实践。时至今日，我国每年设有书法专业的招生高校超过150余所，每年报考人数达数万人。此外，高校中也存在非专业教育的书法鉴赏性甚至实践性的普及课，但这种课程往往是作为选修课而开设的。这种课程在民国时期的北京大学书法研究社（也称北京大学书法研究会）、中央大学、广州大学、上海美专等学校中就已有开设，1985年，时年35岁的复旦大学分校教师祝敏申还出版了《大学书法》一书。[②]在面向儿童、老年人和业余爱好者的社会教育层面，由于缺乏统一的管理，我国的社会书法教育往往较为分散，良莠不齐，虽然有"考级"的指挥棒，但这种评价标准比较单一。因此，书法普及教育早已有之，但不管是高校书法选修课，还是社会层面的培训，都主要不是以"书法美育"为目标的。

应该说，不能简单地从高等教育或是社会教育的角度来厘定书法美育的层次；应该说，书法美育作为一种理念，在高等教育和社会教育的层次都应该也有可能开展实践。因此，有高等教育中的书法美育，也有社会教育层面的书法美育。与书法专业教育相比，高等教育层次的书法美育面向的是非书法甚至非艺术专业的广大学子；社会

① 陈振濂. 书法教育学［M］. 上海：上海书画出版社，2018：31.
② 祝敏申. 大学书法［M］. 上海：复旦大学出版社，1985.

教育层次的书法美育也仍然不同于书法普及教育，这是因为与一般的书法普及教育相比，书法美育还有一些独特的特征。如同陈振濂所看到的，相对于专业教育的"技术主义"，书法美育的基本立场是以"认知"和"体验"为中心的"审美居先"；而不同于社会普及训练的"写字"，书法美育提倡的又是"书法"的专业标准；等等。①这些独特的特征，要求书法美育的从业者不能仅仅具备书法创作乃至书法史论方面的学术背景，他还必须具备设计学（字体设计）、传播学（书法国际传播）以及教育学、心理学方面的基本的科研能力。

二、再思"书法美育"与"书法普及教育"之异同

在提出书法美育是一个新生事物，而非以往书法普及教育的更名替换之后，我们还应该进一步厘清二者在深层次上的一些区别。

首先，培养的对象不同。以往的书法教育，不管是专业教育还是社会教育，基本上都可以说是对于书写者的培养。但是书法美育的主体则从"书写者"拓展到一切可能与书法打交道的人。熟悉我国当代书法发展状态的人，大多可以看到这样一个事实，即我国书法专业领域内的创作水准，与当代书法文化生态呈现出严重的不平衡性：一方面是专业书法创作水准与日俱增，在"国展"和专业院校内，一大批优秀的中青年书法家的创作能力不仅超过了20世纪80年代，甚至有论者认为当今最优秀的作者已经超过了大多数明清书家的水准。但问题在于，这些还只是"点"的比较，谁也不能否认，整体书法的文化生态与这种个别书家的创造力相比已经大大不如前了。专业书法创作领域的实力不断提升的同时，整个社会的书法审美、书法生态却并没有随之提升，相反还在倒退。对于今天绝大多数人来说，不仅"动手写毛笔字"成为一件奢侈的事情，而且他们缺乏对书法审美的基本判断力，"江湖书法""恶俗字体"横行，拉低了社会的文化品位。换言之，今天的书法界，不乏圈内的高手，但是缺乏懂书法、有传统文化修养的受众和把关人。书法美育则把教育对象从象牙塔的顶端延伸

① 陈振濂. 书法美育［M］. 上海：上海书画出版社，2020.

到全社会，把只针对书法家的书法教育资源拓展到公众，这是圈内的"书法热"可持续发展进而不断扩大影响力的必经之途。

其次，教学的主体不同。我国对于书法教师缺乏专业的、明确的评判体系。一般而言，人们倾向于认为优秀的书法教师在高校中从事专业教育，其次从事书法普及教育，而水平一般的教师则从事门槛相对较低的社会书法教育。书法美育，相当于科学家作科普。换句话说，不同于以往的社会教育往往由社会人士来承担，书法美育则往往需要一流的专业人士亲力亲为。这是因为书法美育是一项千秋大计，它面对的对象是中国各行各业的精英或者未来的栋梁，在审美上不可有偏差，因此必须由专业人士来担任。但是，与专业人士所从事的专业教学和研究工作不同，书法美育的对象又是非专业人士，这就需要以一种公众所喜闻乐见的形式把书法的专业性内容讲授出来。应该说，新中国成立后，大书法家从事书法普及教育的不在少数，如沈尹默、白蕉、费新我、邓散木、启功等，但是他们的书法普及活动（包括教学、演讲和出版物等）大多也是集中于技法、书写等层面，往往没有上升到高等教育的领域，结合美学的展开也还不够。应该说，思考书法美育的问题注定不是这些书家所处的时代所能够提出的历史任务。所以说，书法美育还是一个摆在当今书法家面前的新问题。

再次，讲授的内容不同。一般的普及性书法教育只是教授书法技法，最多到书法史名作鉴赏。但是，现代意义上的书法美育，其外延进一步拓展到书法与现代生活方式相结合的方方面面。比如，在我国国家形象的传播设计中，越来越多地使用书法的元素，如北京奥运会会徽"中国印"就是借用了篆刻的"京"字，通过这些现代传播的手段很好地讲述了中国书法的故事。但是，这个篆刻的"京"字从专业的角度评价到底好不好，有没有展现出"篆刻之美"，设计界和一般大众应该从哪些角度去欣赏，又该从哪些角度去批评和改善，这些就不是设计师所能够解决的任务了。这时候，书法美育就有了用武之地。再如，当今字体设计非常热门，各种媒体和互联网上充斥着的广告、海报，往往使用了很多新潮的字体，可是这些字体中的一部分虽然有极高的人气，但是既不符合书法的审美也不符合现代设计的审美，被一些书法界人士批评为"江湖字体"。那么，谁来为这些进入电脑字库的字体把关？如何保证呈现在公共空间或者媒体上的字体不是"江湖字体"？这些内容都是传统的书法普及教育乃至书

法专业教育所不会讲授的，但显然也是书法美育的重要课题。此外，书法当然是中国故事、中国形象的重要组成部分，在讲好中国故事、传播中国形象中选择怎样的中国书法的形式和内容，进而与影视传媒、国家形象广告工作者进行对接，也是书法美育的"题中应有之义"。

最后，学习的目的不同。以往的书法教育训练的多是书法家，着意于创作技法的提升；而书法美育则是重在"美感之教育"，即培养书法审美的眼光。书法美育当然不排斥书法技法的学习，但那不是书法美育的根本任务。对于书法教育而言，技法训练属于专业学习的一个重要阶段，还不是美育的全部内容。书法美育更重要的目标是训练对于书法美的感悟能力，对于书法作品的审美判断力。也许有人会说，审美具有多元性，所谓"一千个人眼中有一千个哈姆雷特"，不需要"定于一尊"的审美教育。但是书法评价毕竟是有客观标准的，历史上以王羲之、颜真卿等为代表的书法家为后世创设了书法审美的高峰，书法作品就是有优劣高下之分，这是公认的，也是符合审美规律的。并且，对这种规律的掌握又是后天习得的。古往今来，有许多书法家刻苦习字的故事，也有许多判断、评价、鉴赏书法作品高下的书论文献。至于当代书法中偶尔出现的一些围绕"丑书""俗书"的论争，从表面上看似乎存在着书法评价标准不统一的现象，但这种不统一大多是专业领域内部与专业领域外部的不统一，而不是专业领域内部的争论，更何况很多时候是因为人际关系、"为尊者讳"等社会学因素所人为造成的。我们可以判断，一个受过良好的书法美育训练的人，在书写实践、技法等层面并不见得臻于完美，但是一定不会对书法作品的艺术水准做出错误的选择和判断。书法鉴赏实践能力，而非书法创作实践能力，才是书法美育的学习目标。今后，一位需要对接书法内容的国家形象片的导演，或者一位需要选择恰当字体进行应用的平面设计师，没有必要选择接受应用性的书法技法普及教育，却需要书法美育的"加持"。

三、书法美育的学科归属

既然书法美育是一个新生事物，我们又对它的内容及框架提出了许多构想，那么

书法美育就注定应该是一种自觉的行为，不管是高等教育层面还是社会层面的书法美育，都需要学术研究的及时介入，倡导书法美育的学科化发展。在这方面，美学和艺术学领域的学者杜卫、范迪安等，曾先后提出"美育学"的学科构想。其中，全国政协委员范迪安还曾在2020年全国"两会"上具体提出"在'艺术学'门类中设立'美育学'学科，下设艺术美育、学校美育、社会美育、美育学理论四个专业方向"的学科建设构想。①但是，2022年公布的新版学科目录，显然没有采纳这个提案。究其原因，笔者认为是对美育学作为交叉学科的学科基础理解有偏差。"美育"是一个偏正式的词汇，它既是一个美学、艺术问题，更是一个教育问题，甚至说到底是一个教育学问题。教育问题需要遵循教育学的一般规律，而不是此前艺术领域自发的"艺术教育"的翻版。②

简单地说，教育学的研究方法，与美学或艺术学有根本的不同。艺术教育往往面对的是天才、个性、个案，而教育学作为一门社会科学，一般来说关注点在群体而非个体，注重的是规律、通则。在教育学领域中，最常见的研究方法是实证研究方法，如心理学的控制实验法、统计学的定量研究方法，以及参与观察、深度访谈等定性（质化）研究方法等，特别是针对书写、文本认知等，心理学、教育学领域都有许多经典的方法、量表等可以直接用来研究书法问题。这些方法都是艺术界和艺术史论界所不熟悉的。但是，如果要开展书法美育，就必须使用这些教育学的方法来研究问题，这些问题既包括高等教育层面的书法美育问题，也包括社会教育层面的书法美育问题。比如，针对少年儿童书法教育使用控制实验方法所进行的心理学研究，在民国时期一度是一个热门研究领域，但进入计算机时代以后反而研究者不多。在这方面，书法领域的研究者周斌等人在心理学研究领域发表了系列研究报告，值得引起重视。③独特的研究方法是使得书法美育作为学科区别于传统的艺术教育的根本。只有这类基于心理学、教育学方法所做的书法研究成果大量积累，书法美育乃至美育学作为学科才能够成立。

① 范迪安. 建设中国美育学的学理思考［J］. 美术研究，2020，5.
② 彭锋. 美育不能等同于教育美学或艺术教育［N］. 光明日报，2018–10–13（7）.
③ 参见周斌等《书法练习对儿童个性发展的影响》，《书法练习与儿童心理健康的关系研究》等文章。

尽管目前书法美育的阶段性研究成果尚不足以支撑起书法美育的学科建设，但这也并不妨碍书法美育未来朝着学科化的方向建设发展。由于我国目前尚未在国家层面将"美育学"列入学科目录，因此书法美育就需要寻找其他学科作为依托。由于2022年最新版学科目录中新设立的"美术与书法"只是一个"专业学位"而并不是书法界众望所归的"一级学科"，因此无法在"美术与书法"专业学位下面继续设置下级学科。这样看来，作为学科的书法美育并不一定要在学科目录中找到确定的位置。就像编辑出版学，在我国高等教育实践中历来有"新闻传播型""信息管理型"和"中国语言文学型"三类设置方式，那么眼下的"书法美育学"，不妨也可以考虑在今后有"美学–艺术学型""教育–心理学型"和"中国语言文学型"等不同的学科建设模式，进而在未来的学科目录修订中谋求在交叉学科门类中设置"美育学（可授予艺术学、教育学学位）"一级学科，并在其下级学科设置中明确"书法美育"的二级学科地位，这当不失为一种权宜之计。

眼下，围绕书法美育的学科议题，陈振濂已经出版专著《书法美育》（上海书画出版社2020年），并继而出版《书法美育的思想启蒙》《书法美育的经典图释》（浙江人民美术出版社，2021年）两册进阶式的著作，明确提出"书法美育，是介于写字技能教育和书法专业创作教育之间的一种中层或中介接转形态""没有美育的结果是有海量的艺术参与者，但大多数人在书法艺术审美上却是'美盲'"。[1]联想到目前书法专业创作领域中千人一面的"展览体""拼接做旧风"，不禁让人意识到书法美育即便是在书法专业教育领域内都还有所缺失。现在，浙江人民美术出版社又创刊了《书法美育学刊》，书法美育学科的理论框架和研究阵地已经呼之欲出。我们期待以书法美育的学科建设为契机，正视书法领域的审美问题，并把"书法热"从书法专业领域内拓展到全社会，通过书法切实推动全社会审美品位和艺术素养的提升，充分发挥书法艺术的社会价值与文化责任。

<div align="right">（祝帅，北京大学图书馆副馆长、研究员、博士生导师）</div>

[1] 陈振濂. 书法美育［M］. 上海：上海书画出版社，2020：18.

自由与书法教育*

吴慧平

摘要： 自由是人的本质所在，培养自由而全面发展的人是现代教育的重要目标，"人生而自由"并不意味着人先天地被赋予了现实的自由，它只是后天待以实现的一种可能，需要教育才能得以实现。在教育的诸多方面中，美育是自由得以实现的必有途径，审美教育就是这种可能得以实现的核心环节。审美是一种体验自由的活动，审美的愉悦也就是自由精神的体验。书法作为中国传统文化的重要样式，是中国文化核心中的核心，也是中国一切造型艺术的基础。它是中国哲学的写意化，所引发的审美教育可以通过书法教育中的以技授人、以艺移情、以文化人、以美育人等诸多层面，引导个体生命超越物质的限制，进入一种精神高度自由的"书如其人"的审美境界。书法美育不仅丰富了个体的生命体验，拓展了精神的纵向空间，也是中国文化自信的最好说明。

关键词： 自由　书法教育　书如其人　文化自信

一、自由是全人教育的本质所在

培养德、智、体、美、劳全面发展的社会主义建设者和接班人，也即现代社会所提倡的全人教育，已成为了中西方教育的共识。全人教育最早可上溯到古希腊时期的和谐教育、博雅教育。耶鲁大学在1828年发表了耶鲁报告，提出大学的目的在于提供心灵的训练和教养。1829年，美国教育家帕卡德（A.S.Packard）教授明确提出了通识教育概念。1945年哈佛委员会的12位教授经过两年研究，在《自由社会中的通识教育

* 本论文是2019年度广东省普通高校重点科研平台和科研项目"书法学科核心素养体系研究"（项目批准号2019WZDXM022）、2022年度国家社科教育学一般项目"新时代书法美育体系的构建与实施研究"（项目批准号：BLA220238）的阶段性成果。

目标》中提出："教育的目的应该是使学生成为既能掌握某种特定的职业或技艺、同时又掌握作为自由人和公民的普遍技艺的专家。"20世纪70年代初，全人教育理论的主要倡导者隆·米勒在继承前人教育的基础上，正式提出了"全人教育"（holistic education）的概念。用全人教育的眼光来看，个人的发展应该优先于社会需要，教育应该充分发掘人的潜能，促进人的全面发展。就其本质而言，全人教育就是人的全面自由发展，也就是"人之为人"的教育，就是培养"全人"或"完人"的教育。日本的教育家小原国芳就提出，理想的教育应该包含人类的全部文化，理想的人应该是全人，应具备全部人类的文化，即培养真（学问）、善（道德）、美（艺术）、圣（宗教）、健（身体）、富（生活）全面发展的人。①

20世纪初，中国现代学术的奠基者王国维先生即撰有《论教育之宗旨》（1906）一文，阐明了现代全人教育的理念：

> 教育之宗旨何在？在使人为完全之人物而已。何谓完全之人物？谓人之能力无不发达且调和是也。人之能力分为内外二者：一曰身体之能力，一曰精神之能力。发达其身体而萎缩其精神，或发达其精神而罢敝其身体，皆非所谓完全者也。完全之人物，精神与身体必不可不为调和之发达。而精神之中又分为三部：知力、感情及意志是也。对此三者而有真善美之理想："真"者知力之理想，"美"者感情之理想，"善"者意志之理想也。完全之人物不可不备真美善之三德，欲达此理想，于教育之事起。教育之事亦分为三部：智育、德育（即意育）、美育（即情育）是也。②

为什么自由是全人教育的本质所在呢？首先是由教育对象的特性所决定的。教育的对象是人，人的全面发展的标志之一便是自由而有意识的活动。马克思认为："一个种的整体特性、种的类特性就在于生命活动的性质，而自由的有意识的活动恰恰就

① 小原国芳. 小原国芳教育论著选［M］. 刘剑乔，由其民，吴光威译. 北京：人民教育出版社，1993.
② 王国维. 王国维哲学美学论文辑佚［G］. 佛雏校辑. 上海：华东师范大学出版社，1993：251.

是人的类特性。"①这种自由一旦被假定为人类主体的本质特征，它的获得必定会落实到我们的主观感受上，这种感受就是自由感。

二、美育是人能到达自由之境的必由之路

张俊在其《美与艺术教育》中认为，自由感的获得可以通过两个途径实现：一是通过发展人类的本质力量，挣脱自然或社会的必然性，让人类意志实际主宰社会实践，从而获得自由感；二是通过改变主观意志或态度，拓展心灵的内在向度，从内部消解精神束缚而获得自由感。②因此自由一方面表现在人掌握了如何与自然相处甚至驾驭自然的各项技能，从技术层面或者说是从物质层面实现人的自由；另一方面表现在精神上的超越。而要实现精神上的超越，美育就成为必不可少的途径。美具有自由的一切精神品质。审美就是一种体验自由的活动，审美的愉悦就是体验自由的愉悦。同时，自由也恰恰是审美所追求的内在精神力量。所以，美育天然就成了现代通识教育的核心支柱。全人教育要培育出品行高洁、人格独立、精神自由、生命充实而超越的现代公民，尤其需要审美教育（特别是艺术教育）的深度介入。

美育这个词是席勒在18世纪末第一次提出的。他在《美育书简》中有一句名言："只有当人充分是人的时候，他才游戏；只有当人游戏的时候，他才完全是人。"③在席勒看来，游戏实际上是美育，就是审美，就是如何欣赏美。席勒认为人的感性冲动和理性冲动都会造成人性的分裂和不和谐，要解决这一问题，只有通过二者的调和统一，通过美育这种途径，才能实现人性的统一，从而使人得到彻底的自由。也就是说，审美对于人的精神自由、人性完满都是必需的，完善的人应该是感性冲动和理性冲动的和谐统一，这只能在以游戏为中介的活动中得以实现。在这个意义上而言，美成了人的第二创造者。只有通过美，人才能达到人性的圆满，才能实现人的精神自由，从而成为自由的人。中国的思想家孔子所说的"志于道，据于德，依于仁，游于艺"，

① 马克思. 1844年经济学哲学手稿［M］. 中共中央马克思恩格斯列宁斯大林著作编译局译. 北京：人民出版社，2000：57.

② 张俊. 美与自由教育［J］. 哲学动态，2020（10）：123.

③ 朱光潜. 西方美学史［M］. 北京：人民文学出版社，2004：440.

认为游戏于艺术之中，才能实现人的自由；庄子的"逍遥游"则认为只有完全脱离了物质的羁绊，才是绝对的自由。通过"游"，中西方的思想家不约而同地走到了一起，都认为"游"是达到自由之境的必由之路。

当代美学家高尔泰在《美是自由的象征》一书中说得更加清晰：自由乃"生命的意义"，"美是自由的象征"，"人愈是自由，美就愈是丰富"。人类寻求生命意义的一切活动也因此将自由看作是优先的价值范畴。正如王国维先生所言："美育、德育与智育之必要，人人知之，至于美育有不得不一言者。盖人心之动，无不束缚于一己之利害；独美之为物，使人忘一己之利害而入高尚纯洁之域，此最纯粹之快乐也。孔子言志，独与曾点；又谓'兴于诗'，'成于乐'。希腊古代之以音乐为普通学之一科，及近世希痕林、希尔列尔等之重美育学，实非偶然也。要之，美育者一面使人之感情发达，以达完美之域；一面又为德育与智育之手段，此又教育者所不可不留意也。"①

美育与美学密切相关，而美学是哲学的分支。通过美育是可以提高人的思维能力的，也能提高人的精神境。冯友兰在《中国哲学简史》中明确地指出，"学哲学的目的，是使人作为人能够成为人，而不是成为某种人"，哲学的崇高任务，是使人达到人的最高成就，成为圣人。哲学的最高价值，不在于使人增加积极的知识，而在于教人成为圣人的方法，在于"提高人的心灵的境界——达到超乎现世的境界，获得高于道德价值的价值（超道德价值）"，以致最后达到天人合一的境界。冯友兰认为哲学的功用就在于使人通过"觉解"成为"天地境界"的人。如果一人能够成为圣人，也就达到了其为人的终极价值。而冯友兰所谓的"圣人"，就是他所塑造的天地境界的人，是同时具有儒家圣人"道中庸"和道家圣人"极高明"的人格的"圣人"。这和美育能促进人的全面发展，让人成人的功能是一致的。

① 原载1906年8月《教育世界》56号。

三、书法美育与自由之境的获得

书法作为中国传统文化的重要样式，是最具有中国美育特色的，其所引发的审美教育不仅丰富了个体的生命体验，也拓展了精神的纵向空间。书法的审美教育可以通过以技授人、以艺移情、以文化人、以美育人诸多层面来实现。

（一）以技授人的匠人教育

这是书法教育的第一个层面。什么是技？许慎《说文解字》释曰："技，巧也。技巧、技能。"技主要表现在工匠的制作，如陶器、漆器、铜器、雕刻、种植、工具的制作等方面。中国人很早就认识到技艺是一门手头功夫，需要长期不断的练习才能获得，这方面的例子很多。《庄子·养生主》："庖丁为文惠君解牛。手之所触，肩之所倚，足之所履，膝之所踦，砉然向然，奏刀騞然，莫不中音。合于《桑林》之舞，乃中《经首》之会。"这样的技艺，不能不让人叹为观止！"陈康肃公善射，当世无双，公亦以此自矜。尝射于家圃，有卖油翁释担而立，睨之久而不去。见其发矢十中八九，但微颔之。康肃问曰：'汝亦知射乎？吾射不亦精乎？'翁曰：'无他，但手熟尔。'康肃忿然曰：'尔安敢轻吾射！'翁曰：'以我酌油知之。'乃取一葫芦置于地，以钱覆其口，徐以杓酌油沥之，自钱孔入，而钱不湿。因曰：'我亦无他，惟手熟尔。'康肃笑而遣之。"《庄子·杂篇·徐无鬼》："郢人垩漫其鼻端，若蝇翼，使匠石斫之。匠石运斤成风，听而斫之，尽垩而鼻不伤，郢人立不失容。"以上说的都是一些技术能够达到高度熟练的人。卖油翁所说的"无他，但手熟尔"指出了技术层面的核心要求。

书法在技术层面上同样也讲究一个"熟"字，在书法历史上留下熟练名声的当属元代的赵孟頫了。据史料记载，赵孟頫日书万字而精气不衰，"下笔神速如风雨"。柳贯在《跋赵文敏帖》里云："予问其何以能然，文敏曰'亦熟之而已'。"元虞集曾在论评赵孟頫时指出："书法甚难，有得于天资，有得于学力，天资高而学力到，未有不精奥而神化者也。赵松雪书，笔既流利，学亦渊深。观其书，得心应手，会意成文。楷法深得洛神赋而揽其标；行书诣圣教序而入其室；至于草书，饱十七帖而变

其形。可谓书之兼学力天资精奥神化而不可及矣。"

人的职业有很多种，很多职业只限于技术层面，如修车、插田、装配机械等，只需熟练而已。但有些职业是可以通向艺术之境的，书法就是典型的由技进道的艺术。魏源曰："技可进乎道，艺可通乎神。"这里用的是互文的修饰手法，意思是说技、艺达到巅峰后，就可以悟到天地万物的普遍运行规律，即"道"，从而达到神秘莫测的境界。从技术层面进入艺术层面不仅需要熟练的技巧，而且也需要情感的参与和注入。

（二）以情动人的艺术教育

"艺术"一词古已有之。"艺"的本来意义就是种植，也有技术熟练的含义。《后汉书》卷五《孝安帝纪》曰："校定东观五经、诸子、传记、百家艺术，整齐脱误，是正文字。"卷二十六《伏湛传》曰："永和元年，诏无忌与议郎黄景校定中书五经、诸子百家、艺术。"并被注："艺谓书、数、射、御，术谓医、方、卜、筮。"西方现代"艺术"一词，形成于14世纪初，是西方哲学、美学的术语及概念。作为自由艺术，包括七个种类，即文法、修辞学、辩证法、音乐、算术、几何学、天文。因此，艺术是技术熟练之后所达到的高级层次。如何能达到这个层次呢？关键是"能移人情"，伯牙学琴便是一个很好的例子。

唐吴兢《乐府古题要解·水仙操》中云："伯牙学琴于成连先生，三年而成。至于精神寂寞，情志专一，尚未能也。成连云：'吾师子春在海中，能移人情。'乃与伯牙延望，无人。至蓬莱山，留伯牙曰：'吾将迎吾师。'划船而去，旬时不返。但闻海上水汩汲澌澌之声。山林窅冥，群鸟悲号，怆然叹曰：'先生将移我情。'乃援琴而歌之。曲终，成连刺船而还。伯牙遂为天下妙手。"伯牙学琴于成连，三年后技术掌握得非常好了，但还是不能动情。于是成连带他去找自己"能移人情"的老师。此处"移情"，实际上是指个体情性向艺术人格的转换，因而成为通达艺术极境的主体先决条件。清人沈德潜评价曹丕的诗时写道："子恒诗有文士气，一边乃父悲壮之习矣。要其便捐婉约，能移人情。"后世论"移情"，多指艺术本身所具有的转移、变更人的情志、性情的强大效果。

书法之极致，也在于能移人情。古往今来，书法的经典之作，无论是王羲之《兰

亭序》的清风出袖，颜真卿《祭侄文稿》的慷慨悲凉，还是苏东坡《黄州寒食诗帖》的惆怅不平，无不凝聚万千情感于字里行间。

（三）以文化人的传承教育

雅思贝尔斯在《什么是教育》一书中指出：

> 人不只是经由生物遗传，更主要是通过历史的传承而成其为人。人的教育重复出现在每一个人身上：在个人赖以生长的世界里，通过父母和学校的有计划教育，自由利用的学习机构，最后将其一生的所见所闻与个人内心活动相结合，至此为止，人的教育才能成为人的第二天性。

> 教育正是借助于个人的存在将个体带入全体之中。个人进入世界而不是固守着自己的一隅之地，因此他狭小的存在被万物注入了新的生气。如果人与一个更明朗、更充实的世界合为一体的话，人就能够真正成为他自己。

> 一个民族的将来如何，全在于父母教育、学校教育和自我教育。一个民族如何培养教师，尊重教师，以及在何种氛围下，按照何种价值标准和自明性生活，这些都决定了一个民族的命运。[1]

因此书法的教育不仅仅是技术和艺术的教育，更是文化传承的教育。在中国古代文化中，"文明"的释义更倾向于道德伦理和教育层面，即始终贯穿着一条主线：德治教化。"以文化人"一词来自于《周易》："刚柔交错，天文也；文明以止，人文也。""止"这里可释为"处"；"文明"可释为"文饰"，在人指礼仪文采。"文明以止"意思是说"处以文饰"，引申为人应配以礼仪之彩。北宋程颐说："止于文明者，人之文也。止谓处于文明也。质必有文，自然之理……天文，天之理也；人文，人之道也。"[2]

"人文"是指人类制作的礼乐典章制度及其对人的行为的规范教化作用。"文明以止"内含着深刻的人文价值内涵与理性智慧，它昭示人们通过人文教化，从根本上

[1] 雅思贝尔斯. 什么是教育［M］. 邹进译. 北京：生活·读书·新知三联书店，1991：51.

[2] 周易程氏传：卷二［M］//程颢，程颐. 二程集：下册. 北京：中华书局，1981：808.

转向"止于至善"的人道目标，止于人与人的友爱相处，止于人与自然的和谐共生，止于有益于人类自身可持续地生存和发展的生存之道。

书法是中国土生土长的民族艺术，在其生成和发展的过程中，与中国传统文化息息相关，难解难分。书法的载体汉字是世界上起源最早的文字之一，几千年传承从未中断，见证了中华民族光辉灿烂的发展历程，是世界上其他文字体系少见的艺术形式之一。它以汉字的独特性为基础，在中国哲学儒、释、道思想的影响下，利用毛笔的柔软，创造出极具文化内涵的独特艺术形式，被誉为中国文化核心之核心、中国哲学的写意化。学习书法如果缺少了传统文化方面的修养，就难以理解中国书法艺术的精髓和高妙。因此，书法的学习实际上是文化的传承与创新，是对国家文化的自信与认同。

（四）以美育人的审美教育

席勒在其《美育书简》第20封信的一条注释中写道："有促进健康的教育，有促进认识的教育，有促进道德的教育，还有促进鉴赏力和美的教育。这最后一种教育的目的在于，培养我们感性和精神力量的整体达到尽可能和谐。"[1]在席勒看来，精神在审美状态下是自由的，"并且是摆脱了一切强制的最大程度的自由"[2]。所以，美育的核心意义在于培养人的情感，提升人的精神力量，使其成为内在和谐的完全之人、自由之人。因此之故，以自由为核心理念的全人教育，必须得倚重美育。

席勒提出美育意义之核心是为了人性的完满，美的艺术平衡了感性的人与理性的人，并以"活的形象"作用于人性而臻于"自由"。美育的"美"是指"美的艺术""活的形象"，是一种"形式的自由"。美育的"育"是广泛意义的教育，并且偏重"化育"的意味，即通过"美的艺术"影响人类，在超越功利的心境中，追求精神的自由，从而引起心灵的升华。[3]

书法教育为什么要强调以美育人呢？这是由书法的视觉艺术特性所决定的。书法教育以美育人，并没有弱化书法教育的文化传承功能；相反，在美育时代背景下，以

① 席勒. 美育书简［M］. 徐恒醇译. 北京：中国文联出版公司，1984：108.
② 同上.
③ 顾平. 审美发现、美感体验与精神升华——美育意涵的正解［J］. 上海文化，2022（8）.

美育人的目标使得书法教育的特色更加彰显，也更加区别于音乐、文学这些与书法有着密切联系的学科。如果说所有学科的学习最终都指向育人这一目的的话，那怎么样育人、育什么样的人便是各个学科必须考虑的问题，也即各个学科的特色所在。如语文教学可以通过培养学生热爱祖国语言文字的思想感情，指导学生正确理解和运用祖国的语言文字，丰富语言的积累，培养语感，发展思维，使他们具有适应实际需要的识字能力、写字能力、阅读能力、写作能力、口语交际能力；美术教学是对线条、色彩、结构等形式进行判断的审美教育，可以通过培养学生感受美、认识美、鉴赏美、追求美和创造美的能力而育人。书法教育则同时兼具了语文教育和美术教育甚至是音乐教育的多方面特点：书法教育中离不开对书法文本内容的理解和熟悉，这和语文教学的文本内容大体一致；书法教育中的艺术属性又和美术教育、音乐教育互通有无，和而不同。因此理想中的书法教育必定是技法传授教育、文化传承教育与审美素养教育三者融为一体的立体教育，通过文化传承、技能传授、审美提升让以美育人的教育目标得以实现。对于书法教育中的文化传承、技法传授两方面，前人已经论述得太多，这里不再赘述。在目前的时代，我们应该重视的是书法教育中的审美素养教育。有人认为，21世纪是创新的世纪，创新的时代需要富有创造力的人才，而培养富有创造力的人才需要创新的教育。在所有的学科教育中，艺术教育可能是培养人的创新能力最为有力的手段，而不是之一。因此，书法教育中的以美育人，除了以往我们关注的技法传授、文化传承外，我们还应该注重培养学生的感知、情感、实践等方面的能力，更要把书法教育与我们的日常生活相结合，这便是书法教育的真正内涵所在。

四、书如其人的自由教育

审美教育主要有两个任务：培养欣赏美的能力和培养创造美的能力。艺术的意义在于为参与者——创作者和观赏者——营造了某种体验自由精神的"审美场"，艺术品则提供介入的媒介，艺术教育是审美教育最为基础的内容。借助对艺术修养或鉴赏能力的培养，艺术教育引导生命个体营造精神自由所必需的审美场，不仅丰富了个体生命的愉悦体验，更拓展了精神的纵向空间，甚至最终将个体生命与宇宙生命融贯为

一体，让人成为完整的人。

书法是象形的艺术，东汉经学家、文字学家许慎就汉字的象形性在其所撰的《说文解字·叙》中做了精辟的概括："书者，如也。"后世直至清人刘熙载提出"书，如也。如其学，如其才，如其志，总之曰如其人而已"的诠释。由模拟物象到道法自然，再到对人本身的精细微妙的独特观照，由浅入深，由表及里，由点到面，直至形成了一个详尽丰满、天人合一的立体式的审美标准。这本身就是书法教育在人的全面发展中的一个例子。中西艺术有很多的不同之处，但中国艺术强调对人的内省、对人的精神上的追求，以求达到物我两忘、天人合一的境界，实质上就是对人的全面发展、人如其人的一种理想追求。从西汉扬雄《法言·问神》"言，心声也；书，心画也。声画形，君子小人见矣"；到唐代柳公权"心正则笔正，笔正乃可法矣"；到宋代苏轼"人貌有好丑，而君子小人之态不可掩也。言有辨讷，而君子小人之气不可欺也。书有工拙，而君子小人之心不可乱也"，"观其书，有以得其为人，则君子小人必见于书，是殆不然。以貌取人且犹不可，况书乎"；到元代郑构《衍极》论颜真卿"含弘光大，为书统宗，其气象足以仪表衰俗"，论蔡京、蔡卞"其悍诞奸傀见于颜眉，吾知千载之下，使人掩鼻过之也"；到明代项穆《书法雅言》"学术经纶，皆由心起，其心不正，所动悉邪。……正书法，所以正人心也。正人心，所以闲圣道也"；再到刘熙载《书概》"书，如也，如其学，如其才，如其志，总之曰如其人而已"，"书可观识，笔法字体，彼此取舍各殊，识之高下存焉"，"笔性墨情，皆以人之性情为本。是则理性情者，书之首务也"。书法教育实质是一种人的教育、精神层面的教育，甚至说是完人教育也毫不为过。

从我们上面所讲的四个方面而言，书法的技法教育还停留在实践层面，如果从现在的德、智、体、美、劳五育而言，可以算作是体育教育或者说是劳动教育。书法的技法教育不仅仅表现在脚、腰、肩、肘、腕、手的协调训练上，还有读万卷书、行万里路的书法遗迹的考察，这无疑是典型的劳动教育。书法的艺术教育层面可以看作是美育，而书法的文化传承则是智育和德育的混合。这样看来，理想的书法教育是可以通过书法这一途径进入到人的全面发展、人之为人的完人教育的。当然，中国的素质教育自古有之，从《六经》的《诗》《书》《礼》《乐》《易》《春秋》到六艺的

"礼、乐、射、御、书、数"，基本上涵盖了现在所讲的德、智、体、美、劳教育。当然这种"全面发展"的教育不是为学生的"全面发展"准备的，而是为学生未来的个性发展做准备的。国家为学生的发展做了全面发展的准备，是基于学生未来的可能性做好的方方面面的准备，而不是要求学生个个做到全面发展。从科学的角度而言，不可能人人都得到全面发展，真正能全面发展的天才级的人物，在这个世界上是极少数，像西方的达·芬奇，东方的王羲之、苏东坡等。因此书法教育首先给我们做了人的全面发展的可能准备，最后落实到"书如其人"，意思就是每个人都有每个人的特点，人尽其才。尽管都是一流的书法家，王羲之、颜真卿、张旭、怀素各不相同。从这一角度而言，书法教育达到了"书如其人"之理想，也就是达到了一种精神上的自由之境。

综上所述，培养自由而全面发展的人是现代教育的重要目标，书法作为中国传统文化的重要样式，是中国文化核心的核心，也是中国一切造型艺术的基础，是中国哲学的写意化。其所引发的审美教育可以通过书法教育中的以技授人、以艺移情、以文化人、以美育人诸多层面，引导个体生命超越物质的限制进入一种精神高度自由的"书如其人"的审美境界。书法美育不仅丰富了个体的生命体验，而且拓展了精神的纵向空间，尤其是"书如其人"的人格关照与理想追求，也是中国文化自信的最好说明。

（吴慧平，广州美术学院美术教育学院院长、博士生导师）

书法美育有待澄清的一个基础问题：
书法作为一种特殊的抽象艺术

张　黔

摘要： 书法作为一种特殊的抽象艺术不同于西方的抽象派绘画。书法在成为独立艺术门类的历史进程中受到了西方抽象派绘画及背后的自律论艺术美学的影响，但在其独特本质的认识上，以陈振濂教授为代表的中国书法美学家们没有简单地照搬西方抽象派绘画理论，而是深入发掘出中国书法的审美本质。受陈教授的书法美学的启发，本文从四个方面阐明中国书法不同于西方抽象派绘画的独特之处：与抽象派绘画几乎不可读不同，中国书法具有丰富的可读性信息；与西方抽象派绘画否定生活情感作为创作的原初动力不同，中国书法承认生活情感作为书法创作原初动力的合理性；与西方抽象派绘画将创作与欣赏之间的关系理想化、简单化不同，中国书法更强调从创作到欣赏之间情感传递的复杂性；与西方抽象派绘画强调欣赏不需要具有生活内容的想象或联想的参与不同，中国书法强调具有生活内容的想象与联想是审美欣赏的重要中介。深入揭示书法不同于西方抽象派绘画的特征，对于解决当前书法传播中的精英与大众脱节、书法创作中的创新与传统脱节、书法美育中的当代性与经典性脱节等问题具有实践指导意义。

关键词： 书法　抽象艺术　抽象派绘画　自律论美学　陈振濂书法美学

书法美育的大背景之一是中国现代化进程中书法作为一种独立的艺术从实用领域的分离，而这一分化过程是在西方美术观念、美术教育观念以及更深层的西方现代自律论美学观念传入中国之后逐渐展开的。书法作为大美术的重要组成部分，一直以美术的标准"严格"要求自己，这种自我要求一方面促成了书法向独立的艺术的发展，另一方面也使得书法有成为真正的"美术"而不再是"书法"的危险。陈振濂教授作为"书法艺术独立"运动的主要倡导者，在书法美学建构中不仅注意借鉴西方现代美

学与抽象派美术理论，也非常注意深入探究中国书法艺术不同于西方抽象绘画的审美本质，确立了书法艺术作为特殊的抽象艺术这一基本定位。早在1993年出版的《书法美学》中，陈振濂先生对书法艺术的审美特质做出了重要规定，如书法"以空间美为外形式"，"以时间美为内形式"，"'时间性'是书法的客观存在"①，这些观点清晰地揭示了书法艺术独特的审美品格，也构成了今天书法美学"接着讲"的坚实基础。陈振濂先生在讲中国书法的审美本质时，虽然借鉴了西方自律论艺术观的一些基本理念，同时极为强调书法本身的民族特征。但在书法形式自律观念的传播过程中，一些业内人士无视陈振濂先生对书法艺术民族本位的强调，而将中国书法当作一个西方抽象派艺术在中国的实验领域，从而影响了当代中国书法的健康发展。另外，自律论的艺术美学观有明显的精英主义倾向，受其影响的西方抽象派艺术有明显的脱离大众自娱自乐的倾向，这些问题显然是我国书法事业的发展与书法美育中应该注意规避的。20世纪以来西方自律论艺术美学（主要是克罗齐和克莱夫·贝尔的美学）对于我们今天理解书法艺术的审美本质不乏积极的借鉴意义，但其所导致的极端倾向同样应该引起我们的警惕。陈振濂先生早就提醒过，书法艺术是一种特殊的抽象艺术，但不是现代美术史意义上的抽象派绘画，在借鉴西方自律论艺术美学观时不断提醒读者要注意语境的差异及必要的改造。但由于当代中国艺术理论与美学界所受西方影响极深，这种提醒未能引起足够的注意，因而形式自律观念至今仍然被几乎所有艺术领域都当作是"先进的"艺术美学观，书法艺术领域也不能避免。因此，对于相当一部分书法界专业人士而言，西方艺术自律论不适用中国书法艺术的方面仍未得到充分的重视，书法艺术的特殊性在认识上仍存在着一些不足。有鉴于此，本文拟在陈振濂先生的书法美学思想的基础上，进一步揭示西方自律论艺术美学观不适于中国书法的方面，从而使在陈振濂先生这里已经得到强调但却未能引起充分注意的书法艺术的独特审美品格得到进一步的显现，以期对当代中国书法美育事业的开展有所裨益。

① 陈振濂. 书法美学［M］. 西安：陕西人民美术出版社，1993：29.

一、书法作为可读性文本

汉字书法不同于西方抽象派绘画的一个重要方面，是其具有鲜明的可读性，这种可读性构成了书法艺术存在的基础，也使得欣赏得以成为可能。书法作品的欣赏是基于可读性文本之上的，相比之下，抽象派绘画经常是不可读的，它可以让人感知到它的存在，却不能经由可读性信息进入到某种意义世界中去，从而使欣赏不能真正发生。

汉字书法是一种"带着镣铐跳舞"的艺术，其最基本的"镣铐"是其所依托的文字内容。正是书法对文字内容的依存性，使得它是一种可读性文本。只有文本具有足够的可读性信息，随着这些信息的还原与破译，加上联想与想象，文本才逐渐由客观形态转化为欣赏者主观接受的意义世界。作为一种特殊的抽象艺术，书法艺术对文字内容的依附不是其缺点，恰恰是其优点，文本的可读性使其摆脱了一般抽象艺术的不可读这一缺陷。文本的可读性，尤其是文字内容对于欣赏者来说相对较为熟悉，使得欣赏者能由文字内容的阅读进入到书法艺术的欣赏，而不至于将其完全当作是文学文本，欣赏者能跳出文学文本的限制，将最终的接受重心放在书法形式上。对此陈振濂先生曾有非常清晰的认识："书法艺术，通俗地说是字的美。这里面包含了两层意思：一是字（可识），一是美（艺术，可欣赏）。"[1]他认为，"很难想象禁止对书法识读的后果"，而且就一个书法作品的多重信息的获得而言，"识的反射能力总是强于美的感受能力"。他特别强调："中国书法的文字基础决定了它的识与赏两者并举的悠久传统。"[2]在陈振濂先生看来，书法欣赏是一种多重信息的获得的综合欣赏活动，"综合欣赏的民族审美心理需要文字内容的辅助"[3]。陈振濂先生《书法美学》的这些观点，显然是有感而发、有的放矢的。20世纪80年代中期，美术界出现了"85美术新潮"，掀起了向西方现代派艺术学习的高潮，艺术理论与美学界也在积极传播艺术

① 陈振濂. 书法美学［M］. 西安：陕西人民美术出版社，1993：104.
② 陈振濂. 书法美学［M］. 西安：陕西人民美术出版社，1993：105.
③ 陈振濂. 书法美学［M］. 西安：陕西人民美术出版社，1993：111.

自律、形式自律观念，推崇"内部规律"，相应的观念也漫延到书法领域，书法内部出现了从两个方向否定文字内容的倾向：一种是将书法绘画化，在少数具有象形基础的汉字中去寻找"书法画"的生成依据；另一种则是鼓吹文字内容不再重要，书法可脱离文字内容而存在，文字是否可读、是否自成为一个整体都不再重要，甚至倡导一种"无标题书法"。这两个方面，都冲击了传统书法创作中的可读性基础，模糊了中国书法艺术的正确定位。在时间过去了三十多年后，今天再来看陈振濂先生的书法美学观，会惊奇地发现，在爱好书法的读者眼中一贯以"理论先锋"姿态出现的陈振濂先生，他对中国书法文本的可读性的强调，恰恰是中庸的，也是经得起历史的考验的。近年来，陈振濂先生倡导"阅读书法"正体现出他早年理论的积淀，也是符合传统书法文本的主流存在形态的。在当代书法的探索中，一些受西方现代艺术理论影响的创作仍然有意让作品呈现出"不可读性"，抽象地传达"线条"的形质之美，其结果是，这类作品的境遇与观众寥寥的抽象派艺术相比并不会强多少。

书法作为一种可读性文本的另一个重要基础是其书写时的法度或规范，这是一个需要长期训练才能接受的规则体系。这个规范体系使得书写者与欣赏者在技术层面上能达成交流，因为欣赏者本身就是书写者。"用笔千古不易"，书法艺术的法度具有相对稳定性，这是规范层面的可读性存在的基础。尽管"结字因时相传"[①]，但结体的变化仍然是在法度许可的范围之内的，也是具有可读性的。传统书法艺术的这种传承格局对于当代书法美育是一个巨大的挑战，因为当代书法艺术的受众有相当一部分人已经不具有书法实践训练的基础，他与书写者之间的交流、认同变得困难起来，这也就使得规范及技术层面的自由无法通过书法形式变成可读性信息，欣赏者缺乏实际操作经验使得本来具有可读性信息的书法文本变得不再可读，书法欣赏面临着断层的危险。基于此，虽然我们认为当代书法美育首先要将重点放在书法审美观念的接受、书法审美能力的培养上，但同时我们也需要注意，必要的技法训练对于书法美育来说绝对不可缺少。正是因为自己在实践中知道操作上的困难，然后他才能去理解经典书法作品背后的规范性形式、技术性自由所包含的审美价值。对于一个受过书法训

① 赵孟頫. 松雪斋书论［A］. 崔尔平选编. 历代书法论文选续编. 上海：上海书画出版社，1993：179.

练、有过书法操作实践经验的人来说，在面对一幅书法作品时，他对其中的规范性信息是能够迅速辨别出来的，书法文本在这个层面对他来说是可读的。书法文本的这一方面的可读性信息，构成了书法艺术的另一层次的"镣铐"，但也是书法艺术得以形成的相对更"内部"的坚实基础，即抛开文字内容不谈，在规范性形式这一层级上它也是有可读性的。正是这种规范性形式的存在，使得书法成为艺术，因为艺术是需要一个创作者之外的欣赏者的，而欣赏者的欣赏总是由文本的可读性开始进入作品的情境的。

任何一种艺术都要在规范与自由之间做文章，书法艺术也不例外。作为审美性文本，文字内容、规范性形式为书法艺术提供的是一种约定俗成的符号系统，其中所包含的可读性信息基本上是可以准确还原的，这两方面构成了书法艺术的基础。这两个层级的达成能够让人感受到"字写得好"这一书法的初级审美价值，但更高级的审美价值来自对规范的突破，即在更高的自由本质的显现上。

书法家不是打印机，书法也不是标准字模的简单照搬，书法成为艺术不是因为其规范的严苛，而是因为在规范所划定的圈子内，书写者有一定的形式自由度。德国当代设计理论家克略克尔认为"所有制品实际上都存在着形式的自由度"[①]，他这个理论稍作延伸放到中国书法领域也是有效的。"形式自由度"在汉字书写中是客观存在的，也是规范性自由通往更高的自由的一个中介。借用"形式自由度"这一概念，我们就可以理解汉字书法何以在同一书体内部，各种风格形态上的巨大差异。"形式自由度"可以解释在规范许可的范围内书家的自由创造，尤其是相对比较规范的书法作品的审美成因。"形式自由度"可以仅仅只针对规范与技法的关系而言，也可以引入情感或情绪因素，情感因素的参与意味着形式可以无限接近规范或法度所认可的极限，这也使得这种规范许可范围内的形式与情感可以建立起相对稳定的联系，从而使得不那么中庸但仍然合乎规范的书法可在情感层面得到解读。传统画论曾说过"喜气写兰，怒气写竹"，虽然说的是绘画，但文人水墨画中大量的程式化规范尤其是用笔之法的规范与书法基本一致，不同的笔法及墨痕对应于不同的情感，情感与形式之间

① I·克略克尔. 产品设计［M］. 徐恒醇译//李砚祖编著. 外国设计经典论著选读（上）. 北京：清华大学出版社. 2006：53.

的联系也是接近约定俗成的。

我国书法在自身发展中，还有一类作品无法简单用"形式自由度"来解释，它们往往超出了规范所许可的最大限度，却仍然能让欣赏者所接受，其中一些作品更是被推崇为最高等级，这体现出汉字书法对于更深层的可读性信息、更高等级的自由本质的强调——超出规范的情感形式。这种情感形式与文字内容结合在一起，具有更高等级的可读性，而这种可读性恰恰来源于它对规范的突破。不合规范的形式在与情感结合在一起时，体现出书写者率性随意的方面，其原始的书写习惯在规范的重重包围之下仍然在不经意间显现出来，让欣赏者看到了一个真正的而非规范约束下的创作者。其创作状态有点接近西方心理学美学所讲的无意识创作，但其深层内涵却并非弗洛伊德所说的性本能冲动，而是理性与非理性、规范与情感（情绪）之间的边界性存在。一方面，规范对于一个成熟的书法家来说几乎已经成为他的第二本能，即使是在情感的主导下，这种文化性本能仍然不会完全缺席，其创作仍然具有合乎规范的方面；另一方面，情感的强度又使得他突破了基本规范的限制。对于基础性规范的突破，书写者并非刻意为之，而是特定心境的结果，具有偶然性，也具有不可重复性。对于欣赏者来说，这种偶然性形式由于有规范作为背景，它虽然不再是简单的规范性形式，但却可以当作情感的形式而得到解读。有规范作为背景，加上与文字内容的联系，突破规范的偶然性形式就仍然是可读的。欣赏者可以借助这些形式逐渐还原出书写者当初的创作心境，想象出他的创作状态，从而达成与创作者的交流与沟通。

对于抽象派绘画而言，它缺乏像书法那样的文字内容、规范形式作为基础，也缺乏传统写实绘画所具有的那种写实性形象作为可读性依据，最终导致抽象派绘画在可读性上大成问题。中国汉字不仅对书法艺术是一种约束，更重要的是它成就了书法艺术。陈振濂先生曾说过："中国书法之永远不会脱离文字（汉字）的制约，它之所以永远不会与抽象绘画走到一起去，除了汉字结构美作为表象上的艺术基础之外，兼'达情''表意'于一身的传统书法观的形成起了绝对重要的作用。"[①]对于那些试图离开汉字、文字内容、书法的规范、书法家的情感来谈"书法的当代性"的同行，

① 陈振濂. 书法美学［M］. 西安：陕西人民美术出版社，1993：239.

他的这番话可谓苦口婆心。

正是因为这三层可读性信息的存在，书法艺术才能由"文本"发展为"作品"。与写实性作品相比，"书法欣赏的难点是在于它在表面上离生理性格的自然之视距离太远，它缺乏一个可供攀登的阶梯"[①]，陈先生这一认识无疑是准确的，这也正提醒我们书法的可读性信息的重要性，离开这些可读性信息的支持，书法就真要成为像西方抽象派绘画那样的存在了。

书法艺术的多重可读性使得一般抽象艺术让人感受到的冷感在汉字书法欣赏中基本不存在，相反它经常让我们感到亲切与温暖。但在一味追求创新的观念的影响下，一些当代书法完全不考虑书写文字的可读性，虽然不乏形式上的视觉冲击力，但却缺乏向深层的审美转化的可能性，因而作品最终仍然会如那些远离具象的西方抽象画一样，"它们基本上是同偏于冷色调的——缺乏亲近感"。[②]

在汉字书法美育中，一定要避免重蹈西方抽象艺术之覆辙，突出书法艺术是一种具有多重可读性的抽象艺术，而不是无规范的抽象。书法艺术是典型的"带着镣铐跳舞"的艺术，"镣铐"的文化性和历史性内涵使得它在特定的文化圈子内是可以被理解与接受的，甚至是让人感到亲切的来源。失去规范的抽象，只能受到冷遇，让人反感。

二、创作情感的复杂性

西方抽象派绘画初始的一个良好愿望是传达审美情感，对于审美情感的理解，其理论依据主要是康德的美的非功利论，强调美与功利或欲望无关。这一理论对于澄清"美不是什么"有重要启示意义，但对于"美是什么"却较少实际贡献。仅仅将美理解为非功利性的对象形式，这一理论上的缺陷与康德无关，而是后来的西方美学家、艺术理论家、艺术家无法深入理解康德、片面接受其思想的结果。康德思想有两个重要方面：一是有两种不同的美，即纯粹美和依存美，"纯粹美并不预设出一个其对象

① 陈振濂. 书法美学 [M]. 西安：陕西人民美术出版社，1993：268.
② 陈振濂. 书法美学 [M]. 西安：陕西人民美术出版社，1993：48.

应当怎样的概念；依存美则预设出一个概念，并通过这个概念来评价对象的完美程度"①，同时康德强调理想的美不是纯粹美，而是依存美②。二是美不是目的的对象，而是合目的性的对象③。这两个重要观点在20世纪西方自律论美学中并未得到正面的回应，因此他们所继承的康德美学是相当片面的。由此导致20世纪西方自律论美学对审美情感的理解仅限于其非功利、无欲望这方面，而对于"美及美感到底是什么"缺乏实际贡献。抽象派艺术在理论领域两个最杰出的代表是英国的克莱夫·贝尔和意大利的克罗齐。贝尔在论述"有意味的形式"中的"意味"时引入了审美情感这一概念，但在分析"审美情感"时特别强调其非功利方面的内容，与此对应他切断了审美情感与日常生活情感、日常生活经验、日常生活形象之间的关系，让人从"审美情感不是什么"这方面去琢磨什么是审美情感，但在需要说明什么是审美情感时他却语焉不详，以至于让人觉得他在"审美情感"与"意味"之间搞循环论证。克罗齐虽然不是形式主义者，但其思想更为激进，他连外在形式都可以不要，"审美的事实在对诸印象作表现的加工之中就已经完成了"④，强调成功的表现只需在心灵内部进行。与贝尔将"意味"与"审美情感"互训相似，克罗齐将"表现"与"直觉"互训⑤，认为二者是同一回事，同时也认为美和艺术与日常功利或欲望以及其他生活内容无关。克罗齐的审美情感是在直觉或表现之后产生的积极的情感，但直觉到什么、表现了什么则未能正面展开，因而其"审美情感"仍然具有神秘性，也让人感到难以捉摸。在克罗齐看来，创作者的审美情感与日常生活情感没有任何联系，这恰恰是对日常生活情感的否定，只有否定日常生活情感，才能进入到审美状态。贝尔对创作者是否具有

① Immanuel Kant. The Critique of Judgement (translated by James Creed Meredith) [M] //The Critique of Pure Reason; The Critique of Practical Reason, and Other Ethical Treatises; The Critique of Judgement.Chicago. London. Toronto: Encyclopedia Britain, Inc. 1952:488.

② Immanuel Kant. The Critique of Judgement (translated by James Creed Meredith) [M] //The Critique of Pure Reason; The Critique of Practical Reason, and Other Ethical Treatises; The Critique of Judgement.Chicago. London. Toronto: Encyclopedia Britain, Inc. 1952:489.

③ Immanuel Kant. The Critique of Judgement (translated by James Creed Meredith) [M] //The Critique of Pure Reason; The Critique of Practical Reason, and Other Ethical Treatises; The Critique of Judgement.Chicago. London. Toronto: Encyclopedia Britain, Inc. 1952:491.

④ 克罗齐. 美学原理. 朱光潜译 [M] //克罗齐. 美学原理 美学纲要. 北京：外国文学出版社，1983：59.

⑤ 克罗齐. 美学原理. 朱光潜译 [M] //克罗齐. 美学原理 美学纲要. 北京：外国文学出版社，1983：18.

审美情感持存而不论的态度："就美学而言，我们没有权力、也没有必要由审美对象来探求创作这一对象的人的心理状态。"①但从其所推崇的塞尚来看，塞尚有平和的创作心态，没有强烈的功利或欲望，符合贝尔对审美情感的基本规定。因而在理论论述中被悬置起来的问题，在其例证中得到了暗示性回答：理想的创作是基于审美情感的。我们今天对贝尔理论的最大的遗憾，是他未能展开对审美活动的正面分析，从而流于循环论证，他自觉意识到这样一个问题："为什么以某种独特方式组合在一起的形式会如此深刻地打动我们？"但只承认这个问题"极为有趣"，却不承认它与美学有关。②在今天的美学（包括书法美学）中，这恰恰是我们希望得到解答的关键美学问题，也是他的理论突破循环论证的怪圈必须引入的一个问题。

将以审美为目的的创作发生的原初情感规定为审美情感，且只承认审美情感所致的创作是艺术，其结果是双重的：一方面是使得严格意义上的艺术范围变得非常狭窄，传统艺术中很多经典作品都不符合这一定义；另一方面则是按照这种理论进行创作的艺术并不能真正达到理想的效果，具有明确的审美目的的创作并未能致使作品审美效应的产生。

与西方抽象派绘画的美学基础仅仅认可审美情感不同，中国书法在生活情感与审美情感之间并未简单地划定边界；相反，基于日常生活的情感状态、中性的无情感状态都有可能进行创作，而且最终都有可能产生审美情感。具有审美情感的形式，主要不是在创作者这里实现的，而是由欣赏者这方面完成的。作为供他人欣赏的艺术，其重心不是创作者自己获得了多少审美情感，而是欣赏者能获得多少审美情感。因此，创作得以展开的基础到底是日常生活情感还是审美情感，在我国传统书论看来其实并不重要。

我国传统书论认为，日常生活情感即使是不尽人意的，也能产生出审美性的经典之作。韩愈在评价草圣张旭的创作时说："张旭善草书，不治他技。喜怒、窘穷、忧悲、愉快、怨恨、思慕、酣醉、无聊、不平，有动于心，必于草书焉发之。观于物，见山水崖谷，鸟兽虫鱼，草木之花实，日月列星，风雨水火，雷霆霹雳，歌舞战

① 克莱夫·贝尔. 艺术［M］. 薛华译. 南京：江苏教育出版社，2005：5.
② 克莱夫·贝尔. 艺术［M］. 薛华译. 南京：江苏教育出版社，2005：5.

斗，天地事物之变，可喜可愕，一寓于书。""为旭有道，利害必明，无遗锱铢，情炎于中，利欲斗进，有得有丧，勃然不释，然后一决于书。"①在韩愈看来，张旭的成功并不在于他能完全遗忘掉生活中的喜怒哀乐，相反，日常生活中的情感变化正是张旭艺术创作的原初动力。日常生活中难以释怀的情感，通过创作"一寓于书""一决于书"，最终心灵获得了宣泄与净化，不平的心态重新归于平静。韩愈对张旭的创作过程的分析可谓知言，这与他在《送孟东野序》中提到的"物不得其平则鸣"②完全一致，诗歌与书法都因胸中有情感的强烈波动，才需要发泄出来以求得新的平衡。对于书写者而言，创作的首要目的未必是审美；但对欣赏者来说，却借助书法作品进入再度体验状态，既能部分复现创作者曾有过的日常生活情感，而又与这种情感保持距离，因而能产生一种审美情感。这种情感的传递机制从日常情感开始，经过日常情感的净化，再到审美情感的结束，形成了一条情感的畅达之路，与现代抽象艺术理论中的纯粹审美情感从创作者到欣赏者的传递相比，要务实得多，也要容易得多。我国传统书法创作理论并不讳谈烟火气，并不一味追求情感的"纯度"，相反，创作不仅能使日常情感得到宣泄，而且情感与书法形式的结合使得这种情感本身得到了净化与过滤，其审美的可能会大大增加，并最终在欣赏者这里引发出既具生活性又有审美性的情感。欣赏者只要能从作品中感受到创作者的情感真实存在、情感产生有其真实基础，对于作品所呈现的形式就能予以同情、理解，甚至欣赏、仰视。书家在创作时对规范的偶然突破，不是刻意为之，不是哗众取宠，而是自己情感的自然流露，是强烈的情感导致的对规范的突破，这种"慌不择路"式的创作模式对应于一种普遍的人生经验，因而被认为具有广泛的代表性，是可理解与可接受的。当然，伟大的书法家在突破旧有的规范时，其"无心插柳"的行为可能会形成新的规范，成为人们膜拜的对象，这正是中国书法史发展的重要规律。我国书法史中，最能体现出不理想的、激越的生活情感的作品是颜真卿的《祭侄文稿》，可以说没有安史之乱给颜真卿带来的国

① 韩愈. 送高闲上人序［A］//叶朗总主编. 中国历代美学文库·隋唐五代卷（下）. 北京：高等教育出版社，2003：58.

② 韩愈. 送孟东野序［A］//叶朗总主编. 中国历代美学文库·隋唐五代卷（下）. 北京：高等教育出版社，2003：30.

破家亡之憾，没有极端强烈的生活情感波动，就不会有《祭侄文稿》这样伟大的作品传世。

　　同时，我国传统书论对于理想的人生状态、理想的生活情感对于书法创作的积极意义也是承认的，而且在理想的生活情感与审美情感之间，传统书论认为二者是畅通的，无须刻意去剥离其生活内容。孙过庭在《书谱》中提到著名的"五合"："神怡务闲""感惠徇知""时和气润""笔墨相发""偶然欲书"[①]，其中"时和气润""笔墨相发"讲的是书法创作的外在条件，与情感无直接关系，但会影响创作的情绪状态甚至审美情感的产生。"感惠徇知"讲的是一种理想的日常人际关系，对于书法所具有的表演性和社交性来说，这种条件是促成审美情感产生的重要因素，但其本身并不是审美情感。更直接与审美情感有关的是"神怡务闲"和"偶然欲书"，它们不仅是中国古代书论所承认的理想的创作态势，也是西方现代自律论艺术美学所认同的。对这种理想的创作状态的强调，更多的是看到了对日常生活情感，尤其是不理想的日常生活情感的否定的方面，对于本身具有游戏性的艺术创作是适应的，但这并不意味着所有艺术创作都需要这种理想的生活状态。在书法创作中，最能体现出平和的创作心态甚至其中不乏审美情感的是王羲之的《兰亭集序》，"天下第一行书"堪称"五合"的典范，但这种创作状态对于书法家来说，恰恰是难以获得的。因此传统书论在推崇"五合"这种理想的创作态势的同时，对基于日常生活情感的书法创作也是高度认可的，其原因在于后者也有使欣赏者获得审美情感的可能性。

　　从生活情感出发进行创作，几乎是所有成功的艺术创作的共同经验，但西方现代抽象艺术美学却要强行将这种传统中断，而强调基于纯粹的审美情感来创作。基于平和的心态和审美情感进行创作在西方美术史中不是没有成功的例子，柯罗、塞尚的生活境遇与生活态度都是接近理想的，塞尚更是被克莱夫·贝尔作为其所倡导的"有意味的形式"[②]的理想典范而大加推崇。但显然，艺术家所处的时代、个性与生活境遇大不相同，因而无法强求所有艺术家都能像塞尚一样恬淡地从事创作，几乎在创作中

① 孙过庭. 书谱［M］//华东师范大学古籍整理研究室校点. 历代书法论文选. 上海：上海书画出版社，1979：126-127.
② 克莱夫·贝尔. 艺术［M］. 薛华，译. 南京：江苏教育出版社，2005：4.

不掺杂任何生活情感。因此贝尔等人的自律论艺术美学存在的问题是将无限复杂多样的创作情境简单化，以单一的某种创作模式来衡量无限多样的创作模式，在树立起符合其理想的最高典范的同时，将所有背离这一典范的创作都不再看成是艺术，由此导致的直接结果则是"艺术"的范围变窄，现实中符合这种理念的艺术变少，艺术史中很多经典作品变得不再是"艺术"。在历史与当代、艺术接受的惯例与自律论美学所树立的范例之间存在着尖锐的对立，其结果必然是作为精英艺术的现代抽象艺术日益曲高和寡，以及艺术家与欣赏者之间的对立。以我们今天对西方美术的审美经验，与柯罗同时代的米勒、与塞尚同时代的凡·高、高更，其创作往往都基于强烈的生活情感，但并不妨碍其作品的审美性，甚至其作品导致的审美效应还要强于柯罗、塞尚。

当代书法美育不仅要培养书法欣赏者对那种基于平和状态创作的作品的欣赏能力，也要启发他们去欣赏那些基于日常生活情感进行创作的作品，甚至后者更重要，因为它更容易让欣赏者在心灵内部产生共鸣，其审美效应更强烈，更容易打破欣赏者与创作者之间的"隔"的关系。

三、创作与欣赏关系的复杂性

在理想的创作完成之后，实际上还存在着的一个问题是这种理想的创作背后的审美情感或审美心境能否传递。艺术的传播在抽象派艺术美学中被高度简化了，他们以为直觉即表现[①]，在艺术家的表现与欣赏者的直觉之间不存在任何障碍，因为对于创作者来说，他自己首先要通过"直觉"来检验其"表现"的效果，而在欣赏者这里，也需要在直觉—表现—直觉之间循环往复，最终能顺利获得作品背后的审美意蕴。直觉主义与形式主义结合，构成了西方抽象派艺术美学的一个闭环：从创作者的直觉到表现到艺术形式，再从艺术形式到欣赏者的表现，最后到欣赏者的直觉。艺术形式作为一个表现性的形式，被认为完美地沟通了创作者与欣赏者，至于传播与交流过程中存在的信息损害耗、增益、变向等在直觉—形式论中没有得到充分关注。他们以为，

① 克罗齐. 美学原理. 朱光潜，译［M］//克罗齐. 美学原理美学纲要. 北京：外国文学出版社，1983：18.

在形式与情感之间，理想的审美情感灌注于形式，通过这种形式在欣赏者这里就能还原出相应的情感，从而获得再度体验。

　　显然，这是一种对创作与欣赏关系的简化的理解，但这种简化的理解的好处却是使欣赏者的审美情感的产生能从创作者那里找到源头，因而使"为什么是特定的形式让我们产生感动"这一问题在欣赏层面得到了解答。这是抽象派绘画的一个重要理论基础，也是抽象派绘画理论所设想的一种理想状态，它给予了抽象派画家一种虚假的美好幻象：只要你在创作中有足够的审美情感，你的作品就一定能得到他人的欣赏，至于形式是怎样的并不重要，重要的是你的心境与心情。但大量的欣赏者却是如同你我一样：我们更愿意欣赏凡·高而非塞尚，是我们没有达到贝尔或克罗齐的美学修养或审美高度？恐怕未必。如果真的只有极少数人能欣赏塞尚式的作品，那么它能否作为典范本身就是一个问题。形式主义绘画在塞尚之后得到更极端的发展，出现了康定斯基和蒙德里安式的纯抽象，这类作品比塞尚更难欣赏，其问题其实仍然不在欣赏者，而在理论的倡导者及受这些理论影响的创作倾向。创作者创作时是否拥有审美情感，相对来说并不重要，重要的是通过其作品我们能否获得审美情感的暗示。创作者的审美情感借助形式传达出来后，是否能让欣赏者感受得到，这是艺术传播中的一个大问题。相反，并非基于审美情感创作出来的作品，但因其生活情感与欣赏者的生活经验的相关性，而能被欣赏者所接受，并有可能激发出欣赏者的审美情感。因此，抽象派绘画背后的艺术美学简化了从创作到欣赏中的情感关系，将在创作者这里出现的基于审美情感的创作以及由自己创作的形式再到审美情感这一闭环，扩展到创作者与欣赏者之间显然错得离谱：同一个人心灵内部的自由流转与两个心灵之间的传达是完全不同的两回事。纯粹形式的抽象性以及不可读性使得它几乎不可能畅通无阻地传达审美情感，相反，可读性信息才是审美情感得以交流的基础，因此传统的西方写实绘画、中国书法都因其可读性而相对容易传达审美情感。

　　中国书法理论对欣赏者与创作关系的理解显然比西方抽象派绘画美学更接近审美实际，也更具实际的指导意义。一方面，创作者的情感借助于可读性信息是可以得到传播的，无论信息的损耗有多严重，一些关键信息仍然可以得到传播，这是欣赏者欣赏书法作品的坚实基础。作品产生的历史背景、文字内容、与文字联系在一起的汉

字书写方式、书法家当初创作时的情感等信息都具有可读性：有的是作品本身能传达的，有的则是作品之外的文献所传达的。因此一定形式所体现出的可读性信息，尤其是其中的情感内涵，不管欣赏者与创作者所处的时代、社会环境是多么的不同，也不管欣赏者与创作者之间在个体人格上有多大的差异，可读性信息的存在保证了从创作者的情感到欣赏者的情感仍然是可传达的，情感的可传达性构成了书法欣赏的坚实基础。虽然未必引起共鸣，但向往、同情、崇敬、悲痛等基于作品的情感不仅受作品的暗示，也能在欣赏者之间引起一定的共通感。

中国书法欣赏中的情感共鸣或再现，显然不符合西方抽象派绘画美学所追求的纯粹审美情感的传达。但在生活情感的同情与共鸣的基础上，却有一种产生审美情感的可能性。虽然同情与共鸣未必就是审美，但书法欣赏中的同情与共鸣却为审美情感的产生创造了条件。欣赏者的审美情感产生的重要基础是欣赏者与创作者之间的时空距离，因为时间与空间距离的存在，欣赏者在接受创作者原初的情感时会有所过滤，再度体验的生活情感中的"火气"会被淡化或冷却，作品纯形式一面会得到凸显，同时新的情感暗示会逐渐产生，它可能不再是高尚人格的象征，也不是理想生活状态的显现，更不是对痛失至亲的悲痛的同情，而从形式入手，发现一个自由的、充满创造力的心灵，并逐渐产生生命形式的暗示。当欣赏者内在的心理活动发展到这一步，书法作品的生活情感方面的同情与共鸣就会隐退，而审美情感方面则会得到强化，认知性的形式会逐渐让位于审美性的形式。中国书法并不追求纯之又纯的审美情感的传达，而是在生活情感的传达的基础上找到了一条通往审美情感的道路。创作者的生活情感到欣赏者这里，不仅可以再现出弱化了的生活情感，更可能发展出审美情感。由于这种审美情感总是以生活情感为基础，因此这种书法形式之美就不是康德意义上的纯粹美，而是一种依存美。西方抽象派绘画美学极力推崇纯粹美，贬斥依存美，最终使得抽象派绘画沦为极少数人的游戏，这显然是不能照搬到中国书法中来的。

书法创作与欣赏之间的这种复杂关系要求书法美育不要抽象地谈审美情感或体现审美情感的形式，而要在引导欣赏时注意两方面：一方面是作品创作时的原初情感是怎样的，另一方面是作为当代欣赏者你能感受到的是什么。同时更应注意的是不需要在这两种情感之间强求一律，无论是从纯形式角度获得纯粹审美情感还是从生活情感

的共鸣逐渐上升到审美情感，都是值得肯定的。当从纯粹美方面引导欣赏失效时，可以更多地引入依存美方面，帮助欣赏者摆脱作品的冷感。

四、欣赏方式的特殊性

书法欣赏有其特殊的方式，不仅在于它是一种依存性的美，还由于欣赏方式本身有其特殊性。

西方抽象派绘画由于没有真正解决审美性形式是一种什么样的形式这一关键问题，因而在实际欣赏中，并没有出现克罗齐所设想的那种理想的表现—直觉式欣赏；相反，抽象派绘画的欣赏者参与作品再造的可能性较小，作品可能引发感官刺激层面的注意，却往往难以引起更深层的创造与参与。它可能给我们留下较深的印象，但却不能导致真切的审美效应。总体上看，对抽象派绘画的欣赏停留在旁观层次。

中国书法不仅有旁观的层次，更有深层的内模仿式再造或融入。借助于书法作品的可读性信息，欣赏者能够将自己转化为虚拟性的创作者，从而参与作品的再创造。书法欣赏中的再创造之所以可能，在于欣赏者拥有丰富的实践操作经验，他能够迅速将点画结构转化为自己创作的对象，想象自己如何操作才能达成作品所呈现的形态，而且整个过程具有强烈的时间性，再创造本身具有强烈的节奏感，从而在作品形式的间接的生命呈现与再创造过程中的直接生命体验的结合中，将作品判断为生命的形式。

西方抽象派绘画在贝尔提出了一个他认为不属于美学因此也没有给出答案的形式为什么具有审美性这一问题后，一直在寻找新的理论资源来解决这一问题。20世纪五六十年代，合适的理论资源终于出现了。一种是鲁道夫·阿恩海姆的格式塔心理学，他认为作品中的形式具有力的结构，而大脑内部也有类似的结构，因此作品能够被欣赏，他强调形式本身有力的相互作用。另一种更合适的理论资源来自苏珊·朗格，她认为艺术不是个人情感的表达，而是人类情感的符号形式创造。[1]在此基础上

[1] Susanne K. Langer. Feeling and Form: A theory of Art Developed from Philosophy in a New Key. New York: Charles Scribner's Sons, 1953:40.

她提出了"活的形式"这一概念，认为"'活的形式'是包括绘画、建筑或陶器等在内的所有好艺术的必然产物。这种形式与一条边框或一个螺旋的内在'生长'方式同样地'活着'：它表现了生命—情感、生长、运动、情绪和所有使生命存在获得其特征的方面"[①]。艺术品及艺术品中的形式都具有生命，都有向生命转化的可能性，这一过程她称之为"激活"："'激活'一个实际上是'惰性'的画面的过程是怎样的呢？其过程是，把实际的空间材料即画布或纸面，转化为一个虚幻的空间，创造出艺术视野中的主要幻象。"[②]在欧洲大陆的抽象派艺术发展到暮气沉沉之时，50、60年代美国的抽象派艺术正方兴未艾，出现了像波洛克这样的真正属于美国的大师，也出现了为抽象艺术寻找新的理论依据的美国美学家，他们不再满足于贝尔提出但被否定的问题，而试图解决：为什么只有某些特定的形式能够导致情感反应？阿恩海姆的答案是力的形式，苏珊·朗格的答案则是生命的形式。显然，生命的形式比力的形式更具包容性，也更贴切。

但欧洲主流的抽象派绘画并没有真正接受苏珊·朗格的观点，不仅因为时间、地点的错位，更因为贝尔、克罗齐奠定的一个传统，这个传统的基础是艺术本质上是精英性的，是极少数人所能享受的，因而脱离更广泛的受众对于这派美学来说不是缺点，相反正是其严格自律的表现。贝尔和克罗齐们以及抽象派画家们热衷于抽象形式的游戏，尽量避免形式与生活形象之间产生联系，因为任何再现性信息都会妨碍形式的纯粹性。就欣赏活动来说，刻意与生活形象保持距离使得他们对欣赏中的联想与想象敬而远之。克罗齐仅仅在"创造"意义上承认联想的意义，他反对任何与生活内容有关的联想，抽象艺术的由形式通往生活形象的想象之路实际上被他堵死了。贝尔更是直接宣称任何与生活形象有关的欣赏活动都不是艺术的审美欣赏。同时他还强势地宣称审美是极少数人才有的权利："欣赏视觉艺术的卓绝才能和欣赏音乐艺术的卓绝才能一样罕见。"[③]我们不妨看看他如何谦卑地承认自己在音乐欣赏上能力的欠缺的：

[①] Susanne K. Langer. Feeling and Form: A theory of Art Developed from Philosophy in a New Key. New York: Charles Scribner's Sons,1953:82.

[②] Susanne K. Langer. Feeling and Form: A theory of Art Developed from Philosophy in a New Key. New York: Charles Scribner's Sons,1953:80.

[③] 同18.

在通常的情况下，我在音乐会上的心理状态是何等低级啊！……我的形式感消失了，我的审美情感崩溃了，于是我便在自己所不能领略的乐曲中编织进生活中的观念。由于无力感受严肃的艺术情感，我开始在音乐形式中听取人类的恐惧与神秘、喜爱与憎恨，并在混乱、低等的情感世界中颇为怡然自得。在这样的时候，假设交响乐中出现最粗糙的拟声再现——比如鸟雀的歌唱，骏马的疾驰，孩童的哭叫或是魔鬼的狞笑之类——我也不会感到不快，相反我倒很可能会感到高兴，因为这些声音会为一系列新的浪漫情怀和英雄思想提供新的起点。①

从他的"不成功的"音乐欣赏经验可以反推出他的成功的对视觉艺术的欣赏经验不掺杂任何想象或联想，因为这种联想可能让欣赏者回到现实生活，无法获得审美的升华或净化。

欧洲抽象派绘画美学的精英主义倾向使其并不在成功的艺术与受众数量之间建立起任何联系。但美国的抽象派绘画似乎开始意识到欧洲的同行存在的问题，阿恩海姆和苏珊·朗格的理论相对更"现实""具体"，力的形式或生命的形式都隐含着由抽象向具象转化的可能性，苏珊·朗格更是直接承认其中的想象或联想的作用，她认为虚幻世界的展开是艺术欣赏中的必然步骤。与此同时，波洛克、加斯顿等美国抽象派画家的探索也与欧洲抽象派逐渐有了距离，美国抽象派绘画接近"惚兮恍兮，其中有象"②这一图景，而与蒙德里安或康定斯基几乎无法让人展开任何联想或想象有明显的区别。

与西方抽象派绘画的欣赏理论对于联想与想象总体上不太认可不同，传统书论对于欣赏中的想象或联想是高度重视的。传统书论对想象与联想的强调可谓俯拾即是，兹举三例：

（崔瑗评草书之美）观其法象……兽跂鸟踌，志在飞移，狡兔暴骇，将本末驰。③

① 克莱夫·贝尔. 艺术［M］. 薛华，译. 南京：江苏教育出版社，2005：17.
② 任继愈译注. 老子新译［M］. 上海：上海古籍出版社，1985：104.
③ 崔瑗. 草书势［A］//叶朗总主编. 中国历代美学文库秦汉卷. 北京：高等教育出版社，2003：467.

（成公绥评隶书之美）烂若天文之布曜，蔚若锦绣之有章。……或若虬龙盘游，蜿蜒轩鬐，鸾凤翔翔，矫翼若去；或若鸷鸟将击，并体抑怒，良马腾骧，奔放向路。仰而望之，郁若霄雾朝升，游烟连云；俯而察之，漂若清风厉水，漪澜成文。①

（张怀瓘评王献之书法）或大鹏抟风，长鲸喷浪，悬崖坠石，惊电遗光②

可以说，书法形式之美很大程度上是在想象中获得的。书法中符合法度的形式与由形式展开的想象代表了书法欣赏的两个不同层级：前者是有形的、实体性的，有确定的标准作为评价依据，这个层次的美具有普遍的共通性，它与欣赏评价中的"字写得好"相应；后者则是在形式的基础上展开自由的想象，将有限的力的形式转化为无限的生命的形式或形象，从而使书法成为现实的审美对象。

对于书法的想象或联想导致的美，陈振濂先生有充分的认识。他认为在书法欣赏中包含着"从抽象到具体，从视觉到视觉的艺术欣赏的联想"③，并且他揭示出中国传统书法欣赏理论与批评术语的一个突出特点是喜欢用比喻："欣赏与批评，都喜欢用比喻——鲜明的形象做比喻作为手段。虽然它失之太泛，但在引导观众从抽象走向具体的欣赏方面，仍然有其特定的提示价值。"④比喻是联想在语言形态上的物化，联想使得抽象的点画形式在欣赏者头脑中发展为具象性存在，尤其是与人有关的生命存在。联想与想象的成果不仅体现在比喻上，还体现在拟人上，我国古代书论中屡屡提及的筋、骨、血、肉、气、神、姿、态、秀、媚、雄、壮等概念，表层来看是拟人，深层则是想象或联想。从审美角度，无论是比喻还是拟人，都要有助于将抽象形式转化为生命化形式，因此化抽象为具象只是想象或联想中的一个阶段，最终还得发展为与人有关的生命形象。"我们看到的不仅仅是一具完美的躯壳，我们从躯壳中看到了活的力、活的细胞的跃动、活的意识的转换与循环。"⑤正是在不断的"我向性"

① 成公绥. 隶书体［A］//华东师范大学古籍整理研究室校点. 历代书法论文选. 上海：上海书画出版社，1979：10.

② 张怀瓘. 书断［M］//华东师范大学古籍整理研究室校点. 历代书法论文选. 上海：上海书画出版社，1979：180.

③ 陈振濂. 书法美学［M］. 西安：陕西人民美术出版社，1993：263.

④ 陈振濂. 书法美学［M］. 西安：陕西人民美术出版社，1993：264.

⑤ 陈振濂. 书法美学［M］. 西安：陕西人民美术出版社，1993：75.

想象中，欣赏者逐渐发现了自我的存在："对书法作品中一些剥离部分的'再造想象'——想象它原来应该是什么样的，这个应该的标准中含有很明显的自我经验的影响。于是，在这种想象中欣赏者调动了自己的能力。他在这种自由的无拘无束的联想中发现了自己。"[①]他因此进入了审美的高峰体验状态。

在书法美育实践中，一定要充分发挥书法欣赏中的联想与想象作用，引导欣赏者在对作品形式的持久注意中，自由展开想象；同时要将传统书论中强调想象或联想的内容告知欣赏者，助其产生积极的心理暗示。在想象或联想的展开中，一定要注意，化抽象为具象不是主要目的，将抽象最终与人的生命形态联系起来才是最终的追求。

艺术自律论对当代中国书法艺术的直接影响是书法艺术的审美形态被理解为纯粹美，这是一个可从两面解读的成果。积极的一面，这是书法艺术走向现代意义上的独立艺术的必要条件；消极的一面，书法艺术由此有可能像西方抽象派绘画一样曲高和寡，脱离民众，传统书法曾有的强大生命力有可能逐渐消失。因此，今天我们不仅要消化艺术自律美学的积极成果，更要向传统回归，强调书法不同于抽象派绘画的方面。书法的审美价值不仅来自纯粹形式，更来源于形式之外的诸多因素，被自律论美学所否定的生活情感及伦理人格都构成了书法多元审美成因的重要组成部分。对于当代书法的审美形态，如果持一种折中的观点，是既有以偏重于形式的纯粹美，也有强调其中的生活性内容的依存美。二者可以并存于一个作品中，构成作品的不同审美层次；也可以单独存在于一个作品中，体现出作品独特的审美取向。这实际上是对传统与当代两种不同书法审美形态的同时承认，也是对当代中国书法创作的多元化格局的承认，甚至也对应于多元化的欣赏需求。但由于书法艺术的传统主要是依存美，而且也更容易传播和欣赏，因此在当代书法美育中，以依存美为追求的特殊的抽象艺术应是我们理解书法艺术本质的共识。

需要注意的是，国内对书法艺术的审美本质的理解并没有形成统一的共识，脱离大众的精英意识、脱离书法文化的丰富内涵的纯粹美、抽象的审美情感、片面的形式自律等相互影响的观念形成的书法美学观在国内仍有其影响，因而从这一派书法美学

① 陈振濂. 书法美学 [M]. 西安：陕西人民美术出版社，1993：272.

的理论源头与创作榜样入手，揭示其中与中国书法格格不入的方面，真正显现出中国书法艺术的审美特质，在当代仍是一个需要延续的课题。

（张黔，武汉理工大学艺术与设计学院教授、博士生导师）

参考文献

[1] 陈振濂. 书法美学［M］. 西安：陕西人民美术出版社，1993.

[2] 赵孟頫. 松雪斋书论［A］. 崔尔平选编. 历代书法论文选续编. 上海：上海书画出版社，1993.

[3] I·克略克尔. 产品设计［M］. 徐恒醇译//李砚祖编著. 外国设计经典论著选读（上）. 北京：清华大学出版社. 2006.

[4] Immanuel Kant. The Critique of Judgement (translated by James Creed Meredith)[M]// The Critique of Pure Reason; The Critique of Practical Reason, and Other Ethical Treatises; The Critique of Judgement.Chicago. London. Toronto: Encyclopedia Britain, Inc. 1952.

[5] 克罗齐. 美学原理. 朱光潜译［M］//克罗齐. 美学原理 美学纲要. 北京：外国文学出版社，1983.

[6] 克莱夫·贝尔. 艺术［M］. 薛华译. 南京：江苏教育出版社，2005.

[7] 韩愈. 送高闲上人序［A］//叶朗总主编. 中国历代美学文库隋唐五代卷（下）. 北京：高等教育出版社，2003.

[8] 韩愈. 送孟东野序［A］//叶朗总主编. 中国历代美学文库隋唐五代卷（下）. 北京：高等教育出版社，2003.

[9] 孙过庭. 书谱［M］//华东师范大学古籍整理研究室校点. 历代书法论文选. 上海：上海书画出版社，1979.

[10] Susanne K. Langer. Feeling and Form: A theory of Art Developed from Philosophy in a New Key. New York: Charles Scribner's Sons, 1953.

[11] 任继愈译注. 老子新译［M］. 上海：上海古籍出版社，1985.

[12] 崔瑗. 草书势［A］//叶朗总主编. 中国历代美学文库秦汉卷. 北京：高等教育出版社，2003.

[13] 成公绥. 隶书体［A］// 华东师范大学古籍整理研究室校点. 历代书法论文选. 上海：上海书画出版社，1979.

[14] 张怀瓘. 书断［M］//华东师范大学古籍整理研究室校点. 历代书法论文选. 上海：上海书画出版社，1979.

新时代书法美育的提出语境、独特价值及践行环节

刘立士　蔡玲莉

摘要： 本文论述了四十余年来美育发展的三个阶段，过去的艺术教育已不能满足新时代的育人需求，书法美育应运而生。作为美育的抓手，书法美育具有独特的价值，向内表现在其汉字载体、时间性带来的独特经验性、精致化的线条及其综合性特征，向外表现在其便于普及、遗存丰富及其独特的中华美育精神。书法美育重在践行，应包括四个环节：书法与审美知识的教育、审美能力的拓展、审美趣味的养成、审美精神的固化。

关键词： 书法美育　新时代　审美精神

近两年，书法教育领域有两个热议的话题，一是对书法学科升级的呼吁，二是书法美育的提出与讨论。前者是书法的专业教育，后者是书法的普及教育。2022年9月，国务院学位委员会和教育部印发了最新的研究生教育学科专业目录，在《研究生教育学科专业目录（2022年）》中，以前的"美术学"一级学科已不复存在，取而代之的是"艺术学"一级学科和"美术与书法"专业学位。其中"艺术学"中包含"美术与书法"的理论和评论研究，"美术与书法"专业学位则可授予博士学位。"书法"与"美术"并列出现在学科目录中尚属首次。这一方面意味着书法与美术不是一种包含关系，书法在学科中和美术具有一定关联，同时也存在较大差异；另一方面也意味着书法价值和意义在整个教育体系中的地位得到了应有的重视和提升，书法在当代教育中前景广阔。至此，书法的学科升级尘埃落定。

另一方面，以往贯穿在中小学和高校的书法素质教育在新时代也面临升级，在国务院和教育部的政策引领下，"书法美育"应运而生。书法美育在当代的提出与重视并非偶然，可以说是时代发展与教育深化的需要。书法美育是以书法为抓手的美育的

实施途径，它对时代的意义与美育在整个教育体系中的价值是一致的。

改革开放以来的四十余年，美育在教育体系中经历了从起步重建，到稳步发展，再到深化内涵的不同阶段。

1986年12月，原国家教委艺术教育委员会成立，并指出"美育是社会主义精神文明建设的重要组成部分"，这标志着美育事业恢复发展。1989年11月，《全国学校艺术教育总体规划（1989—2000）》出台，这是我国教育史上第一个艺术教育的发展规划。此规划中的"艺术教育"并非指艺术专业教育，而是指素质教育，也即是美育。但限于国情、经济状况以及对美育的认识不足，本时期美育并未得到应有的重视。正如该规划中所指出的，美育在整个教育体系中还十分薄弱，美育的实施存在较多问题："学校教育中重智育、轻德育与美育的思想和现象还相当严重地存在，学校艺术教育经常被忽视和轻视，教学管理和科研工作十分落后；各级各类学校间的艺术教学互不衔接；艺术师资和艺术教学器材严重不足；县以下，特别是农村和边远地区学校的艺术教育存在着大面积的空白。"十多年间，美育在城乡学校经历了提出重建和初步发展，这可看作新时期美育发展的第一个阶段。

1999年6月，第三次全国教育工作会议颁布了《关于深化教育改革全面推进素质教育的决定》，会后根据文件精神，制定了《全国学校艺术教育发展规划（2001—2010）》。经过十余年的发展，艺术教育从无到有，从形式到内容，取得了一定的进展。新世纪的十年在此前的基础上，提出了课程改革、师资队伍以及农村学校艺术教育的普及等问题，弥补了此前的一些不足，美育进入稳步发展阶段，这可看作美育在新时期发展的第二个阶段。

新时代，中共中央办公厅、国务院、教育部等部门多次印发关于美育和艺术教育发展的意见。其中，国务院办公厅颁发《关于全面加强和改进学校美育工作的意见（2015）》《关于全面加强和改进新时代学校美育工作的意见（2020）》等，教育部颁发了《关于推进学校艺术教育发展的若干意见（2014）》《关于切实加强新时代高等学校美育工作的意见》等。在这些文件中，提出了"弘扬中华美育精神""面向人人的学校美育育人机制"等内容或措施。同时，在中小学，教育部门区分了"学科课

程"与"素质课程"的不同类型，并明确规定节假日不得进行"学科"课外辅导，以行政手段保障艺术等美育课程的落实，这些都标志着新时期美育在教育体系中的重要性得以提升，这可看作美育在新时期发展的第三个阶段。

新时代，美育在国家教育体系中不断深化，在这一背景下，书法作为美育实施的抓手如何开展及深入是书法教育者需要面对的问题。通过梳理四十余年的国务院及教育部颁发的教育政策文件可以发现，以2010年为界，此前的教育发展规划多以"艺术教育"为名，而此后多以"美育"为名。针对这一变化，2015年9月，国务院办公厅印发《关于全面加强和改进学校美育工作的意见》后，教育部专家在答记者问中指出："艺术教育是实施美育最主要的内容和最基本的途径，要提高学生审美与人文素养，促进学生全面发展，仅靠艺术教育还不够。"这意味着"美育"与"艺术教育"的目标指向有些许差别，美育旨在提高学生的"人文素养"和促进学生的"全面发展"，其涵盖面更宽广，目标更是以"人"的发展为指向，属于更高层级，这是以往普遍以技法传授和初级审美能力获取为目标的艺术教育所难以涵盖的。从某种意义上也可以认为，艺术教育是美育的主要实施手段，但以往的艺术教育在教育持续发展的基础上，已经不能适应新时代教育发展的新情境，艺术教育需要转型升级。过去，书法作为素质教育或艺术教育的一种虽在各类学校有一定的落实，如2011年教育部发布了《关于中小学开展书法教育的意见》，经过两年的反复讨论和广泛地征求意见后，2013年教育部又发布了《中小学书法教育指导纲要》，对不同年级的书法课教学目标、课程设置及教学评价作了相对具体的指导。但正如上述答记者问中所指出的，从全面培养人的角度来说，以往的书法素质教育尚有不足。在当代社会发展和教育情境下，如果要拓展书法教育的内涵、提升书法教育的高度，就需要以"美育"的视角重新审视书法教育。此前，以"书法美育"之名系统研究书法美育理论和实践的成果尚不多见。在此背景下，2020年初，陈振濂明确提出了"书法美育"这一概念，并于2021年出版了《书法美育的思想启蒙》《书法美育的经典图释》两本著作。这两本著作分别从学理和图像两方面阐述了其对书法美育的思考，被称为书法美育领域的"左图右史"，标志着书法美育的提出与书法的素质教育进入新时代。

尽管书法和美育都不是新生事物，书法的专业教育也已形成了较为完备的体系，

但作为新生事物的"书法美育"，其学科特性、独特价值、实施路径等问题都需进一步明确。

对于书法美育的学科特性，在理解书法美育与美育的从属关系之后，便可依据美育的学科特性对其界定。对于美育，尽管其与美学、心理学、社会学等学科关系密切，但本质上它是教育学的一个分支。美育是审美方式的教育活动，同时又是教育形态的审美活动。书法美育就是以书法为形式和手段的教育活动，其目标以美育的目标为导向。对于美育在新时代的教育功能，《关于全面加强和改进新时代学校美育工作的意见（2020年）》中指出："美是纯洁道德、丰富精神的重要源泉。美育是审美教育、情操教育、心灵教育，也是丰富想象力和培养创新意识的教育，能提升审美素养、陶冶情操、温润心灵、激发创新创造活力。"这和专业的书法教育在目标导向上有很大不同，书法美育不是以培养书法创作和理论研究人才为旨归，不应简单地移植书法专业教育的教育模式，而是以美育的目标为依据，遵循美育的特点和规律。

人类为了满足自己的审美需要创造了艺术作品，反过来艺术作品又培养和发展了人类的审美需要和能力，可以说艺术作品具有生产审美主体或塑造人类的作用。但是，由于艺术门类众多，不同的艺术形式在"提升审美素养、陶冶情操、温润心灵"等方面的方式或作用是不同的。以美育为目的，每一种艺术都有自身的优势与不足。文学作为语言-想象艺术，在情节描述、激发想象方面优于书法；音乐作为听觉艺术，在点燃情感、温润人心方面也优于书法；电影作为视听-想象艺术，在视觉丰富、故事展现和沉浸感上优于书法；同为造型艺术的绘画，在场景再现、形象塑造、色彩丰富方面也是优于书法的。书法作为美育的抓手，应该充分挖掘其自身的艺术特性，只有如此才能发挥其在美育中的独特作用，也不会轻易被其他艺术所取代。

首先，与其他艺术相比，书法最突出的特点便是其载体"汉字"。书法是汉字书写的艺术形式，汉字的文化属性为书法美育奠定了基调。我们说文化是人类在长期的历史发展中共同创造并赖以生存的物质与精神存在的总和。汉字不仅是文化的载体，每一个汉字本身就是一种文化创造，它的构型及衍变中蕴含了丰富的文化信息。在魏晋以前，甲骨文、金文、汉代碑刻等书迹在当时并不是作为"艺术对象"存在的，而

是一种"实用对象"或"文化对象"。此后，即便汉字走向抽象化，书法家也更多地关注其形式，但作为文化的载体，汉字的文化属性并没有减弱，书法也天然地具有文化属性和文化品格。文学也是以汉字为载体，但文学和书法在汉字的艺术化方面有本质的区别。书法是汉字书写的美化形式，而文学是"语言"运用的艺术，语言虽然关乎汉字，但似乎比书法更远了一层。书法关乎汉字之"形"，每个汉字都存在一个系列的形式演变史。书法美育是以汉字之形为起点的教育形式，不像文字学那样细究字形的演变规律，但在赏读和书写古代文字的过程中不可避免地会对其文化信息产生附带兴趣，从而会进入"文化的书法"而非止步于单纯的"艺术的书法"。

其次，书法的时间性使其书写具有独特的体验性。书法的时间性是指汉字书写过程中的秩序性、瞬时性和一次性。在绘画和雕塑等造型艺术中，其空间特性最为突出，而时间特性可以忽略。书法并非单纯的造型艺术，而是具有明显时间性的艺术。在书法中，汉字的笔顺决定了单字书写的秩序性，上下文又决定了整幅内容书写的秩序。每一笔的书写，从起笔到收笔都是瞬时完成的。每一笔和每个字的书写都需一次完成，不可重复和涂改。加之书写工具和材料的独特性，比如毛笔之软之多变、墨色的层次性、宣纸的遇纸遇墨的敏感性，致使书法的秩序性、瞬时性和一次性会赋予书写者一种特殊的体验或经验。书法的这种时间特性可以固化书写时的动向、疾涩甚至心情，人们在欣赏书法时还可以激活固化在点画和字里行间的"经验"，获得一种经验的再经验。从这个意义上说，书法不是简单的字形美化形式，乃是人类文化和经验的固化形态，是活化生命的经验形式。依据杜威的艺术本体观，书法可以帮助我们认识经验的存在，感动我们达到一种情绪的高潮，是人生中一种独特的事件，"艺术实为一种具体生动的证据，显示人可以重新有所知觉，然后表现在寓意、感觉、需求、冲动和人类行为的特质上面。产生这种觉醒使人增加调试、选择和重新处理事务的能力"[1]。这种经验虽不为书法所独有，但在书法中是表现得最明显和最直接的。

再次，书法是线条最为精致化的存在形式。每一种艺术都是其相应艺术语言的精致化存在形式。书法的艺术语言相对单纯，其艺术性主要得益于线的形态及其组织。

[1] 埃略特·W. 埃斯纳，郭祯祥译. 艺术视觉的教育［M］杭州：浙江人民美术出版社，2016：5.

在众多的艺术形态中，传统中国绘画也以线见长，但在绘画中其对象的形象性及其色彩与墨法冲淡了线条的纯度，其细腻程度及要求与书法不可同日而语。书法的每一个点画都可看作线的一种存在形式，优秀的书作要求每一个线条都有形、劲健、多变。书法的结构可看作是线的组织，每个字都是不同形态线条的构成，其空间可看作线条的交织，包含了线条的节奏、韵律、疏密、虚实、质感等形式美。正是书法艺术语言的单纯与素朴，要求艺术家将全部精力用于这条线，对其精雕细琢，促成了线条最为精致的存在形式。从形式来看，书法的形式美即线的形态及其组织带来的美感。对于书法美育来说，书法的临习可以最大限度地让受教者去体悟线形和字形的精准性，在一次到数百次的尝试中去感受古人所谓的"毫发死生"，或者体悟沧桑老辣，因之带来审美技能的提升。

最后，书法不是单纯的造型艺术，书法与文学、绘画甚至表演有着特殊的融合，书法属于综合性很高的艺术，这就决定了其美育价值是多重的。就书法与文学来看，文学可以不依赖于书法，书法则很难脱离文学。书法史上的很多名作本身就具有很高的文学价值，完全没有文学价值的书作在书史上很少见到。尽管以"艺术"的视角来看，书法应更关注"怎么写"，不应关注"写什么"，但在书法美育的实施过程中，受教者很难不被传统书法中的文学内容所影响。《兰亭序》的诗文内容可以将受教者带入魏晋风度，《祭侄文稿》可使人体会到颜真卿的悲愤之情，《寒食帖》可将受众带入东坡谪居黄州的历史境遇，《韭花帖》又可使人体会到作者的闲适与欣喜。可以说每一幅名作带给受教者的不仅仅是单纯的形式美，也不是止于受教者的耳目之乐，而是一个由书作形式、文辞内容、创作背景、流播故事甚至书家个人风采带来的整体感受。

上述四点从书法的本质分析了其独特性，是书法美育的独特价值，这是其他艺术形式所不具备的，也是其他艺术形式所不能取代的。

从外在来看，书法也有诸多方面便于美育活动的展开。第一，书法美育起点较低，便于普及。书法不需要太多的工具材料，没有太多的场地和时间等方面的限制，只要认识中国字，每个人都可以成为书法美育的受教者。蔡元培在阐述其美育观时认为，美育是"自由的""进步的""普及的"，从便于普及这一方面来说，书法美育具有

先天优势。第二，书法有悠久的历史和丰富的资源遗存。书法艺术的开端是伴随着文字的产生而产生的，其发展也是伴随着文字演变和我国的文明进程而发展的。各级博物馆及相关单位保留了各个时期的书法遗迹，数量之多也居于各门类艺术前列，审美类型丰富多样，非常便于美育的开展。第三，书法美育的实施能凸显中华美育精神。文化软实力是新时代国力的体现之一，中华优秀传统文化的传承与发展是文化强国的重要手段。2017年1月，中央办公厅、国务院印发了《关于实施中华优秀传统文化传承发展工程的意见》，其中指出："文化是民族的血脉，是人民的精神家园。文化自信是更基本、更深层、更持久的力量。中华文化独一无二的理念、智慧、气度、神韵，增添了中国人民和中华民族内心深处的自信和自豪。"书法是中华优秀传统文化的重要组成部分，书法美育和新时代美育转型升级的方向是一致的。

美育重在践行，书法美育更是如此。二十年来书法的专业发展突飞猛进，但书法美育不是书法的理论研究和技法训练，书法美育的教育环节及课程设置和书法的专业教育必然有很大的不同。书法专业教育属于艺术门类，书法美育至少是美学、教育学和书法学多学科的知识、技能及规律的叠加，其本质上归于教育学类。在其密切关联的几个学科中，美学是对美的本质、形态、美感及美育等方面的理论研究，没有美学的支持，书法美育便缺少对美、审美的宏观认知，也就谈不上以"美"育人。教育学则是对书法美育的施教目标、规律、评价等方面的研究，书法美育的重心在"育"，缺少教育学的指导，书法美育便没有目标方向。书法学是对书法史论、审美、技法方面的研究与实践，书法美育的重心虽然在"育"，但是想要以书法经验或手段来达成育的目的，如果缺少书法学的指导，书法美育便没有全面的技能支持。

以美育为旨归的书法美育不同于简单的写字技能教育，书法美育的践行应包括四个环节：书法与审美知识的教育、审美能力的拓展、审美趣味的养成、审美精神的固化。这四个环节并非是割裂的，而属于递进关系。

书法与审美知识是书法美育的基础准备。书法美育的实施并不是知识的传授，但没有必要的审美知识和书法知识，书法美育的开展便不会专业和深入。除了必要的书法史和书法技法知识，书法美育还要较为系统地掌握审美知识，如审美欣赏过程的心

理要素和环节、审美形态的分类、审美标准的拟定等。尤其是在中小学阶段，在没有美学课程的情况下，应普及必要的审美知识，没有这一基础，书法美育的践行便不能从整体上把握审美活动的环节或概貌，书法美育便会流于技能教育。

审美能力拓展是书法美育的直接效应。书法美育中，书法技能的训练当然是必不可少的，但书法美育中的技法学习不能停留在技法获得，还在于通过书法技能训练来唤醒或培养受教者的审美能力。一般来说，审美能力包括知觉能力、想象力、情感感受力、智性领悟力等几个方面，审美能力并非天生的，更多的是依靠后天的审美活动养成或激活的。正如一个品酒师通过训练可以品尝出大多数人无法品尝的味道，视觉能力也是可以通过造型艺术的欣赏或训练来激活和增强的。由前所述，书法是线条最为精致化的存在形式，通过书法美育，可以提高视觉对极端微妙形态的辨别能力。又如，书法对情感的表达虽不似文学等艺术形式那么外显，但仍然具有情感表达功能。古代书论中对书法与"情感"关系的论述十分普遍，如韩愈写道："往时张旭善草书，不治他技。喜怒窘穷，忧悲、愉佚、怨恨、思慕、酣醉、无聊、不平，有动于心，必于草书焉发之。观于物，见山水崖谷，鸟兽虫鱼，草木之花实，日月列星，风雨水火，雷霆霹雳，歌舞战斗，天地事物之变，可喜可愕，一寓于书。"[1]元代陈绎曾写道："喜怒哀乐，各有分数。喜即气和而字舒，怒则气粗而字险，哀即气郁而字敛，乐则气平而字丽。情有重轻，则字之敛舒险丽亦有浅深，变化无穷。"[2]书法欣赏或训练中，可以体认原作中的情感表达，还可以宣泄受教者的喜怒哀乐，使我们的情感世界得以延展。其他审美力亦然，此不赘述。

审美趣味的养成是书法美育的价值趋向。审美趣味是以某种感性形式把我们的情感传达给他人的能力。书法在历史发展与积淀中以自身独特的形式表达了中华民族普遍的生命体验与对社会、真理的认知，这一不断累积的艺术形式也形成了中华民族的审美传统，养成了中华民族的审美趣味。书法美育的践行在技法学习的同时，应该更

① 韩愈. 送高闲上人序//华东师范大学古籍整理研究室编. 历代书法论文选［G］. 上海：上海书画出版社，1979：292.
② 陈绎曾. 翰林要诀//华东师范大学古籍整理研究室编. 历代书法论文选［G］. 上海：上海书画出版社，1979：490.

进一步体验与传承传统书法中积淀的审美趣味，培育受教者的审美格调。审美趣味和格调有高雅与低俗、健康与病态、纯正与邪恶、广阔与偏狭之分。一个人审美趣味与格调的养成和变化会受到生活环境和审美教育的影响。受高雅审美活动的熏陶，其趣味和格调就会高雅，其言谈举止也会趋于高雅。书法活动本身属于高雅的艺术活动，其传递给受教者的也必然是一种高雅的审美趣味。审美趣味虽然有群体差异和时代差异，但一般认为，社会文化素质或审美趣味的高度并不取决于专业人士，普通百姓对艺术知识与操作的提升才能代表整体社会审美的提高。在西方发达国家，一些工人、司机、商贩等普通人士都对美术史知识非常熟悉，他们的业余生活主要是在艺术博物馆里度过的，形成了与其经济实力匹配的精神文化生活和审美格调。在我们经济实力显著增强的新时代，自然应该需要与之相符的审美格调。丰子恺曾说："中国人都应该学习书法，须知中国的民族精神，寄托在这支毛笔里头。"如果每个中国人都能受书法美育熏陶，使书法审美成为大众日常精神趣味追求，那么整个社会的审美情趣必然趋向高雅。

审美精神的固化是书法美育的目标追求。审美精神是书法美育活动自身独特价值在受教群体的内化，也是书法美育的最高追求。"审美精神首先是一种面对物质功利世界的超功利追求，自觉以文化生活实现自我超越的精神。理论与实践两个层面的长期审美教育，最后应该能使大多数人懂得：人不只是动物；物质需要之外，人还是一种精神性存在，人类生命的价值与内涵，还有其精神性部分，精神文化生活是人猿之别的关捩点。"①冯友兰将人生境界由低到高分为四个品位，即自然境界、功利境界、道德境界、天地境界。天地境界是消解了"我"与"非我"之分别的境界，也是超越了"自我"有限的审美境界。从这个角度来讲，书法美育的最终目的乃是将审美精神自觉地固化成个人境界的提升，并且是人类的至高境界。

（刘立士，湖北大学艺术学院副教授、硕士研究生导师；蔡玲莉，湖北大学艺术学院在读研究生。）

① 薛富兴. 文化转型与当代审美［M］北京：人民文学出版社，2010：280.

书法美育的三个维度

张 雷

摘要：随着书法美育的社会化、现代化，书法审美、书法教育在这个视阈下渐有规模。为了从综合、整体和宏观的角度对书法美育的时代价值进行探索，本文拟从艺术教育中的书法教育、生态审美中的书法审美、社会美育中的书法美育三个路径进行深入剖析和探索。

关键词：艺术教育 生态审美 社会美育 书法美育

中共中央文献研究室《关于习近平社会主义生态文明建设论述摘编》中提到："生态审美教育是用生态美学的观念教育广大人民、特别是青年一代，使之确立必要的生态审美素养，学会以审美的态度对待自然、关爱生命、保护地球。"[①]显然，提高广大人民审美能力已经是新时代的新课题。这个课题的被实践，一方面是提高广大人民的世界观、认识观、价值观，另一方面是为了重构人与自然、人与社会、人与人、人与自我的共生模式。

艺术教育是实现人们审美和享受美的重要环节，原因在于艺术教育能够提高人们的艺术创作水平和鉴赏能力，进而发现美，用以美化生活；或者使生活艺术化。艺术门类分为造型艺术、语言艺术、综合艺术、表演艺术，但是细分每一门类都有各自的内容。以造型艺术为例，包括了绘画、建筑、书法、摄影、雕塑。其中，书法艺术在中国传统文化元素中，由于表现形式独特，比之其他艺术更具代表性。从国家教育部把书法纳入中小学教育，以及纳入大学美育课程，特别是近年来高校书法专业学科的开设，可见高等书法教育生态链正在向着良性发展。此外，社会上各类艺术培训机构、美术馆、博物馆等也相继开设有书法教育。诸如此类，范围之广、层次之多、人群之

① 中共中央文献研究室. 关于习近平社会主义生态文明建设论述摘编［M］. 北京：中央文献出版社，2017：2.

复杂的艺术教育，已经在社会上形成生态链。

艺术教育是艺术美育的直接实现。尽管艺术教育重在实践操作，旨在认识、掌握艺术；艺术美育重在情感教育，如在艺术作品情感的陶冶下发现美，并且培养审美情趣，进而提高个人的、社会的创作美的能力。统言之，由"广大人民"参与的艺术教育是社会美育的重要组成部分，而其中涉及的生态审美是贯穿整个生态链的关键。

一、艺术教育中的书法教育

当代艺术教育已经不再局限于高等院校，而是越来越多地出现在社会上的艺术教育机构。这种现象势必会导致多流派、多形式、多元化的艺术现象出现，其中也会有复杂的关系存在。院校教育比之社会上其他教育机构更加专业、单纯、精细，以高等院校艺术教育为例，其中含有绘画、书法、雕塑、建筑、摄影等课程。这些课程教育各有各的学科设置和培养计划，所以高等院校的艺术教育更加具有目的性。社会上的艺术教育相对复杂些，其学生组成、师资力量、培养目标相对多样，在校的或者已经毕业的专业学生也会参与其中。无论他们是哪种身份，他们在社会上参加艺术教育的目的是明确的。

随着当代艺术教育范围的扩大，竞争也会越来越激烈。究其原因有三：其一，高校艺术毕业生的数量逐年增加，就业问题棘手。在就业的激烈竞争中，招聘单位设置的用人条件也在随之变化，如对毕业院校的选择，双一流、非双一流；博士、硕士、本科；专业型的、学术型的，等等。其二，市场竞争激烈。随着社会发展，如科技、通信、交易平台的快速发展，有利于促进艺术作品和作者信息的传播，消费者、收藏者能够快速鉴别艺术品和作者的"含金量"，进而更准确地判断其市场价值。其三，从事艺术教育、艺术创作的人群之间也有竞争。他们或是团体与团体之间，或是个人与个人之间，或是团体与个人之间，特别是在艺术教育和市场方面的竞争最为突出。实际上，竞争的存在是对艺术教育、艺术创作的一种刺激，这无疑能够促进其发展。然而，教育关系国之根本，艺术教育亦是如此。

学院教育重在专业性，主要对象是在校生。学生在规定时间内，完成培养计划的

任务就能毕业。高等院校艺术教育的目的主要包括增强专业知识、提高技术水平、提高审美能力。换言之，高等艺术教育以综合教育为主。相对来说，社会教育的目的有所偏颇，如书法教育，少儿兴趣培训班主要提升学生基本的识字和书写能力，高考考前培训班主要以提高书法技法为主，再就是各类展览培训班、冲刺班，以书法创作为主。值得注意的是，网络教学资源的广泛传播，对传统模式的教育的也会有冲击，它不仅冲击学院教育，也冲击社会上艺术机构的教育。

书法教育发展到今天，已经不再是教学生识字、写字那么简单了，它关系到中华民族传统文化的传承和中华民族的伟大复兴。古代书法教育就是写字，也不存在"书法家"这个称呼。古人写字用于日常交流、记录；现代硬笔、电脑的普及让人们日常交流、记录越来越便捷，从事书法的人群也越来越少，进而出现专门的"书法家"。在艺术教育不断精细化的分科中，书法艺术教育随即而生，可见在时代的催动下，书法教育是与时俱进的。古代的书法教育以师徒授受为主，现代不仅有师徒授受，更是以学院专业教育为主，有不同学识、创作风格的教师专门从事教育。沙孟海先生在《高等书法教程·序》中对中国书法教育史进行梳理：

> 我国人谈起书法教育，总是上溯到《周礼》"保氏养国子以道，乃教之六艺五曰六书。"六书即文字学，包括书法在内。但国子是指贵族子弟，当时老百姓是没有教育机会的……

> 上文提到书法家逐步从文字学孕育出来，是事实。实际上历代有关书学教课一直不排除文学、史学等。犹如今天书法专业学生一定要修习政治、文学、文字学、金石学一样。《宋史选举志》有"书学生习篆隶草三体，明《说文》《字说》《尔雅》《方言》，兼通《论语》《孟子》义"的规定，那是意中之事。下文说："画学之业……以《说文》《尔雅》《方言》《释名》教授。"见得每一学科都不是孤立的。书画学各生通过一系列经学文字学训练，方能培养成为完善的书家或画家。宋代如此规定，虽然分量稍重，原则上是合理的。①

① 沙孟海著；朱关田选编. 沙孟海论艺［M］. 上海：上海书画出版社，2010：187–189.

显然，沙孟海对书法教育的探索是深入的、系统的。他提出书法教育不能局限于技法训练，同时要涉猎金石学、文学、史学、政治学、画学等。沙先生如此倡导书法教育的文化性，符合中国传统文化传承的发展逻辑。书法比之绘画，两者虽"同源"，然而，汉字象形、指事、形声、会意、转注、假借的特殊性，使书法艺术更具抽象性。直至今日，中国古文字学家对古文字的注释仍有争议，进而可见书法家对古文字的认识与应用之难了。换言之，书法教育在宏观方面的学科设置上，需要注意不同学科之间的交叉互补。如任继愈就书画互补在《书法与物质条件》中提到：

> 元明以来，书法与中国绘画相结合，画不离书，把书法的美与绘画的美融为一体，在书画界成为定式，几乎无画不题字，字画结合，相得益彰。
>
> 古代书法、大字小字有专工，大字用大笔，小字用细笔。书法的审美要求也不同，大字贵结密而无间，小字贵宽绰而有余。今天有光学投影技术，字体大小可以任意操纵，这是古代书法家所未料到的。[①]

任先生和沙先生同样都关注到了书画结合的问题。元明以来文人的书画作品，包括书画作品后的鉴藏题跋都很有价值。尤其是题跋内容中提供的信息，还有一定的文学、史学价值。同时，任先生在提到书画结合时，主张把"书法的美与绘画的美融为一体"，这又是一个值得重视的课题，原因在于中国传统文化中的人文精神是我们无法企及的，在对传统文化继承的同时，既要正确理解其中内涵，又要探索符合实现文化自信的可行性。艺术审美是其中一个重要环节，所以在艺术的技术训练过程中，通过自身所掌握的知识准确判断艺术作品中流露的各种信息，鉴别艺术风格及作者在作品中流露的人文情感和精神风貌是十分必要的。

① 任继愈. 书法与物质条件［J］. 高中生之友，2006（01）：20.

二、生态审美中的书法审美

艺术是由"人"来实现的。艺术作品中所表现的各种形式和流露的各种情感，是"人"的个体创作元素的集中体现。毛泽东曾在《在延安文艺座谈会上的讲话》中谈道："人类社会生活虽是文学艺术的唯一源泉，虽是较之后者有不可比拟的生动丰富的内容，但是人们还是不满足于前者而要求后者。这是为什么呢？因为虽然两者都是美，但是文艺作品中反映出来的生活却可以而且应该比实际生活更高，更强烈，更有集中性，更典型，更理想，因此就带有普遍性。"①文艺创作是从生产实践中而来，是故，毛泽东从辩证法角度谈文艺是对人类生产实践的客观分析。艺术作品中所蕴含的人类生活、生产元素，是其自身所被鉴赏的价值，也是其美的意义。

> 美的本质、根源来源于实践，因此才能使得一些客观事物的性能、形成具有审美性质，而最终成为审美对象。②
>
> 艺术美的作品作为艺术家对现实生活审美体验心灵迹化的形态是千姿百态的，艺术理论界对它的存在形态的划分和研究也是多种多样的。③

当代艺术审美已经不再是单一的个体行为，而是随着社会生产力的发展，涉及生产实践者与社会生产力之间的关系，这种关系的存在是形成生态审美的关键。艺术是主体审美的重要组成部分，关系到人与社会、人与人、人与自然等，然而以辩证思维和有逻辑的审美，可以梳理出有规律可循的生态审美系统。生态审美首先是系统性的，其涉及艺术作品由创作到表现形式的各种元素；其次是艺术作品中所蕴含的人文内涵及精神世界；最后是艺术作品产生的价值，包括经济价值、文化价值、艺术价值等。

① 纪怀民、陆贵山、周忠厚、蒋培坤，马克思主义文艺论著选讲［M］. 中国人民大学出版社，1982：549.
② 李泽厚. 李泽厚十年集·美的历程［M］. 合肥：安徽教育出版社，1994：462–463.
③ 于永顺. 艺术审美学鉴赏论［M］. 吉林：吉林人民出版社，200：6.

生态审美视域下的艺术不仅具有系统性，还具有秩序性。"生态审美着眼于仿效生态秩序的形式表达，运用超越工具理性的语言形式，寻找适应社会生态发展的审美方式。"①所以，艺术家与艺术作品之间创作与被创作的关系是带有一定秩序形式的。艺术作品表达的语言形式也很丰富，其中审美的趣味内容是影响审美成果的关键。

审美虽然具体地发生在审美主体与审美对象之间，审美同构也主要是就审美主客体而言的。然美的特征是审美者和造美者共生的，或者说是造美者根据自己和欣赏者的要求、趣味、理念创造的。审美这与造美者的趣味、风尚形成对生性匹配，也就在源头上保证了审美主客体的同构，也就能及时地实现与调整审美之课题的同构。②

可见，生态审美与审美生态之间存有异同，生态审美即是审美生态的升华与扩充，它们构成一个有逻辑、有秩序、有系统的生态圈，这个生态圈囊括了自然美、社会美、艺术美。18世纪，温克尔曼把"艺术"与民族性格联系在一起，一个民族的"艺术"，开始成了民族荣誉攸关的事情。③纵观中华民族的艺术发展史，如温克尔曼所言，中华民族艺术的民族性格离不开中华民族传统文化，也就是现在世界所谓的"汉语文化圈"。同时在这个世界性的汉语文化生态环境内，其艺术作品所表现的形式、语言、情感等都带有民族特色。

书法艺术带有强烈的中华民族风格，这也是不可替代的。21世纪初"已有不少成果关注并研究中国古代哲学思想，中国传统绘画、书法等造型艺术，音乐、舞蹈等表情艺术，乃至戏曲、电影等综合艺术中的生态审美元素，尤其是以私家园林为个案，挖掘古人造园观中的生态智慧并予以现代价值阐释的论著成果日渐丰硕"④。在当今生态审美的语境里，书法审美已经成为其中一个不可缺少的组成部分。书法之所以在

① 张嫣格. 生态审美视域下效仿生态秩序的绿色审美观［J］. 美术大观，2020（08）：142.
② 袁鼎生. 审美生态学［M］. 北京：中国大百科全书出版社，2002：260.
③ 刘晓东. 美术学院与社会美育［J］. 新美术，2020（7）：120.
④ 刘心恬. 论当代中国艺术生态审美表达的基本特征［J］. 江苏大学学报（社会科学版），2021（02）：53.

当代被高度重视：一方面是其自身承载的特有的中国文化性格；另一方面随着书法的实用性逐渐淡化，书法的艺术性逐渐被重视起来。书法艺术以汉字为表现对象，古代的书法就是日常使用的工具；而随着当代科技发展，书法的日常实用性有被艺术性取代的趋势。为了使书法这门古老的艺术得以传承，书法教育重新得到重视，故而书法艺术也就成为当今热议的话题。

艺术的核心价值就是美。[①] 所以对书法美的探索也成为当今书法界的重要课题。书法是人为的抽象艺术，它不同于绘画能够直观表达作者的情感。另外，书法是一门线条艺术，它通过丰富多彩的线条变化来完成一幅艺术化的作品。每一位书法家都有自己的艺术语言，这受书法家的文化思想、生活阅历、艺术修养的影响。书法史上众所周知的王羲之、王献之、张旭、怀素、颜真卿、苏东坡、黄庭坚、米芾、赵孟頫、文徵明、董其昌、徐渭、王铎、傅山、邓石如、吴昌硕等都是具有代表性的书法家。然而，从他们的人生经历和平生所学可以发现他们书法艺术风格的异同。如颜真卿经历安史之乱，最终被陷害致死，但他悲壮的一生成就了震古烁今的颜体书法。颜真卿家族是儒家世家，他终其一生都以"修身、治国、平天下"为己任。他生活在大唐帝国由盛转衰的时代，仕途坎坷不可避免，但他也有在愤懑中抄写《华严经》、书写《麻姑仙坛记》等宗教典籍以寻找精神解脱。毋庸置疑，颜真卿抄写《华严经》的时候已经接受了佛家思想，同样也接受了道家思想。从颜真卿不同时期的楷书中就能发现其中的变化端倪，尤其从刚健、敦厚、宽博、雄强的楷书中即能发现他豁达、包容的人格魅力。

书法审美是多维的，不仅只是艺术风格，还有文化的、精神的、社会的东西。颜真卿在他一生中接受儒家、佛家、道家思想，这对其书法风格有很大影响。道家"道法自然"的人生追求，儒家积极入世的人生态度，佛家修心养性的人生作为，这些都能从颜真卿《祭侄文稿》《争座位帖》《颜家庙碑》等书法中发现。另外，书法之美也是反哺中国文化之美，"书法文化中儒家、道家、佛家都依赖于书法保存、传播最精粹的经典思想……中国书法与文化有着多维联系，书法因文化而具有更深刻的内

① 刘晓东. 美术学院与社会美育［J］. 新美术，2020（7）：121.

涵"①。辩证地分析，书法审美的生态系统是客观存在的，它也是一个有秩序、有逻辑的生态圈，而且蕴藉于中国文化中。书法与人、自然、社会之间的关系时常在生活中被演绎，所以书法是体验生命本体的审美符号，积淀于中国古老的哲学、美学之中，是在笔飞墨舞的音乐律动中完成的一种时空审美形式，而成为"中国文化核心的核心"（熊秉明），为洞悉中国文化精神和华夏哲学、美学品格提供了一个绝好的艺术世界。②由此可见，书法审美的重要性在于对中国文化的艺术阐释和人文精神的弘扬。

三、社会美育中的书法美育

蔡元培在《美育实施的方法》中谈及社会美育：

> 学生不是常在学校的，又有许多已离学校的人，不能不给他们一种美育的机会；所以又要有社会的美育。③

在《美育》中说：

> 美育者，应用美学之理论于教育，以陶养感情为目的者也。人生不外乎意志，人与人互相关系，莫大乎行为，故教育之目的，在使人人有适当之行为，即以德育为中心是也。④

蔡元培在之后还提到社会美育的专设机关，如美术馆、美术展览会、音乐会、剧院、影戏馆、历史博物馆、古物学陈列馆、人类学博物馆、博物馆学陈列所与植物园、动物园。可见，社会美育，顾名思义是具有社会性质的，是公众的；它有别于生态审美，而又补充于生态审美。

① 王岳川. 饮之太和——书法审美境界·序 [M]. 北京：北京大学出版社，2021：3.
② 王岳川. 饮之太和——书法审美境界·序 [M]. 北京：北京大学出版社，2021：6.
③ 蔡元培. 蔡元培谈教育 [M]. 沈阳：辽宁人民出版社，2015：37.
④ 蔡元培. 蔡元培谈教育 [M]. 沈阳：辽宁人民出版社，2015：74.

社会美育是宏观层面上的为实现人与自然、人与社会、人与人和谐的目标。无论是人与自然、人与社会，还是人与人，它们之间都有内在联系，也是有秩序的生态圈。在这个生态圈中存在的生态审美对人的存在、成长、生活都有很大影响。同时，社会美育也影响"人"的价值观。

生态审美是生态美育的前提，亦是个重要课题。是故，"生态审美教育是用生态美学的观念教育广大人民、特别是青年一代，使之确立必要的生态审美素养，学会以审美的态度对待自然、关爱生命、保护地球"①。可见，生态美育是为了教育人民、保护环境、审美教育。2015年国务院出台的《关于全面加强和改进美育工作的意见》中讲道："建立学校、家庭、社会多位一体的美育协同育人机制。"②社会美育较之生态美育范围更广，且紧随时代，社会美育是为了净化社会风气、维护社会秩序、提高社会文明。生态美育是社会美育重要的一环。"图书馆、博物馆、科技馆、体育馆等，以及历史文化古迹和革命纪念馆，应当为受教育者接受教育提供便利。"③实际上，通过国家正面教育使民众更系统、更具体地了解中华民族发展史，使民众树立正确的价值观，即是用美育改良社会。目前，社会美育已经在全国范围内全面推进，并且打破农村与城市之间的区域限制，实现社会文化资源共享。蔡元培就曾经提到：

> 历史学、社会学、民族学等发达以后，知道人类行为是非善恶的标准，随地不同，随时不同，所以现代人的道德，须合于现代社会。④

直至今日，这些话仍很实用：

> 人人都有感情，而并非都有伟大而高尚的行为，这由于感情推动力的薄弱。要转弱而为强，转薄而为厚，有待于陶养。陶养的工具，为美的对象；陶养的作用，

① 中共中央文献研究室. 关于习近平社会主义生态文明建设论述摘编［M］. 北京：中央文献出版社，2017：2.
② 国务院办公厅. 关于加强和改进学校美育工作的意见［N］. 光明日报. 2015-09-29（004）.
③ 国务院法制办公室. 中华人民共和国新法规汇编第1辑［M］. 北京：北京法制出版社. 2016：36.
④ 蔡元培. 蔡元培谈教育［M］. 沈阳：辽宁人民出版社，2015：68.

叫作美育。①

　　书法艺术在当代已经成为公众的艺术。在浩瀚的史料中甄别书法文献的优劣即成为现实问题，而解决此类问题的标准之一就是"对书法美的发现"。（孔）子谓韶，说，"尽美矣，又尽善也"。谓武，"尽美矣，未尽善也"。②在孔子的时代，韶、武、雅、颂都是音乐，韶乐是舜时乐曲名，孔子所谓的韶乐是尽善尽美的。唐太宗谈及书法谓"尽善尽美"。可见自古以来"尽善尽美"是艺术追求的主流，所以近代有学者提出"美善合一"。

　　书法美育与其他任何艺术之美育异曲同工，关注艺术即是关注本门类的美的存在和展现方式。音乐用旋律节奏、绘画用色彩造型、建筑用空间、戏曲舞蹈用时空情节、影视用影像……"美"所关注的，是物质的艺术媒介来表现作者的精神世界，从而构成对象美与感受美的有机交融。而在书法艺术中，则主要的物质媒介，就是书法的形式和他的技法构成；线条元素和汉字造型，还有空间空白的构成。③

　　书法美育在陶养人们的生活中，让人们发现美、创造美。书法是以汉字为载体的艺术表达形式，汉字在历史长河中经历创作、筛选、定型，确立了特有的汉字结构、形体、系统，这个系统不仅强化了中华文明的永久性，同时还使汉字的艺术表现形式得以延续。从甲骨文起，有大小篆、隶书、行书、草书、楷书，这些书体在不同时期的出现，代表了不同时期的人文精神风貌。我们在鉴赏古人经典书法作品时，不仅被其高雅的艺术风格所感染，还被书法作品中流露的文化修养、情感经历、生活写照所感动。如王羲之《兰亭序》中放浪形骸、追求自由的潇洒；颜真卿《祭侄文稿》中铿锵有力、满腔热血的爱国情结；苏东坡《黄州寒食帖》中孤愤落魄、积极求生的人

① 蔡元培. 蔡元培谈教育［M］. 沈阳：辽宁人民出版社，2015：79.

② 孔子著. 杨伯峻译注. 论语译注［M］. 北京：中华书局，2009：33.

③ 陈振濂. 书法美育说——以认知和体验为中心的书法观念建设［J］. 书法，2020（2）：41.

生态度。这些作品读起来各有特色，书写起来也是如此。正如蔡元培在《美育》中所言："顾欲求行为之适当，必有两方面之准备：一方面，计较利害，考察因果，以冷静之头脑判定之；凡保身卫国之德，属于此类，赖智育之助者也。又一方面，不顾祸福，不计生死，以热烈之感情奔赴之；凡与人同乐、舍己为群之德，属于此类，赖美育之助者也。所以美育者，与智育相辅而行，以图德育之完成者也。"①可见，书法美育的陶养之功在于对人们自身的影响，或是体悟古人的千古幽情，或是感悟古人的人生哲学。

> 技法是"手功"，审美是"眼功"，文化是"心功"。这即是说，书法的技法，当然是基础；书法的文化，因为是书法写汉字的规律性，当然也必须恪守无误。但在这两者之间，还应当有一个更关键的项目：书法审美，它包括作为书法本体的浩瀚历史和名家法帖经典，包括艺术作品中的形式、技巧、风格、流派、经典样式的价值……书法审美和它背后的"美育"，才是书法的根本，即哲学所谓的"本体"。它驾驭并总领笔墨技巧，并作为技巧式成果做最终展现；同时，又成为书法的文化必不可少的物质载体。②

对于书法的教育，从技法到创作是基本训练，而识字、弘道是高级培养。尤其是"弘道"，它是很有意味的目的。汉赵壹谓"书能弘道"，此中"道"为何？说法不一。道家有道家的阐释，儒家有儒家的阐释。具体的"道"，需要作者以自身作为参照去领悟。

众所周知，王献之乃王羲之之子，其家族在当时社会地位很高，但是，王献之的婚姻却改变了其一生。王献之与舅家郗道茂两情相悦，夫妻感情相投。因为被皇帝相中招其为驸马，王献之虽有自残逃婚之举，仍未躲过皇帝的逼婚和被迫离婚，这使其自此性情大变。《奉对帖》是王献之离婚之后写给郗道茂的信，从中能发现他身心交瘁的郁闷之情。然而，王献之的书法却在其父的基础上有所突破，他"一笔书"一气

① 蔡元培. 蔡元培谈教育［M］. 沈阳：辽宁人民出版社，2015：74.
② 陈振濂. 书法美育的学科界说［J］. 中国书法，2020（3）：154.

呵成，连绵起伏的行笔和浪漫流畅的线条韵律，使后世学者为之倾慕。值得一提的是，王献之生活在玄学兴起的时代，整个社会风尚以寻求精神自由为主，这对王献之的思想解放有催化作用。

显然，书法美育在陶养个人性情和成就书法风格方面有影响。同时，人格魅力的培养也在这个过程中得以实现"美善合一"，人人心理健康、珍惜生命、爱护环境，并且能发挥自身价值。

四、结论

对书法美育的推进需要社会美育的引领。书法美育仅涉及书法爱好者和从事书法工作的人群，它不像社会美育之广泛。社会美育在当代的推进，是中华民族文化自信和文化复兴的重要工程。以艺术为主的审美教育是合乎时宜的，通过对艺术作品的鉴赏来发现美、净化心灵，然后创造美。书法美育不仅是对汉字的书写，书法中蕴含的人文精神是需要去陶养、感悟的，从而实现人与人、人与自然、人与社会、人与自我的和谐相处。

（张雷，东南大学人文学院博士研究生）

数字媒介时代的书法美育实践思考[*]

徐　清

摘要： 近年来国家文化数字化战略的提出，为文艺事业和美育工作的新发展提供了重要保障和可贵机缘。应积极探索凭借数字媒介技术"活化"书法经典的方式，以"新展厅时代"的虚拟时空、视听交合、多维重构、动态交互等手段推进书法美育传播新实践。当代书法美育具有育人育己的"双向"价值和效用，但目前尚有诸多困难和有待解决的问题，需注重各类科艺人才在书法美育领域的深度合作，同时开辟创新型书法美育人才的培养路径。

关键词： 数字媒介时代　书法美育　实践探索

关于书法美育的探讨，我们通常会从书法美育的目标、价值体系、核心内容、传授者、接受者等角度和要素展开，其中目标和价值体系是方向和引领，核心内容是基础和支撑，传授者和接受者是美育得以展开的根本依托和归旨所在。然而，同样不可忽略的还有书法美育的媒介。从教育学、传播学、社会学的视角来考量"育"的方式、途径、策略及可能达到的最优效果，原本就是包蕴于"育"中的实质性问题。当今数字媒介时代、融媒体语境下的书法美育，与古代乃至近现代以来的各类书法教育相比，具有怎样的新特质？媒介技术和新时空场域的出现，能为书法审美认知体验和观念变革提供怎样前所未有的可能性？书法从古代书斋走出、迈入"展厅时代"以来日益凸显的展览模式单一、创作类型趋同、专业教学"偏重技巧""人书分离"、社会大众与书法相疏隔等现象，是否有可能通过数字媒介技术推进书法美育传播新实践并转向一个"新展厅时代"之后，得到一定程度的缓解甚至获得新的生长力量？所有的探索和反思都需要建立在对新时代语境的真切关注和敏锐把握基础之上。

*　本文为2020年度教育部人文社会科学研究规划基金项目《改革开放40年书法批评文献整理与研究》（20YJA760092）的阶段性成果。

一、国家文化数字化战略与科艺融合趋势

近年来，国家数字化战略的支持、数字科技的革新为社会主义文艺事业的新发展和美育工作的新推进，提供了重要保障和可贵机缘。2021年4月，习近平总书记在考察清华大学时强调：美术、艺术、科学、技术应相辅相成、相互促进、相得益彰，要把美术成果更好地服务于人民群众的高品质生活需求，要增强城乡审美韵味、文化品位。①2022年5月，中共中央办公厅、国务院办公厅印发的《关于推进实施国家文化数字化战略的意见》中明确提出：到"十四五"时期末，基本建成文化数字化基础设施和服务平台，形成线上线下融合互动、立体覆盖的文化服务供给体系；到2035年，建成物理分布、逻辑关联、快速链接、高效搜索、全面共享、重点集成的国家文化大数据体系。这是国家从建设社会主义文化强国、厚植数字时代文化自信的高度做出的战略部署。以数字化赋能文化，不仅有助于实现中华文化的全景呈现、数字化成果的全民共享，还将推动中华优秀传统文化的创造性转化、创新性发展和国内外传播。②

相比欧美国家，我国的文化艺术数字化工作虽然起步稍晚，但在数字典藏、虚拟展览、交互式数字产品开发建设等方面已经开始探索并取得显著进展。典范之作如敦煌研究院与高校科研院所合作完成的"数字敦煌"项目：2014年敦煌莫高窟数字展示中心建成使用，主题电影《千年莫高》和球幕电影《梦幻佛宫》使游客在进入洞窟之前即与莫高窟"亲密接触"；2016年"数字敦煌"资源库平台上线，2017年其英文版开通，包括虚拟现实、增强现实和交互现实三部分，至今已实现30个经典洞窟整窟高清图像和洞窟虚拟漫游节目的全球共享；2020年又开发推出"云游敦煌"小程序，其中"探索"板块和"点亮莫高窟"等功能注重趣味、普及、互动；同时，陆续在北京、杭州、延安、香港及美国、俄罗斯等国家和地区举办了30场次的数字敦煌系列展等，在中国历史文化资源的活化利用上开拓了全新的领域和路径。再如，2021年"行走的

① 习近平《习近平在清华大学考察时强调，坚持中国特色世界一流大学建设目标方向，为服务国家富强民族复兴人民幸福贡献力量［N］. 人民日报，2021-4-20.
② 李舒. 加快推进国家文化数字化战略［N］. 学习时报，2022-7-15.

故宫文化：故宫《石渠宝笈》绘画数字科技展"，通过采用混合现实技术、全息多媒体技术、智能人脸识别等，对《千里江山图》《浴马图》《韩熙载夜宴图》等经典画作进行创新性的数字演绎，其中《千里江山图》采用超大数字立体影像并做动态化呈现，将10余米长卷进行拆解，画面空间向外延展，使观众在沉浸式体验中如同身临其境。除了敦煌研究院、故宫博物院之外，国内很多文博考古单位都在争相发展智慧文博、数字文博，通过新的藏品阐释手段和科技方式吸引普通大众，尤其是为年轻一代打开通往中国传统历史文化艺术的认知之路和体验空间。

2021年初以来，中央广播电视总台陆续推出的《美术经典中的党史》《艺术里的奥林匹克》《诗画中国》等系列专题节目以及2022年央视春晚的舞台表演节目《只此青绿》等，同样给予我们诸多启发。其以电视媒介与美术门类跨界融合作为突破口，以视听传播与造型艺术的融创引发美术界内外众多观者的热议和极速传播。范迪安将这类节目的创新表达和独特价值概括为三方面：一是提炼呈现视角，深入解读作品，使观众从视觉感受延伸到智性感知，加深对作品主题和历史情境的认识。二是融合多元媒介，打造沉浸体验。通过虚拟场景、蒙太奇手段和增强现实等技术，整合诗词、影视、歌曲等多重元素，以虚拟光影和动画的形式，打造数字效果奇观。三是坚持以情动人，实现精神共鸣。通过画面定格、音乐渲染、动画设计、场景再现等方式以及现场专家点评，让观众深切感受美术作品的精妙神韵，获得内心滋养和情感浸润。[①]

数字媒介为艺术发展带来新的机遇，艺术展览、教育、批评以及艺术创作本身都正在发生深刻的变革。

二、以数字媒介助推书法美育实践

如何利用数字媒介技术和多元化的感知途径，深入挖掘和充分彰显书法经典的魅力，切实提升书法美育的实践效果？跨领域、多媒介的展现方式能为当代书法创作、

① 范迪安. 用数字技术讲好美术故事——范迪安院长专访［J］. 美术观察，2022（10）. 除了这篇访谈之外，《美术观察》该期"热点述评"专栏刊发的"美术经典的数字化传播"系列文章还有彭锋《数字化助力美术经典的传播与重生》、于洋《以数字视听媒介传播美术经典的正反思考》、周星《数字时代：视觉艺术审美与媒介传播如何共赢？》等，也对此类电视节目进行了多方面的评议。

展览、教育和大众传播注入哪些新的观念和内容？新场域、新现象带来的新问题，需要我们重视和不断探索。

当代书法美育的对象不只是在校学生，而是各类人群、社会大众，美育的实施场所也不局限于学校或美术展览馆、博物馆，还应包括日常生活场景和多种环境，由此书法美育还可以分为学校课堂美育、公共展厅美育和大众生活美育等多种类型。当书法随时可见、随处可及时，大众对书法的审美体验和感性认知将会更趋自然、真实、生动和丰盈，而区别于生硬的审美说教的效果。随着当代数字技术的发展，课堂、展厅和各类场景也已经不同于过往，艺术创作者、展览策划人、媒体技术人员等共同营造了时空交叠、虚实互置的新场域，大众（包括儿童、中老年人）运用多媒体、互联网和数字平台获取古今中外信息的能力与日俱增，对艺术的视听感受、观念认知和判断方式受到数字媒体的极大影响。

数字技术的作用，既体现于艺术作品的保存（数字采集、数字储存）、修复、研究，又落实在艺术作品的展示、传播中。以书法展厅的展示方式而言，利用数字手段活化经典、增强原作，以此吸引观众、激活观众的审美感受和内在体验，尚有诸多可尝试的空间。比如将作品展陈从传统的单一空间、静态视觉、平面混成、单向传递，转向虚拟时空、视听交合、多维重构、动态交互，以生动鲜活的方式揭示书法美学内涵和文化意蕴；充分理解观众的心理，尊重其认知基础和审美需要，切合实际地为其提供书法欣赏的多种可能性。书法作品是凝固的、静态的、视觉性的，但是从创作过程和欣赏层面来看，书法艺术具有特殊的时间属性，笔顺、笔意、体势、气脉、神韵中均寄寓了中国传统的时空观和精神追求。书法创作注重气韵贯通，笔墨线条讲求节奏韵律，书法欣赏亦可"如见其挥运之时"。如果能对经典作品进行创作模拟回溯，以可视化的情景再现、跨时空的虚拟展示，将空间结构化为"时间之流""生命之流"；如果能将静态视觉呈现、数幅整件作品并列铺排的方式，改为动态延伸、焦距长短远近变化，凸显高清局部细节与整体结构的多维度关系，彰显汉字书法的结构之美和"上下连延、左右顾瞩"的空间特征；如果能对经典作品的文辞、书家史事进行细致解读，融合文学、音乐、舞蹈、建筑等艺术表现元素，延展作品的视觉叙事和意义空间，使其可赏、可读、可听、可感，并以交互的方式让观者走入作品的生成场景

和历史时空，从而产生情感共鸣和精神升华……那么，对于社会大众而言，书法艺术或将具有更大的吸引力和感染力。总之，超高清互动展示、VR/AR/MR、全息影像、人机交互等数字手段为书法艺术的全新呈现提供了可能，也为我们深入探知和重新解读书法经典提供了重要的技术支持；数字媒介在增强书法经典的传播势能方面同样具有突出的优势，多元的数字化平台和载体可以打破物理时空的限制，链接各类相关的数据资料，构成立体的密织型、生长型信息网，扩大信息传播的方式和渠道，更提供了大众可参与的知识生产和追加创作空间。此时，观赏者不只是作为被动的接受者，而是拥有与创作者相平等的地位；创作者、教育者也未必是拥有绝对话语权的主导者、传授者，而需同时关注接受者或他者的反应以做自我反思和警醒。

数字媒介不仅能助力书法经典的展示、书法艺术的传播，推进书法美育实践，而且也将使书法经典得到新生，使书法创作者、教育者、观赏者等诸多参与其中的大众获取新知。"人与艺术""审美与媒介传播"以及"观念与技术"之间的关系，均是颇富意味的值得不断探究的问题。

三、当代书法美育的双向目标和实施策略

当代书法美育实践的价值和意义具有"双向"性。一是向外的"育人"。所育之人包括各个年龄层段和不同文化程度，也涵盖不同国别和种族。通过书法数字化建设和传播，展现中国文化精神，弘扬中华美育精神，树立中国形象，推动中外交流。一是向内的"育己"。所谓"己"是指直接承担书法创作和研究、实施书法教育和传播的主体人群。通过关注时代新发展、艺术新格局，反观自身、重新检视现有的书法观念和实践模式，争取突破窠臼，践行"守正创新"，育人育己互促共进，以拓展书法美育的格局视野，深化书法美育的意义内涵。

从目前的情况来看，育人育己的具体落实还有许多困难和有待解决的问题。一是国内和国际美育传播策略的异同。汉字书法经典的数字化传播对建构国家文化身份、增强民族文化自信、实现跨文化沟通等具有重要意义，但是由于文化语境、意识形态的差异，在国内、国际美育传播中需充分考虑中西方各国不同受众的历史背景、认知

心理和审美需求，选择便于其理解和欣赏的视角，以合适的途径和方式消除彼此的隔膜和障碍，建构相通相融的精神空间。

二是科艺人才在书法美育领域的深度合作。对书法经典作品价值和内涵的提炼，对书法艺术核心特征和文化意蕴的解读以及书法美育传播功能的最终实现，需要书法艺术家、教育学专家、心理学专家、展览策划设计师、数字技术工程师、媒体运营专家以及了解中外艺术发展前沿热点的多类人才合力完成。这样可以有效避免唯技术化、过度娱乐化的不良倾向，在专业精深度和大众普及性之间取得较好的平衡，且真正确立多层级对应的书法美育知识体系和传播体系。书法的生存时空从"展厅时代"进入"新展厅时代""数字媒介时代"，这将反向促进策展理念的变革、展览类型的拓展和展览功能的多元化。近四十年来，各类各级书法展赛的举办触发了当代书坛的深刻变革，却也成为高度聚焦的批评靶心。相比于书法展览的评审机制，更突出的争议还在于书法展览机制和模式问题。与20世纪90年代书法当代展览热潮的出现几乎同时，已有批评者认识到由各级书协主办的书法展的程式化倾向。①近年来，书法展览模式的改革受到越来越多的关注，中国书协自身也在积极调整，致力于改变书法展览模式的单一化、展览策划的低俗化与展示环境的庸俗化。②能否突破书法展览的困境，为书法艺术提供更多维、生动的展示空间，庶几成为衡量当代中国书法发展是否走向纵深的一个重要标志。

三是创新型书法美育人才的培养。高等书法专业教育因与书法学科发展、书法人才培养具有最直接、最紧密的联系而一直备受关注，近年来因"重技轻道"、文化缺失和空谈理论、疏于技艺的两种极端现象，以及所谓"书法博士"的名实问题而引来众多的批评。③而2022年新版学科目录将"书法"作为可招收硕士、博士的"专业学位"且与"美术"并列，这一关涉书法教育未来发展的新变化更是引起广泛讨论。

① 陈新亚. 清清爽爽的恶性循环——"探索性书法"与全国书展摭谈之一［N］. 书法导报，1994-9-14；陈新亚. 调整、健全新的全国书展机制——"探索性书法"与全国书展摭谈之二［N］. 书法导报，1994-9-21.

② 李宁. 展厅时代：当前书法展览的困境与走向［J］. 中国书法，2020（8）.

③ 祝遂之. 执守与拓展——关于当代高等书法教育若干问题的思考［J］. 中国书法，2013（6）. 薛龙春. 理性看待"书法博士"［J］. 中国书法，2015（10）. 祝帅. "书法博士"：从赋魅到祛魅［J］. 中国书法，2015（10）.

今后书法专业硕、博的培养不应只落在书法创作（技法）实践及创作（技法）研究一端，而是可以兼有书法美育实践和美育研究以及其他应用实践领域的拓展，应注重吸纳受过智能科学与技术、教育学、新闻传播学以及戏剧、影视、舞蹈、设计等专业训练的人员进入书法专业博士生行列和书法专业领域，或是鼓励书法专业基础的人员走出去、进行跨领域协作，从而有利于创新型书法人才（包括书法美育人才）的培养。2021年，中央美术学院成功申报教育部本科专业"科技艺术"，成为全国第一个具有该专业的教学单位，这是艺术教育创新发展的又一个重要信号。

四、余论

在改革开放初期的书法美学热潮中，我们曾激烈地辩论"什么是书法"；在80年代中后期至90年代的新美术思潮和中西艺术观念的重重裹挟下，我们也曾焦灼地自问"书法如何进入当下"。前一个问题指向书法的本质、核心和边界，后一个问题指向书法的现代转型和存在意义。现今，当我们思考当代书法美育时，我们发现又一次与这两个根本性的问题相碰撞。数字媒介时代的艺术依然是艺术，传统艺术也未必只能依赖数字媒介才能生存，但是积极应对历史的发展趋势、寻找新的发展机遇，让中国传统艺术精神生生不息，让以汉字为载体的书法艺术、书法文化在新时代熠熠生辉，本是我们的应负责任和重要使命。

<div align="right">（徐清，杭州师范大学美术学院教授、硕士研究生导师）</div>

从精英培养到大众传播

——对当下书法美育发展的几点思考

曾 勇

摘要： 书法审美成了近几年来书法界内较为火热的话题，是伴随着书法全民化、大众化普及所出现的社会性审美问题，实则也是书法发展面临的尴尬局面。时下的书法发展脱离了实用功能，走向展厅作为纯艺术的欣赏，越来越多的人看不懂书法字体、书体以及风格差异，造成了书法审美低下和分层的情况。而书法作为以汉字为载体，以毛笔为书写工具的历史文化和艺术，承载着几千年文化核心脉络。所以，推动书法审美以及书法美育是具有实际意义的。

关键词： 书法艺术 书法美育 大众化

一、书法审美和书法美育

学书者皆把"取法乎上"作为自己学习的追求，在古代社会中，书法是一种小众的艺术门类。特别是受到封建社会阶级化、等级化所带来的知识断层的影响，对于普通民众而言，是没有机会可以接触到诸多经典的书法碑帖的，倘若有幸得一二本法帖范本，也必将视为珍宝，日夜临习。书法审美的问题一定会牵涉到书法学习如何取法的问题。秦汉多传习规范圆劲的篆书、端庄典雅的隶书等碑石铭字。东晋王羲之在学古的基础上，开创书法新风，以俊美风流显卓于世。其儿子王献之善学百家之长，书风既有沿袭也有新创，有承有变，书法影响力在当时远在他父亲之上，直至唐代太宗皇帝推崇王羲之书法而贬斥献之书法，才使得二人地位颠倒。"二王"父子一个是内收型，一个是外放型，具有明显的风格差异，而到了欧、虞、颜、柳，风格各成一体且影响深远。这里就涉及一个问题，历朝历代的书法学习者在取法标准上是怎样的？

他们对于经典碑帖的分析角度如何？学习经典碑帖是历代每个书家的必经之路，学古的过程也是一个化古与融古的过程，后来的学书者也是选自己喜欢的风格来学，以至于在同一时代、同一学书环境下产生了不同的书法面貌。

书法审美的差异是历朝历代显现出来的共性问题，既有前面提到的沿袭现象，必然也存在反逆的现象。如元代杨维桢为了打破了元代的低迷风气，独创结字险绝的"铁崖体"；清代后期为了打破帖派书法的流弊，邓石如、吴让之等书家提倡篆隶，继阮、包之后，康有为等书家转向振兴碑派书法。所以在古代，书法取法和个人审美差异以及时代书风差异紧密相关。

图1　东晋王羲之《兰亭序》（冯承素摹本）

当下是一个知识泛滥的时代，很多书法相关的知识都可以通过网络获得，书法取法的途径虽增加许多，但书法的生态发展却变得狭窄。书法大多存在于各种拍卖场所、博物馆、美术馆、高校以及各类书法培训机构中。虽然书法还是以汉字书写为基，然而，随着大众在工作和生活中普遍使用电脑，平日接触不到手写的书法字体，他们认识书法中的繁体字、异体字尚有难度，更别提字体、书风面貌、笔墨关系的赏析。而且每个人的认识水平和审美层次不同，对于书法作品的解读也存在差异，就算王羲之的《兰亭序》真迹放在眼前，也会有人质疑它为何被评为"天下第一行书"，又会有多少人能够欣赏它内在的生动气韵呢？

书法渐渐远离了大众的生活，从日常实用转为纯艺术欣赏，从书斋到展厅，从小幅到巨幅等诸多变化，故而像品诗读画一样，对于书法的欣赏和评价也得有所跟进。在这个人人向美的时代，书法作为艺术可以丰富生活，而书法的节奏美、韵律美、空

图2 苏轼《黄州寒食帖》（局部）

间美、笔墨美，也需要更多的人懂得如何鉴赏和体验。陈振濂曾提及书法美育的定位，他认为："书法美育是介于写字技能教育和专业书法教育之间的一种中层或中介转接形态。它既不是作为文化泛基础的底层结构，也不重实用书写，又不求登峰造极的高度。"[1]当下的书法美育，目的不是培养很多写字的书法家，而是让更多的大众能懂得欣赏书法，提高书法审美。陈振濂也提到："书法美育，旨在消灭'美盲'，通过美育，解决书法审美价值观混乱无序的不良现象。"[2]书法美育也是向更多的人传递出书法的艺术美感，让他们感受更多传统文化的无穷魅力，这也是民族文化的一种内在驱动力。

二、书法美育的重要性

陈振濂最早提出"书法美育"的概念，曾一度掀起书法界对于书法美育的相关讨论。书法的美不仅是可视的，更是一种精神感受，就如酸、甜、苦、辣、咸作用于各个感官。而对于美的追求也是人人都向往的，所以才有"各美其美，美人之美，美美

① 陈振濂. 书法美育［M］. 上海：上海书画出版社，2020：16.
② 同上。

与共，天下大同"①。那么，"书法美育"是
要解决什么问题？书法的美不仅需要欣赏者
对书法字体有一定的辨识能力，还需要有一
定审美标准，要知道什么是好的书法作品，
什么是不好的书法作品。当下的书法美育的
目的不在于成就书法家的数量，而在于提升
全民族对于书法文化的认同感和欣赏能力。

当下书法在专业化领域发展的同时，还
呈现出三类趋向。第一类是以规范楷书书写
为主，如欧体一类风格，主要是对于字形结
构、笔画等方面的掌握，多以单字零散分析，
讲究字形端稳有序，这使得很多没接触过书
法熏陶的人，还能觉得书法可识、可视、可
赏。第二类则是作为纯艺术化的书法表现，
例如当代学院派艺术尝试、当代水墨书法、
抽象书法等，此类通常是结合当下的展示形
式，要求创作者在技法控制的同时，还得有

图3 欧阳询《九成宫醴泉铭》（局部）

想法、有构思、有谋略，在空间的表现之中赋予笔墨尝试。第三类以经典的碑帖引导
学习，从临摹到创作，亦步亦趋，循序渐进。既要做到把汉字书写规范，满足大众的
审美，又提倡笔墨空间方面的创新尝试和探索，以古人法度为范为宗。而这一类介于
传统和当代之间，既有中庸的态度，还有对古代经典碑帖分析的能力。通俗来讲，这
一类虽然没有那么超前的艺术思想和审美，不过也不至于保守自封，具有鉴赏书法的
风格差异和审美定位的能力。

一幅好的书法作品，从创作者的角度而言，首先得有取法和传承。取法高古，书
写的作品所呈现出来的气韵就会雅致；取法低俗，字貌会生出怪诞之风。所以从取法

① 王英辉. 多元视角下的文化现象［M］. 沈阳：沈阳出版社，2011：244.

而言，雅和俗是一个对立存在的关系，俗的作品呈现不出雅的气质，高雅的作品也不屑于低俗、世俗化。再者，对作品本身的章法布局、技法表现以及笔墨语言等元素的综合把握亦尤为重要。

正如陈振濂认为："首先要充分讲解古代经典名作、碑帖简帛、篆隶楷草：从字形间架到线条笔法还有章法构图，或还有材料之美和形制之美，这是作为观众在观赏时获取'美感'的核心内容。"①一般来说，书法专业的创作实践者，不仅考究笔画的起笔、行笔、收笔是否到位，结体空间的收放比例、墨色、章法形式等多方面，还会注重取法格调和审美高度。从风格角度来说，或拙，或巧，或平正，或险绝，或生辣，或精熟，都是构成书法艺术美感的条件。另外从观赏者的角度而言，对于如何欣赏一幅书法作品，单字字形、笔精墨妙、运笔节奏、整体气韵、矛盾关系体现等角度都是切入口。当下，书法发展面临最大的问题就在于审美标准的不确定性，底层的大众审

图4　颜真卿《祭侄文稿》（局部）

美明显落后于艺术发展，因此，即使让普通民众置身于书法艺术面前，能看得懂书法的内在线条表现及艺术魅力的人也是屈指可数的。

书法美育作为美育中的一个重要组成部分，对于提升全民审美水平是非常重要的，也可以理解为"艺术亲民"的重大尝试。就如同人们看到树上有红红的果实，看起来很好吃，想去摘的时候，发现自己的高度不够，这时候就需要一个梯子才能摘到

① 张亚萌. 书法"美育"，"审美居先"而非"技能居先"［N］. 中国艺术报，2020-05-18（005）.

果实，品味果实的醇香甘甜。书法美育就相当于梯子，连接于书法作品和观赏者之间，让更多的观赏者能够有机会提升审美的层次和高度，认识作品中的繁异情况、字形的来源，感受到书法的高妙，知道如何从艺术感染的角度去品味、体会书法内在的气韵、人文精神和诗书文脉传承，这些都是书法美育工作的要求。

三、书法美育当以经典碑帖作为支撑

前面提到，书法的普及推广性教育，实则是针对当下书法在发展过程中所遇到的尴尬现状，目的在于提升大众对书法的认同感和鉴赏能力。作为以汉字为母本文字的中国历经千年沧桑，汉字经过篆、隶、楷、行、草等多种字体的演变，也从当初的象形性逐渐符号化并发展至完善，甚至在历朝历代中出现了同种字体的不同风格演绎。如汉代以隶书著名，在隶书中又有端庄典雅的《礼器碑》风格、飘逸秀美的《曹全碑》风格、厚重古朴的《张迁碑》风格，以及《乙瑛碑》《史晨碑》这类法度严谨的正统隶书风格，这些隶书在碑石上主要还是表现一种正大气象，一种端正儒雅的气象。另也存在如《石门颂》《褒斜道刻石》等一些具有表现书者意趣的山间摩崖大尺幅作品，这对汉代书法的丰富性也起到重要补充作用，对后来书法的发展更是影响重大。

其次，受到科举制度的推动，唐代以楷法为最，对楷书的需求远大于其他各种字体，所以楷书成了唐代的代表性书体。如欧体、颜体、柳体等不同风格的演绎，也成为唐代书法史上楷书多样化的表现。除此之外，在唐代亦有如怀素、张旭这类以草书闻名于世的人，这丰富和拓宽了书法艺术的表现性。而对于书法美育而言，流动性的书体足能表达书家的思想境界和胸怀气象。崔树强认为："欣赏者也能通过不同的线质领略到书家情感的起伏，如张旭狂草线条是狂放而多变的，欣赏者透过其线条的疾涩、浓淡、枯湿变化，可以领略到张旭的那种鬼神般的心境和不霸的情怀。"[①]故可看出，中国书法不仅是写字，它具有实用性和艺术性两种属性。而当时的大众在毛笔

① 崔树强. 神采为上：书法审美鉴赏［M］. 南昌：江西美术出版社，2017：167.

书写的大环境下，对书法的认同度普遍比当下要高得多。直至清末，可以说书法不仅承载着从古到今的经典文明，也在记录着一朝一代历史文化的兴替变换，做好书法的学习和传承工作也是我们民族文化自信的要求和体现。

书法教育应该分类化，一是专业教育，二是兴趣引导和书法审美提升。在专业教学的阶段，学书先临摹后创作，对传统经典书法逐渐深入，最终以过渡到创作实践为目标，确定个人风格取向，作为专业化培养问题，这里不做拓展。本文所论及的"美育"是大众化的问题，所以专业教育的难度对大众而言是很难接受的，而且针对兴趣引导和书法审美提升为主的书法美育教育，并不在于要创造性地创作出风格明显的作品，培养更多的人欣赏得了书法作品以及提高大众书法审美能力才是关键。所以书法美育的推广主要还是以传统经典碑帖为主。

图5　历代经典碑帖部分目录；来源：以观书法app平台

"碑帖"的概念很广，包括历代诸多经典性的书法名品，既有碑刻的作品，也有历代书法名家遗迹（如图5所示）。书法美育的推进不能随意地"创造"，应侧重于对传统书法的理解和鉴赏。对古人书法的学习、欣赏，了解古人书法的风格差异等。碑帖作为书法学习的重要参考，其重要性是不言而喻的。如今随着信息化的发展，很

多书法碑帖的功能逐渐多样化，它们不再冷冰冰地躺在博物馆之中，任何一部移动终端都可以下载和碑帖相关的软件和数据，这实际上给专业书法学习和书法普及推广都提供了便利。另外，在数据化的时代，我们可以对经典文本进行加工、分析，例如在原本碑帖的基础上，通过不同颜色的演示和标注，以动态化且更为直观的轨迹分析碑帖，让观赏者对于风格、特征差异一目了然。我们可以通过信息技术和碑帖功能的结合，让书法"活"起来，所以，对于大众而言，书法的美育不在于创造，更多的是接受，古代经典碑帖也是书法美育教育发展和推广的有力支撑。

四、媒体技术的运用与师资培养

在当下多媒体快速发展的信息时代，各类App软件也是层出不穷，和书法相关的集字软件就有数十种，这大大改变了传统学习书法查字、找字的繁琐步骤。很多书法相关的碑版图录、字帖，以及各类字帖范字分析、示范讲解和图文对照都可以在软件上获取，所以书法在当代的传播途径非常之广泛。但是当书法爱好者或初学的人接触到这些形形色色的软件时，对于这些软件的性能和专业性需要有所甄别。在技术发展的时代，在书法的学习和创作中，我们不能逆媒体技术的走向，反而要积极掌握如何使用媒体软件，去完善自己的学习，提升自己对于书法的审美能力。

学习书法的平台，如"墨池""书法报视频"等，经常会邀请一些书法名家讲学，邀请青年书家来分享经验。入驻到平台的线上课程，包括初学书法入门讲解、技法提升、书法展览冲刺、书画鉴赏等。通过不同的教学系列组成的书法视频，大大扩展了书法知识的受众面，他们面对的是无门槛的大众，面对市场的需求，在做好专业化教学的同时，也在进行书法美育的推广和普及传播工作。

还有一些大众化展示和分享的平台，如"微博""小红书""西瓜视频""火山小视频""快手短视频""抖音短视频"等，都是一些最切合底层大众的平台和终端。创作者在平台上记录书法、分享展示作品，如"抖音视频平台"作为近两年发展起来的短视频平台，上面经常有诸多书法作品的分享和展示。然而在众多平台上，专业的书法展示获赞往往寥寥无几，而带有表演性质的，浮夸、怪诞的书写反而会获赞频频。

图6　手机终端书法相关APP及学习工具

这一数值的落差恰恰也说明了大众审美和专业审美的不同，大众审美的标准和艺术审美之间是有差距的。

"书法因为书写汉字，具有最广泛的群众基础，而且它与民俗的融合也有利于它走向大众。但是，书法从实用领域的退出，以及它的抽象性特征，又使它有远离大众的倾向。"[①]书法美育，不只是线下的教育教学突破，还可以利用网络的多方平台，向网络服务终端输出审美性导向，让大众通过网络平台，感受艺术品创作及展示的过程。

① 崔树强. 当代大众书法审美现状及反思［J］. 大学书法，2021（03）：42.

图7　陆维钊先生书法课堂示范

截至2022年5月，全国共计145所高校招收书法本科生，每年培养出大量的书法毕业生投入到书法的教育和传播事业中。以学院派为主导的书法人才培养，开设的课程包括技法层次的篆、隶、楷、行、草等书体的临创、篆刻的临创、刻字艺术等，也有"文字学""书法史""篆刻史""书法论文写作""古代文学"等理论课程。从知识的传授角度而言，这是比较全面和系统的，这样的教学培养模式更多趋向于书家塑造和风格表现的方式。

作为书法美育课的老师可以没有个人风格，但是一定要有审美标准和高度；可以不是书法名家、国展高手，但是除了需要有扎实的书法功底之外，还需要有书法教学能力、心理学相关知识等。书法美育实际上是一个大众化的命题，需要打破小众书法群体的边界，让更多的人看得懂书法字体及风格，更好地从书法中感受艺术之美。其实"'美'所关注的，是物质的艺术媒介来表现创作者的精神世界"①。而面对大众

① 陈振濂. 书法"美育"说——以认知和体验为中心的书法观念建设［J］. 书法，2022（02）：41.

化的书法美育工作，作为书法美育课老师，要传递一个目标：更多的是培养鉴赏书法艺术的能力。

五、书法美育的推广更应该进社区

随着"书法进课堂"活动的普及，全国中小学生接受书法练习和学习的情况日益增多，尤其在中小学生校园、青少年宫、培训教育机构以及素质拓展中心等场合。中小学生作为书法的培养对象和受教方，是民族文化传承和复兴的未来，做好青少年书法教学和普及，也是书法美育的重要部分，尤其在少年时期接受艺术熏陶，对于中小学生书法审美意识的培养更有利，也更具有持久力。至少从他们这一代人来说，接触过书法学习，对于用毛笔书写汉字更有参与感。书法不等于写字，书法是建立在汉字书写基础上的艺术美感的传达和表现，不仅有结构空间的美，还包括笔画线条的美。而单纯写好一个字，那只是汉字书写的第一步。对于中小学生来说，也不会有恒定的审美标准，通常老师教什么，学生就跟着学，绝大多数是一种无意识的模仿。所以说，老师作为美育的引导者，对学生审美导向起到非常重要的作用。

书法美育不只是进课堂，更应该进社区。正处于青年的家长群体，对家庭、社会、小孩教育等都起到直接影响。成年人喜欢用惯有的思维和判断去分析事物，可如果他们没有接受过艺术审美意识的培养和熏陶，或此前受到低俗文化的影响，那么很有可能他们传递出的判断就会成为一种低俗的审美意识。所以说，书法美育的对象不只是少儿，成人审美的提升也是必要的。应该通过与社区开展一系列书法雅集、书法知识讲座、古代书法碑帖分享等文化沙龙活动，使书法美育在社会面上最大限度地覆盖，让更多人爱书法、会书法、了解书法，更懂得鉴赏书法内在的独特魅力。

总之，书法是中华民族几千年来历史文化传承的见证，书法美育能增强文化素养，能提升艺术审美。让更多的人看得懂书法，是一场艺术化的审美体验，更是文化复兴、文化自信、文化强国的重要体现。

（曾勇，上海大学美术学院博士研究生）

从民国初期的书法展览看现代书法美育的启蒙

蔡思超

摘要： 美术展览是20世纪以来美育发展的重要途径，对文化艺术的传播以及美术教育范式转变有重要意义。书法展陈作为美术展览中的一部分，自然也有传承弘扬传统文化、促进现代书法教育范式发展的作用与意义。但是，从民国初期（1911—1930）的书法展陈看，书法没有专门独立的展览，在美术展览中较绘画所占比重少、反响小，书法美育的发展较绘画相比影响小且相对滞后。未明确区分日常书写和书法艺术二者，过于注重书法的实用性而缺乏审美意识，是其发展滞后的根本原因。

关键词： 美术展览　书法展陈　书法美育　滞后

一、民国初期的美术展览会概况

1912年，蔡元培被任命为南京临时政府教育总长，为唤醒国民、增强国力，他积极宣传各种启蒙新思想，提出了"美育"之思想，强调"美育"为国民教育的五项宗旨之一，"艺术教育"为美育的内容之一，其实施之途径即包括设立美育机关、开展美术展览。也因此，民国初期，作为实现美术教育的重要途径之一的"美术展览"兴起并被广泛推广。

美术展览从19世纪末就开始在西学东渐的影响下由国外传入中国，当时举办者大多为外国艺术家、传教士、收藏家。至民国初年，由国人主办的美术展览开始增多。以民国初期（1911—1930）为范围，考察这期间美术展览的发展，可见其种类之多样。其中包括：1. 综合型的美术展览。如故宫博物院自1925开放之后的陈列展，1929年的全国第一次美术展览会等。2. 专题性的美术展览。如1927年湖社画会在北京及日本举办的"唐宋元明名画展览会"，1921年广州市立示范学校举办的西洋画展览会

等。3. 学校及社团的成绩展。如中国画学研究会定期举办的展览，上海美专的成绩展览会等。4. 公益性的美术展览。如1917年的京师书画展览会，海上题襟馆的书画展览会等。5. 个人的美术展览。如1911年高剑父在广东西关举办的个人画展，吴昌硕1914年在上海"六三园"举办的个人书画展等。

美术展览不仅种类、数量多，其影响亦较为广泛。从学校的成绩展、社团展到个展、联展、官办综合性展览；小到地方图书馆，大到故宫博物院，甚至出国赴日本、法国等海外展览；内容涉及传统的金石书画，还包括现代绘画、西洋绘画。它的出现和发展改变了大众传统的较为私密的文化交流环境，使之进入到一个完全开放的系统，改变了大众的社会文化环境，拓展了文化传播的空间，推进了美术教育的繁荣，对美术的普及和推广具有积极意义。

二、民国初期美术展览中的书法展陈

关于民国初期的美术展览资料及相关研究较多，但对于该时期美术展览中书法的展陈研究则较少，下文从现代美术展览和传统书画展览两方面，梳理当时书法展陈的境况。

（一）现代美术展览会中的书法展陈

民国初期的现代美术展览，主要为个人书画展、官方组织的全国美术展览，以及学校和美术社团的成绩或习作展。

有记载的最早的个人书画展览是吴昌硕1914年在上海"六三园"举办的个人书画印展。书法只是吴昌硕此次展览的一部分，但是，查寻《申报》等民国初期的报纸都没有对于此事的报道，因此对于此次展览的展陈未能做具体展开。但是，我们可以明确知道，即使吴昌硕这样的大家，在当时也没有单独专门地进行书法展览，而是集书画篆刻于一起。

其他综合性的美术展览以全国美术展览会的影响与规模最大。第一次全国美术展览会1929年在上海举办，展品分为书画、金石、西画、雕刻、建筑、工艺美术、美术摄影七大项，还专门设立有古画陈列部，展陈当时由收藏家捐展的古书画，这一举动

在现代美术展览会中较为独特。

虽然未查阅到当时的展品目录，但是，美展期间，配合展览出版有会刊《美展》共11期（10期加1期增刊），由徐志摩、陈小蝶、杨清磬、李祖韩主编，全国美术展览会筹备会出版，全国美术展览会编辑组发行。《美展》中选登了部分展品图录，统计全11期中所选登的图片，共有163张，其中绘画作品137张，而书法篆刻仅有8张，分别是秦公散大篆作品1件、梁启超书法作品1件、任中敏书法作品1件、马公愚书法作品1件、勒深之书法作品1件，以及方介堪篆刻作品1组、马公愚篆刻作品1组、张守彝篆刻作品1组。①除此之外，《美展》中刊登的学术论文，大多是对绘画方面的思考，仅有一篇关于印学的论文，即方介堪《论印学与印谱之宗派》。之后针对收藏家捐赠的古书画，又出版有《美展特刊》古代本，其中收录展出之古代绘画藏品68件，金石作品11件，近人遗作17件，书法仅有梁启超、康有为、张謇、清道人、沈子培对联各1副，②书法比重极小。

其次，1928年10月18日，在广州《民国日报》为全国美展发布有《大学院美术展览会启事》，指明广东省关于征稿作品的类别，"……国内、外艺术家愿以作品绘画、雕刻、建筑、图形图案及各种实用艺术等。送会展览者请函广州私立岭南大学高奇峰先生索取，填毕及本会规章，并于十一月以前将出品物自行装箱加固，交到广州私立岭南大学高奇峰先生或西湖本征集组事务所运往南京审查……"③从该则新闻启事可以看出，当时广东省的征集作品中美术类作品只以绘画为主，并未涉及书法。

（二）传统书画展览中的书法展陈

民国时期最大的古书画收藏展览就是古物陈列所与故宫博物院的书画展览。

古物陈列所1914年成立并开放，开放首日参观人员就络绎不绝。其开放之初，以武英殿及其配殿敬思殿专门展陈瓷器、玉器、铜器、珐琅、彝器、金器等古器物之类。古代名人书画当时在武英殿虽有存放，但并未展陈："置镜之下层，皆往代名人书画

① 数据统计自11期《美展》，全国美术展览会编辑组：《美展》（三日刊），上海：全国美术展览会筹备会，1929年。
② 参考全国美术展览会编辑组编的《美展增刊》，1929年10月于上海出版。
③ 参考《大学院美术展览会启事》，《广州民国日报》，1928年10月18日。

墨迹，然皆制锦为囊，但见大小册轴，鳞次栉比，签题某某书画，无由窥见内美，为可憾也。"①至1916年文华殿作为陈列室开放，其内主要展陈者为古书画一类："陈列所有两部分，文华殿里是书画，武英殿里是古代的彝器和宋以来的各种工艺品。"②虽然在当时可见的记述中没有见到关于文华殿中书画展陈布置的详细描述，但从当时的观后记中可以窥见，文华殿陈列室内一次性集中陈列展示古书画有两百件，部分书画作品不定期更换。顾颉刚《古物陈列所书画忆录（并序）》记载，其第一次观画后"看了两百帧只记得三四十帧"，第二次观后，"连同上一天所记的共得一百八十余件"，第三次"续补了六十余件（陈列的东西时有更换，故溢出二百件之后）"。③并且从该忆录所列书画可见，其中书法作品29件，约占古物陈列所古书画展览的15%，且以宋元文人书法作品为主，内容以临摹和诗卷为主。具体作品条目如下：

> 隋代：智永真书千字文卷；
>
> 宋代：蔡襄草书卷，蔡襄临钟繇卷，蔡襄书动静交相养赋卷，苏轼书中山松醪赋卷，苏轼与石湖治平寺禅师书卷，苏轼记文与可画竹卷，苏轼书杭州诗卷，黄庭坚行书立幅，黄庭坚梨花诗帖册，宋徽宗写诗卷；
>
> 元代：赵孟頫书临王大令帖卷，赵孟頫书桑寄生赋卷，赵孟頫书画孝经卷，赵孟頫书六体千字文卷，文徵明草书大幅（悬挂武英殿正中），文徵明小楷卷归去来辞，文徵明临王羲之潭帖，文徵明感怀石田诗卷，文徵明行书立幅；
>
> 明代：莫云卿草书立幅，董其昌写金刚经长卷，董其昌临潭帖卷，董其昌尺牍卷，董其昌行书立幅；
>
> 清代：郑簠草隶立幅，张照草书立幅，张照临董其昌行书立幅，张照草书立幅。④

① 胡太史. 补寮日记民国四年12月19日［M］//宋兆霖. 中国宫廷博物馆之权舆：古物陈列所. 台北：国立故宫博物院，2010：8.

② 顾颉刚. 古物陈列所书画忆录（并序）［J］. 现代书评，1925.1（19）：12.

③ 同上.

④ 整理自顾颉刚的《古物陈列所书画忆录》，连载于《现代书评》，1925年第一卷第19~23期.

殿内书画陈列没有先后规律，按照类别大致分类排列。《平等阁笔记：文华殿观画记（续）》中提及恽南田、钱惟城和高其佩所画的花鸟大幅是被展陈在一起的^①，由此可以推测，其应是按照品类分。

从展陈结果看，民国时期的报纸、期刊上刊登有不少古物陈列所及故宫博物院的观览记，如前文所述《古物陈列所书画忆录》《平等阁笔记：文华殿观画记》等。中国画法研究会组织学生参观后写有《纪实文华殿参观记》一文，记录古物陈列所的观画笔记，其中谈论到智永千字文和苏轼治平帖，给予高度评价。民国初期成立的专门的书法社团，如北大书法研究会，其会员亦有在导师带领下参观古物陈列所，但也只是简单几句新闻报道，未见详细观览记述。^②

综上，从美术展览会以及古物陈列所的书法展陈看，无论是现代还是传统书法作品，其呈现出以下特点：1. 书法作品在当时美术作品的展陈中所占比重较少，无论是现代书法还是传统书法藏品的展示，其数量应远少于绘画作品；2. 书法展陈方式从原来的私人书斋雅集变成集中公开，但较少有明确的主题，更像是一种扩大的集中展示；3. 就结果来看，书法展陈的影响意义也相对较小。

三、民国初期书法美育的启蒙及滞后

（一）对文化传承与现代书法教育之启蒙

民国初期书法展陈的公开，一方面改变了书法传播的方式，将原来书斋内的私人或小群体把玩欣赏变成扩大的、无差别的公共展厅的观赏，开启了现代书法教育范式转变的可能。如古物陈列所及故宫博物院的开放，让人们得以有机会学习观赏千年来内府所藏的珍贵书法精品；又如北大书法研究会的成立与展览活动，将原来私塾内"私相授受"的方式变成有公开场合、公开公用的资源的公共学习模式，成为书法教育范式转型的早期实践。

另一方面，从展览的目的出发，民国时期美术展览的展陈初衷往往为弘扬民族文

① 参考《平等阁笔记文华殿观画记》，连载于《时报》，1919年5月4日、5月11日。
② 参考《北京大学日刊》，1919年1月—3月。

化、开启民智，或为促进教育之发展。古书法作品的展陈让大众可以更多地看到几千年来的传统经典书法作品，从经典中汲取养分；现代书法的展陈既促进了交流，通过展览展现其艺术宗旨，同时也推动了书法交易、书法的普及和推广。书法的展陈构成一幅幅生动的文化图景，如上海的书画社团的书画展览、大书法家吴昌硕的个人书画展，就具有推动书法发展和审美走向的重要审美意义。

（二）与绘画相比书法美育启蒙发展滞后

虽然书法美育随着书法展陈的转变而被开启，但是，与绘画相比，这一时期书法美育的发展远远滞后于绘画美育。

首先，从前文阐述可见，在书画展览中，书法的展陈比重远远小于绘画，并且书法的展陈大多合于金石或者绘画展览之中；而专门独立的书法展览，其兴盛也远远晚于绘画展览。专门的书法展览最早或可追溯到1933年沈尹默在上海办的个人书法展，展出作品达一百幅。而书法展览真正的兴起，或直至20世纪40年代，当时在西南一带，郭沫若、沈尹默、乔大壮、潘伯鹰等开始在贵阳等地举办书法展览。

其次，绘画的展览内容丰富多样，并且往往伴随着对传统与现代绘画、中国与西方绘画的比较思考，尤其如全国美术展览会之类的，其从展览的设计之初就包含对美术发展的思考，在现代美术发展史上有十分重要的地位和影响。但是，民国初期的书法展陈似乎就只是作品的展出与陈列，而少见这样的思考与审美意义。如最早见到的1933年沈尹默的书法个展，其虽然展出有一百幅作品，但当时沈尹默的书法仍在不断学习摸索阶段，还并未形成与于右任"尚北碑"所对峙的崇尚二王的风格，并未有太多指向性。如陈振濂先生评论，沈尹默"之所以能推出个人展览，与其说是作为书家的声望，不如更确切地说是作为五四新文化名人的声望"[①]。直到1943年沈尹默才开始真正致力于书法研究，1945年他与潘伯鹰、曾履川、乔大壮等人在贵阳举办五人书展，他们的展览明确表现出对所呈现的书法风格的继承和推崇。

再者，绘画美育的发展有一批思想先进的艺术家引领，他们提出了相对完善的美育理论与实践方式。如蔡元培的美育思想，他从1912年开始，就多次发表美育思想方

① 陈振濂. 民国书法史论［M］. 上海：上海书画出版社，2017：85.

面的文章，提出完整的美育思想与实践理论，包括美育思想之特征、美育的内容、美育的实践方式，等等。全国美展的提出，就是蔡元培、徐悲鸿等人的现代绘画发展理论建设的具体实践。中国画学研究会的展览就是陈师曾等导师对当时全盘否定传统文人绘画现象的反思与应对实践。然而，书法美育的发展实践，在民国初期缺乏相关的引领者与专门有效的发展实践理论。

（三）书法美育启蒙发展滞后的根本原因

民国时期的绘画受西方艺术思想的冲击，现代美术展览会展出的作品讲求绘画中西融合的美育理念，它的发展是以审美、艺术表现性为出发点来考虑的。而书法，首先，它拥有独特的、发展完整的汉字体系，一直以来被作为汉字书写的艺术，并不会轻易受西方文字体系的影响，它的发展在民国初期仍是一种较为自洽的传统的方式，普遍容易接受。

其次，也是最主要的，民国初期的书家们在书法审美意识上有所缺失，他们审视书法还是以实用为出发点，对于日常书写的发展要求与书法艺术的发展并没有做明确有效的区分。比如1932年于右任创立标准草书社，他所提倡的书法在当时也是一种新的尝试与推广，对传统草书的书写提出了新的方式和路径。但是，于右任提倡标准草书的初衷源于日常书写的便捷，目标仅仅是为了让草书"易识、易写、准确、美丽"。虽然标准草书在当时激起较大的反响，但并没能持续发展，其原因在于标准草书的推广"是一种以切于实用再加上有限的美观的一种尝试。虽然它在中国文化界的反响，应该有类于钱玄同的文字改革，与书法却并没有太大关系"①。也正是因为如此，民国初期的书法展陈，几乎没有明确的审美主题和指向性，更像是资源的集中陈列。

四、小结

自20世纪初美术展览兴起后，它便使得文化的传播进入了一个完全开放的系统，书法的展陈作为美术展览中的一部分，自然也展现了书法资源开放之后对现代书法教

① 陈振濂. 民国书法史论［M］. 上海：上海书画出版社，2017：85.

育方式改变的启蒙实践，以及弘扬传统文化、开启民智的美育意义。

但是，与绘画相比，书法展陈在民国初期美术展览中所占比重小，鲜有作为独立门类开展大型书法展览，而是往往合于金石绘画之中，真正独立的书法展览发展较晚。因此与绘画的美育相比，该时期的书法美育之启蒙显得"动力不足"：没有独立的展览，展出没有明确的主题与审美指向性，没有完整的理论体系等。究其滞后之原因：其一，几千年历史下的汉字书法，其传统的欣赏或者发展方式是自洽的，不易受西方艺术的动摇和影响；其二，注重书法的实用性而缺乏审美意识，将日常书写汉字的发展要求与书法艺术的审美发展和追求等同，这也是最根本的原因。

虽然民国初期的书法美育启蒙发展并不完善，但是探究其现象及原因对于现代书法美育的发展有启示意义。

<div style="text-align:right">（蔡思超，浙江大学博士）</div>

参考文献

[1] 陈振濂. 民国书法史论［M］. 上海：上海书画出版社，2017. 08.

[2] 故宫博物院. 故宫博物院早期院史（1925–1949年）［M］. 北京：故宫出版社，2016. 1.

[3] 宋兆霖. 中国宫廷博物馆之权舆：古物陈列所［M］. 台北：国立故宫博物院，2010.

[4] 中国博物馆协会. 中国博物馆一览［M］. 中国博物馆协会，1936. 01.

[5] 陈国辉. 论全国美展的组织形态与评审机制——以1929年教育部第一次全国美展为研究中心［J］. 美术学报. 2014（03）：57–64.

[6] 顾颉刚. 古物陈列所书画忆录［J］. //现代书评，1929（19–23）.

[7] 连超. 蔡元培的书法美育观及其社会价值［J］. 美术教育研究. 2016（03）：46–47.

[8] 卢缓. 1929年"第一次全国美术展览会"展览机制研究［J］. 美术观察.

2007（12）：97–102.

　　[9] 潘超. 蔡元培美育观与近代书法教育的学理化探源——以北京大学书法研究社为中心［J］. 书法教育. 2021（08）：22–28.

　　[10] 全国美术展览会编辑组.《美展》（三日刊）［J］. 上海：全国美术展览会筹备会，1929.

　　[11] 王澄. 于右任的草书和"标准草书"［J］. 中国书法. 1998（06）：2–7.

　　[12] 祝帅. 学术史视野中的"北大书法研究会"——以蔡元培和沈尹默的书法活动为中心［J］. 美术研究. 2012（02）：70–76.

　　[13] 北京大学日刊［N］. 1917. 11–27. 8，1931. 9–32. 9.

　　[14] 平等阁笔记文华殿观画记［N］. //时报，1919. 5. 4–5. 11.

　　[15] 蒙建军. 沈尹默承传书法研究［D］. 华东师范大学博士毕业论文. 2016.

16. 上图晚清民国期刊全文数据库.

通过书法美育提升书法群众文化活动的价值内涵

刁艳阳

摘要： 书法群众文化活动随着书法艺术的发展方兴未艾，是涵养国民精神、推动文化建设的有力手段。美育理念源远流长，随着社会发展日益显示其重要性，对培育群众文化有重要意义。本文通过分析书法美育对群众文化的价值意义，并通过探析书法群文活动当前现状，从美育角度揭示书法群文活动举办过程显示的现实问题，试图从培养书法审美主体、开辟美育社会存在空间、培养书法美育"布道者"等途径，让书法美育为书法群文活动赋能。

关键词： 书法美育　群众文化　审美素养　公共艺术教育

我国书法随着改革开放迎来了复兴，社会关注度越来越高，书法爱好者群体日益庞大，书法推广、培训机构广泛开设，展赛、交流等书法群众文化活动如火如荼地开展起来，在社会精神文明建设中发挥着重要作用。书法群众文化的开展，不仅在于普及书法艺术，更重要的意义在于通过书法艺术陶冶广大人民群众的情感，提升审美能力和审美素养。而通过书法审美教育，培养具有审美经验、艺术基础的社会大众，又将有效推动书法群文活动开展。以书法美育为书法群文活动赋能，培育人文精神，进而提升文化软实力。

一、书法美育的价值意义

（一）美育的历史内涵

美育是审美教育的简称，是在美学理论指导下的感情教育。虞晓勇指出："美育以审美为主要教育目标，亦包括审美之外的道德情操、人文素养、综合能力等诸方面

内容。"①美育思想在东西方早已有之。德国哲学家鲍姆加登提出了"美育即感性教育"的重要观点，他提出的"美学即感性学""理性类似思维"等论断和概念影响深远。德国美学家席勒最早使用了"美育"这个术语，他将美育界定为情感教育，他关于美育理论的自由观开辟了整个西方现代美学走向人生美学的方向。中国现代美育受西方影响，蔡元培、王国维等名家引入西方美育理念，并提出了"美育代宗教"等重要理念。新时期以来，美育逐步成为美学学科的主流与前沿，经过几十年的努力，美育在教育体系，特别是在艺术教育中的地位日益凸显，越来越多的人意识到美育对人的全面发展的不可替代的作用、在优秀传统文化传承创新中的重要任务，美育迎来了发展的机遇。与此同时，消费文化、大众文化、视觉文化与网络文化兴起，也给新时代的美育带来了时代变化的挑战。

20世纪80年代后，随着各类公共文化机构先后建立、书法教育体系日渐完善、一批有社会影响力的书法名家涌现、与书法有关的公共艺术事件得到关注，书法成为学校美育中重要的艺术门类，尤其是互联网推动了书法知识的普及，书法教育的社会氛围日益浓郁，同时也对群众书法审美基础提出了新的要求。

（二）书法美育对培育群众文化的价值意义

艺术教育是美育主要的研究范畴，书法教育自古以来就是美育手段之一。开展书法美育，对传播中华传统优秀文化、提升个人的审美能力和人文素养、完善书法普及体系有重要意义。

1. 开展书法美育，增强群众文化自信，助力传播中华传统优秀文化。在中国文化的审美现象中，书法的艺术性与文化性紧密相连，是中国文化精神的高度物化。篆、隶、楷、行、草的书体演变映射了社会政治的发展，甲骨、青铜、简牍、石刻、宣纸等书写载体的变化见证了生产力的进步。书法创作渗透着儒、释、道等先哲思想，魏晋玄学、宋明理学、佛教禅宗等都影响了书法的美学表达，秀丽空灵、端庄厚重、风神缥缈等正统审美经久不灭。在历史浪潮中流传至今的书法作品，如《兰亭序》《祭侄文稿》等本身也是文学价值极高的经典作品，对书法的研习，就是感受中华文化之

① 虞晓勇. 大美育视野下的书法文化价值刍议［J］. 书法教育，2020（04）：47-51.

美。以书法美育引领大众了解书法流变的审美历史，在鉴赏、研习、创作书法作品中感受中华人文精神的熏陶，在传播中华传统优秀文化中不断凝聚对国家民族的情感认同，增强群众的文化自信。

2. 开展书法美育，提升群众的审美意识，塑造健康人格。美育对人的全面发展有不可或缺的作用。德国美学家伽达默尔指出，审美教化是造就人类素质的特有方式，通过对真正审美意义上的高水平作品的审美欣赏，广大民众能进行自我教化。美国艺术教育家维克多·罗恩菲尔德在其著作《创作与心智成长》中进一步指出艺术教育对个人的意义："艺术教育对我们的教育系统和社会的主要贡献，在于强调个人和自我创造的潜能，尤其在于艺术能和谐地统整成长过程中的一切，造就出身心健全的人。"①书法自古就是美育的重要途径，外承自然审美，内求修身之道，书法中的虚实相生、向背关系等哲学思想，锥画沙、屋漏痕等美妙笔法，大小错落、左右挥洒、贯穿行气等精妙章法，龙跳天门、虎卧凤阁等美好意象，书中有画、画中有书的飘逸境界，特别是书法倡导的守正创新、诚心正意之道，都在作品欣赏或创作时潜移默化地激发观者的情感，并激发观者的审美想象和内在观照，必将有助于审美意识的提升和健康人格的塑造。

3. 开展书法美育，在当今强调美育的时代背景下，对完善书法普及体系有着重要作用。美国哲学家杜威特别强调审美与艺术的教育作用："这些公共活动方式中的每一种，都将实践、社会和教育因素结合为一个具有审美形态的综合整体。它们以最使人印象深刻的方式将一些社会价值引入到经验中。"②与日常书写不同，与美术、舞蹈等较为直观的艺术也不同，作为线条艺术，书法艺术具有一定抽象性，对观者而言亲近感不足而陌生感较强。作为审美教育，书法美育是一项综合性活动，结合了书法实践参与、社会环境影响、书法教育本体等多方面因素。通过培养能发现书法之美的观众和实践者，激发书法艺术的内在活力，从个体和社会的经验中寻找艺术的源泉。陈振濂教授在《书法美育》一书中指出，当今书法两极分化，书法精英和对书法不甚了解的群体各占两端，本应居于两者之间、并且应该是大多数的中间群体反而

① 罗恩菲尔德. 创造与心智的成长 [M]. 王德育，译. 长沙：湖南美术出版社，1993：10.

② 杜威. 艺术即经验 [M]. 高建平，译. 北京：商务印书馆，2005：362.

呈缺失状态，这也是书法普及体系亟待强化的部分。中间群体并不需要高超的创作能力，但要具备一定的鉴赏能力，或能一定程度上参与书法实践。开展书法美育，面对的主要就是中间群体。

二、书法美育视角下书法群文活动的特点

书法群文活动是公共艺术教育的一部分，是开展民众艺术教育的途径之一，是书法教育体系的必要补充，也是美育理念的重要践行领域。书法群文活动以公共文化机构主导、群众积极参与为主要形式，目前主要在书法普及和创作层面开展。从书法美育的角度看，作为一种具备社会教育功能的书法活动，通过美育视角，我们可以看到参与主体、表现形式、品牌打造具备以下特点。

（一）参与主体广泛分布，与各书法教育层次人群有交叉重叠。随着书法成为一级学科，学科建设得到高度提升，书法教育已成规模，按学习程度划分，基础教育、业余教育和专业教育共举；以学习阶段或教育主体划分，学校教育、家庭教育、社会教育并存。各层次间存在接续关联，如基础教育是专业教育的先前阶段，犹如家庭教育与学校教育同时进行。但因所属体系不同、教育目标侧重不同，各书法教育层次之间有较大差异，如基础教育和业余教育更偏重书写技能，专业教育则技道并进，更重综合修养。书法群文活动的参与主体广泛分布于全社会各年龄段、各阶层。在书法教育的各层次间，书法群文活动与业余教育和社会教育重叠之处较多，与基础教育、家庭教育也有一定交叉，因此作为社会教育的一种，书法群文活动应该可以发挥填补各层次间空白、弥合各层次缝隙的"黏合剂"作用。

（二）开展形式、开展场景灵活多样。我国高度重视文化建设，经过多年发展，我国公共文化投入日渐增加，形式日渐完备，公共文化设施日益健全、对群众文化的引领更加有力。书法群众文化活动形式多样，既有单向教育，也有双向互动，既有线下，也有线上，主要有以下几类：一是展示类的，有书法家协会、文化馆等各种官方机构举办的各类主题书法展览、新人新作展、届展，书法家和书法爱好者个人的汇报展；二是选拔竞赛类的，有文旅部门、教育部门、社区等举办的书法比赛；三是学习

培训类的，有各类官方或民间个人组织的培训班、沙龙讲座、采风访碑、作品点评会等，以及文艺惠民、各类群众自办活动等。此外还有各种形式的公益课程、体验活动，不再一一列举。开展场景也更加灵活多样，实地的美术馆、博物馆、文化馆、少年宫、学校的书法工作室等公共文化机构，社区文化中心、书法体验馆、培训机构等基层场所等。随着各网络新媒体平台等深度影响生活，加上近年来疫情的影响，线上的书法群文活动也逐渐兴起，如书法的线上教学、书法展的线上VR展示、书法活动的现场直播，都开拓了书法群文活动的线上阵地。

（三）依托有规模、有品牌的书法惠民活动，文化影响力逐渐增加。在各级公共文化机构的积极推动下，近年来以书法普及、作品展示为主的群众文化活动开展呈现繁荣景象。主要依托有规模、有品牌的书法惠民活动，书法群众文化活动目前的文化影响力逐渐增加、品牌性初步显现。一方面体现在书法积极参与综合性文艺惠民活动。在基层群众中影响较大的全国性活动"我们的中国梦文化进万家"、"送欢乐下基层"等，持续举办多年，多艺术门类综合展示，书法是其中重要组成部分。另一方面书法专项品牌活动在全国各省市成型。书法群文活动主题鲜明，除了全国层面的"同心同书·祖国新春好"等主题活动，各书法基础较好的省市在开展专项书法类活动中也形成了一批品牌，如江苏的"千名书法家送万福进万家"活动，山东的"百县千村书法惠民工程"，均已连续举办多年，在长期的锤炼打磨中为群众提供了优质的公共服务，推动了书法艺术在基层的可持续发展。此外，学校的书法特色建设、参与活动的知名书法家社会影响力等因素，对书法群众文化活动也有较强的推动作用。书法群众文化活动的开展重在对基层文化建设形成引领和带动，达到审美教育之效能，推动书法艺术在基层的广泛传播和深入开展。

三、书法群文活动待解决的现实问题

书法群文活动是公共艺术教育的一部分，是开展民众艺术教育的途径之一，是书法教育体系的必要补充，也是美育理念的重要践行领域。书法群文活动以公共文化机构主导、群众积极参与为主要形式，目前主要在于书法普及和创作层面开展。从书法

美育的角度看，作为一种具备社会教育功能的书法活动，我们可以看到书法群众文化活动在基层已经普遍开展，各阶层广泛参与，开展形式、开展场景灵活多样，部分地区活动品牌正在成型，文化影响力与日俱增。但与此同时，由于我国群众审美基础薄弱、美育理念有待深化贯彻、人才队伍有待完善等原因，还存在一些待解决的现实问题。

（一）审美教育起步较晚，群众审美素养参差不齐。推行书法美育，正是要让世人知书法，而且要知美在何处。但从全社会来看，世人不知书法多矣，长期审美教育的薄弱，各种思潮的混杂撞击，作为审美主体审美意识差别较大。在书法的公共教育活动中，一般会将教育对象分为不同层次：一是几乎没有进行过书法学习和实践，艺术常识和书法审美零基础；二是对书法学习有所了解，掌握基本的结构和线条表现方法，已经基本入门，但所学尚浅；三是技法熟悉，风格渐成，可以称为书法爱好者，需进行较为精细的理论和技法点拨，在审美观念上需要提升。这三个大致分类基本对应不同的审美素养层次，彼此之间审美素养差异较大，但都有一个共同点：都需要提升审美素养。第一类缺乏对书法美感的基本认识；第二类对书法的理解还处于基本书写阶段；第三类已有一定感悟，但审美层次对艺术表现的制约尤其明显。目前的书法群文类活动，对以上三种教育对象都有涉及，但开始时间比较晚，也缺乏对群众审美情况的基本摸底掌握。

（二）活动缺乏美育理念支撑，审美导向性不强。书法群文活动繁荣发展的同时，因为缺乏美育理念，在组织策划、活动内容、品牌建设等方面存在可改进之处。一是在组织策划环节，部分活动主题性不突出，往往根据上级部门的要求临时性举办，或者作为某个专项展演活动的一部分，形式大于内容，书法美育的主旨和内涵不突出，活动效果不佳。二是在活动内容上，一些书法公益活动缺乏讲解导赏，一些公益讲座缺乏持续性；在公共传播领域的作品呈现上，受到公众号、短视频平台等新媒体平台发展的影响，传播内容良莠不齐，甚至部分作品出现错别字、讲解存在错误，这样的活动使审美导向退居其次，影响了书法艺术的传播力。三是在品牌建设上，由于质量、影响力、群众认可度等因素，更多的地方尚未形成完善的品牌，基层的参与热情还未能充分激发，群众文化活动事实上未能全面铺开，整体呈现结构不平衡的局

面。书法群众文化开展模式的精细度尚需提升。四是书法群众文化活动目前仍偏向文艺志愿服务，即单向输送文化公共服务为主，对群众具体的审美要求、实际的审美层次、对书法的真实认知等问题了解较少。五是活动结束后，开展主体与当地文化、教育机构沟通交流较少，对当地文化资源使用不足、融合不足，活动之后缺少回访和反馈，往往使活动效果打折扣。

（三）人才队伍有待完善，兼具美育理念和专业水平的工作者较为缺乏。学者向彬根据人文素养的侧重将书法人才分为六类：艺术型书法人才、学者型书法人才、文人型书法人才、师范型书法人才、应用型书法人才及综合性书法人才。[1]这种划分虽然未必是最精准的概括，但具有一定借鉴意义，从书法人才具备能力看，优秀的传播者，应具备策划能力、书法能力、输出能力，具有一定活动组织的经验，熟悉群众的艺术接受心理。当下的书法群文活动，担任组织宣传、知识传授角色的一般是公共机构的工作人员，或者是应邀参加的书法工作者，或是来自高校的志愿者，具备综合能力者较少，专门从事书法美育或书法群文的人才更加稀少，缺少书法的"布道者"。这与书法学科发展与人才培养需求的错位有一定关联，也与书法工作的细化分工、书法工作者的自身定位有一定关系。

四、通过书法美育提升书法群众文化活动价值内涵

以上我们从书法美育的角度，对书法群文活动的当前特点和不足进行了一定的分析。在既往成绩的基础上，应从战略高度推动书法美育和书法群文活动的齐头并进，通过书法美育提升书法群众文化活动的价值内涵。

（一）结合书法的大艺术教育，推进民众艺术启蒙，通过群文活动培养书法的审美主体。一是开展通识教育，构建书法美育的基石，灵活借助多种样式。陈振濂教授指出："围绕着大学通识课的教学特点不是培养书法专家，而是培养书法接受者、观赏者、解读者和一定程度的实践者、体验者。"[2]书法艺术关联着古典文学、语言学、

① 向彬. 论当代书法人才类型的划分［J］. 国外社会科学，2014（2）.
② 陈振濂. 书法"美育"说——以认知和体验为中心的书法观念建设［J］. 书法，2020（2）：3.

文字学、历史学、金石学等多个学科门类，同时又与其他学科间融合互通的可操作性强，因此可以看作天然通往大艺术教育的一扇窗。因此在书法群文活动中可以联动其他学科和艺术门类，如结合美术的线条和色彩展示书法的视觉美学，如结合音乐和舞蹈的节奏探讨书法的相同规律等，力求达到触类旁通。二是精准分层、因材施教，以不同的美育内容熏陶浸染不同的群体。上文中分析了各群体对书法认识程度的差异，在具体活动中，应对零基础者予以艺术常识的传授，对一定基础者开展审美鉴赏和一定书写体验的引导，对需提高培优者给予理念的点拨和审美的提升。通过群文活动的审美教育，消除大众的书法是难以接近、难以理解的艺术的刻板印象，也要消除书法是人人皆可精通的简单技艺的错误认识，确立审美主体健康的审美态度，让大部分人得到美的启蒙。

（二）开辟书法美育存在空间，加强顶层设计，整合社会资源，创新举办模式。如果从精英文化和大众文化二元对立的角度看待书法美育的目标，书法美育的文化空间应介于经典的精英文化和通俗的大众文化之间，既不追求培养顶级的精英书法人才，也避开以功能性书写为目标的工具理性，而是通过书法艺术的笔墨视觉和文字阅读，探索审美的生存状态，追求美感和艺术经验，构建精神家园，成为生活和书法艺术的桥梁地带。书法的群众文化活动，应当在社会上形成浓厚的氛围，成为学校教育、专业教育之外一块重要的美育空间。应加强顶层设计，提升对书法美育的重视程度；给予政策支持，加大财政资金投入，为书法美育留出政策空间和实施依据。如江苏宿迁市近年来举办的书法公益培训，面向广大市民群众，已经培训数千人人次，对增进书法社会认同效果明显。要提升各部门间沟通协调的效率，现有的文化馆联盟、公共图书馆联盟就为开展美育的机构联盟提供了示范。积极拓展美育空间范围，除了各类文化馆、美术馆等公共文化机构，应积极调动、发掘各类社会资源，激活学校文化馆、私人艺术馆等资源的社会服务功能，推动优秀文艺工作者进校园、社区开展美育教学，融合协作，一定程度上向外开放。在活动举办的模式探索上，积极借鉴国内外公共美育经验，探索"互联网+"的美育传播模式，促进单个项目的微创新到整体的美育观念改变。

（三）健全书法群文活动的人才队伍，培养合格的书法"布道者"。优秀的书法

群文活动的参与者或工作者，既需具备较高的艺术修养、深厚的理论知识、一定的教学水平、较强的对艺术品市场的敏锐度、较强的社会活动能力和综合事务处理能力等，即便不能诸技皆能，也应具备其中的两种以上。对这类书法人才的培养，应加以重视，在宣传文化类项目申报中，对此类专题予以适当倾斜；对现有的群文工作队伍进行专题培训，不断提升素养；结合书法一级学科的设立，在高校书法专业设置书法群文工作的细分方向，设置专门课程，培养科班学生；积极邀请高校学者、公共文化机构干部提供工作和学术指导；在现有书法群文工作者较为缺乏的情况下，激活社会上优秀个体书法工作者的力量，可以通过政府购买公共服务等方式，定期、足量开展书法群文活动。通过各方赋能，培养一批能力全面的书法"布道者"。

结语

人是社会的主体，一代有一代之美育环境，任何时候，国民对纯洁高尚人格的追求都是国家发展的基础之一，艺术生活的熏陶和滋润是培养"生活的艺术家"的直接途径。书法艺术一头连接传统优秀文化，一头连接现代文化、世界文化。社会各界共同发力，不断探索创新，通过书法美育为群众文化活动提升价值内涵，助力文化建设，培育高素质的中国公民，为中华民族伟大复兴提供精神支撑。

（刁艳阳，江苏省书法家协会驻会干部）

参考文献

[1] 陈振濂. 做美的"布道者"：以书法美育实践为例［J］. 中国文艺评论，2020（8）.

[2] 公丕普. 中华美育精神视角下的当代书法教育价值［J］. 美与时代（下），2020（4）.

[3] 陈荣谦. 书法美育的创新思考［J］. 艺术评鉴，2018（19）.

[4] 申旭庆. 当代"以文化人"视野下的书法美育内涵 [J]. 书画世界，2019（2）.

[5] 周利锋，李群辉. 美育视域下书法教育的三个向度 [J]. 青少年书法，2021（12）.

青少年艺术教育的目标定位与内容组织

——以"审美居先"为目标的"蒲公英计划"书法公益培训为例

金晓明

摘要： 青少年审美教育主要通过各级各类学校的艺术课程教学、艺术实践活动来展开和实施。其中的课程教育，当前多以门类艺术的技法学习为主要内容，以技能水平作为学生考核评估的主要依据。这种教学模式的不足，容易让众多的学生因为技法门槛的阻拦而失去学习兴趣和信心，影响教学成效。本文认为，艺术教学需要与艺术技法关联，但不能让艺术技法成为普及教学的学习门槛。青少年艺术教育的重点应该是尽可能让最大范围的学生，通过课程学习认识各类艺术的特征和审美的意义，认识中国艺术精神以及与中国传统文化的关系，培养审美观念、提高审美能力，最终完善青少年学生的综合素质和品格。"蒲公英计划"书法公益培训活动，十年来坚持探索如何通过书法教学让青少年学生"爱上书法"，其《书法课》教材具有鲜明的"审美居先"目标定位以及对应的教学内容和教学方法。

关键词： 青少年　艺术教育　目标定位　审美居先

美育是青少年教育过程中继德育、智育、体育以外，国家强调未来人才培养的又一个重要方面，随着社会的发展，越来越受到全社会的关注和重视。

一、问题与学理思考

从现实的角度来看，当前青少年美育或者说审美教育，主要通过学校艺术教学、艺术实践以及社会相关机构的艺术活动来实施，学生通过艺术教学和艺术活动的参

与，来认识审美问题，取得审美经验。具体说就是审美教育以艺术教育和艺术活动为抓手，通过音乐舞蹈、戏剧戏曲、美术书法等门类艺术学习和技能训练，逐步培养学生的审美观念和能力。

多年来在各级各类学校和社会各界的努力下，青少年艺术教育取得了很好的成绩。但是，在今天我们已经进入了一个全面强调素质教育、以培养一代新人为目标的社会发展时代，再重新思考目前的青少年艺术教学与审美教育，以及它们之间的关系，还是可以看到存在的问题和不足。

其中的一个核心问题就是现实中青少年艺术教育的目标定位，是以艺术的实践成效为导向展开，而艺术实践，又必然涉及一个技能技法的学习和表达问题，这导致最终评判艺术教育的成效也往往围绕学生的技法、技能水平状况来进行，尤其是以少数具有艺术特长的学生的表现为标杆。虽然从理论上讲，通过艺术实践，通过艺术技能、技法的学习，培养学生的审美能力，似乎是一个必然的、不可替代的途径，它让学生通过实践来逐步感受艺术中的审美问题，进而上升到一个理性的认识。

但是，在现实的以技能技法教育为目标的艺术教育中，对绝大多数的普通青少年学生而言，要让他们能够从技能技法学习自发地上升到认识艺术的审美知识，甚至构架审美认知的知识体系，事实上是非常困难的。换言之，从艺术感受上升为审美能力的构建，对大多数青少年学生，无论是从学习目标还是从学习能力来讲，都难以自发地完成这种转换并取得理想的效果。

以艺术技法技能学习为导向的教学组织，加上目前的艺术教学评价体系，还可能带来另一个问题——学生学习兴趣的衰减。学生往往在学习初期开始接触艺术的时候，对课程包括技能学习表现出较大的兴趣，他可以玩耍和体验。但由于艺术技能的学习和训练具有系统性、长期性特点，有比较高的技术把握要求，于是随着时间的推移，尤其是多数学生的技法技能水平没有显著提高的时候，如果还继续把技能表现作为核心点来展开教学，特别是作为考核标准的话，除了少数爱好者或者是今后往职业方向靠拢的个别学生之外，会让多数的普通学生失去学习的兴趣和信心，影响艺术教育教学的成效。

因此，如何进一步思考当下我们艺术教育的成绩和不足，进一步思考艺术教育和

教学的目标，包括教学方法、教学评估、教材设计等，进一步思考艺术教育与审美教育的关系，让二者之间能够有机衔接，这是摆在我们面前非常重要的任务。

从学理角度来思考青少年美育的定位和实施，其中非常重要的内容就是细分艺术的功能和层次，细分美学等相关学科的不同层级的内容与适应面，深度认识艺术教育与美育的关系，从而找出和制定能够适应大多数青少年学生的艺术教育目标和教学内容、教学方法。

从艺术作品的角度来看，它是用特殊的艺术语言来表达和传递艺术家对于周围客观世界的认知与评判。因此，观看艺术作品的时候，至少有两个方面的内容应该是我们关注的焦点：一是艺术作品表达的文化内涵，包括艺术所反映的社会、政治、文化等方面的内容，这是艺术家艺术创作最重要的目标意义所在；二是艺术语言表达的手段和技法，比如音乐用音响的变化来表现，绘画用笔来营造物像的光影，书法则是用线条作为语言，以及艺术语言表达里面包含的技法技巧和审美趣味。

此外，我们把不同时代的艺术片段连续起来做整体考察，构成了艺术史观察的主要内容。艺术史是帮助我们认识艺术发展历程及其规律，以及艺术与人、与社会、与自然的关系。

艺术的层次性及其不同内容决定我们向教学对象传达其内容和形式的具体指向时，需要根据教学对象的特点——最广泛意义上的青少年，来进行选择和组织。

再来看美学。美学不等同于美育，但它应该处于审美体系中宝塔尖附近的位置，作为理论形态的美学体系的层次性也非常丰富。"美学"的最早提出，是从1750年德国启蒙运动创始人之一的鲍姆加登（1714—1762）命名了"Aesthetic"开始的。后来康德、黑格尔沿用这一名词，把美学理论逐步系统化，形成了相对比较完整的系统，时间大约在18世纪末19世纪初。但是，追溯美学和审美的思想，中国可以上溯到孔子、老子、庄子时期，西方则是在柏拉图、亚里士多德时期，那个时期他们已经形成比较系统的美学思想和理论。尽管后来不同的学派对于美学的研究对象有不同的阐释，但目前比较倾向于认为美学是讨论美的本质、美的范畴、审美的主客体及其关系，还包括艺术的本质研究，等等。整个美学体系本质上是逻辑的、形而上的，是将美的现象上升到对美的本质的理论思考，它形而上的抽象性特征，并不适合直接纳入青少年美

育和艺术教育体系。

20世纪下半叶兴起的艺术美学、门类艺术美学，从一定程度上讲是连接形而上的美学与形而下的艺术的中间体，在艺术和美学的互动中，在美育中能够起到一定的作用。当然，门类艺术美学比如书法美学，其内容也有层次性，同样需要分层次的针对性选择。

总的来说，面对门类艺术、美学及其拓展的门类艺术美学的思想和观念，如何分层选择内容并与当下的艺术教育和美育紧密结合，需要花大力气进行研究。

青少年审美教育，从现实和学理两个角度来看，是否可以形成这样的共识，即青少年审美教育的主要目标是让青少年通过艺术体验来认识艺术的意义、艺术的精神，通过审美感受来培养他们的审美观念、审美能力，达到人的思想和修养的纯化，最终完善人的品格。由此来看，作为公民的素质教育而言，面向广大青少年群体的艺术教育不是为了培养艺术家，它只是一个切口，由此进去并出来，最终指向审美。

在这个过程中，在确定适用于最广大范围的青少年美育目标框架的前提下，如何对艺术和其他审美教育内容进行细化定位、选择并辅以合适的教学方法和评估标准，已经成为当务之急。

二、目标与内容组织

如前所述，青少年艺术教育通过艺术实践和感受来组织实施，必然涉及艺术语言和技法的学习以及向审美的转换问题。

在现实的教学过程中，我们往往把艺术教学中的技能学习作为教学目标，并没有真正做到通过艺术教学这个环节，把艺术教育作为一个桥梁，引导学生进入到更有普遍意义的审美教育的学习之中。

比如美术课，究竟是学习美术技法，还是通过感受技法学习审美，这个问题看起来比较简单，似乎并不矛盾。从理论上讲，即使是纯粹的艺术实践和体验，最终都会一定程度影响学生审美观念的形成。而事实上，在现实教学当中，由于各种各样的原因，导致二者的冲突非常明显。学生的学习时长、学习深度以及教师的教学方法和引

导等制约因素，会使大部分学生无法在有限的时间内通过形而下的实践感受，自觉转换并上升到审美的观念层面。更有甚者，一些学生因为评估机制的问题，被艺术技能的操作困难所卡住，失去艺术学习的兴趣，艺术教育无法收效。

再比如书法课。由于书法艺术与文字的实用书写密切相关，因此，让绝大多数学习者能够做到写字工整和规范，基本符合书写的一般形式要求，固然是书法课绕不过去的一项基本要求，但它不是书法艺术认知的最终目标。

面对青少年普及教育的目标定位，重要的是思考如何通过绘画或者书法等门类艺术的技能学习，让学生转向思想上认识中国艺术的表现和特点，认识中国艺术与中国传统文化的关系，通过对绘画、书法的审美感受，去尝试完成从特殊到一般的抽象过程，以认识中国传统艺术的文化与审美意义，完善个人和群体的品格，成为一代新人。

加强青少年艺术教育中的书法课、绘画课、音乐课教学，不是为了培养书法家、画家、音乐家，这是对以往青少年艺术教育包括艺术课程设置习惯定势的颠覆性变革。当然，强调体验感受和适应的学理教学，并非排斥门类艺术技法的学习，而是把技法学习作为一个进去的入口，最终还是要回到审美中来。

目标定位和认识，左右了我们教育、教学全过程的各个环节，包括教学内容的组织和学生学习的评估。对于绝大多数的学生而言，其学习目标以及今后的职业规划并不是成为艺术家，仅作为素质教育而已，因此必须改变以技能教学为目标、以技能学习成效为学生成绩评定主要依据的状况。普及性的中小学艺术课程应该把重心放到如何通过教学让全体学生的综合素质和审美能力得到培养和提高的目标上来。

要真正做到让青少年艺术教育围绕审美教育目标来展开，必须对艺术教育的课程体系、课程结构、课程内容、教学方式，包括学生成绩评价方法和内容，进行重新思考。这当然有赖于教育行政管理部门的组织和实施，但作为中小学美术、书法、音乐等门类艺术教师而言，责任重大。当下主要考虑的应该是如何改革现有的艺术教育目标和教学方法的旧式框架体系，让现有的艺术课程尽可能与审美教育衔接起来。

以书法课为例，以往中小学和社会普及教育书法课，一开始就按不同风格流派，选择范本进行临习，如大家熟悉的颜、柳、欧、赵四家楷书等，以写得好为目标。实

际上如果从写字的基础训练来讲，其指向应该是学生基本书写能力的训练，如用笔、结体、通篇布局的基本方法，而不是颜、柳、欧、赵。对大部分学生来说，如果能够通过训练达到书写端正、清晰，符合规范即可。而重点是如何通过这些实践体验，真正能够让学生从思想上认识书法文化和历史经典，继而逐步培养审美观念、提升审美能力，而不是让全体学生花费大量的精力去强化技法训练。

因此，在课堂教学组织中，技法训练的目标应该是抓体验以及一般的共性要求。要针对教材案例，通过类比、引申、拓展，做好文化层面和审美层面的教学引导，以书法为例，应该从以下内容中选择可作为入门学习的知识要素：

历史与文化视野下的书法总体认知；

文字演变与书法的发展；

作品与鉴赏：以经典为核心，不同历史时期的代表性作品的选择与鉴赏；

形式与审美：基本形式，分类及其审美特点；

技法与风格：笔墨技法，空间结构、时间特性及其组合，风格的意义；

历史与文化：发展与演变，与社会、政治、经济、文化的关系；

观念与表现：多元物质载体的审美差异，文士精神与笔墨意义；

中西方比较：笔墨、图式、语言，等等。

其中教学内容的选择和展开，需要根据学生年龄段情况确定体量，从小处切入，深入浅出，循序渐进，不可图大，生搬硬套。

让技法学习仅仅成为教学的一部分内容，不能成为学生艺术学习通道上的卡口。在艺术课程成绩评估中充分考虑教学目标、技能学习、鉴赏与审美知识、艺术活动等多方面分值的构成比例。

在艺术教育的诸多内容中，经典作品的学习与鉴赏始终处于不可替代的核心地位，作为积淀的人类文明，浓缩的历史精华，能为后来者提供无穷的养料。因此，必须始终抓好传统经典作品及其作者的认知教学，了解作品背后的社会、政治、文化现象和审美趣味。要让学生明白："我们知道米开朗基罗，知道达·芬奇，知道毕加索，当然也应该知道范宽、郭熙和赵孟频"。

这个目标和内容的展开，应该是教育主管部门把书法、绘画、音乐等门类艺术课

程作为抓手，由此转换并上升到美育和传统文化教育的意义所在。

三、转换与实践探索

明确了理念和目标，还需要良好的教学实践来支撑。

2012年，浙江大学陈振濂教授发起了"蒲公英计划"书法公益培训活动。汇聚了浙江大学、中国美术学院、西泠印社等一批专业艺术教学和研究机构的专家学者共同参与，对青少年书法教学的师资展开培训工作。经过十年的风风雨雨，蒲公英计划一路走来，前后培训了中小学书法教师逾万人。

"蒲公英计划"的最大的特点体现在几个方面：一是公益性；二是面向基层的中小学书法教学师资，通过师资培训来解决教学中的问题，特别照顾边远地区的中小学书法教师的加入；三是这个计划由书法教学作为切入口，但是它不局限于书法教学本身，而是以如何让青少年爱上书法，并通过书法的学习，进入到审美层面的素质教育为目标，这是"蒲公英计划"与一般书法培训活动的最大的区别。

过去十年的"蒲公英计划"，经历了大培训、大科研、大拓展几个阶段，其中大科研以后，最重要的一个突破就是编写了以"审美居先"为目标导向的《书法课》教材。

"大培训"的目的是要解决中小学书法教师书法教学的理念和教学规范问题。

2013年，"蒲公英计划"书法公益大培训在杭州富阳正式启动，首期报名人数超过千人，以《美术报》名家工作室陈振濂团队为核心，浙江大学、中国美术学院的专业教师和西泠印社、书法家协会各级专家为主的师资团队，为来自全国31个省（直辖市、自治区）的130位中小学书法教师，进行了为期10天的免费公益培训。2014年，第二期培训在原有基础上进一步扩大规模，还在新疆设立了培训专区，支持少数民族地区的文化发展与建设。2015年，第三期又特设"富阳班"，90名书法教师覆盖富阳所有中小学校。

"大科研"则着眼于培训中小学书法教师的教学设计和研究能力。

2017年暑期，由"蒲公英计划"教学团队中的教授、博士们担纲教学，20位经过

层层选拔的基层中小学教师，组成青少年书法教学研究团队，结合现场授课讲解与实际教学经验，讨论教学心得与思路，拟出教学研究课题初稿，提交研究报告，共同参与设计了一系列行之有效且有学术支撑、具有明显审美教育意义的中小学初级书法教学方法。

经过5年的努力，中小学书法教师的培训辐射面已经在全国众多的省（直辖市、自治区）铺开，10000多名受益者，代表了10000多所中小学：从云贵到新疆再到西藏。"蒲公英计划"连续几年派出了博士教师和富有经验的教学团队，上门教学，受到地方政府和中小学师生的欢迎。尤其是在西藏那曲地区的培训，"蒲公英计划"教学团队克服高原反应，带着氧气包，倾力做好培训授课，得到了当地教育部门和杭州市援藏办公室的好评，被列入杭州市对口支援项目。

"大拓展"则是联合培训地相关机构合作培训，扩大公益培训辐射面。

"蒲公英计划"一方面加强与培训区域的相关单位合作，共同为中小学师资培养出力。在新疆与新疆书法院合作，在西藏与当地教育局和杭州市援藏办公室合作，在雄安新区与当地的国家开放大学和教育局合作，这大大拓展了培训区域和空间，为"蒲公英计划"面向基层的拓展注入了更大、更强的活力。另一方面是"蒲公英计划"自身直接负责的培训，也从原先仅针对中小学师资培训，拓展为以中小学师资培训为主，兼顾政府机关、事业单位工作者和社会各界群众。

面对日益扩大的公益培训需求，编写具有审美教育特色的"蒲公英计划"教材的要求显得越来越紧迫。从2017年开始，"蒲公英计划"组织浙江大学、中国美术学院20余名书法专业教师和博硕士研究生团队开始了教材编写工作。经过两年的努力，分为"启蒙""入门""基础""提升"四个层级的"蒲公英计划"《书法课》教材8册和练习册8册脱颖而出，由光明日报出版社正式出版。为配合教学，浙江日报艺术产业集团融媒体中心按"蒲公英计划"教材内容，为主讲教师录制了256节视频课。

《书法课》教材最大的特色就是立足于让学生"爱上书法"，具有鲜明的"审美居先"的目标定位及对应的教学内容和教学方法。

教材特别强调如何通过案例，通过类比、引申，强化文化层面和审美层面的教学。在新编教材中设置了看一看、想一想、比一比栏目，以及知识点学习内容等，希望通

过这样的练习，拓展青少年学习者的思路，感受审美。

"蒲公英计划"《书法课》课程内容的组织，在基本书写训练模块的教学过程中，通过书写规则的趣味学习和书法文化知识点的学习，提高学生的学习兴趣，然后逐步把学习重点引向对学生审美感受能力的培养。为此，教材在教学内容设计上做了大量的探索和尝试。

比如，关于结体平正和险绝的问题，教材要求学习者在掌握平衡的目标下，从平衡的两种类型着手，能够结合生活中的例子对平正的平衡与险绝的平衡进行比较，让学习者了解这两种美感的形式区别与意义。比如，关于赵孟頫书风特点的学习，如何从赵孟頫书法作品着手认识书法端庄、优雅的特征，并能够举一反三，在书法中找出同类。再深入一步，可以讨论端庄、优雅的外在表现与内涵的关系，并拓展到其他艺术，甚至是人的行为举止方面。比如，关于颜真卿书法风格，让学习者从颜真卿早年到晚年的作品排列图像上，仔细观察其风格的变化形成过程，教师引导学生了解同一风格下的作品差异性，认识艺术表达不落俗套、积极创新的意义。比如，认识篆书、隶书和行书、草书审美的区别，从动静对比着手，引申到了解艺术表现的静态与动态美感差异，以及我们欣赏的指向。比如，对于不同类型书法线条表现的认识，引导学生结合生活中能够体验的常识进行类比，通过感受经典作品不同类型线条的审美趣味，培养细致的观察能力、审美感受能力和丰富的想象能力。

对于审美体验和认知，教材根据学习者年龄差异、基础差异，由简单到复杂进行不同的设计并逐渐递进。从基本的形式美感如对称、平衡、单一的重复与多样性等的感受，到美的不同类型的如浑厚、朴拙、秀丽等的归纳，再到审美范畴如崇高、优美，以及审美情感、审美主体的能力与修养等艺术与美学理论的初步认识。这些都体现出"蒲公英计划"《书法课》教材编写和公益培训展开的目的和最大特点——"爱上书法""审美居先"。

新编教材具有从初级到高级的多层次设计，在实施基本教学目标的基础上，引导学生根据个人特点，循序渐进，逐步进阶。当然，这一切最终取决于教师的组织和引导，教师的观念、能力决定了从艺术教学转换到审美教育的成效，它对现有教师的知识结构和能力水平是一个严峻的挑战：中小学书法教师不仅仅要教学生写字，更应该

成为有着宽阔视野和良好素养的"大艺术"教育工作者和美育导师。

这是"蒲公英计划"的意义，更是未来青少年艺术教育改革、拓展、转换的意义。

（金晓明，浙江大学教授）

书法教育的理想态势

殷 明

摘要： 当下书法教育泛化现象的主要表现在于将写字教学等同于书法教学甚至书法教育，将书法技巧等同于书法审美，将作为人文素养的中国书法当作一种谋生手段或获取功利的方式，等等。高等书法教育是造就当代书法精英的主要方式，是书法事业发展的重要动力。"泛化"能够给书法教育带来一定的普及作用，促进公民日常书写整体水平提高，而"精英化"能够发挥一定的引领作用。书法教育的理想态势是趋于完善的泛化与真正的精英化之间的结合，而无论是完善的泛化还是真正的精英化都必须紧紧围绕"美育"这一宗旨展开。

关键词： 书法教育　泛化　精英化　美育

一、当代书法教育的泛化与精英化概述

书法事业发展以人民群众为中心，才能使书法文化的根本性价值得到真正实现，书法教育的泛化具有一定的现实意义。"泛化"即从个别、具体扩展到普遍、一般，用于书法教育是指书法教育培训受众之多，涉及面之广，相当于"普及化""广泛化"，亦有"泛指"的意思。当下书法教育泛化现象的主要表现在将写字教学等同于书法教学甚至书法教育，将书法技巧等同于书法审美，将作为人文素养的中国书法当作一种谋生手段或获取功利的方式，等等。

任何一个时代总是只有少数人具备艺术才能并可能成为艺术精英。各个阶层、各个行业都有出现书法精英的可能，然而高等书法教育是造就当代书法精英的主要方式，是书法事业发展的重要动力。学习者广取北碑南帖，学经典，学技法，研究历史，研究风格。将审美作为学书法的最重要目标，将学书法看成是一种美育和这一基础上的艺术专业学科，体现了人工智能时代书法教育的真正价值和重要意义。书法艺术学

习注重表现书法艺术美和美表达的丰富多样，讲求人性的自由抒发和作品的创造性、偶得性。

二、书法教育泛化与精英化利弊比较

"泛化"能够给书法教育带来一定的普及作用，促进公民日常书写整体水平的提高，而"精英化"能够发挥一定的引领作用。书法教育泛化之利能够在一定程度上弥补精英化之不足，而精英化之利又能够在一定程度上弥补泛化之弊。

网络和媒体的迅猛发展推动了书法教育的泛化，对书法发展的有利因素和不利因素都被扩大。书法展示、传播和教育得以便利的同时，也使信息的传递趋于表面化、碎片化。书法认知错误、对书法史的粗浅理解、知名书家的自身缺点和二流甚至三流专业水准等在网络环境中都易于发酵。大量与书法审美背道而驰的低俗书法（包括"江湖字体"）充斥于办公场所、家家户户和街头巷尾，随处见之于电脑字库、报纸杂志、群众字迹、招牌、广告牌，令人触目惊心，且"传染性"极强。书法文化传承的缺位、民众书法审美常识和能力的缺失是造成这种局面的主要原因，他们对书法特别是经典书法普遍缺乏认识，更谈不上书法审美。

中小学书法教育意义深远，它对于创建具有深厚民族性的当代文化、培育新一代书法工作者必将起到重要作用。就书法的德育功能来说，更有必要推广书法教育。尤其是在当今推行"课程思政"的大背景下，书法教育及培训的泛化便具有重要的意义。"课程思政"是在全员、全程、全课程的教育体系中挖掘其思想教育元素，寓价值观塑造于学科教学，从而达到"立德树人"的教育效果。书法课程无疑是具有这种功能的。然而在汉字文化和书法文化普及的过程中对书法的认知、理解还存在争议，观点多对立。突出的争议在于，是写字教学还是书法教学？这是最易混同的关键问题，众多争辩都源于此，其出发点似乎没有任何区别，而教育目标却大相径庭。会写毛笔字但未接受过书法专业训练，绝大多数只能称得上"书法爱好者"。临习法帖，研究笔法的丰富性，分清"字"和"书"的不同，才能谈得上书法。书法不单是指写字的技巧，它是艺术实践者竭尽终身的规范、科学的汉字书写与艺术表现。对于学书法的

人来说，或许暂时所学还是楷书，但关注和体验的却应该是篆、隶、草、楷、行的各种各样的美，是整个书法史。学楷书而论草书，学行书而探篆书，感受金石气与书卷气，等等。这便是"审美居先"，走在前方的永远是"审美"。可见"习字"与"书法美育"有着本质的区别，而书法美育对于中小学生来说是要获得"美感"，对于成人来说是要把握"审美"，对于书法工作者（包括书家）来说是要创造"美"。

自民国到中华人民共和国成立后一直到2012年前，中小学书法课的名称基本上都是"习字""写字"，因此一段时期以来直至现在，绝大多数人都认为写字课就是书法课，用毛笔以及钢笔、铅笔写字都称之为"书法"。2012年教育部发文要求书法进课堂后，该课程便有了明确的定位——"书法"。如果是写字进课堂，那就背离了当前的书法教育宗旨，而"写字"主要体现在语文教育中。亦即是说，写字教学是每一位语文教师的应尽职责，而书法教学是书法艺术学科教师的应尽职责。

然而在书法教师短缺的情况下，大多数书法课还是由语文教师兼任，但语文教师会认为教了书写后再教书法是多此一举。况且摆在当今语文教师面前的还有这样一个问题，本来在师范院校读书时就没有将书法作为主要学科，走上工作岗位以后也极少使用毛笔。他们通常有较好的文字学、文学水平，却没有令人满意的书法水平甚至写字水平。而民国时期的国文教师从小在私塾就要描红、写仿字等，他们或多或少有一定的写字能力或者书法能力。这种差异性、缺失性确实不易弥补。写字教学对语文教师来说已经是一种挑战，何况还有书法教学呢？

一些地区还存在着书法发展不均衡的状况，如西部地区。以四川一省为例，其基础教育阶段的书法教育现状和全国大致相同，存在的主要问题都在于课程的设置、师资的配备、教育理念的转变、教学内容的安排和硬件的投入等方面。相比较而言，这种状况在大中城市及经济较发达地区表现得并不突出，但在少数民族及偏远地区问题依然严重，特别是师资短缺已成为能不能开设书法课程、能不能达成书法教学目标的一大障碍。

由于教育资源的缺乏，学习者眼界的狭浅以及学习环境、氛围的催化效应不能达到较为理想的状态，有必要先专学一体；但应认识到"手"之审美外，尚有"眼"之审美，亦即在获取师法一家一体的稳定性技能之上还应做到"眼"的兼收广取。在这

种情况下，书法教育的适当泛化便不能说无益处。

客观认识和评价高等书法教育具有重要的意义。1962年，潘天寿倡导在各地美术院校设置书法篆刻课程。浙江美术学院首创书法篆刻专业，潘天寿、陆维钊、沙孟海等积极筹备，1963年夏开始招生。从此，中国高等书法教育走向专业化道路。沙孟海的艺术追求、教育思想和治学精神成为每一个书法工作者和学术研究者的典范。中国美术学院注重传统特别是帖派的复兴，在沙孟海"抗志希古"思想的影响下，其书法人才培养范式在当代书法发展进程中发挥了重要作用。中央美术学院在碑派书法、倡导当代艺术等方面都有显著成效，有利于学生艺术思想和艺术风格的形成。但总体上看，各级高等院校书法教育模式、教育效果差异较大。不少院校重知识教授、技巧训练而轻创作能力培养，其速成性所带来的文化素养缺失的状态在一代书家身上将逐步显露，书法作品有沦为工艺品的可能。学生们又通常在从艺早期便受制于某种历史风格，急于模仿、一味模仿，这是一种功利化的表现。书法教育应塑造具有独立思想、独特个性的从艺者而不是缺乏思想的模仿者。缺乏思想支撑便不能成为杰出的艺术家，而思想的积淀离不开阅读，离不开素养，离不开对艺术和生活的深刻理解。当下的"展览体"和盲目跟风现象便与思想及思想深度的缺失不无关系。书法学科建设与其他领域其他学科相比，还有较大发展空间。依据现代学术观念和关注未来的学术转变思路进行一系列的书法教育、培训体系构建工作具有积极的现实意义。对于书法的理论误读和实践误读会导致书法教育泛化的弊端加重甚至积重难返，比如对于唐代书法，"唐尚法"的说法既是一种基础认知，也是一种研究阻碍。唐"法"即有唐一代楷书碑版所表现的秩序大于其"意"，这似乎已成为一种普遍认识，然而唐人所论更多在于行草书。和魏晋书论一致，其论述多与充满活力的自然万物相关联。而且有"尚法"论，也有非"尚法"论，有唐一代的书法可谓气象万千。如果不能准确理解唐"法"的涵义和唐代书法的应有价值，便不利于把握整个书法史。

无论是泛化还是精英化，无论是利还是弊，在当前这样一个新时代，总还有一些不够合理或不达时宜的现象存在：比如往往以写毛笔字为能事，竭尽精湛之技艺，却置丰富的艺术表现于不顾；往往重书法实践而轻作为一门艺术学科应具有的主题、形式和技巧的全方位要素；往往关注楷书、行书实用技巧教授而忽视书法史、美学、文

艺学、文字学、语言学、文献学等学问的支撑及思想的提炼；往往重视基础教育阶段的启蒙以及成人初级培训，却很少关注高等教育的种种课程设置、教学纲要和教学方式，等等。

可以看出，书法教育的泛化与精英化两者互为利弊。而书法教育精英化之利大于泛化之利，书法教育泛化之弊又大于精英化之不足。

三、书法教育理想态势分析

书法教育的理想态势是趋于完善的泛化与真正的精英化之间的结合，而无论是完善的泛化还是真正的精英化都必须紧紧围绕"美育"这一宗旨展开。"美育"这一概念最初由18世纪德国美学家席勒提出。席勒在《美育书简》一书中系统阐述了他的美学思想。他从自然与人、感性与理性等哲学命题出发，从改变人的存在方式、让人重新获得自由和谐发展、实现人性回归这个深刻的意义上来看待美育，使美育理论走向新的阶段。审美才是人实现精神解放和完美人性的先决条件。我国近代最早将美育与德育、智育相提并论的是王国维。蔡元培接着又大力倡导美育，他认为："美育者，应用美学之理论于教育，以陶冶感情为目的者也。"[1]美育是使人到达精神新境界的最佳途径和手段。艺术审美教育能使人在欣赏优秀艺术作品的过程中提高审美修养和艺术鉴赏力，发展感知力、理解力、想象力和创造力，培育人的性灵。因此艺术审美教育对于受教育者人文精神的塑造，对于国民整体素质的提高，都具有重要的意义。唐孙过庭曰："《兰亭》兴集，思逸神超……情动形言，取会风骚之意；阳舒阴惨，本乎天地之心。"[2]当人处在此种境界，那源自灵魂深处的悲慨同样是一种内觉体验，它是将人自己看作独立的生命个体来观照、沉思、倾听时产生的深沉情绪。这种因具体情境激发而获得的发自内心的情感，具有天然的纯真性。这是艺术家在彻底领悟了宇宙的无穷和人生的短暂之后产生的一种渺小感。在意念、情绪、想象的自然流动中，感受到了审美愉悦。这就是不受欲念或利害计较强迫，完全自发的"审美自由"。康

① 蔡元培. 蔡元培美学文选 [G]. 北京：北京大学出版社，1983：174.
② 孙过庭. 书谱 [M]. 北京：文物出版社，1997：41-43.

德把这种"自由"看作是艺术的精髓。①作为一种艺术审美教育的"书法美育"的推行，是当代书法教育事业健康、可持续发展的重要保障之一。一般意义上的书法教育不是要培育大批书法专门人才或者书法艺术家，而是要培育处于各个阶层、各个行业的"技术"和"修养"兼备的广大爱好者，这才是书法美育的可期待状态，也是书法教育的理想状态。

脱离了书法艺术审美，书法进校园、进课堂就谈不上有意义。而书法艺术审美的启蒙至少包含这样两方面：首先，形成书法艺术美、给人带来美感的最基本要素在于线条。其次，从技法走向它所蕴含的精神性元素，即在书法经典的解读、研习和领悟中全面感知书法审美体系，建构对于书法美的基础认知，为此后进一步提高做技术、素养两方面的准备。比如说关于褚遂良书法美学，其主要贡献在于注重点画造型的曲线美和富有节奏感的顿挫的音乐美。作为唯美主义倾向的代表，褚遂良的书法创造体现了一种鲜明的审美取向，其丰润劲逸的书风和伟大的创造力体现了"与古为新""变古制今"的时代意义。比如说关于颜真卿书法美学，颜真卿书法和"二王"表现出书法领域里两种截然不同的审美趣味。颜书确立了一种新的美学标准，它同杜甫的诗一样，成为对后世影响深远的审美范式。它作为一种艺术典范具有鲜明的特征，即将盛唐的雄豪气度归入一种范式、一种规格，且成为民众永久推崇和效法的美。如果说王羲之改"旧体"为"新体"是艺术创造，那么颜字逆初唐书风而出亦是一种艺术创造。王羲之书法中收，颜真卿书法外拓，它们分别代表了两种不同的书法审美范式，而颜字是外拓极端风格的典范，颜真卿不愧为新的书法审美秩序的创造者。颜楷以"古来文字书写实用时代无法成功的'艺术化'方式"（陈振濂）实现了一种书法审美表达，它不仅体现了"颜家样"的独创性，而且时出新意，一碑有一碑之面貌，一作有一作之匠心，为欧、虞、褚、柳及后人所不能及。再加上传世墨迹《祭侄文稿》《刘中使帖》以及刻帖《争座位帖》等，这是一个多么丰富、超卓的艺术世界！尤其是《祭侄文稿》所呈现的与古人同心的意蕴，正是书法艺术最具感染力的因素。透过沉寂已久的墨迹，我们似乎看到了书者活灵活现的生命形象。书法美自然生发于文辞之中，给人以无穷的艺术享受。对于学书者而言，无论是专门求学还是兴趣驱使，首

① 朱光潜. 西方美学史［M］. 北京：人民文学出版社，2011：374.

先应该是好的追随者，其次应该是好的传递者、传播者和推广者，再次应该努力使自身达到一定水准。然而书法艺术审美启蒙若要真正实施起来，将会有较大难度，且需长期努力方能见效。

大众书法水平和素养的提高离不开书法精英的引领，而书法精英创造价值的体现又离不开大众书法水平和素养的提高。书法艺术创造力也是一种与民众、历史和自然沟通、对话的能力。真正的艺术作品必然具有向世界开放的呼请功能。任何一个有责任心的书法艺术家，都不可能只将艺术创作当作与个人情感交流的手段，在其内心定然怀有一种理想读者和作品价值的期待。在历时性维度上，艺术创造能够与历史沟通。艺术家的开创性创作在历史性关联中是一种"出发点"，它包含了对文化遗产辩证的否定，又反映了指向未来的发展变化。在共时性维度上，真正的艺术创作又实现了与同代人的对话。杰出的书法艺术家总是从时代性境况出发去思考艺术，其责任感就来源于当代性关切。书法艺术创造的神妙就在于，它和同代人共赴一次思想、精神的旅行，相互述说着生命感悟，全人类的衷肠同在人们心里回荡。书法艺术作品若不能够在思想、精神上打动民众，便难以立足于世界艺术之林。时代期待渗透着中国文化精神的真正属于中国的当代性书法艺术杰作的出现，也同样期待扎根于中国文化土壤的和当代书法艺术创作共同生长的深刻、有创见的艺术理论的出现。书法艺术创造同样是构建一种可能性世界。无论哲学家所谓"新的实在"（卡西尔），还是诗人所谓"第二自然"（歌德），艺术世界都是艺术家构建的可能性世界。毕加索称艺术为"谎言"，是因为艺术创造不是对现实世界的照相式表现，它是用艺术的方式贯通走向真理的路径。艺术创造所构建的世界包含了真挚而丰富的感情和新颖而奇特的想象。它经由陌生化从对实在的体验转入对"新的实在"的艰苦营造，这种艺术世界的营造具有重要的意义，它不但重建了新的实在，还教人看世界的方式，同时实现了使观众对自身的塑造。伟大的艺术创造具有一种抵拒成见旧习的能量，改变了人对现实和自身的认识，这就是艺术创造力的价值性体现。任何领域卓有成就者，都应当不断锤炼自身，书法艺术创作者经由刻苦的书法训练方能显示个人禀赋。在书法家个人眼界和艺术感觉之外，还存在一种更高水准的作品的世界。只有当个人眼界和素养达到足够水准时，才能够领略到杰作的艺术追求，并因此获得更高水平的艺术鉴赏力，而

这正是创造伟大作品的必要条件。研究性学习和创作有利于从社会和文化角度理解、掌握书法现象。针对某一课题进行深入的历史性研究，包括历史成因研究、文化情境审察、方法探究等。书法艺术创作者提高创造力的重要途径包括：书法技巧与情感之间的对立能够激发书法艺术创造力；批判性重建是一种内在的自我反省，杰出的书法家必然是具有强烈的自我批判精神的；"人"的素养的提升是提高当代书法艺术创造力的一个重要途径，体验是素养生成不可或缺的环节。面对一个自身感兴趣甚至热爱的领域，诸如诗歌、器乐、雕塑，作为一个"人"而不是书法家，应不顾一切地走进去，并最大限度地去感受。一旦真正进入这些领域，其经典作品便不同程度地感化并塑造了人，让人得到审美感知力、想象力和情绪体验等方面的濡养。长此以往，就可能成就一个具有较高艺术修养的人，这样的"人"去从事书法艺术自然会大有不同。接触的领域越广泛越深入，其体验便越深厚。书法家要创作出成功的作品，应具备足够的"诗外功夫"。文化环境的改变，使当代书法艺术走向自由创造的境界成为一种时代性挑战，书法艺术的发展的确需要"立足当代""张扬个性"。

尾语

古人尚读书，并以文化、书法和书论为一体；今人少读书，书法多重技。多年以来围绕展览的观赏性书法，逐步走向艺术书法的发展历程。书法创作中大多抄录古代诗文，弱化了书法应有的叙述性、史料性和文献性。如果要进一步丰富和深化书法及书法教育的内蕴，尚须关注和研究书法的文献意义和历史价值。提高书法专业人才的文化素养，提倡自撰具有较高文学水准的诗词文赋。古诗文能够言简意深、生动典雅地表达古代书论的义理，古诗文阅读与理解成为书法实践者和研究者重要的一课。陈振濂先生早在2009年便倡导"阅读书法"的创作理念，并躬行实践。书法文辞应具备文史内涵和价值，作品的视觉美应与思想内容并举，要以高超的技艺承载一流思想，这样才能真正体现书法创作的真实性、个性和时代性，并使中国书法教育真正走上可持续发展的道路。

（殷明，南京莫愁中等专业学校教师）

论美感培养与技能训练在书法专业艺术学习过程中"互为主次"的辩证关系

张东升

摘要： 书法不同于一般意义上的"写字"几乎是当下探究书法美育人士的共识，审美意识的建立是书法作为艺术区别于"写字"的重要基础，而美感培养与技能训练则构成了专业艺术学习的"一体两面"，二者协调统一地滋养着学习者，使之能够真正迈入书法艺术大门。本文首先明晰了书法美育的概念以及美感培养与技能训练之于专业艺术学习的价值所在，其次结合艺术学理论知识，分别从美感是开展技能训练的"土壤"、技能训练是深化美感的"养料"两方面论证了美感培养与技能训练在书法专业艺术学习过程中"互为主次"的辩证关系。

关键词： 书法美感培养　技能训练　书法美育　一体两面　辩证关系

一、美感培养与技能训练是书法专业艺术学习的"一体两面"

当下书法艺术的发展可谓呈现出繁荣的景象，书法作品的各级展赛与多主题书学论坛的举办愈加频繁，尤其是随着书法艺术专业教育在各学段的发展，书法正逐渐成为一门完善的学科，其群众基础在不断地扩大，书法的受众又可根据不同年龄、不同基础、不同学习目的分为多个群体。在书法艺术的入门阶段，当下有很多教育工作者会将某一书体的基础笔画学习先行列为学生的练习任务，因为我们耳熟能详的历代书法经典，正是具备了能够令几代人鉴赏、筛淘的作品价值，而靠技能训练获得的笔墨形式价值可谓构成作品价值的元素之一，也是最显而易见的。诚然，技能训练是继承书法传统的一个方面，没有技术的继承是空洞的，也是无法超越时空的。

但是当书法成为一门学科并联结美育的范畴时，我们就不得不思考书法美育的基本立场以及具体的教学设计。随之而来的问题便有：书法作为一门艺术与写字有着

怎样的区别，怎么才算真正进入了书法艺术当中？当然这个问题很好回答，就是有无艺术审美观念的建立。但书法专业艺术学习的终极目标是什么？陈振濂先生曾在《书法美育》中就此论道："最高端的书法专业教育，当然是处于学科的顶层位置。它的目的是继承书法古来精髓，不断创造出新时代的书法美。"①那么在书法专业艺术学习的过程当中，我们若只注重技能训练的话，或许可在继承书法传统的形式要素方面有所建树，但若要破除躯壳、领悟传统精髓并不断创造新时代的书法美的话，则需要艺术创作主体在追逐经典真谛的过程中不断提炼、完善自身的审美理想，这自然也要求我们在书法技能训练的同时必须更加重视美感培养，甚至将其放在首要位置。换句话说，这好比一组关于"眼"与"手"训练的艺术学习过程，创作主体在用"手"物化艺术想象、生产艺术作品的同时，也将"眼"所储备的审美因素融入转化，使其对创作活动起到覆盖与引领作用。但此处"眼"的含义则不限于眼睛某一瞬间的视觉感受，更可理解为一种通过感官获得的审美认知与美感经验的积累。

　　由此可知，美感培养与技能训练均是真正进入书法艺术学习的重要组成部分。技能训练的重要性似乎在书法学习过程当中无需过度强调，但没有美感培养的书法学习则可能会沦为低效的、无目的的纯技能训练。此外，若书家没有对经典"深入观察分析——实践——再感受"的循环过程，也会使具体的艺术表现手段"营养不良"，与书法专业艺术学习的终极目标渐行渐远。所以书法美感培养和技能训练之间还是有值得继续深入挖掘的辩证关系。

二、美感是开展技能训练的"土壤"

（一）审美认识是影响艺术风格发展史的重要因素

　　经典的艺术作品往往是创作者按照"美"的规律，主客观结合、表现与再现结合的生产物，反映着创作主体的审美理想，及其对客观世界的情感认知。若审美认知不同，整个艺术创作活动就会大大改变。我们对某一具体艺术作品进行赏鉴时，基于知

① 陈振濂. 书法美育［M］. 上海：上海书画出版社，2020：8.

觉感官而产生的审美愉快或审美感受是一种狭义的美感。而书法美育所重视的美感培养是对审美认知能力的培养，则更侧重于美感的广义概念，如李泽厚先生曾在《美学四讲》中就美感做出定义："最广义的美感等于审美认识（或审美心理）。"①

爬梳中西方美术发展的历史线索，我们可以发现艺术风格有着多时期的演变，并伴随有各种艺术流派的诞生。究其原因，各历史时期的政治、经济背景对艺术发展的影响固然不可忽视，但艺术思潮和对应的艺术创作方法或可谓直接影响，也表明了审美认知与实践表现之间的紧密联系。"特定的创作方法体现了特定的艺术思潮、流派的审美艺术精神；某一流派、艺术思潮往往要推崇与之相应的一定的创作方法。"②从这一角度看，书法艺术审美认知的建立是开展技能训练的"土壤"。大量的书写实践能够让初入书法艺术门槛的人在一定程度上建立对书法的基础认识，能够回答书法有几种书体、每一书体的基本艺术特色、各书家代表作品的艺术特色，但在"是什么"的基础上很难回答"为什么"。如何看待汉末时的"审美自觉"对书法艺术风格的影响？如何看待王羲之行书艺术风格的时代价值？唐宋两代的艺术风格分别和"崇王观"有何联系？元初复古主义思潮是基于怎样的书风背景而提出的？为什么明代早期和晚期书法作品的风格差距如此之大？为什么书法发展到五种书体后一直没有出现第六种书体？诸如此类问题不胜枚举，当一个人要进入书法艺术之门而不仅仅是围绕"写字"的时候，便应该深思影响书法风格发展史与创作形式的审美认知根源。

（二）美感培养为书法技能训练提供"形象思维"

择上述问题再结合笔者的教学经历，我们可对美感培养之于书法技能训练的推动作用做进一步分析。如在初学小楷时，大部分人往往更容易被唐人《灵飞经》、赵孟頫《汲黯传》、文徵明《落花诗》等帖秀婉灵动的用笔与开阖有度的结体所吸引，这些整齐性突出的墨迹范本能够和艺术接受者一拍即合。但在面对被称为"正书之祖"钟繇的小楷作品时，因其作品多为刻帖，所呈现的模糊笔意与结字的多样性令人无从下手。尽管对钟繇小楷的夸赞历代有之，如唐代张怀瓘《书断》云："元常真书绝世，乃过于师，刚柔备焉。点画之间，多有异趣，可谓幽深无际，古雅有余。秦汉以来，

① 李泽厚. 美学四讲［M］. 武汉：长江文艺出版社，2019：93.
② 王宏健. 艺术概论［M］. 北京：文化艺术出版社，2010：272.

一人而已。"①但如果老师仅点出魏晋小楷有古意，提倡学小楷应当上溯钟繇仍实难引起学生的兴趣，因为没有解决"为什么"的问题。只有解释钟繇小楷中的古意指什么，引导学生认识魏晋小楷古意的具体表现方式以及其价值所在，才能切实推动技能训练的开展。

以钟繇小楷《宣示表》为例（如图1），其"古雅"所在，一方面源于笔画形态与结字造型仍有一定隶书意味，点画饱满厚重，体势宽扁。而这种格调并非钟繇个人的凭空创造，更需切身理解作者所处隶、楷错变时代的环境影响，这亦是书法风格发展变革中的一种"承上启下"。正如元代袁裒《评书》所谓："汉魏以降，书虽不同，大抵皆有分隶余风，故其体质高古。"②另一方面，钟繇的古雅也源于魏晋书法的另一共性美感，即各尽字之真态。透过钟繇小楷多变的结字，我们似乎可以发现后世许多楷书作品的风格渊源均系于此，即使是书圣王羲之也不例外。如南朝梁陶弘景《与梁武帝论书启》云："又逸少学钟，势巧形密，胜于自运，不审此例复有几纸？垂旨以《黄庭》《像赞》等诸文，可更有出给理？"③

由此可见，审美意识的丰富与审美认知的建立为书法技能训练提供了源源不断的形象思维，也可理解为提供了一种"艺术想象"。在艺术创作活动中，形象思维相比于运用抽象概念进行判断推理的抽象思维更加占有主导地位。正所谓："艺术意象是通过艺术想象而形成的，没有艺术想象便没有形象思维活动，也便没有比较完善的艺术胎儿——艺术意象或艺术意象系列的产生。"④

三、技能训练是深化美感的"养料"

（一）古今书法教育对技能训练的重视

对于蒙学书法教育的完备记载，可见南宋大理学家朱熹《童蒙须知》中"读书写文字第四"一节，该节对书写姿势等都有明确、系统的规定："凡写文字，须高执墨

① 张怀瓘. 书断［G］//历代书法论文选. 上海：上海书画出版社，2014：272.
② 袁裒. 评书［G］//历代书法论文选续编. 上海：上海书画出版社，2014：200.
③ 陶弘景. 与梁武帝论书启［G］//历代书法论文选. 上海：上海书画出版社，2014：70.
④ 王宏健. 艺术概论［M］. 北京：文化艺术出版社，2010：249.

锭，端正研磨，勿使墨汁污手。高执笔，双钩端，楷书字，不得令手指着毫。凡写字，未问写得工拙如何，且要一笔一画，严正分明，不可潦草。"[1]元代书法教学的相关课本，如程端礼编撰的《程氏家塾读书分年日程》十分注重书法学习技能训练的重要性："小学习写字，必于四日内，以一日令影写智永千文楷字。如童稚初写者，先以于昂所展千文大字为格，影写一遍过，却用智永如钱真字影写。每字本一纸，影写十纸……必如此写，方能他日写多，运笔如飞，永不走样。又使自看写一遍。其所以用千文，用智永楷字，皆有深意，此不暇论，待他年有余力，自为充广可也。"[2]值得注意的是，程端礼已经能够基于审美认知制定书法技能学习的策略，他还指出："习真书由智永《千文》入，则已兼得晋人骨肉、间架、风度，他年有余力，当习《乐毅论》《画赞》《黄庭经》。草书由智永以入二王、章草。行书

图1　钟繇《宣示表》（局部）

则《兰亭》。篆与八分则熟看《说文》，以习李斯、阳冰、蔡邕。"[3]明清以后，在书法技能训练的规则与方法中，审美认知的体现愈加深刻，官学也对书法技能训练的价值与学习次序十分注重，如道光《遵义府志》卷四十四《艺文三》载母扬祖《社学规条》云："入门先摹端点画透露之帖，方有规矩可寻。先临唐宋帖，后临晋帖。先学大字，次学中书，次小楷。先楷书，次八分，次行书，次草书，不可凌乱，未有楷

① 朱熹. 童蒙须知［M］//楼含松. 中国历代家训集成1. 杭州：浙江古籍出版社，2017：386.
② 程端礼. 程氏家塾读书分年日程：卷一［M］. 四部丛刊本.
③ 同上。

法不工而工行草书者也。"^①而书法在当代的学科化发展，尤其在高等书法艺术专业教育当中，围绕各种书体临摹与创作的技能训练当属必修的核心课程，虽未形成全国统一的教学模式，但均如其他文化科目一般有着对应的教学大纲，对教学目标与教学内容有着详细的规定。

美感培养的目的是为优化书法技能训练的实施，而书法技能训练也能够反作用于美感体验，尤其在书法教育的初级阶段，对技能训练尤为重视。技能训练使创作者能够在实践中检验审美认知，并有了发现"新问题"的可能。技能训练可为创作者提供牢固的审美经验，并不断激发创作者对艺术作品的审美感知力，引发创作者具有主体价值的艺术想象与情感体验，是深化美感的"养料"，也为实现书法艺术专业学习的终极目标提供了重要保障。

艺术创作需要艺术思维的引导，但技能训练能够切实深化甚至更新固有的审美认知。例如，我们在具体实践过程中往往会受到现有书学观念的认知牵引，因共识性评价而影响自身的审美思考。诚可以尝试性地设置几个问题：所有的唐人书法都尚法，所有的宋人书法都尚意吗？初唐、盛唐、晚唐的楷书代表书家，他们所尚的是同一种法吗？"宋四家"的尚意程度孰轻孰重？北宋和南宋对尚意书风的追求有区别吗？在现有审美认知的基础上，只有对技能训练给与足够的重视，才会给我们留有重新审视"成规"的空间与时间，保护艺术活动参与者在接受与创作环节的独特感知与潜在创造。前人可以总结"晋尚韵、唐尚法、宋尚意、元明尚态"^②，未来又是否可以根据实践感受的不断积累对历代书法的书风追求做出新的总结与定义呢？

（二）书法技能训练为审美认识提供"逻辑思维"

就具体实践案例来看，当我们在临摹苏轼《黄州寒食帖》时（如图2），是否能够发现作者形式表现手段的多样性：同一汉字重复书写时在结字造型上的变化，如"年""雨""来"等字；竖画拉长时所运用的不同方向与发力技巧，如"年""中""葦""纸"四字；一列字在外廓线上的收放处理，如右起第一列"自我来黄州已过三寒食"表现出的参差形、第八列"春江欲入户雨势来"表现出的齐整

① 母扬祖. 社学规条［M］//陈文新. 明代科举与文学编年：下. 武汉：武汉大学出版社，2009：2944.
② 梁巘［G］. 评书帖//历代书法论文选. 上海：上海书画出版社，2014：575.

形。"书意"的具体表现方式是什么？若能在实践过程中深入分析作者情感抒发与形式生成的联系，将有利于体悟苏轼在书法创作活动过程中的艺术构思与主体价值，亦能加深对北宋尚意书风旨归的认知。

图2　苏轼《黄州寒食帖》

各门类的艺术作品均源于创作者的一种合规律性、合目的性的创造过程，即按照美的基本规律，又以抒发主体审美理想与情感为目的。书法艺术视觉审美形象的再创造，需要创作主体不断雕琢对"美"的认识，而创作者就本门类艺术特征在技术层面的感知训练，可谓从主体出发的艺术体验，随着体验过程的不断深化，将有利地反作用于美感的培养。技能训练对美感培养的价值，也如此例："画家在不断反馈再创造的过程中，发现个性特点，逐渐找到适合的视象载体传达，对审美信息的感受形成独特的个人风格模式。"①同理，书法技能的长期训练可谓一种不断反馈再创造的过程，在这一环节，我们能够运用一定的艺术表现手段将自身的审美理想物态化，亦将在对作品表现能力的不断追求中进行美感的提炼与审美经验的总结。

四、结语

王羲之传王献之《乐毅论》和《笔势论》的故事，亦可印证书法美感培养与技能

① 陶金. 视觉审美形象的再创造［J］. 文艺研究，1994（05）：56.

训练在书法专业艺术学习中"互为主次"的辩证关系，正如《笔势论十二章》序言中对王献之说："今书《乐毅论》一本及《笔势论》一篇，贻尔藏之，勿播于外，缄之秘之，不可示知诸友。"①羲之发现献之书性过人但是未通规矩，因"父不亲教"，遂将自己精心创作的《乐毅论》作为献之可埋头遵循的实践范本，又以《笔势论》为理论指导，启发王献之的悟性，希望通过二者的有机结合助其掌握书法艺术的精髓。回想当下书法美育的开展，"书圣"王羲之的教育理念便已为我们埋下伏笔了。

（张东升，中国美术学院博士研究生）

① 王羲之. 笔势论十二章［G］//历代书法论文选. 上海：上海书画出版社，2014：29.

中国本土美学视阈下的书法美育之思

——以"风格"为核心的探讨

孙海涛

摘要：中国书法具有悠久的历史和丰富的内涵，因为当代书法美学的研究缓慢而导致了书法美育一直处于含糊的状态，受西方形式美学的影响，当代书法美育的失语症和误读也就不难理解了。如何进行科学的书法美育以及捋其他艺术门类美育的关系，首先要承认书法史从属于艺术史的范畴，而艺术史审美境遇和视觉传统最核心的要素就是"风格"的深层分析和阐释。本文试图从中国本土美学视阈入手，并以"风格"为核心对书法美育进行分析和探讨。

关键词：书法美育　中国美学　作品风格　西方形式论

一、问题的提出

由于书法在我国的地位特殊，在很长时间内并不被视为艺术，而是被看作一种写字行为，或者说是一种文化。在古代，书籍按经、史、子、集分类，士大夫的文化心理结构都以经学为正统大宗，经学占据着文化主流地位，书法仅仅是整体文化的一个分支，和诗、词、曲、赋等都归于子、集科目之下，这就导致了书法所具有的文化内涵和影响是微不足道的。迄至近现代，中国的各门学科如文学、史学乃至建筑学皆以西方学科标准完成了学科定位，书法却失去了学科统辖而不被关注。有个更应该引起注意的问题是，当代大多数书法史几乎变成了文献考据史，并没有揭示出文化思想等深层次的审美范畴，所以书法美学发展也极其缓慢。随着西方形式美学的传入，中国书法的"点画"变成了线条，留白变成了空间，而中国本土美学最核心的气韵、意境等，西方却没有相应的词语来表达，这种种因素让书法美育患上了"失语症"。书

法美育的理论指导来自书法美学，如果没有美学，美育更无从谈起。本文重点并不在书法学科的发展上，但书法美学的发展程度直接影响书法美育的实施效果，因此不得不把二者联系起来。书法美育的发展首先要将书法放在艺术的范畴之中，因为只有以艺术的视角才能将文化—审美思潮与风格生成、图像嬗变置于中心地位。当代书法形式化、美术化的价值取向正是缘于对西方现代主义思潮的盲从，这导致书法丧失了内在的审美，沦为了纯视觉的游戏，并最终走上激进主义和唯意志主义的道路，最后造成文化与书法的分离，使书法由道降为技。书法的泛化降低了书法的高度和品格，而书法大众化的喧嚣，则从审美和文化两个层面削平了书法的价值。更为严重的是，当代书法自媒体对于流量的盲目追求导致"泛艺术"主义在我国表现得也相当明显，"泛艺术"主要表现为大众积极地参与进艺术创作之中，并获得直观的艺术视觉冲击体验。这打破了传统艺术原理对艺术创作的限制，并且大众更热衷于融合自己的思想和现代科学技术进行互动和反馈，甚至把艺术当作一种消费。一些"泛艺术"创作者不懂艺术原理的使用，为了博人眼球不得不剑走偏锋使艺术娱乐化，这使得传统的艺术韵味在大众传播中品位逐渐降低。书法在"泛艺术"浪潮中也不能避免。英国社会心理学家玛罗理·沃伯说："越不用花脑筋、越刺激的内容，越容易为观众接收和欣赏。"这几乎是传媒界的铁律，更可怕的是这种书法被娱乐化的视频可能会误导一些低年龄的儿童或者不懂书法的大众平民，让一些受众认为书法本就应该是这样的，正如约瑟夫·普利策在1907年发出的警告："一个冷嘲热讽、商业性强、哗众取宠的媒体会在一定的时间创造一群和它自己一样低级趣味的民众。"①

　　根据以上问题的综述，我们可以看到书法美育不管在专业还是非专业的受众群体中都显得尤为迫切了，尤其是方法论的探讨，这是书法美育的首要。

二、从书法知识的传授走向艺术审美

　　书法作为我国流传千年的民族传统瑰宝，历代书家、学者阐释书法的书论也是浩如烟海，尽管熊秉明提出"书法是中国文化核心的核心"，梁启超、朱光潜、宗白华

① 陈晓薇. 美国"新闻自由"评析［M］. 北京：新华出版社，2000：78.

也对书法艺术的本质进行了揭示，但是在当代进行书法美育的时候，我们却依然面临着极大的考验。现代文人对书法抱有很大的热情，但让他们说书法美在哪里，又很难说出来，这其实是对历史遗物的古典式迷恋。在当代书坛，即使是诸多终生深耕书法的知名书法家，对书法艺术的认识也还是出于感性认识与实践操作，对书法美学理论却很难做出具有深度的解说。因为书法美育并不是书法知识的传授——简单地说，它是对书法表面"美感"的有效获取；深入地说，它是对书法风格生成、嬗变以及深层次的审美思潮的揭示。当代的书法美学发展屡弱，从而导致进行书法美育时会有一种无力感，深究其原因是因为当代的书法还是被一些学者们当作史学来对待，并没有将书法放入艺术的范畴中。这一点当代书法学界很少有学者加以思考，甚至干脆不承认，这与他们的学术背景有关系（多为文史学科背景出身），也与近代书法学科（尤其是书法美学）建构迟滞和缺乏艺术认识论、方法论有关系。尤其是书法美学学科，到现在书法界也没有形成共识，书法美学理论没有建立起来，书法美育也就只能泛泛而谈，从而显得空洞与乏力。这里要着重说明的是，为什么书法美育要强调美学，这个问题陈振濂在《"书法美育"的学科界说》中论述得很精彩，思路极为清晰，他说："由感性的'美感'上升为理性的美育和它背后强大的理论支撑'美学'；并将之固定下来，成为一些明确清晰的规范框架、条理原则。不如此，瞬息即逝、不可捉摸又寄生于每个观众个体而未必拥有普遍性的原生式美感；既构不成学问，更无法成为一个有轮廓可以复制、传播的美育系统，从而为每个受众群体所认可接受，供每一代受众的代代嬗递所因循。"[①]

一般来说，史学的落脚点和艺术的落脚点并不相同：前者是求"真"，具体到书法上就是对书家的生平、作品的真伪等进行考辨；而后者则更关注审美风格的生成与建立的深层文化—审美机制及阐释学循环。如果按照帕诺夫斯基的图像学理论进行阐释："图像学并不是作为一种意义明确的表述来揭示一幅画或其他再现形式的秘密，也不是致力于不可捉摸的潜在的再现艺术的文化原理。其暗示的方向包括揭示出意义怎样得以表现在一个特定的视觉秩序中，那即是说，它要求在理论上回答，为什么某

① 陈振濂. "书法美育"学科界说［J］. 中国书法，2020（3）：152.

些形象、观点、历史形势等假定了在一个特定时代中的一种特定形态。"①

根据上述我们可以看出，只有将书法放入艺术的范畴中，才能揭示书法家的情感、趣味等表达，这也就是为什么陈振濂特别提示"艺术"二字的由衷。学习更多的一般性书法知识最后只能说是"学问家"而不是"艺术家"，因为只学习一般性书法知识偏离了艺术的有机境遇，并不能产生视觉美而把书法放入指向文化—审美圆形与文化心理结构关系的艺术层面。所以当代进行书法美育，首先要将书法置于艺术层面来看待，这样就不会游离书法的本体而直指书法美的深层次分析和阐释。

如果将书法放置于艺术层面，书法美育首先要面对的就是"风格"的问题，因为"风格的概念是艺术史的基本概念之一，应该由它来系统说明艺术史中的基本问题。艺术作品作为一个审美的统一体，俨如一个小宇宙，但这种独立自主性对艺术史并不重要，只有不在强调艺术作品自身的个别性和独立性时，把它当作为种种影响，传统制度的一种结果"②。艺术史家贝尔·兰说："历史上风格的范围和个体风格特点都是文化的产物，因文化而异，随文化而变迁。"法国艺术史家福西永以独特的视角对风格进行了阐释，即风格为流动的、具有内在生命力的关系形式。因此进行书法美育应当从风格入手，因为风格能真正揭示书法的审美本源，风格也是审美的。其中风格包含两个方面：第一种是表面上的"视觉图像构成"；第二种则是风格形成、嬗变的原因，即风格深层次的文化内在机制。第一种是书法美育的首要手段，强调图像、视觉构成这些纯粹美学范畴的观念时，书法艺术既有可为规擘之行，亦多难为拘囿之性。为什么这么说？首先从书法美育的立场上看，陈振濂指出："美育的立场，也不承担书法本领域创造历史推进艺术创新的时代责任，而只是为社会大众、为广大非专业的观众、爱好者、痴迷者提供精神食粮，可以有适当的实技练习以广体验，但更需要的是系统知识和对作品的感受力。对经典如数家珍，对笔迷形式技巧能感同身受、娓娓道来，是一个懂行的旁观者，精通专业的受众，思接千载又鞭辟入里的评论家、观赏家。"③

① 迈克尔·安·霍丽. 帕诺夫斯基与美术史基础［M］. 易英，译，长沙：湖南美术出版社，1982.
② 阿诺德·豪塞尔. 艺术史的哲学［M］. 陈超华，刘天华，译，北京：中国社会科学出版社，1992.
③ 陈振濂. "书法美育"说——以认知和体验为中心的书法观念建设［J］. 书法，2020（2）：40.

书法美育首先面对的是非专业的观众、爱好者，从图像入手、从形式入手会让观众更容易接受，达到更好的效果。从风格的形成、嬗变入手其实是面向的第二种人群，即懂行的旁观者、精通专业的观众和评论家。上文说到风格分为表面图像和内在审美机制，如果过分强调"视觉功能"，即难免脱略文化特质。当代书坛充斥的各种偏颇理论，即出于对中国传统哲学及西方哲学的"双重误读"。黑格尔早就预言，"艺术将做好哲学的婢女"。而在西方后现代艺术运动中，艺术果然沦落为感性、观念的衍生物。价值虚无导致艺术本体的虚无，这显然因西方社会整体文化危机所致。对应当代书坛，不难发现，正是因为对西方现代及后现代艺术思潮的服膺，将纯粹流于视觉感官的图像理论全盘嫁接到中国书法上，才出现对书法传统的梳理、扬弃。尽管目前为止，鼓噪践履者不乏专业艺术学府及团体中的资深人士，尽管此中不乏对书法艺术的悉心探究，但因为从根本上背离了中国文化传统，也误解了西方艺术中人文主义主流与各种碎片化理论及实践的根本。故而，越是具有专业性地位及影响力，越对书法艺术发生消解扬弃甚至颠覆作用。中国书法产生于中国本土文化之中，在阐释书法风格的产生、嬗变时，我们应当将其放置于中国本土的美学范畴中，这样大的方向就不会跑偏，书法美育才得以更有说服力和美学理论的支持。本文无意要谈论美学，而是美学是美感通往美育中的最重要的一环，是美感和美育之间的枢纽，是美育得以展开的根本，即（体验）美感——（定义）美学——（传承）美育。

三、中国本土美学语境中的书法美育

中国书法的历史传统与人文理想，在现代美术以瞬间、感性、视觉为阐释中心面前，终显隔阂，某些强为迁就之说，最终必然损害中国书法的文化品质。中西文化虽然有区别，我们仍然可以利用西方成熟的学科范式架构，将书法美育从简单的知识传授转向风格、视觉含义的艺术有机境遇的阐释，但是涉及风格形成、嬗变这种深层次的阐释应当站在中国本土美学的立场上面。中国书法从开始的"易象"到后来的"意韵"审美的转换，也突出说明了中国书法（尤其是草书）具有极其明显的抽象主义因素，即李泽厚说的"有意味的形式"。这种抽象的因素影响了西方的现代艺术，如西

班牙艺术家马瑟韦尔，他对哲学（尤其是精神分析学）和象征主义诗歌表现出浓厚兴趣，并试图在其抽象作品中表现"主题"，他的作品《西班牙共和体的挽歌》粗重外拓的线条极似颜真卿楷书。如果我们盲目用源于中国书法的西方抽象主义来分析中国书法，这难道不显得很讽刺吗？所以书法美育的阐释应当立足于中国本土美学。书法自诞生之始便参与塑造了中国文化的原型，并全面体现出中国文化的审美精神，从而成为汉民族思维——感觉方式的表征。书法由中国文化内部产生并反映、含蓄了中国文化的宇宙观、认识论和诗性哲学，从而成为一门在本土文化中并且也只有在本土文化中才能够产生的独特艺术，因而离开中国文化的本土语境也就无法真正理解和认识书法艺术。就书法美育而言，我们几乎无法离开"气""韵""骨""势""逸"这些本土文化中既成的文化—审美范畴阐释。在这一点上李泽厚论述得就非常精辟："书法是把这种'线的艺术'高度集中化纯粹化的艺术，为中国所独有。这也是由魏晋开始自觉的……他们以极为优美的线条形式表现出人的种种风神状貌，'情驰神纵，超逸优游，力屈万夫，韵高千古，淋漓挥洒，百态横生'，从书法上表现出来的仍然主要是那种飘俊飞扬，逸伦超群的魏晋风度。"①李泽厚从中国魏晋"文的自觉"这个美学概念入手，绘画方面有谢赫总结的"六法"气韵生动、骨法用笔等，书法方面则是能表达文人情趣雅致的飘逸行、草书大量盛行。李泽厚就是从中国的美学概念入手来分析绘画和书法，并以美学范畴（风格）为核心展开论述，从而显示出浓郁的美育色彩。在当代姜寿田也是从中国文化的角度来审视"风格"，比如他在论述宋代"逸"的概念的时候说："由于宋代儒学与禅宗相融合，文人的行为方式普遍逸出儒家严格的礼仪规范，脱略不羁，放浪形骸，成为一般文人的行为准则。他们在艺术感知领域更注重一种体验自由的'无着'境界。因而反映到书法领域，'逸'和'无法'的精神，艺术法则便构成宋尚意书法的合理内核。"②姜寿田从晋唐到宋代风格的演变来谈宋代的士大夫思想和审美思潮，这与李泽厚的方法也是如出一辙。

　　中国传统美学虽然较之西方现代美学缺乏体系框架，但源于老庄、玄学、禅宗的意境论、神采论、气韵论却以本体论的高度揭示了中国传统美学的内在超越性，和西

① 李泽厚. 美的历程［M］. 北京：三联书店，2009：104.

② 姜寿田. 学术与思想——书学论稿［M］. 上海：上海书画出版社，2019：192.

方美学的外在超越恰恰构成了一种互补，因而为西方美学也提供了一种本体论启示。西方海德格尔生存论美学即表现出和本土道家美学融汇的趋向。就现代本土美学而言，宗白华的意境论与本体论美学、李泽厚的人类本体论美学，都是对传统文化与哲学、美学的道通为一、大化流行的天人合德境界的揭示。这既是中国传统美学的内在超越性存在，也是传统本土美学超越现代性之处。作为书法美育，它的核心价值即立足中国传统本土美学，解释书法的传统人文价值与美学境遇，并从本体论高度对书法审美的生成流变与现代性价值及现代性超越予以阐释。

中国美学立场上的书法美育不能成为西方形式论的翻版，但是话又说回来，当代的书法美育借鉴西方的形式秩序原理以及线条运动形式，移情作用于格式塔心理学，以此来说明书法的精妙之处，但是恰恰忽视了西方美学形式化传统特征的精神性。如潘诺夫斯基图像学，非常强调图像学母题的精神象征以及图像学母题揭示的精神依据；再如贡布里希虽然极力排斥艺术史研究的黑格尔精神传统，但是他的图像学试错理论和名利场逻辑情景却很注意图像形式背后的深层次的文化背景。除此之外，卡尔西的符号美学、杜夫海纳的现象学美学以及海德格尔的存在主义美学，将艺术形式与语言、宗教、诗歌、生活方式等紧密联系起来，加以深入考察阐释，以寻绎、揭示艺术真理的发生，并将艺术真理作为艺术存在以及人的存在的终极体现。从这个角度来说，中国的形式论并没有把握西方现代美学的真谛，而是为形式而形式，一切为效果服务，最后导致当代书法美学走向粗疏浅薄，美育也就沦为简单视觉的无力阐释。

四、结语

当代书法美育的推进之困难几乎成为一个时代命题，因为书法美育并不只教授技法，而是要让普通大众能够亲自体会到美感，并且分清楚美和丑。即使是这简单的要求，实际做起来也并不容易。笔者在县一级书法协会教学时，最大的问题就是大多数人把写字当作书法，认为书法就是一个技术活，并且这种思想已经根深蒂固。虽然上述让普通大众简单分清楚美丑的要求不高，但是真正实行起来，几乎无法推进。当代书法美学研究缓慢，导致书法美育一直没有强有力的理论作为根基，但是书法美

育又不得不进行，最后导致教师只能从简单的书法史知识和西方形式论传授、各种角度的技法解析来进行所谓的"美育"。这种"美育"方法实际上对学生的伤害是巨大的，尤其是高校层面的教学，因为高校学生毕业后又会教小学生，大学生的书法美学基础还没有打牢，就去教小学生，最后书法"美育"的效果可想而知。当然书法美育可以从形式上面来入手，但是最根本的是老师要能够讲出此"风格"背后的审美机制（并不是简单的文化背景），因为留在书法史上的经典作品风格都不同，作品背后的中国本土美学对风格的影响，这一点必须引起我们的注意。当代的书法展览几乎成为炫技的名利场，书法文化的特点几乎被忽视了。也不能说文化是技法的对立面，其实还是跟陈振濂说的一样：技法——审美（美育）——文化。技法是手功，审美是眼功，书法文化是心功。在当下书法技法当然重要，但也不要忘记，最重要的是心功。

（孙海涛，河北美术学院书法专业讲师）

"西学东渐"与现代书法美育的发生*

——以王国维、张荫麟、朱光潜、梁启超为中心的考察

朱海林

摘要： 20世纪之初，受西方美学与美育理论的影响，美育被许多学者先后引入中国，进行了本土化美育的早期探索。以王国维、张荫麟、朱光潜、梁启超为代表的学者综合运用西方的理性逻辑与中国古典美学，对书法美育进行了探讨并形成了理论，这对当今书法美育的理论与实践有启发意义。

关键词： 现代书法美育　形式美学　情感直达　移情说　趣味教育

美育作为审美教育、情感教育、感性教育，由18世纪德国美学家席勒提出。"美育"一词在清末西学东渐的思潮下传入中国，自民国时期进入书法领域。至今，书法美育仍未形成一门健全的学科，书法美育的方法或延续以伦理道德为内核的传统美育"陶冶论"，或借鉴西方现代美学与美育理论。最近十几年来，随着国家的经济迅速发展，书法美育越来越受到重视，书法美育的实践与理论建设成为当今书法教育界不得不思考的问题。

一、20世纪上半期书法美育的转向

古代书法美育以传统美学体系为参照，书法美育思想带有明显的儒家思想色彩，把书法的价值和意义提到立身修德、永传不朽的高度，认为书法可以端正人心、怡情养性、陶冶情操，甚至可以改变世风。古代书法美学以直感、顿悟、体验等方式对书

* 本文为2021年度国家社科基金艺术学重点项目"中国书法美学通史（四卷本）"（项目批准号：21AF008）阶段性成果。

法作品进行欣赏品评和情感阐释，重视作品的人文性与书家的道德修养，将书法家的书品与人品联系起来，书法美育注重对人的品德、个性、修养的熏陶与感化。与西方注重学理分析、逻辑演绎的美育传统相比，古代书法美育充斥着模糊性、概念多义性的传统话语，重视道德人格修养且要求感性、个性无条件地服从理性和社会，这无法满足追求人性解放、心灵自由的现代社会需要。

这一问题受到民国初期的美学家重视，王国维、蔡元培等学者从西方引进了美育理论，建立了智育、美育和德育的概念。同时，他们又从当时的实际出发，汲取了中国传统美育观，对西方美育观进行了重新审视，将美育进行了本土化改造，在新的意义上把美育纳入了伦理教化的范畴。"美育"思潮影响了书法领域，发"书法美育"之先声。以王国维、张荫麟、朱光潜、梁启超等为代表的民国学者，综合运用西方的理性逻辑与中国古典美学，对书法美育进行了全新的审视与思考。

二、现代书法美育的发生路径

（一）王国维的"形式美学"与书法美育

王国维的美育思想受康德、叔本华美学思想的影响，他在《古雅之在美学上之位置》提出"一切之美皆形式之美也"的观点，用根植书法本体的形式美来探讨书法美育。书法"以笔墨见赏于吾人"[①]，因经艺术家的再创造，赋予了"不可言之趣味"，被划为"第二形式"，即笔墨表现之美。相对于"优美""宏壮"（"第一形式"）这种先天的美的自然形式，"古雅"是后天的、经验的，它是一个历史范畴，具有"以今观古"的性质与层累的特征。书法也是以古为师、以古为雅，这主要是书法家对古人笔法与书风的领悟与继承、革新，但作为基础的仍然是历史人文修养，它代表士大夫的知识深度与精神高度。书法艺术的本质，是为精神寻找一种合适的形式，这种精神性的东西是书法美的内核，书法美育的目的要借助形式美传达这种人文精神，使之感染、熏陶受教者。书法的"神""韵""气""味"这种古典美体现出人文性，是

① 姚淦铭，王燕. 王国维文集：第三卷［M］. 北京：中国文史出版社，1997：33.

书法家学识与历史人文修养的外向流溢。在书法美育中，受教者正是通过形式美来品味书法中含蕴的人文气息（即含蓄蕴藉的书卷气）。王国维强调，从实践上来说，"以古雅之能力，能由修养而得之，故可为美育普及之津梁"①。他指出"古雅"不必全靠天赋才能获得，也可以通过修养达到。在书法美育中，受教者熟稔书法技法的同时，通过学习美学理论、欣赏书法名作、积累审美经验、涵养品格、增长学问就能品味"古雅"。

古雅最重要的性质是"可爱玩而不可利用者"，具有"游戏"的愉悦性和"审美无利害"的特点，是"一切美术品之公性也"。按照王国维的行文逻辑可知，书法形式美也是"可爱玩而不可利用者"，欣赏书法就是欣赏线条的魅力和构造的优美，观赏者全神贯注于书法形式美，令人忘却利害关系，获得了一种完全的自由。所以，书法美育是超功利的审美教育活动，可以消除人我之见、利己损人之念，使人恍惚间入宁静虚和之境，从而陶养人之感情，使人有高尚纯洁之习惯。王国维认为"古雅"兼含"优美""宏壮"二者的性质，可在"古雅"的艺术品中得二者"直接之慰藉"。在美育活动中，有的书法美是"低度之优美"，可以"使人心休息"；有的书法美是"低度之宏壮"，能"唤起一种之惊讶"的"钦仰之情"。可见，不同的形式美对受教者有不同的审美体验。王国维是最早汲取西方理论来探讨书法欣赏与书法美育的学者，他从形式美出发揭示了书法背后深厚的人文性，强调书法美育主要是一种利用书法形式美的"审美无利害性"而使人的情感脱俗，使情操纯洁、高尚的教育。

（二）张荫麟的"情感直达"与书法美育

王国维之后，西方美学对中国书法的影响更加深入。20世纪30年代，张荫麟的《中国书艺批评学序言》用西方美学探讨书法批评的同时，也对书法审美经验进行了深入的分析。他借鉴了康德的审美共通感、鲍桑葵美学的"直达的形式产生情感说"，并吸收了Dewitt H. parker的《美学原则》一书关于线条表现情感的理论，认为书法是"情感直达"的艺术。书法美育作为情感教育，需要书法的"结构"和"情感"的共同作用，"结构"即"笔墨之光泽、式样、位置"②。关于书法线条之结构，

① 姚淦铭，王燕. 王国维文集：第三卷［M］. 北京：中国文史出版社，1997：35.
② 陈润成，李欣荣. 张荫麟全集：中卷［M］. 北京：清华大学出版社，2013：1178.

他从"平衡""韵节""势"三个方面分析书法美感的生成，指出书法表现情感的合理性。张荫麟认为有观物有三种态度：一是致用态度，二是穷理的态度，三是审美的态度。"若夫观物而已，别无所事，一任吾心所迨，凝止，放失于官觉或想象所呈之种种相焉，是谓审美之态度。"①这种就是书法美育的审美态度。受教者在欣赏作品时，把因"觉相"而产生的情感分为"不相干的"和"相干的"。其中"相干的"是指情感寓于觉相之中，为觉相之性质、规律所支配，具有普遍性。"相干的情感"作为我们日常"直线式"的审美对象，可分为"正的情感""负的情感"。正的情感即"使吾人心态豁畅开拓，一若有所束缚而得解放，一若有所蕴蓄而得宣泄，使人神凝意恋，低徊连而不能去之"②。这种情感使人产生"美"的感觉，让人情感得到宣泄，心灵得到解放。"正的情感"不仅是愉悦的，而且是多层次的。受教者欣赏书法作品时，有的作品或让人悲凄而坠泪，或为忧幽而彷徨，或被庄严与神秘所惊眩，正如孙过庭所言："写《乐毅》则情多怫郁，书《画赞》则意涉瑰奇，《黄庭经》则怡怿虚无，《太师箴》又纵横争折，暨乎《兰亭》兴集，思逸神超。"③负的情感则是"使人心沮闷结"，使观者产生"丑恶"的情绪。张荫麟指出在聚精会神观赏书法线条时，"作一字时点画撇捺之动作，顺逆回旋之势，抑扬顿挫之致，观赏者盖在想象中一一重现之"。"故艺术家在创造历程中所感觉之纯熟，之畅适，之雄健，之温柔，吾人可于笔画中感觉之"④。书法是人心灵的艺术，它是一种纯粹的、抽象的、生命形式的艺术，它通过独特的线条形式，展现出飞动流转、沉着痛快、雍容含蓄、潇洒飘逸、淡逸萧疏、雄起刚健等不同的生命内容。爽利的线条给人审美愉悦，艰涩顿挫的线条给人焦灼和忧郁感，书法美育正是依托书法所表现出的情感的丰富性感染观赏者，使之神凝意恋，宣泄情感，超脱物质世界的欲望与束缚，在审美世界中达到心灵的自由与解放。张荫麟在"书艺批评学"中涉及了书法美育中情感教育的问题，他对书法情感、作品结构、形式美要素等方面进行深入分析，确立了"情感直达"的书法

① 陈润成，李欣荣. 张荫麟全集：中卷［M］. 北京：清华大学出版社，2013：1178.

② 陈润成，李欣荣. 张荫麟全集：中卷［M］. 北京：清华大学出版社，2013：1179.

③ 上海书画出版社，华东师范大学古籍整理研究室. 历代书法论文选［G］. 上海：上海书画出版社，2014：128.

④ 陈润成，李欣荣. 张荫麟全集：中卷［M］. 北京：清华大学出版社，2013：1187.

美育观。

（三）朱光潜的"移情说"与书法美育

朱光潜受立普斯、克罗齐、康德等西方文艺理论与美学的影响，他在《文艺心理学》中探讨美感经验时，其"移情说"涉及了书法美育的心理机制问题。在凝神观照时，人们专注于书法作品而别无他物，不知不觉中由物我两忘进入到物我同一的境界，这就是书法美育的过程性。但是，书法美具有抽象性，需要受教者借助想象和联想方可领会。朱光潜认为名家书法中的骨力、姿态、神韵、气魄，以及康有为所说的"魏碑十美"都是移情作用的结果，观赏者"把墨涂的痕迹看作有生气有性格的东西"[①]。书法家将自然物态的意象与自己的性格、情趣融入字的线条中，这种意象在观赏者那里又通过这些生动的线条被唤起和激活。他指出："'移情作用'是把自己的情感移到外物身上去，仿佛觉得外物也有同样的情感。"[②]朱光潜"移情说"是对西方文艺理论的批判继承，在美育活动中他强调审美主体的能动作用，同时重视书法审美对象对受教者的作用，即"由我及物"与"由物及我"的双向作用。一方面，受教者必须对笔墨意趣的格调等方面具有一定的审美经验与素养，才能移情于物，主动感受书法的性格与情趣；另一方面，还要吸收物的姿态于自我，把书法独特的形式美转移到受教者心中以陶冶情操。朱光潜说："我在看颜鲁公的字时，仿佛对着巍峨的高峰，不知不觉地耸肩聚眉，全身的筋肉都紧张起来，模仿它的严肃；我在看赵孟𫖯的字时，仿佛对着临风荡漾的柳条，不知不觉地展颐摆腰，全身的筋肉都松懈起来，模仿它的秀媚。"[③]这种由物及我的关系就是"内模仿"作用，它在书法审美活动中使人身临其境、物我同一。颜真卿的字就像颜真卿，所谓"字如其人"，这涉及书法美育对人格修养的作用。朱光潜认为美育是德育的基础，只有性情的高尚，才有真正的道德高尚。而书法怡情养性，使性情和谐流露，可以端正人心。美感经验有陶冶性情的功效，书法美育的更高追求就是高尚的道德境界。综上所述，书法之所以能陶冶情操、涵养性情，很重要的一点在于书法美育中的移情作用、内模仿作用。朱光潜主

① 朱光潜. 朱光潜全集：第一卷［M］. 合肥：安徽教育出版社，1987：241.

② 朱光潜. 谈美［M］. 合肥：安徽教育出版社，2006：26.

③ 朱光潜. 谈美［M］. 合肥：安徽教育出版社，2006：28.

张从感性入手，书法美育要以情为本，人心净化先从人生美化开始，进而将人格修养提升到道德的高度。

（四）梁启超的"趣味教育"与书法美育

梁启超受康德美学等西方理论影响的同时，更多地对中国古典美学、美育理论进行了阐发与发扬。梁启超以儒家心性之学提出"趣味教育"，认为艺术是情感教育最大的利器，将书法看作是实现人生趣味的一种手段。西方把审美能力称为"趣味"，也指审美的偏爱或风尚。梁启超在《书法指导》一文中认为："书法是最优美最便利的娱乐工具。"[①]书法是工作和研究学问之外的娱乐品，是工作时枯燥、厌烦、无味的调剂品，它可以振奋精神，可以为生活增加趣味。"趣味教育"的实现途径主要以艺术为媒介，尤其是书法，它有陶冶情趣的作用。练习书法可以收摄精神，使人超脱尘俗，进入一种静穆的境界，身心自然觉得安泰舒畅。他指出书法美育可以净化人心，书法美育对培育"趣味"有重要作用，它能提高人的审美能力，使人养成雅致的趣味观。梁启超指出，书法美育的"趣味"性及其根源在于线的美、光的美、力的美、表现个性的美。书法美育可以激发人的审美趣味，它以情感性扣动人们的心弦，以审美性愉悦人心，丰富的情感、愉悦的形式美，这两者共同构成了书法美育的重要内容。梁启超说，"对于书法，我觉得很有趣味"，可以"拿趣味作人生观的根底"。他认为书法美育有超功利的一面，要潜在地把书法的个性表现与人生连结起来，追求生命活动的趣味新境界。书法趣味不单纯是一种审美的偏爱或风尚，不纯粹是一种审美能力，而是一种具有本体意蕴的生命本质，是一种生活的意义与原动力，是一种审美境界。这种高尚的书法趣味，可以使人在潜移默化中提升道德修养，塑造高尚的人格。总之，梁启超认为书法美育是趣味教育的重要内容，书法的形式美、情感性是激发审美趣味的来源，书法美育是审美生活的重要组成部分。

① 梁启超. 梁启超全集: 卷九［M］. 北京: 北京出版社, 1999: 4945.

三、现代书法美育对当今的意义

现代书法美育的研究成果表明，民国初期的学者在继承传统书法美育的基础上又有所突破，他们的美育理论具有西方美育理论的学理性、逻辑性特征。他们关注书法艺术的本体，对书法美育的形式美、情感性、移情说、趣味教育等方面进行了知性分析、逻辑演绎与学理式的阐明，抓住了传统书法美育"陶冶论"对培养高尚性情、道德人格的积极作用。但是古代书法美育"陶冶论"并不全面，它以儒家思想为主调，只注重规范个体的性情，片面强调个人服从社会的趋同性，忽视甚至排斥书法美育对个体心理的解放功能和个性强化作用。所以，民国学者在传统书法美育基础上进行了开拓与进取：一方面他们都强调运用书法审美去除个人的"私欲""物欲"，并使人的情感"脱俗""纯洁""高尚"；另一方面肯定书法美育是德育的基础，道德修养的完满是目的，同时重视书法美育的心理解放功能，书法美育的最终目的是陶冶性情和培养健全的人格。朱光潜就明确指出"艺术是解放的，给人自由的"，提出美育的三种解放功能，即"情感的解放""眼界的解放"和"自然限制的解放"，书法美育也具有这些功能。邓以蛰的《书法之欣赏》认为书法美在于"形式"与"意境"，书法美育需要关注形式与神采的美感。宗白华将"意境"理论拓展到书法美学，认为书法是节奏化的自然，是对生命形象构思的深层表达，是反映生命的艺术。他揭示了书法艺术的中国文化精神，认为书法美育应注重点线笔墨传统、美的形式的组织、虚实相生等审美原则，书法是"节奏化、音乐化了的'时空合一体'"，这是中国书法特有的空间意识，并指出书法是"一种表达最高意境与情操的民族艺术"，肯定了书法美育涵养生命、陶冶情操的功能。林语堂认为书法美在"韵律"，无声而有音乐的和谐，书法美育要关注节奏感、时间性体验。综上所述：民国时期的学者关于书法美育的种种阐释采用的是一种逻辑式、分析式的语言方式，这将书法美育引向了规范化与学科化建设的道路，对建构当今书法美育的理论体系、推动书法美育的学科化建设具有重要意义。

近四十年改革开放带来了国家的经济腾飞，人们在物质生活丰裕的同时，精神生

活水平还有待提高。早在民国时期，朱光潜就认为要洗刷人心并非几句道德家的言论就可以做到，一定要从怡情养性做起，在丰富的物质生活之外，想要有比较高尚、比较纯洁的精神追求，这只有以美育来净化人心。一个民族生命力的强弱在于它的文学与艺术，一个民族在最兴旺的时期，艺术成就必伟大，美育也必发达。所以，实现中华民族伟大复兴的中国梦，也必须提倡书法美育的普及。汉字作为中国人最普及、使用最频繁的文字，它本身具有美感，因此书法具有广泛的群众基础。环顾当今的书法美育，中小学书法美育受到国家的重视，书法高等院校具备书法美育良好发展的基础，目前公众书法美育还未受到重视，公众书法审美有待提高。现在如火如荼的高校书法专业教育，在书法技法与书法审美方面有较好的把握与认识，如果按照书法美育的要求稍加引导，就可以肩负书法美育的重任，为书法美育的发展提供源源不断的动力。总之，书法美育在国家相关政策的重视与支持下将更好地为人民服务，通过书法美塑造美好心灵，培育高尚情操。同时，要重视书法美育的"发展论"，即强调书法美育在开发个体的感性能力、激发生命活力、发展创造性等方面的积极作用。重视个体的审美需要，注重个体审美素养的提高，这包括养成高尚的书法审美趣味和正确的书法审美观。

<div style="text-align: right">（朱海林，南通大学艺术学院讲师）</div>

马一浮的书法美育思想

——以现代新儒家为视角

刘　超

摘要：作为现代新儒家早期代表人物的马一浮，其书法理论与实践蕴含着深刻的儒学思想。他认为通过书法艺术可以对培养人格的健全起到促进作用，主要从四个方面来看：其一，可体道避俗；其二，可变化气质；其三，可达乎性情；其四，可释回增美。书家在观碑读帖临摹中潜移默化地变化气质、涵泳性情，在实践创作中体证内究复归其性，达到成释回增美完成人格之整全，其书法思想具有现代新儒家"内圣"的文化品质和美育精神。

关键词：马一浮　书法　人格　美育

20世纪初，王国维在借鉴吸收西方哲学、美学思想的基础上研究中国传统美学理论，运用"取外来之观念与固有之材料互相参证"①的方法融合中西古今文化，为近代美学思想体系的构建积极探索。在王氏之后，蔡元培在理论上和实践上大力提倡美育，并将美育纳入教育方针，实行"五育并举"，极大地突出了美育的地位。自从美育教育观念提出后，不少知识分子和教育家、学者相继以艺术实践为美育工具，着重加强中国国民人格的培养和中国社会新风尚、新形象的树立。"蔡元培倡导、提携了近代中国的美育教育。1918年，首先提出'书法专科'的学科思想。"②可谓近代书法学科教育理论之奠基者。马一浮同样也是受这种思潮影响和启发，只不过他是用书法向内体究、延续先儒追求"内圣"的理路，把书法与完成人格之整全联系起来，融

① 陈寅恪. 金明馆丛稿二编［M］. 北京：三联书店，1998：219.
② 张韬. 二十世纪中国高等书法教育史［M］. 郑州：河南美术出版社，2019：73.

会佛道，禀明心性。他的书法实践是切己的体证内修之路①，是通过汉字书写沟通古今文字、文脉的流传，并以由艺通道的方式培养书家心性和人格使之复归本来之性，最终树立成、完成人格整全之人即合乎"六艺之人"的书法美育观。

马一浮（1883—1967），初名福田，字耕余，后自改名浮，字一佛、一浮，号湛翁、蠲叟、蠲戏老人，浙江会稽人（今绍兴上虞市）。著有《泰和会语》《宜山会语》《避寇集》《蠲戏斋诗集》《复性书院讲录》《尔雅台答问》《尔雅台答问续编》等。先生一生游走经学、西学、道学、佛学，最后返归儒学，弘扬"六艺"，与梁漱溟、熊十力合称为"现代三圣"。梁漱溟称其为"千年国粹，一代儒宗"。

一、体道绝俗

马一浮曾言："吾虽孤独，以世法言，当觉愁苦。顾吾开卷临池，亲见古人，亦复精神感通，不患寂寞，此吾之绝俗处。但恨不能喻之于今人，无可与语，是则吾之所谓孤独也。"②这则材料出自《语录类编》文艺篇，结合先生幼年时家中三姐早夭，童年丧母，青年丧父，紧接着二姐、妻子也离开人世，马一浮的家庭和婚姻生活是极为不幸的，人过中年又遇到战乱时局，被迫离开家乡流徙西南，终身未再娶。从一个生活中普通的人来看，马先生此生屡遭亲人变故，孑身一人无儿无女，生活是凄苦的，但是先生不以世俗之苦为苦，他曾说："孔孟之后，决非衍圣公，当日则有颜、曾、思、孟，后世则濂、洛、关、闽。韩文公所谓'轲之死不得其传'，自事实语。绝而复续，千载犹旦暮也。吾自知于圣贤血脉认得真，有所撰述，辄有精力注于期间，必不磨灭。"③马一浮所系乃是文化命脉的传承，实属中华文化精神的延续，相对而言，个人与家庭血脉的传续他看得比较淡，并认为个人血脉真正传承与否取决于圣贤精神能否得到传续。通过"开卷临池"，他能够与古人在精神上相互沟通往来，这是马氏书法哲学的绝俗之处。

① 刘超. 马一浮书法题跋中的"兰亭观"——以现代新儒家为视角［J］. 中国美术研究，2020（4）：112–115.

② 马一浮. 马一浮全集：第1册［M］. 杭州：浙江古籍出版社，2018：695.

③ 马一浮. 马一浮全集：第1册［M］. 杭州：浙江古籍出版社，2018：694.

正如马一浮在《神助篇·为鬻字刻书作》所言："若言信不忒。子谓我为谁？羲之吾精魄。吾久与子处，子乃不予识。子当运其肘，令我立可觌。张芝与钟繇，亦常在子侧。近招崔蔡伦，远及斯籀列。与子为一身，八极任挥斥。动静唯子俱，随子意舒诎。子若气旁薄，吾亦神充溢。子蹙我无欢，子忻无不戚。"[1]通过临摹古人书法与先贤把手共行，以羲之精魄为我之精魄，运笔挥毫如张芝、钟繇在子身侧，只身一人亦精神充溢，在书法历史的长河中游走往来，或挥斥八极，或意气舒诎，动静相宜，忻戚与共，与古人共情，在精神上相互沟通往来。一切书法翰墨活动皆源自内心和胸中的自然流淌，学书有道在于临习古人，临古在于契合古人之心性，不以己之乐为乐，不以己之悲为悲，体悟古今人物之风神与时事之兴衰。马一浮在《兰亭集诗写本自跋》中高度赞扬《兰亭序》书法艺术的高妙，同时也非常肯定王羲之在文章中所表达出的"哀乐相生，古今同致""深悟无常而不堕断见，甚有般若气氛"[2]的玄言义理。书法的哲学意义在于从艺术审美中超拔出来，不限于书法技法而谈书法，书法所承载的精神意蕴和思想内涵才是马一浮先生以书体道到达"绝俗"的现实意义。

这种"绝俗"的境界并不是消极避世绝缘，而是在自家性情上刊落习气，达到变化气质的目的，最终完成人格之整全的塑造。

二、变化气质

马一浮在"说书画之益云：可消粗犷之气，助变化之功。吾书造诣，亦知古人规矩法度而已。每观碑帖，便觉意味深长，与程子读《论语》之说相似"[3]。书法的益处如同读书，可以变化人的气质，在古人笔法的法度中得以修养自家性情，他在《尔

① 马一浮. 马一浮全集：第3册［M］. 杭州：浙江古籍出版社，2018：140-141.
② 马一浮. 马一浮全集：第2册［M］. 杭州：浙江古籍出版社，2018：109.
③ 马一浮. 马一浮全集：第1册［M］. 杭州：浙江古籍出版社，2018：658.

雅台答问·示吴敬生》①中也曾以"论艺以见道"来说明书法能改变人的气质、性情。马一浮认为"观碑帖"如"程子读《论语》"，这一观点的提出颇合"现代新儒家"身份，但也不是空穴来风提出的理论，在中国艺术史上确实存在观画与观碑的历史典故，如中国传统山水绘画兴起之初就有宗炳观画以"卧游"的理论，再如欧阳询观古碑坐卧三日方离去的故事记载。"观碑帖"的目的是为了达到向内而求，向内而求更是为了禀明自家心性。马氏曾言："向外求知，是谓俗学；不明心性，是谓俗儒；昧于经术，是谓俗吏；随顺习气，是谓俗人。孔子曰：'乡愿，德之贼也。'彼其奄然媚于世者，俗之所喜，彼亦喜之，俗之所非，彼亦非之，自心全无主宰，唯俗是从而已。"②一切为学的方式方法，包括书法学习的临摹（观碑）方法，只知道向外部求得事物上的知识，知识再多未经自身的体证依然是没有生命力的俗旧之学，其人也是庸俗之人。发明自身本具的义理，不以俗之所喜而喜，不以俗之所非而非，不随顺习气而是做到祛除习气，这才符合在书法中体道、见道的目的。由此可见，古人在学习书画时除了重视实践活动的临摹功夫之外，特别重视或读或观的内化于心的训练方法。马一浮的特别和超越之处表现在把"观碑帖"与"读《论语》"等同起来，这就把艺术技法的训练方法同心性养悟结合起来了，"他主张心即是理。返求本心，归根复性，于天理流行处，得到仁，至善至美要求人们涵养心性于体用上下功夫"③，这种内化于心、涵泳心性的功夫具有儒家体证内修的意义。

首先，我们看"程子读《论语》"是什么样的一种境界。马一浮认为《论语》在四书、十三经中所言最醇，在《论语首末二章义》中提到了程子读《论语》的事例，即曰："理穷则性尽，尽性则至命，只是一事。不是穷了理再去尽性，只穷理便是尽性，尽性便是至命。"④那么，书法艺术的实践与书学理论对于马一浮来说，可以和

① 马一浮认为："作诗写字，皆可变化气质，但须习久，始能得力. 躁者可使静，薄者可使敦，隘者可使扩，驳者可使醇，俗者可使雅，浅者可使深. 及其成熟，初不自知，犹如学射，九九方中……"从躁到静，从薄到敦，从隘到扩，从俗到雅，从浅到深，这一系列的变化是人性情、气质的根本变化，与孟子"有诸己"到"充实"、"光辉"再到"大而化之"的次第观是相匹配的，书法对人的涵养可以说是"由艺以见道"的有次第的体究方式。

② 马一浮. 马一浮全集：第1册［M］. 杭州：浙江古籍出版社，2018：443.

③ 史爱兵. 雅逸之趣——评马一浮书法［J］. 科教文汇，2009（6）：248.

④ 马一浮. 马一浮全集：第1册［M］. 杭州：浙江古籍出版社，2018：26.

程子读《论语》相类比，是一种涵泳体悟的方式，也是可以用来"穷理"的一门学问。程子又曰："颐自十七八读论语，当时已晓文义。读之愈久，但觉意味深长。"初读虽晓其义，随着年龄的增长再读《论语》其理解也愈加深，其中意味很值得涵泳体悟，书法临古也是如此。已故书画家梅墨生先生的评语最为明心见性："以一代理学大师而名世之马氏，思想深处暗合儒禅，以诚敬之学尽性至命，妙参事理圆融直取当下，心性深挚而纵逸大化，故其用笔极坚实，凝练处却能返于虚浑，此正常人难抵之境也。"[①]

马一浮对"穷理尽性至命"有如下一番解说："《易·系辞》'穷理尽性以至于命'，'穷理'即当孟子所谓'知性'，'尽性'即当孟子所谓'尽心'，'至命'即当孟子所谓'知天'。天也，命也，心也，性也，皆一理也。就其普遍言之，谓之天；就其禀赋言之，谓之命；就其体用之全言之，谓之心；就其纯乎理者言之，谓之性；就其自然而有分理言之，谓之理；就其发用言之，谓之事；就其变化流行言之，谓之物。故格物即是穷理，穷理即是知性，知性即是尽心，尽心即是致知，知天即是至命。"[②]穷理等同于知性，尽性等同于尽心，至命等同于知天，理、性、心、命、天五者一元，从格物到穷理再到知性、尽心、致知、知天、至命，一路推演而来也是显微无间的，这正是马一浮的圆融无碍思想的最佳佐证。习书"观碑帖"亦如格物，通过对古人碑帖中笔法的体证内究，达到知天、至命的目的，这正如前面所讲"程子读《论语》"可以"穷理、性尽、至命"。

以上种种均说明书法是达道的学问，读书可以改变人的气质，书法亦可以涵养性情，达到变化气质的目的。

三、达乎性情

自古以来历代书论中非常注重书家性情与笔墨性情的合一，书法作品通过笔墨的挥洒展现书家本人的性情状态，书家性情的修养也通过临摹碑帖到自由创作契合古人

① 梅墨生. 笔出于心——马一浮书法片谈［J］. 中国文化报，2015（004）.
② 马一浮. 马一浮全集：第1册［M］. 杭州：浙江古籍出版社，2018：92.

之性情。比如，被誉为"天下第一行书"的《兰亭序》不仅仅在技法上有高妙的笔法，同时在气质风神上表现出高迈的魏晋士大夫玄言之风，正因为《兰亭序》达到书与文并臻同美的高度，所以才为后世书家所崇尚。"兰亭"已成为那个时代士族文化的审美符号，这种文化符号虽然是唐、宋、元、明、清一代代文人追加给予的称号，但确实是在人们集体认同下生成的。究其根源，在于兰亭修禊的雅集活动将那个时期文人士大夫的性情审美与精神风貌展现得淋漓尽致。钱穆先生在晚年回忆抗战时期（1941年）讲学于四川乐山的武大时被相邀至复性书院做讲座，讲座后和马一浮先生一起进餐，马先生给他留下"衣冠整肃，望之俨然。而言谈间，则名士风流，有六朝人气息"[①]的印象。马一浮于此体悟颇深，一方面源于自己就是会稽（浙江绍兴）人，地缘上的亲近加深了他对东晋兰亭雅集的精神认同；另一方面他的行书书法归宗于"二王行书"书风，《兰亭序》和《怀仁集王圣教序》是其书法临摹用力最深者，在大量的临摹实践中能够较深地切身体悟出魏晋笔墨风流与审美情趣；第三，马一浮的治学理路中具有禅玄思想的内容，"长坐斋中穷义理，偶游林下寄玄禅"[②]是其读书生活的旨趣所在，他对于"老庄告退，山水方滋"[③]和六朝魏晋意味的玄言山水之乐的体悟自然是很深的，诚如先生所言，"如逸少、林公、渊明、康乐，故当把手共行"[④]。

王羲之在兰亭雅集时的状态，即因特殊氛围下的其性、其情，造就了《兰亭序》能够成为王氏行书的代表作并成为名篇流传千古。早在东汉时期，著名文学家、书法家蔡邕就曾说："书者，散也。欲书先散怀抱，任情恣性，然后书之；若迫于事，虽山中兔毫不能佳也。"[⑤]这是较早把书家个人的"情"与"性"相提并论用于书法品

① 钱穆. 八十忆双亲·师友杂忆［M］. 北京：生活·读书·新知三联书店，2005：226-227.
② 此为笔者自撰联句，这是马一浮先生一生深隐不出的读书写照，其学以"六艺论"为自家特色，把古今中西一切文化归结为"六艺之学"，如若对其分殊可以从义学、理学、玄学、禅学四个方面进行归类，但是总体把握而言还是以儒家义理之学为根底。故笔者结合其个人日常生活的轨迹，以"长坐斋中穷义理，偶游林下寄玄禅"来概括。
③ 刘勰. 文心雕龙［M］. 上海：上海古籍出版社，2015：152.
④ 马一浮. 马一浮全集：第2册［M］. 杭州：浙江古籍出版社，2018：109.
⑤ 上海书画出版社，华东师范大学古籍整理研究室. 历代书法论文选［G］. 上海：上海书画出版社，2007：5.

评理论中的，后面一句特别强调的是要具备不"迫"的状态，"任情恣性"中"任"字有随意发挥的意思，"恣"是没有约束、自由自在的状态，表现出一种在随意自适中使其性情自然流露、流淌的状态。"散"是书写者的外部状态，在心情上并不是散漫之散，而是指心意情志的贤逸之趣，此心之体就是性，情又是性之用，所以书法书写实际是心的书写，书法性情源自于心，习书即修心。诚如清人刘熙载在《艺概》中精辟地总结道："笔性墨情，皆以其人之性情为本。是则理性情者，书之首务也。……右军《兰亭序》言'因寄所托'，'取诸怀抱'，似亦隐喻书旨。"[①]笔墨为人所造，人之性情实际就是笔墨的性情，书法只不过是书家"因寄所托"的载体，马一浮先生在抗战时期离乡西迁途中，也曾表露过"因寄所托"的心境情怀。比如，先生于日寇空袭之际依然安神自若地理笔研墨临习《董美人墓志》[②]，在患难中亦能以书法传达闲雅的性情，在笔墨中体悟以书摄心的精神乐地，可见先生于书法体道之深。

四、释回增美

1938年抗战流徙途中，马一浮与丰子恺关于艺术的问题有过两次通信。马先生深刻地阐释了古今文艺中不可磨灭的作品的产生所具备的因素，艺术与人、人心的关系，艺术存乎天地之间的大用。具体内容列举如下：

> 由艺术观点看来，任何现象剪取一部分，皆可令人艺术，实无入而不自得也。贤前云，在汉时见民众抗战情绪是一幅美丽图画，实则做难民流离颠沛亦可作如是观。许多不可磨灭之文艺，即由此产生。此吾所谓诗以感为体也。然艺术普遍化，实系难事。因最高之艺术，最高之情绪，往往不能人人了解也。然艺术之作用在能唤起人生内蕴之情绪，使与艺术融合为一，斯即移风易俗之功用矣。现代政治与人生在艺术上之表现，或尚系幼稚，未知倘现之所主张之教育艺术化，其理论

① 上海书画出版社，华东师范大学古籍整理研究室. 历代书法论文选［G］. 上海：上海书画出版社，2007：715.
② 即丁丑新秋（约1937年8月）马一浮在《书美人董氏墓志铭临本后》载："寇警中书此，颇有闲静自得之趣。摄心亦多术，何必深山始可忘世，笔研中自有乐地耳。"

如何。①

　　有情不若无情，侈言征服者常是被征服。将来可以入公之画者，或只是山水树石而无人也。人生至此，地道宁论？若深入现实，真令人废然而返、索然意尽。然理想中自有纯美境界超现实而存在，不离现实而亦存在，非现实所能夺。或因现实愈恶，而其反映可使理想愈美。在此恶现象中不被禁遏，此真美者忽然透露进出，与他人内在之理想相接，可引起不可思议之感，廓然顿忘现实，此艺术最高之真谛也，亦艺术所以和调万物、泽润人生之大用也。②

　　马一浮在给张德钧的示语中，详细地谈论了"性情"与心之间的关系："性即心之体，情乃心之用。离体无用，故离性无情。情之有不善者，乃是用上差忒也，若用处不差，当体即性，何处更觅一性？凡言说思辨皆用也，若无心，安有是？若无差忒，安用学？将心觅心，转说转远。观诸子所说，只是随逐名相，全未道著，不如且居敬穷理，莫谤他古人好。"③性与情从体与用方面来看都是发之于心，马一浮先生有"心统性情"论，认为"心统性情，性是理之存，情是气之发"④，一切理气所存所发皆源自本心，书法实践也是见道体证内究的学问，所以以书法统其性情也是塑造书家人格之整全的一个重要途径。马一浮借用禅家义解说"心统性情"并着重申明修习的重要性，曰："凡在学地，最忌执性废修。故虽说得相似，毫无把鼻，此禅家棒喝所以为没量慈悲也。此文末段结归修德却是，言而履之，斯可矣。"⑤无疑，书法是历代文人兼顾修习性情最为普遍实用的体道方式。

　　书法艺术之所以为历代文人士大夫所重视，是因为它具备艺术审美怡情功能的同时也兼有社会职能的教化意义。

　　马一浮先生借用《礼记·学记》中"释回增美"一词来概括书画艺术的教育意义是极为恰当的。他说："《学记》所谓'释回增美'，实为教育根本，亦即艺术原则。

① 马一浮. 马一浮全集：第2册［M］. 杭州：浙江古籍出版社，2018：520.
② 马一浮. 马一浮全集：第2册［M］. 杭州：浙江古籍出版社，2018：522–523.
③ 马一浮. 马一浮全集：第1册［M］. 杭州：浙江古籍出版社，2018：460.
④ 马一浮. 马一浮全集：第1册［M］. 杭州：浙江古籍出版社，2018：16.
⑤ 马一浮. 马一浮全集：第1册［M］. 杭州：浙江古籍出版社，2018：460.

'释'，舍也。'回'训邪，即指不善。美即是善。为学务在变化气质，画家本领则在于变化景物，取其不善而存其善。会得此理，乃可以言艺术、言教育矣。"①这样就把美与善同变化气质统一起来了。变化气质为人格的培养和塑造起到潜移默化的作用，刊落习气、完善自我是学以成人的内容，因为"变化气质不是一个思想理论问题，而是一个德行实践问题。必须在自己身心上下功夫，断除习气、证悟自性，其实际效验是自我心灵的净化和人格的升华，不离身心，在自家精神世界中求得安身立命之地"②。

面对"三千年未有之大变局"的西学思想的冲击，坚守传统往往被那个时代的人们等同守旧对待，如果站在革旧维新的新思潮立场上看，以马一浮为代表的现代新儒家的学术思想是陈旧的、没有生命力的，这正是马一浮在西迁中的浙大开设"国学讲座"所讲的六艺统摄论不为师生理解、认同的缘故。世人皆言改造国家、社会、个人的实用之学，对人之自心漠不关心，皆以欲望的满足为追求目标，从国家到民族再到个人都落入以欲望为志气的泥淖中。

六、结语

马一浮先生注重先儒心性之学，用六艺论构建统摄古今中西一切文化的学术体系，在面对现实社会问题时侧重从人之本心出发，强调复归其性，变化气质，祛除习气。他认为对外部一切知识的记忆和摄取都不是明心见性的学问，经过内心的涵泳和向内体究的学问才是达道之学。中国书法向来重感受、感悟和体验，书法学习过程中对古人碑帖的临摹实践和创作涵泳是向内体究的学问，先生于此用力最深并与读书穷理等同看待。"马一浮执着于向内求取，最终追求的是人的完整性和丰富性。"③书法对其个人气质的变化和性情的涵养具有实践意义，书法的实践教育不落入"记问之学"，能够成为六艺之教体系中实践体证之学的重要内容，符合现代新儒家"内圣"

① 马一浮. 马一浮全集：第1册 [M]. 杭州：浙江古籍出版社，2018：654.
② 李国红. 浅析马一浮以禅解儒 [J]. 哲学研究，2007（2）：35.
③ 吴毅. 复性立人：马一浮教育思想研究 [D]. 上海：华东师范大学：146.

的文化品质。总之，通过研究马一浮书法美学思想和书法实践活动，既能为其学说中抽象玄远不见涯涘的理论提供有力的实证操作，同时也可以补充马一浮六艺论诗教言说过简的不足之处。

（刘超，湖北美术学院书法专业讲师）

论"金石书派"书法教育的"艺术"定位

朱 琳

摘要： 清末民国时期，书法面临着传统与现代、固守与改良的出路问题，书法教育未来如何发展也成为艰深议题。相较同时代教育者而言，"金石书派"的代表人物李健、姜丹书及胡小石等，积极寻求书法与西方"美术"的契合，在书法教育实用性的基础维度上，突出其"艺术"属性，尝试以西方艺术视角观照书法的时空特性，借西方艺术语汇描述书法的各个要素，强调书法教育的"艺术"定位，充分体现了中国近现代书法教育史上"中西融合"过程的时代特性。其书法教育理念的形成，主要源自三方面因素：一是求学两江师范学堂时，受其仿日式美术教育新模式的影响；二是任教上海美专、杭州艺专、金陵大学等高校的经历和书画教学反思；三是晚清民国"西学东渐"的时代文化背景和新教育思潮的推进。

关键词： 金石书派　书法教育　艺术教育

清末民初时期，书法遭受了来自西方艺术前所未有的冲击，因缺少西方学科的直接对应，书法丧失了移植西学的发展路径，被"艺术"拒之门外，面临着传统与现代、固守与改良的出路问题，书法教育未来如何发展也成为艰深议题。"金石书派"开创者李瑞清（1867—1920）是晚清民国书法教育史上的关键人物，其门人李健（1882—1956）、姜丹书（1885—1962）、胡小石（1888—1962）等也曾身肩上海美专、杭州艺专、金陵大学等高校教职，投身于书画教育实践。相较同时代教育者而言，李健、姜丹书及胡小石积极寻求书法与西方"美术"的契合，在书法教育实用性的基础维度上，强调了其艺术属性，折射出对当时书法教育发展道路的积极探索。笔者试从胡小石、姜丹书和李健的著作入手，对其"书法教育的艺术定位"及缘由加以分析，以期更全面深入地理解晚清民国书法教育的生存环境，进而窥见其时代发展特质。

一、书法教育"艺术"性的判定

（一）胡小石的"书法为中国独有艺术"

胡小石在《书学史绪论》（1943）、《书艺略论》（1961）两著中，皆称"世有以作字为艺术者，惟中国为然，日本朝鲜皆学我者也"，又以抽象线条、写实性、抽象展现等西方美术词汇来阐释书法，完成了对书法的艺术定位，为书法寻求艺术研究、教育的生存发展空间。

在《书学史绪论》中，胡小石提出："书主文字形体之表现，故其义为著而已，各种抽象之点画（今曰线条），表现吾人深心中繁复微妙之情绪，与最高之理想。其线条表现之结果，能使竹帛上之形体、长短、大小、疏密，与内心之情绪及理想，宫吕悉应，故其义又为如。"[①]胡小石认为书法是以"点画（线条）"为表现形式的艺术，其抽象线条构成的"形体、长短、大小、疏密"与创作者的内心情感呼应，能够传递创作者复杂微妙的情绪，具有艺术性。在该绪论中，胡小石也多次论及书法与绘画的关系，书画皆为具有空间表现力，从造型艺术角度分析，可知二者密不可分；且两者用笔是相通的，中国画的"骨法用笔"正是书法用笔，绘画"象形赋彩"对应书法结体，"经营位置"则对应书法章法布白。

> 书画同源，在乎用笔，此说唐人张彦远已发之矣。[②]
> 今当论书画之关系，书者以内心之情绪与理想，为空间之表现，在造型艺术中，固与图画有不可分之关系，且最古铜器中所留之纯象形文字，亦竟与图画无别。[③]
> 作画过程中可言者但三事：一为骨法用笔，二为象形赋彩，三为经营位置。书画相通，则骨法用笔，即书之用笔也。象形赋彩，即书之结体也。经营位置，

① 胡小石. 书学史绪论［M］//民国书画金石报刊集成：其他地区卷（三）. 上海：上海书画出版社，2015：15.
② 胡小石. 书学史绪论［M］//民国书画金石报刊集成：其他地区卷（三）. 上海：上海书画出版社，2015：17.
③ 同上。

即书布白也。①

胡小石也指出："吾尝谓中国书与画二者同源而异流，进言之，则二者构成之基本因素，同为点画之使用，故可言中国作画如字，非作字如作画也，以抽象线条，集合成实体之理想者为作画，既为抽象线条，集合成抽象之理想者为作字。"②书画二者都以点画为构成元素，书法以抽象化的线条集合而成，与中国绘画是同源的分流。从书法的抽象表现可见其与音乐更为接近。书法与音乐都以抽象符号为基本元素，音乐为时间上的抽象艺术，书法则为空间上的抽象艺术。进言之，书法是无声的音乐，以空间上的抽象符号表明内心的律动。③胡小石又比较各国书写工具，指出他国用笔"皆简单拙硬，无多变化"，而毛笔"铺毫抽锋，最富弹性，巨细收纵，变化无穷"的特性，为书法在艺术表现力方面呈现万千变化提供了条件④，再次佐证书法属于艺术。胡小石提出"书法为中国独有艺术"的理念贯穿于教学讲义，有助于提升书法在艺术教育中的地位。

（二）姜丹书的"书法为中国国粹的特种美术"

1917年，姜丹书编撰成稿《美术史》及《美术史参考书》，由商务印书馆出版刊行。该《美术史》作为第一部应用于美术史课程的专门史著作，是姜丹书任职浙江两级师范学堂和浙江省女子师范学校图画教员时的成果。在该书《绪言》中，姜丹书云："至于中国书法向为吾中国国粹的特种美术从其根源着想，固与绘画合章，连类述之，而于西洋则不援是例。"⑤故特辟"书画"一章，将书法篆刻有关内容融入美术史的研究范围，通过"书画同源"阐述绘画与书法二者的审美特征的近似，借助中国绘画与西方绘画在教育中的平等性，将书法在中国美术史的地位明确化，也为书法

① 胡小石. 书学史绪论［M］//民国书画金石报刊集成：其他地区卷（三）. 上海：上海书画出版社，2015：18.
② 胡小石. 书学史绪论［M］//民国书画金石报刊集成：其他地区卷（三）. 上海：上海书画出版社，2015：17.
③ 同上。
④ 胡小石. 书学史绪论［M］//民国书画金石报刊集成：其他地区卷（三）. 上海：上海书画出版社，2015：15.
⑤ 姜丹书. 美术史［M］. 上海：上海书画出版社，2018：7.

在美术教育中争得一席之地。

姜丹书在"书画"一章中，分述"历代绘画之概况""书法之源流"和"历代书法之概况"，将书法与中国画进行比较，着力阐说彼此的联系；在"历代绘画之概况"部分，他追溯"象形文字"，将绘画和文字间的关系以"脱胎"二字阐述，点明二者最初无异，都具有表现物象的特征。姜丹书又以"书画同源"作为书法源流发展讲解的参照体，称二者因"仿自然"的远近而分流，古文字仍保留"象形"的特点，其中"科斗文""龙画螺书"及《岣嵝山碑》的"鸾飘凤泊"形态[①]，都是书法艺术具有物象审美的佐证。

在"历代书法之概况"部分，姜丹书借古文字与古代绘画间的联系，提出书法与绘画越向古代追溯，则二者联系越为紧密，注重二者间的审美联系；并借李阳冰所言：书法的"形""度""容""体""势"都是对"万物之情状"的描绘[②]，指出古人作书，包罗万象；又以《卫夫人笔阵图》的笔法形态为其阐述依据，称：

> 卫夫人笔阵图曰：一如千里阵云，隐隐然其实有形。丶如高峰坠石，磕磕然实如崩也。丿陆断犀象。乀百钧弩发。丨万岁枯藤。乀崩浪雷奔。乛劲弩筋节。观此又可见，书家运笔，别有会心，虽一点一画之间，未有不以画意行之者，此吾中国文艺所以能书者，什九能画而画盛时代，书亦必盛也。[③]

姜丹书从书画家运笔抒情达意的角度，肯定书法笔画形态的塑造力，称其为中国书法美的奥秘所在；又通过书画的审美相近，推论书法笔法佳者作画也佳，中国绘画昌盛的时代，书法也必然昌盛。姜丹书从书画"同盛"的角度，探讨了书法在当时的课程教学中，存在"艺术"教育的定位需求。

（三）李健的书法为"线条的艺术"

《书画缶音》《中国书法史》两部著作，由李健教授书法、国画画理等科目的讲

① 姜丹书. 美术史［M］. 上海：上海书画出版社，2018：80.
② 姜丹书. 美术史［M］. 上海：上海书画出版社，2018：81.
③ 姜丹书. 美术史［M］. 上海：上海书画出版社，2018：95.

义教材汇编而成，体现了李健在书法、中国画的研究、教学方面的观念。《书画缶音》是1929年李健在南洋欲设美术图画专门学校，提倡美术教育时所作。李健以书画教育者的身份，纳书法为美术教育的内容，并对中西绘画艺术的取法、融汇做了说明。李健认为中国书画、西方绘画都属于艺术，皆为美术研究、教育的内容，在艺术教育中的地位不应区分伯仲；书画者、教育者对东、西绘画都应广泛探讨、取法，融汇二者，兼取所长。[1]此文撰成不久，李健就任雅南师范学校（南洋）校长，教授国画画理、书法篆刻课程，其对中西绘画、中国书画的融汇观念得以实践、检验。

李健在撰述《中国书法史》（1937）时，借"书画同源"观念明确书法为"线条的艺术"，运用近现代西方美术中的"点、线、面"等词汇描绘书法美感。

> 古之书，即画耳，故书画同源。绘事进展之程序，先则用勾勒之笔；于几何学言之，所谓线也。由勾勒乃进而用点宕，所谓面也。由面而进展之，施丹青涂丹肤，分阴阳，使远近凹凸诸事更显豁，则谓体也。[2]

李健以西方几何绘画程序解读书法美的形成，如"勾勒"成线、"点宕"成面、"分阴阳、凹凸"成体等。为证明线、面、体的书法美感，李健列举甲骨文中"羊、象、中、王、旦、聿"等字，以做阐述：

> 殷契文，其书用勾勒之笔，所谓线也。试观其篆形文字，如羊角之曲，作'𐤚'，底角之歧作'𐤙'象长其鼻作'𐤛'豕竭其尾作'𐤜'，其勾勒之工，随物赋形，后世勾勒画之祖也。至于周，则笔多宽博者矣，如周今文中，在之作'𐤝'，王之作'𐤞'，旦之作'𐤟'，聿（yu）之作'𐤠'诸形，进而为点宕之笔，所谓面也。书法进展正如汉唐以还，论书者乃有八面之说，由山安尔注之观，鸾舞蛇惊之赞，则所谓体也。古今书法之变，尽乎此矣。[3]

① 参考顺德欧阳雪峰《书画缶音》，吉隆坡：南洋书画社、华新印务局，1929年版。
② 李健. 李健书学文存：第一册［M］. 上海：上海书画出版社，2019：119–120.
③ 同上。

李健以甲骨"勾勒"成线为"勾勒画之祖"，以金文"点宕"成面、唐以后书"八面"成体证明书法与中国画一样具有"勾勒之工，随物赋形"的艺术特性；且李健提出"古今书法之变，尽乎此矣"，书法美感符合中国美术的范围，隶属美术教育范畴，有自身"道"法。为进一步展现书法笔法的艺术表现力，李健以《成王令簋》"肥笔"的塑造性，佐证书法美感的形成与篆书用笔中"点、线、面、体"的形成有着密切的联系。[①]可见，李健在教学中尝试借助西方审美语汇描绘、阐释传统书画美感，以重整原有的书画认知体系，寻求书法在"艺术"教育中的合理定位。

二、书法教育"艺术"性定位的缘由

（一）新式学堂教育、教学理念的接受

胡小石、姜丹书和李健对新式学堂教育、教学理念的接受，对其书法教育的性质判定具有直接的影响。1906年，李瑞清（1867—1920）任两江师范学堂督学，出访日本考察教育，对日本人重视科学、求实的精神留下深刻印象，为着重提高学生素质，他独辟蹊径设立图画手工选科（主课程为用器画、中国画、西洋画和图案画四类），对堂舍、金工、木工、图画实习室与农事实验场都有所增加，教学内容设定和课时安排都相对科学系统化[②]，囊括用器画、自在画、图案画、写生画、几何画法、中国画等教学内容，结合学部《章程》中预设的习字课程，形成近代中国的专业学校美术教育制度的雏形。[③]中国第一批经过专业学校教育的美术人大多毕业于此，"金石书派"的第一代传承者也从这里走出。李健、姜丹书（预科乙班）就读图画手工选科，胡

① 李健. 李健书学文存：第一册［M］. 上海：上海书画出版社，2019：133-134.
② 王德滋. 南京大学百年史［M］. 南京：南京大学出版社，2002：33.
③ "其预科的专业主科图画由豆理之助盐见任，所授为以平面几何画为内容的用器画，以铅笔本临画及石膏模型写生等基本练习为内容的自在画；选科主科图画由盐见担任，内容为用器画、远近投影、自在画、图案画等。"参见崔卫，《学校制度下中国美术教育的起源与早期发展——三江师范学堂与两江师范学堂图画手工科研究》，南京师范大学博士学位论文，2005年，第113-114页.

小石就读农学博物选科①，三者经过临画、用器画和写生画等课程的训练；且教育课程作为主科，贯穿于其整个学习周期，由日人松本孝次郎（日本文学士）、松浦秋作（日本文部省检定伦理科及教育科科员）、管虎雄（日本文学士）任教。②该课程的学习，令三人掌握了教育学、教育史、教育法令、训育论、心理学、论理学、各科教授（学）法，及小学等相关领域的知识，使三人相较于其他未受新式教育的书法教育者而言，更熟识教育教学理论，能够在研究、教学中汲取"西学"。例如，胡小石在书法章法布白中谈及"人视觉心理"感受的问题，反映了他运用西方心理学来阐述书法意境的研究方式。③姜丹书、李健还接受了日式的西画教学，经日籍教员盐见竞、恒理宽之助等人的教授，对平面几何画、投影画、自在画、油画、图案画、写生等均有较系统的学习，④因而掌握了一定的西方美术语汇和中西绘画技巧，打下了融汇中西绘画的理论基础。

胡小石、姜丹书及李健三人就读两江师范学堂期间，督学李瑞清秉承"兼收并蓄"的艺术教育理念，在沿袭日本美术教育模式的同时，也囊括了中国书画的教学内容，遵循"画以书法笔墨为之"，要"合书画一炉而冶之"的书画教育宗旨。因此，李健、胡小石及姜丹书三人也深受李瑞清传统学术的熏陶，对考古学、文字学及书画艺术都广为涉猎，形成了深厚的传统学术积淀。尤其是姜丹书同时受教于李瑞清和萧俊贤，对中国画颇多研习，对李瑞清书画教育思想有较高的接受度。

（二）高校书画教材编著、践行的反思

1911年后，姜丹书、胡小石、李健相继投身教育事业，成为高等院校的教育者。

① 农学博物科教员为：须田哲三（日本农学士）、增田贞吉（日本农学士）、伊藤村雄（日本农学士）、安藤安（日本农学士），志贺实（日本理学士）、粟野宗太郎（日本理学士）、小野孝太郎（日本理学士）、大森千藏（日本理学士）等。参见姜丹书《两江师范学堂与学部复试毕业生案回忆录》，《姜丹书艺术教育杂著》，杭州：浙江教育出版社，1991年版，第174–175页。

② 南京大学校史研究室. 南京大学校史资料选编：第一卷［G］. 南京：南京大学出版社，2018：203–204.

③ 胡小石："（诸家兰亭皆留纵格）又汉魏迄唐诸石刻，大宁密集者，固不乏例。然多数皆分不满格，往往上字与下字相距之空间，足容一字而有余，所谓计白以当黑也。其具字格中，皆稍偏上，此系人视觉心理，格中置字，偏上则正觉中悬，正中则反觉下坠，故人制印谱，皆近上端。"参见胡小石《书学史绪论》，原刊《书学》第一期，参见《民国书画金石报刊集成—其他地区卷（三）——〈书学〉第一期—第五期》第29页，上海书画出版社2015年版。

④ 姜丹书. 姜丹书艺术教育杂著［M］. 杭州：浙江教育出版社，1991：183.

姜丹书多在艺术教育系任职，教授图画手工、国文、图学（用器画）等科目[1]；胡小石初期任教博物科目，后涉及书法、金石学、古文字学、文学等科目[2]；李健则久在国画系任教，为书法、篆刻、金石学、国画史、文学等科目教授[3]。姜丹书、胡小石、李健三人所任职区域主要集中在杭州、上海及南京三个地区。上海的美术思潮以提倡西学、西画为重，所以在美术学校也多引进西洋教学方法。1928年成立的杭州国立艺专办学宗旨为："介绍西洋艺术！整理中国艺术！调和中西艺术！创造时代艺术！"[4]上海图画美术院（上海美专前身）在创立宣言中已明确宣布："我们要发展东方固有的艺术，研究西方艺术的蕴奥。"刘海粟任上海美专校长时，也明确美专的办学宗旨是"发掘吾国艺苑固有之宝藏，别辟大道，而为中华之文艺复兴运动也"[5]。上海美专的书法课程置于中国画科目下，以书法源流探究画法源流，用书法笔法促进绘画技艺提升。高校教学的宗旨、要求，促使胡小石、姜丹书和李健从满足课程教学需求的角度，衡量任教科目及教材的现代艺术教育要求。

姜丹书曾在1918年时为浙江省教育厅教育派遣考察团成员，随团赴日本、朝鲜进行教育考察，期间参观学校、陈列馆、美术展览会，不断加深对新式教育的认识；1924年后，出任上海美术专门学校教授、上海美术专科学校艺术教育系主任，以及中华书局艺术科编辑主任等职，期间编著刊行《艺用解剖学》《透视学》《小学教师应用工艺》及《劳作学习法》等；至1946年，任中国纺织染专科学校国文教授兼主

① 姜丹书. 美术史［M］. 上海：上海书画出版社，2018：277–297.

② 南京博物院. 胡小石书法文献［M］. 北京：荣宝斋出版社，2008：238–293.

③ 李健在1931年任雅南师范学校任校长，教授诗词文史，国画画理及书法篆刻课程。此际，育有凌云超等书画国学生；1934年，李健任教于南洋怡宝女中，为二甲全班撰述《书法自修良法》（此书留南洋）；1935年，李健归国至上海美专教授金石学、书法等课程；次年，李健于上海美专任金石学、书法教授，与郑午昌、柳亚子、吕凤子、高剑父、王一亭、黄宾虹等为中华美术协会所主办第一届美术展览会筹备委员，选取展览作品；1938年，李健任上海美专金石学、国画史、书法教授；1942年，李健任上海美专三十年度金石学、书法、国文教授。李健从教经历为笔者据上海美术专科学校的档案资料、《南洋商报》、《李健书法作品展》等信息汇总、整理。

④ 李净. 林风眠画论［M］. 郑州：河南人民出版社，1999.

⑤ 刘海粟在1925年12月的《艺术》周刊上曾著文："民国肇造，上海美专亦随之呱呱下地，而中国新艺术亦肇其端焉。顾美专过去乃以倡欧艺著闻于世，外界不察，甚至目美专毁国有之艺学者，皆人谬之也。美专之旨，一方面固当研究欧艺之新变迁；一方面更当发掘吾国艺苑固有之宝藏，别辟大道，而为中华之文艺复兴运动也。"参见刘海粟《昌国画》，载1925年12月19日《艺术》周刊第13期。

任秘书，并兼上海美专用器画、透视学、解剖学教授。①在此基础上，姜丹书不断对比、观照中西艺术，以融汇中西绘画技巧，对自身的中西艺术研究、教学有所实践和反思。

1934年，胡小石于金陵大学国学研究班讲授"书法史"课程，使用的教材即是由他自己编著的《中国书学史》。此书以教学为立场，在高层次国学教育中讲授书法史，具有丰富的学术内涵与深厚的文化根基。胡小石《书学史绪论》发表于1943年，正值他与宗白华共事重庆中央大学，二人任教之余，对中国文学史、考古及书法史等内容多有研讨。1938年，宗白华于《时事新报·学灯》（渝版）先后刊有两篇文章，涉及胡小石书法演变分期、"方圆"笔法，称赞胡小石对书法为中国艺术的认识。②宗白华曾表示胡小石的书法论著对他多有启发，其《中国书法里的美学思想》一文，便引用了胡小石的书法史观点。③宗白华还认为，胡小石在《中国书学史》讲稿的首段确立了书法的艺术地位，据最新材料以风格分析叙述书法的演变，以文化综合的观点通贯每一时代的艺术风格与书型，此书法史的撰写方式弥补了中国艺术史和文化史研究的一个缺憾。④

1935年李健回国后，多次的展览筹措、教学规划、教材选取⑤，及与同时代美术教育者的交游等，令他更为直观、详细地了解到描绘书画美的传统词汇在20世纪的美术语境中缺乏有力根基的现象，这也促使李健在教学中尝试借助西方审美语汇描绘、阐释传统书画美感，以重整原有的书画认知体系，寻求书法在"美术"教育中的合理定位。

可见，胡小石、姜丹书和李健对书法教育的"艺术"定位，经历了课程教学的反

① 姜丹书. 美术史［M］. 上海：上海书画出版社，2018：277-297.
② 参见胡小石著，游寿整理，陶敏辉、彭传诵编注，《中国书学史》第1页，中国文史出版社2014年。
③ 南京博物院. 胡小石书法文献［M］. 北京：荣宝斋出版社，2008：301.（参见宗白华《胡小石书法集序》，该序言为1985年前后，侯镜昶请宗白华为《胡小石书法作品选》作序，因宗白华年近九十，执笔困难，由其口述，杨辛记录整理成该文。）
④ 原刊《时事新报·学灯》（渝版）第23期，1938年12月4日。参见胡小石著，游寿整理，陶敏辉、彭传诵编注，《中国书学史》第1页，中国文史出版社2014年版。
⑤ 档案Q250-1-236-7，档案正题名《中华美术协会理事会关于召开第一届美术展览会筹备会议致各委员函（附名单）》。参见上海市档案馆、刘海粟美术馆编《美专风云录》中（第七卷）第356-358页，中西书局2016年版。

复检验，是对新式"艺术"教育及课程教材认识与反思的成果。

三、书法教育"艺术"定位反映的时代特性

（一）"金石书派"的书法教育是在晚清民国特殊历史背景下展开的，其书法教育"艺术"性定位，反映出此时期艺术教育的特殊性。晚清民国时期，中国社会的政治、经济、文化艺术都历经了历史巨变，教育发展受到社会政治剧烈变革的影响与制约。此时，教育界中国民教育、美感教育和科学教育等汇合成各具特色的新教育思潮，在这几股教育思潮的激荡起伏和奔腾分衍中，沟通构建了清末民初多元并存的教育现状。其中，美感教育和科学教育对书法教育的影响较为突出。1912年2月，蔡元培在《民立报》刊发《对于新教育之意见》（后改为《对教育方针之意见》），确立了"美育"在国民教育中的地位。[①]1917年，蔡元培发表"以美育代宗教"的演讲，强调了"美育是一种重要的世界观教育"；[②]时隔两年，他提出"实施科学教育，尤其普及美术教育""以美育代宗教"，[③]将美育纳入维系民族精神的高度，为各类艺术的发展提供理论支撑的同时，也奠定了书法教育"艺术"性定位的理论基础。

（二）随着新文化运动的推进，在"西学东渐"思潮影响下，主动移植西方教育的思想理念成为必然趋势，中国传统的书法教育向现代转型成为历史的必然。书法成为新式教育中的一分子，但仍需要在生存方式、教学模式、思想架构及教育理念等方面做出相应的调整。蔡元培在《在中国第一国立美术学校开学式之演说》[④]（1928）中指出，要在国画课程中增设书法专科，定位为"以助中国图画之发展"。这为书法提供了"喘息之机"，为书法创造了在美术教育中生存、发展的可能性，为后来书法教育的发展奠定了基础。因中国画与西画、书法二者皆有联通之处，以"书画同源"为理论依据，中国画成了界定书法、书法教育地位的最佳媒介。宗白华在1935年提

① 蔡元培. 蔡元培选集［M］. 北京：中华书局，1959.

② 蔡元培. 蔡元培全集［M］. 杭州：浙江教育出版社，1989.

③ 胡光华. 20世纪前期中国美术留（游）学生与中国近现代美术教育（上）［J］. 美术观察，2000（6）：61.

④ 胡光华. 民国时期国立、省立、市立美术学校的嚆矢［J］. 中国美术研究，2015（4）.

出，"书法是中国'表达最高意境与情操的民族艺术'"，其后他在《中西画法所表现的空间意识》（1936）中云："中国画的空间意识是怎样？我说它是基于中国的特有艺术书法的空间表现力。"①邓以蛰（1937）云："吾国书法不独为美术之一种，而且为纯美术，为艺术之最高境界。"②宗、邓二人皆从书画"美"的角度，为书法的艺术地位正名。这些教育者、美学家的不懈努力，为书法教育的"艺术"性地位提供了理论佐证。

（三）书法以艺术教育的身份，在新思想、新思潮激荡的近现代教育中生存、发展，常设于文学、美术等门类学科下，与国学、哲学、美学、画学等内容交织，胡小石、姜丹书和李健等教育者，承担着书法教育"求存、发展"的历史使命。值得注意的是，相较于同时代的书画教育者而言：李健曾旅居海外办学，宣传国学；姜丹书曾赴日、朝进行教育考察，深化了对新式教育的认识；胡小石长期执教古文字、金石考古课程，熟谙书画渊源。这样的特殊经历，促使他们在中西文化杂糅的历史时期，兼容并包，广泛吸取中西文化、艺术的成果与智慧，具有开阔的学术视野，形成了具有东西学术交织性的学术思维，参照西方美术反思传统书画艺术，践行和检验了书法教育"艺术"定位的合理性。

（四）"金石书派"与晚清民国书法教育的发展有着千丝万缕的联系，他们既是书法教育的传授者，同时书法教育也在践行他们的书法研究、教学。胡小石、姜丹书和李健等人，汲取西方美术思想，以西方美术语汇来描绘书法美感，运用西方心理学来阐述书法意境，比对中西造型艺术的构成因素，确立了书法艺术教育的地位，为书法教育寻找道路做了积极的尝试。他们对书法作为艺术教育的倡导，为书法在现代美术教育中的生存寻求了空间，赋予书法教育新的活力。"金石书派"书法教育的"艺术"定位，在适应社会发展进步的同时，也充分体现了中国近现代书法教育史上"中西融合"过程的时代特性，为书法教育延续艺术教育发展道路奠定了理论依据。

<div style="text-align:right">（朱琳，杭州师范大学美术学硕士）</div>

① 宗白华. 意境 [M]. 北京：北京大学出版社，1986：110.
② 邓以蛰. 邓以蛰全集 [M]. 合肥：安徽教育出版社，1998：167.

二、百家笔谈

"书法美育"，既是知识生成，更是观念转型

——关于"书法美育"之于书法学科建设的思考

顾 平

2019年，陈振濂先生提出"书法美育"的概念，随后他又出版了两本关于"书法美育"的研究专著，进一步细化了对该概念的诠释与延伸思考，"书法美育"遂成为书法学科的"新知识"而为学界所认同。其实，只要稍留意陈先生的学术轨迹就会发现，关于书法审美的相关思考是他兼擅创作与理论的一种使然，是被约定而成的创新成果。与其说他关注的"书法美育"是其书法理论研究与书法教育实践的自然延展，还不如说恰是"审美"的中介作用，实现了他对书法作为"艺术"对象的一种融通——超越纯粹理论的逻辑抽象，也避免了低层次感觉经验上的技术操作，是"审美"打通了他对书法的全新发现，从而臻于认知上的自觉。由此，"书法美育"概念的提出，表面上看是"大美育"观念在艺术门类中的践行，实际上是源于他书法研究的一种延展。"书法美育"概念的提出，既是一次书法学科领域的知识生成，更是关于书法观念转型的另类表征，极具学术价值与创新意义。

18世纪中叶鲍姆加登提出的"美学"概念，是基于人的知情意而偏重"情"的一次理论发现，是对艺术进行"形而上"的哲学思考。哲学虽然属于思辨性学科，但作为美学的艺术哲学，围绕的对象是艺术，必然离不开对感性、感知与体验等关联人"情感"的讨论，哲学也因为"美学"的加盟而显示出鲜活的景象。及至18世纪末，席勒提出"美育"概念，表面它只是美学理论的教育学延伸，事实上却是美学的观念转型。"美育"因为强调"审美"的教育价值而使得"审美"成为一种方式，指向了人与世界所发生的关系——感知的意义确定，这正是现象学对"存在"强调，审美感知也因此具有了非同寻常的意义。席勒美育的这一独特价值尚未被充分揭示，但它至少启示我们，"审美"的发生之于人的意义应重新被定义。

　　"书法美育"是围绕书法展开的审美教育，目标指向是关于书法审美经验的建立。它不同于书法美学偏重理论的哲学思考，也不是习惯思维中的书法技能训练与书法知识的积累，而是侧重"感知"与"体验"的一种特殊认知。"书法美育"概念的提出，并非简单的实践层面的书法审美教育，也超越了书法学、教育学与美学交叉新生学科的性质，它是书法学科知识生成的一次新创造。"书法美育"，以"审美"作为纽带，重新揭示了人与书法的全新关系，在美育的过程中，因为"审美感知"而激活书法存在的本质意义。另一方面，由"书法美育"而衍生的审美感知，是对书法"艺术性"的重新确立，"书法"区别于"写字"，并非形式上存在的"书写"差异，也非所谓的功能之别，而是书法作为对象与人的感知所发生的连接。

　　作为艺术门类的书法，在"创作意图"上有别于其他门类而显示出其"窄化"的特征。它的文字内容符号化与形式表现的抽象化，必然导致书法家在创作中只能偏重于对"情感"的表达，这种没有明确指向性的情感又只能凭借"感知"与"体验"才能被捕获。由此，书法的创作意图，某种意义上就是对"感觉"的一种表达，这种感觉来源于你的修为——创作所表现的技术、书法专业的知识、综合文化素养与个性品格。面对一幅经典的书法艺术作品，通过审美观照，发掘其"感性"的存在，作品的形式美感与其背后的意义复合为一，其技术的微妙性、意图的表达、可能阐释的意义，均在这一感受中得以实现。"书法美育"因为"审美"感知的纽带作用而激活其教育的价值，而其延伸的意义却又超越了"教育"的视角而反哺我们对书法学的新认知——书法作为艺术，它如何通过"感觉"而连接人类对世界周遭的认知。内容的文字性、形式的抽象性只是书法的"物质"存在，而其呈现的整体"感觉"却是一次审美经验的转化，是一种现象学的存在，是作品之于人的真正意义所在。其实，对书法作品形式的分析，难以避免会过于理性，而对其文字内容的释读与作品意义阐释，同样多偏主观化，只有实现真正意义上的审美感知，才是激活作品的最好方式。这一由"书法美育"带来的对书法学的新认知必须表征为一种观念的转型，也进一步确立了书法作为艺术门类存在的合法性与必要性。

　　其实，陈振濂先生早在2012年实施的"蒲公英计划"中就提出了"审美居先"的观点，那正是对书法教育中"审美"重要性的发现，从而避免了失却"感性"的文化

与技能教学。我们只要稍作留意就会发现：当代书法教育，无论是学院专业性质的教育还是社会教育机构的普及性培训，均是围绕"知识"与"技能"两端展开的教学，虽然其中也会夹杂一些"审美"的因素，但因为缺乏自觉意识，必然导致"认知"的去感性化，审美感知始终处于屏蔽状态；而书法理论研究，总离不开对象本体——或形式分析，或意义阐释，很少去关注"审美感知"，更是远离这一感知过程，书法作为对象与人的连接始终处于"空白"状态。可以说，"书法美育"概念的提出，是陈振濂先生对书法艺术及书法教育认知的一次新飞跃，于书法学科建设是一次重要的知识生成，也是书法观念转型的一种标志，值得我们围绕这一话题展开深入的理论与实践探讨。

（顾平，南京艺术学院艺术研究院院长、教授）

书法美育的理论视野与书法学科走向

张建军

自2019年，陈振濂教授提出"书法美育"，"书法美育"越来越受到学界关注，逐渐成为热门话题。当下书法美育理论主要关注哪些问题？书法美育兴起之后，书法学科又将走向何方？

第一，书法美育基本概念的厘定。陈振濂《书法美育说——以认识和体验为中心的书法观念建设》指出，当下书法，其特点一方面是书法热，另一方面是书法美育的缺位。全国书法展的投稿达到六万人，这一现象既是书法热的完美注脚，同时也是书法美育缺失的一种表现。因为如果书法大众接受过真正有效的书法美育，那么众多的书法人口将会有能力判断高水准的当代书法艺术创作与一般爱好者的书法活动之间的区别，而不会出现六万人投国展的壮观景象。

有鉴于此，陈振濂指出书法美育首先需要确定其基本概念与定位。首先，书法美育依托于书法美三个层次的划分，"汉字之美，书法之美，书法艺术之美，这三个层次的划分及其定义，正是我们今天推行书法美育所依托的、作为学科的书法美学理论的最主要的学理依据"。其次，书法美育在当代书法教育中的定位，既不是文化学习层面的"学写字"，也不是书法创作家训练班，而是旨在消灭书法"美盲"，提升公众书法审美水平。"是介于写字技能教育和书法专业创作教育之间的一种中层或中介接转形态。"

陈振濂不仅提出书法美育的概念、目标与任务，还以系统思维方式对书法美育进行了学科界说。在《书法"美育"的学科界说》中：陈振濂区分了汉字审美与书法审美的三种不同类型，即天然之美、技法之美与表现之美；然后又探讨了书法艺术审美学习的三大类型，即美感的培养（主体：个人）、美学的建构（本体：学理）、美育的推广（客体：社会）；最后在结论中提出书法美育的核心——"审美居先"。

第二，书法美育的文化价值与社会意义。崔树强在《书法是中国美育的基本途

径》中说："因为依托于汉字这个载体，和其他艺术形式相比，书法具有天然的优势。每个中国人都会写汉字，所以在客观上它有可能具有最广泛的受众参与度，也即大众性。书法有可能成为全社会大众美育的有效途径。"崔树强以中小学书法教育为例，认为书法美育，除了美感养成之外，对于学生的人格养成亦有潜移默化的作用，同时也能促使中小学生"领会中华审美风范，传承中华文化基因，进而坚守中华文化立场"。

虞晓勇《大美育视野下书法文化价值刍议》认为："在构建中国特色教育体系的过程中，美育具有其他学科教育无法替代的作用，其特色就是基于中国优秀传统文化而发展。"而书法的文化身份使得书法美育可以成为国家文化战略中的一部分，从大美育的立场出发，观照书法教育，需关注书法的文化身份，强调书法守正气象，塑造高雅的审美意识，发挥书法在当代大美育中的作用。

吴慧平《书法教育应成为美育普及的重要基础》则从"书法教育的民族性、普及性和衍生性三个方面论述了书法教育应该成为美育普及的重要基础之一"，并将其与坚定文化自信以及回应"钱学森之问"联系起来，认为书法美育应"从识字教育的禁锢中解放出来"，要发挥美育"让人的创新性思维得以发展的功能"，"通过书法教育来开拓人的思想，进行创新性思维培养"。

王峰《新文科语境下书法美育的价值和意义》，则从当下教育界大力提倡新文科的背景，讨论了在新文科学科交融的思路下，将书法美育与创新能力培养相结合，开拓科学创新思维。

第三，书法美育的实现途径。陈振濂《做美的"布道者"：以书法美育实践为例》从书法美育实践角度，详细地阐发了书法美育的实现路径。陈振濂指出，书法美育首先是一种立场，这种立场与成为书法创作家的立场不同，这种立场要求造就"一批书法布道者"，他们将是书法美育的专门人才，他们是"懂得书法艺术美感又分级而设的宣讲者、解说者、传播者、鉴赏者，他们需要一定的实践积累，但主要任务和工作目标，必须是解读经典、传经布道，尽可能消除书法'美盲'。陈振濂还提出，书法美育的实现要重点思考四个方面的内容，即"阶段性、目标设置、距离感、出发点"。阶段性是美育过程性的体现，不能逾越阶段性目标；目标设置需强调书法学科

的"规矩和尊严"，把书法的传统资源、经典文本作为美育文本；距离感则强调突破古代书论中的神秘化思维，尊重书法审美本质；出发点则明确书法美育动机与目标不是创作上的摘金夺银，而是美育，以求书法布道和传统文化普及。对于书法美育的实现路径，陈振濂还有一个更重要的判断，即书法美育能否实现，关键取决于"超越于写字之上的美育认知之建立"，他指出："书法之美、书法美感、书法审美、书法美育，无论是感还是审或是育，它首先有两个基点。第一是书法，它的潜在规定性是汉字……第二是美。以为写字和书写技能就是书法，忽略艺术美在书法艺术中的主导地位，或者只关注初级的文字（汉字）自身的美却没有艺术家的才情去充分点化之，那不是书法而只是印刷手抄体或装饰美术字。"

陈振濂《书法美育的经典图释·序》则从"以图证图"角度阐发了书法美育实现路径上的探索创新：通过视觉图像的"析、解、比、拟"，以视觉审美的感性通道，而不是知识获取的知性通道，来帮助学习者进入作为视觉艺术的书法之感知领域，达到美感激发的"恍然大悟"，实现"审美居先"的美育目标。

沈浩、李煜华夏《关于传统书法当代美育价值实现路径的思考》则从书法社会大教育体系的理论基础、基本原则、主体架构等方面论述了书法当代美育的宏大体系与实现路径，并探讨了不同层次的书法教育在书法美育中的不同定位。

其他如张捷《书法景观公众知觉与书法美育及文化传承》、周路莎《静态传统文化艺术的电视化解构路径——评"妙墨中国心"节目》也都从不同角度对书法美育之实现路径进行了探讨。

第四，书法美育的历史研究。关于书法美育的历史研究，其实早于书法美育概念提出，书法美育学科的建立，亦需要史的研究来支持。连超《蔡元培的书法美育观及其社会价值》、李继凯《论梁启超的美育思想与书法教育实践》、吴旭春《从"习字"到"美育"——清末民初书法教育体系的构建及意义》等都是对早期书法美育进行史学研究的论文。此不多赘。

书法美育概念一经提出，就对书法本体的认知提出了新问题；书法美育学科的提出，则对书法学自身学科建设提出了新问题。

书法美育概念的提出，迫使书法本体认知必须直面书法自身的艺术特质、审美本

质，即书法首先是艺术，其次是视觉艺术，最后是具有文化传承意义、承载着古代视觉艺术资源的艺术。因此，仅仅把书法当成写字技艺的理解，在书法美育的概念下遭遇重新审视，显然不合艺术之基本定位；其次，过分强调书法的文化属性，将其视为古代传统文化在当代延续的看法，显然与视觉艺术定位有了扞格；最后，既然书法是一种文化传承，就需要全面、完整地继承其精华，以往书法研究中长期存在碑帖之争、民间与精英之分、制作性与书写性之争等，这些都应该被重新思考，因为传统遗产不容割裂，不能因为当代书法家的个人取法选择去肯定部分传统，而否定另一部分传统。这些都是书法美育概念的提出，带给书法本体认知的挑战与机遇。

从书法美育概念的提出，到书法美育学科的提出，对书法学自身学科建设来讲，不仅仅是在书法学学科范围中增加了一个书法美育分支学科的问题，书法学学科需要借此机会反思：自身的学科核心与学科基础是什么？

书法美育对书法学科提出的要求：首先，必须对中国书法传统资源进行完整地保存与整理，这当然是书法史的任务，那种从当代某流派的创作出发而进行的书法史研究，在书法美育立场的审视下，其片面性将一览无余；其次，书法美育提出，书法必须是艺术，其技艺性之外，必须有艺术审美的体系，而且其技艺之美必须与视觉之美一起被解释与探讨，这就给书法美学以新的课题，蹈虚的、概念化的、脱离书法作品本身的书法美学会出现合法性危机，脱离审美、自神其技式的书法技法研究，更会在审美居先的审视下无以存身；最后，书法美育对书法教育提出的问题是，当代中国对书法人才的需求主体是什么？当下社会是需要每年培养成千上万的书法家，还是需要一大批懂审美、重传承、有文化、善于通过书法艺术的视觉化传授而将书法审美灌注于中华大地的各个区域，通过审美居先的书法美育与传承，提升民族书法素养，增强民族自信心与凝聚力的书法美育者？答案已不言自明。

从理论创新到学科建设，书法美育正深刻改变当代书法格局！

（张建军，南京晓庄学院美术学院教授）

书法美育之内涵辨析

黄映恺

近年来，美育逐渐成为社会的热门话题，而书法美育作为美育的艺术门类形态，具有先天的社会文化优势和手段优势，因此也得到了书法学界的广泛关注。不少学者参与到书法美育的研究中来，而在这股学术研究风气渐开之时，关于书法美育一些基本问题的探讨，仍然显得非常必要且迫切。而其中最为根本的问题，就是对书法美育这一概念的厘定。廓清书法美育的内涵和外延，有助于我们更好地把握书法美育的意义、目标、实践内容和路径，继而围绕书法美育展开学理研究和学科定位等。因此，此问题是书法美育一切相关问题展开的逻辑基点，学界只有在此问题上形成相对明晰的认识，未来才能更好地推进书法美育的实施和研究。

关于书法美育，陈振濂先生在《书法美育说——以认识和体验为中心的书法观念建设》《书法美育的学科界说》等文章中对这一概念做了科学阐述，但笔者认为，我们仍然可以借用亚里士多德属加种差的传统定义方法，从事物差异性的辨析中，来进一步定位书法美育。

其一，书法教育与书法美育之间的区别和联系。书法教育可以囊括书法美育，二者具有非常大的交集成分。书法教育的外延大于书法美育，书法教育侧重书法学及其学科相关知识和书法技能的传授和自我学习，因此在书法教育活动过程中，自然伴随着书法美育；但书法美育强调通过书法审美活动，达到对书法美的经验感知和审美判断，并且通过书法审美活动达到书法审美能力和水平的提升、生命情操的陶冶、精神的净化和救赎。从个体角度来说，它促进了自我心性的成长、人格的完善，增进艺术的人生化和人生的艺术化。从社会乃至民族、国家而言，书法美育有助于提升一个社会、国家、民族整体的审美文化品格，激发人性的自由和复归，促进国民素养和国家综合文化软实力的提升。书法美育的核心要义在于书法审美教育，即陈振濂先生提出的审美居先；但书法美育的实践过程，亦伴随着审美认识和审美教化，即人们在体验

或实现审美价值的过程中，可以通过书法增进对生命、社会、宇宙的认识把握，提升人的道德境界和人文境界。因此，书法美育在追求美的价值的同时，也无法剥离对真与善的价值追求，无法剥离真和善的价值功能发挥。因此，书法美育的精神旨归在于达到真、善、美三重价值的统一，只是这种真、善、美的价值追求和价值效应以审美活动为中介和前提。在书法美育的三重价值结构中，书法美育的核心价值诉求是提升审美能力和审美智慧，扫除我们所说的"美盲"，实现个体感性生命的审美自由和审美创造，提升审美认知水平和审美创造的境界。

其二，书法美育不是书法美育研究或书法美育学。书法美育是以书法审美活动为桥梁的实践性行为，是内在的书法审美体验和感知的建构过程，它强调的是个体的审美内化，以及书法审美实践，是与人的身心体验活动密切相关的精神实践性活动。而书法美育研究是以书法美育为对象的知识理论形态，可以表现为书法美育的史论研究及书法美育学科方面的综合性知识内容，它是书法教育学、书法美学、书法学等不同层级书法学科知识交叉而形成的知识领域，这些研究，亦可以构成书法美育学。我们所谈的书法美育的学科定位问题，实际上阐明的是书法美育学的学科定位问题。书法美育离不开书法美育的研究或书法美育学，书法美育是书法美育研究的基础事实和鲜活经验，书法美育学的内在规律和一般性知识，需要从鲜活的书法美育活动中进行经验总结，但从另一方面讲，书法美育学又可以为书法美育的实施和发展提供理论支撑和观念前提。因此，书法美育是与审美活动关联的书法教育现象，而书法美育研究或书法美育学是关于书法美育的文字叙述的知识形态。

其三，书法美育不同于书法美学教育。书法美学教育是以书法美学知识为主体对象的教育活动，它以传授和掌握书法美学知识为核心教学内容，其目的是帮助学生了解书法美学这一学科知识的特性，把握书法美的本质、书法审美活动的一般性规律；书法美学是书法学的学科知识的构成部分，其研究对象离不开书法美和书法审美活动，它是一般性的书法美知识，不是书法审美活动本身。而书法美育是以书法审美体验为掌握对象的人的精神性活动或社会行为，某种程度上说，书法美育就是书法审美活动本身。

其四，书法美育不等于写字教育。关于这一点，陈振濂先生对书法美育与写字教

育已经做了清晰的辨析。他认为，书法美育依托于书法美的三个层次划分，即汉字之美、书法之美、书法艺术之美，这三个划分，对更加清晰定位书法美育的内涵很有启发价值。可以强调的是，书法美育与写字教育，所依托的教育途径不同：前者是通过书法的审美形象的感知、理解、判断、创造而抵达的对人心的化育，后者是以汉字书写的识字和文字交流为目的，而追求汉字书写的规范性和实用性。写字教育，不侧重对汉字艺术性表现的教育，其教育对象，往往为中小学生，以及少部分的文盲成年人；而书法美育，侧重对汉字艺术性的审美感知和体验，其教育对象涉及社会的各个阶层；二者教育的目标方向不同，价值理路不同。当然写字教育中也包含对汉字美的审美认知，以及书法审美活动的展开，也有书法美育的存在，但由于在写字中汉字的审美表现力不如书法，因此二者的美感体验和审美效应及意义会有差异。书法美育依托的是书法艺术，艺术是审美最集中、最高度的体现，因此写字过程中的书法审美教育效应弱，而书法美育则审美效应强。

（黄映恺，福建师范大学美术学院教授）

论书法美育的"广大"与"精微"

贺文荣

论"美",必然是哲学性的、形而上的,故而从这个角度来说,书法的"美"和"美育"与其他艺术并无差异。同时,书法是非常独特的,具有非常突出的中国文化品性,是体悟和体行中国文化艺术精神的一个极好"门径",是传承中国文化艺术精神的载体。故而,书法的美育在很多方面又是独特的。书法美育从哲学的最高义和艺术的独特性上来说是"广大"而"精微"的。

说书法美育"广大",第一层意义在于书法美通于道。《中庸》曰:"君子尊德性而道问学,致广大而尽精微,极高明而道中庸。"《论语·述而》中说:"志于道,据于德,依于仁,游于艺。"依中国文脉大统来说,"道"是人生终极的追求,得道是最高的人生境界;同时,道也是中国哲学的最高范畴。从西方艺术哲学的角度来看,"美"是最高的哲学范畴。西方美学史论述"美"时,不同的哲学流派有不同的定义,但都与他们哲学的最高范畴一致。毕达哥拉斯学派认为万物的本源是"数",所以他们认为事物由于数而显得美,美来自于数的秩序。柏拉图的哲学认为万事万物有一个共同的本源,那就是神,由神创造出来的各种事物的共相叫"理式",自然他认为"美在于理式"。黑格尔认为世界的本源是"绝对精神",也可以称为"绝对理念",相应地他认为"美是理念的感性显现"。马克思认为劳动创造了美,他在《1844年经济哲学手稿》中则提出"美是人本质力量的对象化"。从中西哲学史来看,任何学派对"美"的认识都与其哲学最高范畴一致。中国书法是从中国古代文化土壤中生长出来的,我们对书法美的认识必须要从中国古代哲学出发。在中国古代哲学中,无论是儒、释、道还是它们内部的某一具体的流派,无不把"道"作为其最高的哲学范畴。因此,从这个角度来说,我们可以推理出中国古代哲学对美的认识是"合道即是美"。即使我们可以对这个论断提出多种质疑,但这样的推衍理路无疑是合理的。正是在这个意义上,书法美是"广大"的,是指向道的,甚至可以说,美就

是合道，合道即美，书法美自然也就是"合道"。从哲学角度讲，任何艺术只有一种"美"，没有两种不同的"美"。

　　说书法美育"广大"，第二层意思在于书法的美感通于中国哲学中"道德"的"德"。毕竟，无论是"道"还是"美"，因为形而上的品性，我们难以捉摸，难以把握。"道"是虚空的，其性能则是可见、可感的，这个性能便是"德"。在此必须特别提示的是，现代汉语所说的"道德"被政教化、功用化了，与哲学意义上的"道德"并不相符合。在哲学意义上，德是道之"用"，道是德之"体"，当然道实际上是万物之本体。也可以说，道与德是一体两面、不可分割的。从这个意义来说，"美感"即是"德"。我们从书法美中感受到的对称、变化、动感、静美、力量、态势等，都是"道"之"德"，都是"普适性"的美感。如果我们不能从哲学的角度认识书法美，不能还原书法美以"广大"的本体，必然会在"古质"与"今妍"的对错、"帖学"与"碑学"的高低、"入帖"与"出帖"的好坏、"师古"与"出新"的主次等上面永远争论下去，且造成书法美无标准、以自美为美的局面。甚至在任何一个具体问题如什么是"中锋"，什么是"侧锋"上卡住，绕来绕去，难以达到"会通""圆通"。没有高明的知见和体悟，书法创作、书法教育等必然不能从某一"圈套"的障碍中"透"出来。

　　书法美育是"广大"的，同时又是"精微"的，"广大"和"精微"又是一体的，把它们分开说，是为了论述的方便。书法美既已阐明，书法"美育"就是达到此种美的境地的方法、途径、过程的一切总和，是技进乎道的过程。从方法、途径、过程等方面来说，书法美育是具体而"精微"的。下面我们可以从对书法"笔力"的感悟和书法的静功两方面来稍做举例阐述。对于书法的"笔力"，一般都会说书法笔力的大小肯定不是物理的、可测的力量的大小；而对于笔力强健的描述，一般都会用"力透纸背""力能扛鼎"来比喻，问题是"透"和"扛"好像又和物理力量的大小相关。其实，古人提出的一个说法可以帮助理解"笔力"，那就是"万毫齐力"。培养对书法笔力的感知、操控和表达能力，主要是培养对微细而多样力量的感知力、平衡力和操控能力。如果感知不到极其精微的力量，信笔由之，即使大力士，也只能写出飘浮无力或粗暴狠厉的线条。如果能感知到微细的力量，而不能在连续的运动中与它保

持一种动态的平衡关系，一点一线也是完成不了的。只有在精微感知和动态平衡中完成完美操控，才能用"万毫齐力"的方法完成一笔。古人说"静能生慧"，所有的艺术和技能都对"静"提出很高的要求——即使是动态的舞蹈和武术也是如此。因此，"静功"就是书法美育的核心目标之一。苏东坡说"静能了群动，空故纳万境"，黄宾虹说"内美静中参"。但是，书法静功的训练和培养，与太极拳、气功、瑜伽以及其他竞技体育如射击中的静功训练又是不同的。太极拳、气功都有"气沉丹田""意守丹田"之说，而书法则是"意守笔端"，上面说的"万毫齐力"，其实就是一种"意守笔端"。当然书法中的"意"也不止这一个，还有"意在笔先"的"意"，宋人"尚意"的"意"等。因此，"守"的过程，也是一个"不变"中有"变"的过程。如果我们能把这个过程用电脑技术的多维图像显示出来，那会是多么丰富、复杂、精微无比啊！因此，书法美育要做的就是细化这样的研究，同时通过"简约的、感性的艺术形式"让学生感知这样的丰富性，进而通过书法这样的简易之道，达到广大而精微的"美"的彼岸。

（贺文荣，西安美术学院副教授）

书法美育的观念张力和实践探索

徐　清

　　近年来，陈振濂教授对于"书法美育"概念的提出和倡导，有过一段非常简明扼要的概括："'书法美育'之倡，起于庚子年初，本出偶然。四十年前建构书法'美学'学科，八年前提示启蒙阶段书法'美感'培养，今则着力于社会'美育'，取全民视野而求改造'美盲'，以应'新时代文明实践'之大形势。'美学'创造，'美育'传播，'美感'养成，三位一体，书法美蕴奥皆在焉！"受这段话的提示和启发，我对书法美育的理论建设和实践探索，有一些粗浅的理解和思考。

　　书法美育的倡导，陈教授虽自言起于2020年初、本出偶然，实亦绝非偶然，当为四十年来对书法本体思考和书法学科探究的一以贯之的结果。这既是一种纵向"延展"，也是一种横向"拓宽"。所谓纵向延展，是因为此前有"美学"创造，有20世纪八九十年代《书法美学》《书法教育学》《大学书法教程》等著作打下的坚实基础，有关于"书法作为视觉艺术"的存在理由、衡量标准、创作模式的长期思考和理论体系构建。所谓横向拓宽，是因为以往陈教授侧重于高校书法教育、专注于书法专业教育，而今转向初级启蒙书法教育、兼顾书法普及教育，倡导书法艺术之美的普及推广、社会教育。同时，习近平总书记关于新时代中国特色社会主义文艺、"文艺筑心"美育思想的重要论述，以及全国美育工作的展开等，更是时代的赐予和直接的契机。

　　书法美育传播，是书法美学理论、观念的践行；书法美感养成，是书法美学理论构建和美育实践推行的结果和目标。它们均以书法美学观念和美育理论构建为依据和基础，同时也会成为书法美学观念、美育理论的检验试剂。

　　"书法美育"与"书法美学"虽密切关联，但并不等同。"书法美育"也需建构自身的理论体系，拓宽视野，形成张力，以供未来的生长。我们既要探讨书法美育传播的内容（即"育什么""传播什么"），也要关注书法美育传播的途径、方式（即"如何育""如何传播"），途径和方式在很大程度上会影响美育的效果甚至内容本

身。除了美学、艺术学研究者，如果能有教育学、社会学、儿童心理学、传播学等专家的介入，那么对于书法美育的传播和践行将会有更高效的推进。

陈振濂教授对书法美育尤其是美育的内容这一维度，做出了诸多富有意义和价值的思考。比如书法美育的定位和标准，"汉字之美、书法之美、书法艺术之美"三层次的划分，书法美育以认知和体验为中心，审美居先，等等。陈教授主编的《书法课》八册教材，由光明日报出版社于2019年出版。它以三至六年级小学生为教学对象，大胆改革以往的写字技能教学模式，力图体现"审美居先""趣味书法"的主旨。就书法美育实践而言，《书法课》教材为我们提供了一个难能可贵的最初范本，而实际的授课方式和效果尚有可堪琢磨和探索之处。书面教材是静止的、平面化的，是指导性的、纲要性的；实际授课是动态的、立体的，要充分根据不同地域、不同认知程度的学生，加以灵活运用。教材内容是否真正适用于当代的小学生，能否符合并启发儿童的艺术认知和创造性、发散性思维，如何更大程度地用"活"用"好"，非常关键。随着新科技革命的迅猛发展，作为新媒介全新参与者的儿童群体，其新媒介素养远超我们的想象。他们对交互性、创造性活动的适应能力和热衷程度也不同于十年或五年前，成年人对知识信息的"垄断"几乎不复存在。因此，书法美育课程的设计如果能重视技术与艺术的创新交融，让儿童对经典书法的审美感受、体察和表达有更灵活多样的可能性，也许是激发其兴趣的重要因素。否则，对于大部分儿童来说，书法可能仍缺少足够的吸引力。

从观念、理论建构来看，先期关于书法美育的内涵、功能和目标的思考，应尽可能开放和包容，以使其更富有张力和生命力，因为这不仅关系到书法美育的当代价值，更影响到书法美育的未来发展。我们至少可以从历史维度、地域维度、学科维度等，探究美育的生长、变革和当代需要。比如西方美育史所经历的话语变迁，从人文教育到审美教育再到公共艺术教育等，提供给我们的思想资源是什么；中国古代传统美育精神和内涵是什么，经过近现代学者王国维、蔡元培、宗白华、朱光潜等的再度阐释和发掘，又具有怎样的特殊性和时代性；美育的内涵除了"感性""审美"，其思想性、伦理性和人文性等更为宏阔的含义体系，如何生生不息，凝聚为中华美育精神的核心；如果美育可以涵盖情感教育、人格教育、人文教育等，那么书法美育的位

置和功用价值何在；书法美育如何与我国多形式、多层次的经济社会发展相适应，体现出自身的丰富性，等等。以上问题，都有待学界、艺术界同仁共同探讨。

（徐清，杭州师范大学美术学院教授、硕士研究生导师）

书法美育的必要性和方向

李昡周

　　"美"是什么？"审美"是什么？我们明明很难认知却又在追求，但不能一句话去概括、定义"美"。"美"是没有绝对的标准、不能具体形容的，"美"是一种抽象的感觉。那我们怎么进行"美育"呢？目前有很多美育的方法，既有现代的，也有传统的。传统的方法里面有临摹，临摹是通过模仿经典作品，自然吸收作品里面的美。在美育过程中，"哪里好看、为什么好看"这样的分析不如自己看到、感觉到、悟出来。通过接触美的事物和艺术作品，让自己潜移默化地认识到其中的美，并培养自己的美感。那抽象的美到底怎么教呢？

　　笔者认为，抽象的美是可以通过书法美育感悟到的。书法是用点、线、黑白等基本元素去表达美，就是我们说不出的那种抽象的美。现代艺术中有很多有名的抽象作品，但那些作品太有个性了，不适合当美育的教材。而自古流传下来的书法作品是经过岁月沉淀下来的精华，因此，通过对书法作品的观赏和临摹，我们可以不知不觉地体会到那种抽象的美。那种对美的认识和训练不仅为了书法本身的创作，还会为其他美术创作带来灵感。而且不限于美术领域，对其他领域的创作都可以带去灵感。因此，通过书法进行美感的训练是一种很有效果的美育方法。

　　书法对中国画的影响是不必多说的，这是公认的。画中国画如果没有书法的基础，很难表现出中国画的内涵。这是中国画与西方绘画的重要区别。中国画中的书法教育不仅仅是为了在中国画中表现像书法的用墨、笔触。书法不只是用毛笔勾勒线条，书法的艺术价值还表现在空间的运用，比如疏密的表现，留白的安排，等等。所以我们通过书法美育可以训练绘画创作过程中所需要的抽象美。还有，书法虽然是静态美术，但是我们可以感受到书写速度变化带来的时空变换的节奏美感。如果在中国画中可以呈现这种空间感和时间感，即使画面没有书法的笔触，也可以充分地表现出美感。当然这种绘画教学当中的书法美育在西方绘画和其他综合艺术当中都可以应

用。所以，在绘画领域中书法美育对美感的练习和体会有重要的作用。

不仅在书画领域，书法美育在设计方面也很重要。尤其是在视觉设计方面，书法越来越被重视。视觉设计为了传达内容，难免有文字的设计。以前刚开始使用计算机的时候，人们认为计算机的字体更工整。但是随着计算机的普及，人们认为手写更能表达情感和真诚的态度。比如，公众人物向社会道歉的时候很多要用亲自写的手稿。所以，目前在视觉设计领域，书法是非常重要的一部分，比如各种海报和商品包装等。但是如果设计师对书法的理解不到位，将使人们失去可以体会高级美感的机会。媒体中的书法如果达到书法家的水平，这将潜移默化地提升大众的审美水平。

在美育的设计当中，我们非常有必要关注书法美育。小学、初中教育过程中的书法美育应该不是为了字体写得工整，以及提高书写技巧，而是更重视书法呈现的空间感、时间感等抽象的美，我们的目标应该是给学生们有关"美"的体验。

（李眩周，职业画家）

中国书法美育：历史方位与文化自信

冯文华

以汉字为书写对象的中国书法，凝聚着中华民族特有的审美意识和文化精神，是中国优秀传统文化的重要内容，也是美育的重要形式。书法美育作为书法教育的组成部分，属于社会上层建筑范畴，与不同时代的经济基础相适应，具有鲜明的时代特征。然而，"生命的真意义，要在历史上获得，而历史的规律性，有时在短时间尚不能看清，而须要在长时间内大开眼界，才看得出来"[①]，历史有时可以作为现实的参照和启示。回顾历史，探寻传统，理解不同时期书法美育的特点和精神内涵，借此来引起我们对当下书法美育的思考，不失为一件有意义的事情。

一、古代书法美育：实用教化

在中国古代，毛笔书写对于读书人来说是一项基本的文化技能，也是统治阶级的重要教化手段。早在西周的六艺中就包括了"书"，这里的"书"，指的是识字和文字书写，是学校教育的一项基本内容。《礼记·经解》中说："温柔敦厚，诗教也。疏通知远，书教也，广博易良，乐教也。"可见，识字、书写可以让人通古辨今，预见未来，它与"礼"和"乐"一样，都是孔子儒家思想的重要组成部分，用来培育周王朝合格的建设者和接班人，是实实在在的实用主义教学。

东汉末年徐干在《中论》的第七篇《艺纪》中指出："美育群材，其犹人之于艺乎？"这里的"美育"指的就是"六艺"和"六仪"，进一步指出"六艺"对提升人的修养并使其成为君子的重要性。因此，六艺中的"书"实际上一开始就从伦理的角度赋予了书写道德教化的内涵，这实际上也奠定了中国古代书法教育的基调。据文献

① 黄仁宇. 万历十五年［M］. 北京：三联书店，1997：307.

记载，魏晋南北朝开始出现了专门的书法教育学校，即书学，但其教学内容主要以文字学、训诂学、书法技能以及大量的文化课程为主，始终立足于实用的书写教育，培育具有实用书写才能的人才，并不涉及过多的艺术性内容。但是，在以实用为主的书写教育中，依然不缺乏审美的教育，因为汉字作为表意文字，本身就是从"兽蹄鸟迹""观物取象"的象形文字发展而来的，每一个汉字都是"美"的载体。"从仰韶文化陶器上刻画符号的文字萌芽，到甲骨文上朴素的审美意识觉醒，历经金文的古拙、秦篆的婉约、汉隶的肃穆、魏碑的方正、唐楷的端庄，当中国文化开始以书面形式积累、传承时，也便有了书法艺术的萌芽。"汉字横平竖直的线条、斜正相生的点划、分割均匀的空间结构等都是中华文化中特有的审美元素，是民族文化的记忆和载体；而在学习过程中要求写字态度恭敬，专心致志，讲究规矩与秩序，又可以让一个涂鸦的儿童从无序变得规范端正，逐渐习得文明社会所要求的文化素养①。因此，写字本身就是接受一种审美教育。此外，书写既然服务于实用，必然要求整齐划一、工整流畅，这自然也是一种美。如在中国古代科举取士制度的规范下，在不同时代官方审美取向的引导下，先后出现了唐代楷书、宋代"院体"、明代"台阁体"和清代"馆阁体"等程式化书写，虽然历代对此诟病很多，但是这种书写的规范与整饬有利于文辞的阅读和识记，有利于书写教育的推广和文化的传播。当然，这种美是书写行为服从汉字应用而附带产生的，并不是教育本身追求的目标。因此，中国古代书法教育兼具"实用性与利禄性、技巧性与政治性、功利性与艺术性"②，但是，千百年来书法教育之所以能够长期受到重视而延续，乃因其兼具"教化"与"实用"的双重目的，艺术层面的审美仅为次要因素。③

二、近现代书法美育：救亡图存

　　真正看到书法中的审美价值，突出其在教育中的特殊地位，并大力提倡、实施独

① 崔玉强. 书法是中国人美育的基本途径［J］. 书法，2022（1）.
② 朱瑞雪. 浅论古代书法教育特点［J］. 中国报业，2011（4）.
③ 参考贾韬《民国时期书法教育的转型与发展研究》，南京师范大学博士论文，2020年5月。

立的书法美育的是近现代的一些思想家们，如王国维、蔡元培、梁启超等。

王国维先生在《论教育之宗旨》一文中，将教育分为三个部分，即智力教育、道德教育和审美教育，培养"完全之人物"即是王国维认为的教育之宗旨，而美育又是这一教育体系中非常重要的组成部分。①梁启超先生是中国近代史上"启蒙思想家"中的佼佼者，他将审美教育和启蒙民众联通起来，并进行积极的、切实的文化创造。书法教育方面也同样渗透着他的美育思想，如他将书法称为"美术"，强调书法艺术个性的表达。梁启超认为，世界公认的美术为图画、雕刻、建筑三种，在这之外，中国还有一种书法。②他指出："美术一种要素，是在发挥个性，而发挥个性最真确的，莫如写字。如果说能够表现个性，就是最高美术，那么各种美术，以写字为最高。"③他说的"写字"即指书法，将书法视为最高级的美术虽然有些牵强，但是用美术的眼光看待书法，体现出了梁启超的远见卓识。梁启超还通过鉴赏书法作品、收藏书法碑帖、示范书法技巧及讲习等言传身教，在实践中传播他的书法美育理念，体现出对书法文化传播的关切和他本人求真务实的思维特征。

作为20世纪上半叶最为重要的思想家、教育家的蔡元培，是中国近代美育的最早倡导者。"美育"这一概念由德国学者席勒（1759—1805）在其著作《审美教育书简》中首次提出，并将其与"健康的教育""审视力的教育""道德的教育"并列，认为其有弥合分裂人格、协调感性与理性、塑造完整和谐的人之功用。④蔡元培先生以"美育"为名译介，引入中国。1901年蔡元培先生在《哲学总论》中谈道："智育者教智力之应用，德育者教意志之应用，美育者教情惠之应用是也。"⑤他强调美育对于情感教育的重要意义，并形成了一整套有关美育实施的主张和理论体系，而在他建构的美育结构体系中就包含了书法美育的内容，主要表现在：

一是在课程设置上，他将与书法密切相关的习字课程纳入美育课程之中，指出书

① 舒新城. 中国近代教育史资料：下［M］. 北京：人民教育出版社，1961：1008.
② 崔树强. 书法是中国人美育的基本途径［J］. 书法，2022（1）.
③ 李继凯. 论梁启超的美育思想与书法教育实践［J］. 江苏师范大学学报（哲学社会科学版），2014（5）.
④ 席勒. 审美教育书简［M］. 冯志，范大灿，译，上海：上海人民出版社，2003.
⑤ 蔡元培. 蔡元培全集：第一卷［M］. 杭州：浙江教育出版社，1997：357.

法有美术的一面，也有应用的一面，重视和肯定书法教育在美育中的重要作用。

二是他认为书法与中国画密切相关，提出增设书法专科的建议，对书法进行专业化的教育。在其推动下，至民国中期，许多艺术专科学校在国画、油画、雕塑等科目的基础上纷纷开设了书法课程，书法实现了从古代"实用写字"到"书法艺术"的现代转型。

三是他成立以"昌明书法，陶养性情"为宗旨的北京大学书法研究社，集结了大批书法爱好者和研究者，虽然研究社存在时间并不长，但在其影响下，全国各地相继出现了书法研究会和社团，对传承书法艺术、推动书法美育的发展发挥了重要的作用。[①]

以王国维、梁启超、蔡元培等为代表的近现代知识分子书法美育思想的出现，一方面是由于20世纪初，随着封建王朝的覆灭，"大批宣扬资产阶级政治学说的著作被翻译过来，介绍给国人，各出版商'竞出新籍，如雨后春笋'。'欧西巨子之学说，滔滔焉渡重洋，竟灌输吾国同胞之意识界'"[②]。各种资本主义思潮竞相争艳，为美育的呼之欲出提供了生存的空间。另一方面是在救亡和启蒙的社会主题下，对传统文化的捍卫和思考。近代中国风雨飘摇，而书法发展更是遭受到前所未有的危机："打倒孔家店"，否定中国传统文化，钢笔取代毛笔，文言文被白话文代替，拼音文字代替汉字运动等，书法的文化语境被破坏，书法遭受到了实际使用上的"剥离"和价值观念上的"肢解"，书法的艺术价值和美育功能都被忽略，书法此刻面临着本体意义上严重的生存危机。因此，弘扬书法及其美育价值，保存国粹，寄托着有识之士对传统文化的情感和对民族精神的维系，是在民族命运的存亡和传统文化的破立之间的抉择与思考。

但是，应该看到，以蔡元培为代表的近代思想家们在论及书法美育时，多从思辨的角度加以阐明，在书法美育的目标、内容甚至课程体系上并没有建立系统的教育

① 潘超. 蔡元培美育观与近代书法教育的学理化探源——以北京大学书法研究社为中心［J］. 书法教育，2021（4）.

② 转引自汪宏《近现代中国美育两次发展高潮比较与启示》，《西南师范大学学报（人文社会科学版）》，2000年第5期。

观，在实践过程中主要还是立足于书法知识的教学以及书写技法的讲解，基本上将书法美育等同于书法艺术教育。近现代思想家们提出的书法美育概念，虽然引起了人们对书法美育的认识和关注，奠定了书法美育学理上的基础，但在书法自身的存在都"岌岌可危"的年代，书法美育更是举步维艰，很难付诸实践，而这也为当代书法美育提供了更多的机遇和挑战。

三、当代书法美育：文化自信

历史的车轮滚滚向前，在经历了一代又一代人的努力之后，当下的书法无论是在学科建设、人才培养还是在科学研究等方面均取得了突出的成果。今天的书法有着比历史上任何时代更加广泛的群众基础：国家级书法家协会会员有一万五千人之多，在各类艺术门类协会中独占鳌头；在全国级别的书法篆刻展中，投稿人数多达五万甚至六万；还有数不胜数的地方书法名家工作室，各种形式的书法培训班……那么，在书法教育取得快速发展的今天，书法美育的现状又如何呢？

陈振濂先生认为，"当下书法审美处于严重缺席的尴尬境地"。崔树强先生亦不无担忧地指出："当我们了解了当代大众书法审美水平的现状之后，就更加深感书法美育在当代的重要性。"[①]其原因何在？陈振濂先生进一步指出："作为根基的基础教育是写字式的；作为高端的专业教育，它却是非常艺术化的。处于中间的大众书法审美艺术根基和意识培养的部分，这百年以来却是空白。这可以说是当代书法学科建设的最大失误。"[②]可见，长期以来社会上大多数人对书法美认识的缺失，使得20世纪初由蔡元培先生所提出的书法美育的命题在一个多世纪后的今天仍然面临着巨大的挑战。因此，陈振濂先生认为，当务之急是要在大众基础层面进行书法艺术美的普及。鉴于书法美育的重要性和迫切性，2022年（全国）教育书画协会高等书法教育分会主办了"书学与美育：全国高等书法教育系列活动"，其中关于书法和美育关系的探讨是活动的重要议题。不少学者指出："书法具有普适性、融合性与实践性三大优势，

① 崔玉强. 书法是中国人美育的基本途径［J］. 书法，2022（1）.
② 陈振濂. 书法"美育"的学科界说［J］. 中国书法，2020（3）.

故在美育体系中，最便于开展'全体的美育''文化的美育'和'实践的美育'。"①

在当下，对大众进行书法美育的普及逐渐成为共识，那么书法美育工作又该如何展开呢？陈振濂先生指出，首要任务是培育一批遍布全社会的"书法布道者"，立足于"书法"和"美"这两个基点，紧紧围绕名作经典而非技法，展开书法美的传经布道和传统文化的普及。陈振濂先生自2013年开始实施的全国中小学书法教师"蒲公英计划"公益培训志愿服务项目，目标为"以文化远见布局，存续汉字书写火种"，教学过程讲究"兼济天下"而不是"独善其身"，课程结构突出"审美居先，教学主导"，"像蒲公英一样播散书法教育的种子"，实际上这些都是陈振濂先生在书法美育上的宝贵探索和躬身实践，有力地推动了"书法美育"在基层教育中的普及。让更多的人参与到书法中来，从而增强对中国文化的认知，这也是树立文化自信、增强民族文化认同感的有效途径。"因为汉字是中国文明的载体，汉字书法审美的延续体现了中华文明的延续，也为中国人的文化自信历久弥新、传至万年提供了前提和保障。"②

四、书法美育与民族复兴

在对书法美育历史的回顾中不难发现，书法美育是时代的产物，在不同时代又具有不同的精神内涵。在毛笔书法占主导地位的古代社会，书法实际上就是写字，它是读书人的一项基本实用技能，通过写字，达到读书明理、修身养性的目的；科举制度产生之后，书法更是成为统治阶层为读书人晋升设置的一条"终南捷径"。书法的艺术价值和美育功能在实用书写的时代是被淹没的。近现代时期，毛笔书写的实用功能退出历史舞台，书法在中西文化剧烈的冲突中面临着生存危机。一批放眼看世界的有识之士面对传统文化的没落，面对岌岌可危的国家形势，在教育领域，他们从德国思想家席勒那里借来了"美育"这一概念，高举"美育救国""艺术救国""美育代宗教"的大旗，在大声疾呼中将"艺术"和"美育"价值作为书法身份的加持，意在开

① 书学与美育：全国高等书法教育系列活动——对话：中国高等书法教育［N］. 中国书法报，2022-6-28（006）.

② 陈振濂. 做美的"布道者"——以书法美育实践为例［J］. 中国文艺评论，2020（8）.

启民智、保存国粹，达到救亡图存的目的。这正是这一时期书法美育思想的根源，书法美育也因此登上了历史舞台，但是在剧烈的文化冲突和社会动荡中，书法美育并未得到有效地展开。

在进入21世纪的当下，美育的重要作用受到了前所未有的重视；书法作为中国优秀传统文化的重要组成部分，在立德树人上的作用也越来越受到重视；而党的十九大以来强调的"立德树人，以美育人，以文化人"始终是书法美育的初心和使命。至此，我们会发现，历史虽然是一个螺旋式上升的过程，但却有着千丝万缕的联系。我们当下提倡的书法美育，其落脚点是"审美"和"文化"，这与近现代以来王国维、蔡元培等有识之士所掀起的书法美育思潮实际上是一脉相承的。不同的是，书法美育的价值在新时代获得了比以往任何一个时代更大程度的价值认同，美育的受众面也不再局限于少数精英或专业人士，在"以人为本"的时代主题之下，它具有更大的广泛性和普适性。让越来越多的人都能感受、欣赏和传播书法之美，让书法艺术在"美"的护佑下朝着更加健康的道路继续前进，当是书法美育发展的愿景。在不久的将来，"立足于传统文化的书法美育，可以开辟出一个西方不具备而中国独有的传统美学类型，使它在艺术学习欣赏中，成为树立中国文化自信，完成中华民族伟大复兴的大格局中不可或缺的一部分"[1]。

（冯文华，浙江经济职业技术学院副教授）

[1] 陈振濂. 书法"美育"说——以认知和体验为中心的书法观念建设［J］. 书法，2020（2）.

书法美育与公共空间

郑敏惠

传统书法根植于传统社会，是中华传统文化土壤孕育出的一朵艺术奇葩。近现代以来中国社会发生了翻天覆地的变革，随着原生态文化环境的破坏，书法亦被连根拔起，作品、创作者、接受者都发生了根本性的变化。

在传统社会，毛笔是日常记录的书写工具，也是创作书法作品的工具。传统书法依托于实用，其特点是集实用与艺术于一体。近代以来毛笔被各种硬笔替代，20世纪末至21世纪初，电脑和手机的键盘、语音录入成为日常汉字使用的输入工具，毛笔退出绝大多数日常使用场合，几乎仅用于书法学习与创作。与此同时，书法亦成了展厅里的纯艺术作品，与实用分离，这是书法作品在公共空间的压缩。

东汉以前于实用书写中蕴含审美元素，而非自觉的审美创造。东汉以后，民间书法依然游离于实用与艺术之间，而士大夫阶层则有了审美自觉，于日常书写中渗入审美意识、个人情感与精神品格，从而确立了书法独特的艺术品格。此后两千年士大夫、文人一直是书法的实践者、创作者，他们很多是集文史哲艺于一身的通才，是诗书画印兼擅的跨界高手、多栖明星。而近现代教育体系建立后，学科门类泾渭分明，书法与文学、历史学、哲学等人文学科分离，成为一个独立的艺术门类，文史哲从业者一般不懂书法，书法为专业人士所独擅，与文史哲分家，这是书法家在公共空间的压缩。

从接受美学视角看，一件书法作品的完成包括创作、流通、接受三个环节，"作品"本身只具有潜在的审美价值，作品的审美价值是在观者欣赏中才得以最终实现。观者的鉴赏力与审美倾向决定了作品的历史与现实地位。东汉以前本无所谓书法创作，是后代人发掘甲骨文、金文、简牍帛书中的审美元素作自觉的艺术鉴赏，即使文人士大夫产生书法创作意识后，哪些书写作品作为书法作品被欣赏、哪些书法作品为历史所传承也主要取决于接受者。一部书法史其实是一部书法接受史。历代书法作品

地位的更替是由历史长河中不同观者的审美趣味决定的。在古代社会,书法的创作主体是士大夫,书法接受者主体是帝王将相、豪门贵胄,书法珍藏于深宫大院,一般百姓几乎见不到书法原迹,没有欣赏原汁原味书法的机缘,书法作品之审美接受仅仅局限于较小的上层贵族和精英群体。封建王朝被推翻后,社会结构发生深刻变革,从等级社会变为平民社会。书法剧迹进入博物馆,书法展览面向全社会,书法网站、书法微信公众号、书法APP均是对全体民众开放的,普罗大众获得观赏、品味书法的机会,成为书法潜在的接受者。

广大民众不再与书法绝缘,拥有了许多观赏传统与现当代书法作品的机会。但是,令人遗憾的是,"对于没有音乐感的耳朵来讲,最美的音乐也毫无意义",芸芸众生因缺乏对书法的基本审美感知能力,不仅未能成为真正的书法接受者,反而变成书法"美盲"。相较而言,其他艺术门类的"美盲"大都拥有自知之明,承认自己缺乏艺术鉴赏能力,尊重艺术家的劳动与创作,而书法"美盲"却大都缺乏自知之明:他们或者将书法混同于写字,将端正漂亮作为评价书法的唯一标准;或者不能鉴别书法优劣,将江湖书法悬于厅堂与书房;或者将书法家的正常艺术探索视为洪水猛兽,将不符合一般审美风格的作品视作丑书……他们从不怀疑自己对书法的感知与判断能力,反而无知者无畏,以怀疑、质疑广大书法专家为能事。

书法"美盲"充斥社会各个阶层,不要说普通百姓,即使各界社会精英、两院院士、长江学者、学部委员也大都成了书法"美盲"。他们达成了一种社会共识,认为所谓的书法家是在糟蹋传统艺术与文化;有的甚而气愤填膺,俨然以维护传统书法艺术为神圣使命,在各种媒体空间慷慨陈词,批判书法家。社会精英从书法的品评者、鉴藏家变成书法"美盲"、抗拒者,是书法接受层颠覆性的转变,造成书法接受在公共空间的全面阻断。

由于人多势众,书法"美盲"们占据了舆论场,专业书法家的声音显得那么式微。有些书法家怕被误解、围攻而噤声,有些书法家出于人情世故的考虑,违心地点赞影视明星、商业领袖、政界权贵的各类"伪书法作品"。如此恶性循环,视听混淆,书法的社会生态环境遭到进一步破坏:除了将书法视为商品,以市场价值为衡量标准、以投资为目的的书法买卖和收藏外,书法几乎变成一种书法人自产自销的艺术

品——创作者与接受者都是书法业界人士，书法的接受者只有专业批评家和作者。少了一般观众的认可是书法艺术作品的一种遗憾。更可悲的是，许多观众、部分学界人士还成了书法艺术的排斥者、批判者甚至炮轰者；各界社会名流又将书法圈当作展示个人拙劣"书艺"、追求才艺附加值的娱乐跑马场，劣币驱逐良币是书法接受层面的一个怪现状。

书法与实用剥离，变成独立的艺术；书法与文史哲剥离，变成独立的专业。这两个根本性的转变是历史大势所趋，是不可逆的，是无法改变的书法现实。如果再任由书法"美盲"泛滥成灾，书法的社会生存空间就仅限于书法专业小圈子；如果书法仅限于专业圈的内循环，缺乏公共空间的接受群体，书法的道路将越走越狭隘，脱离社会土壤的书法将成为温室里的小花，缺乏旺盛的生命力。

大家可以想象文学、音乐、舞蹈、影视、建筑、绘画等艺术的受众只有圈内人士而没有一般受众吗？可书法艺术在当下就是这样一个唯一的例外。对此书法人或颠顶而不自知；或满足于现状，以曲高和寡来自我定位，觉得受众稀缺是高雅艺术、精英艺术的一种必然，不仅没有危机感，甚至，有的书法人还以满满的艺术傲慢面对各类书法"美盲"，或耻笑，或不屑。书法人与一般观众之间形成了一道无形的难以逾越的鸿沟。更进一步，理工科教授博导姑且不论，大家可以想象文史哲教授、作家、诗人（对应于传统文人士大夫）甚至美学、艺术学教授是书法"美盲"吗？可这恐怕也是书法艺术家不得不承认的客观现实。面对一般观众，书法家们有艺术上的绝对心理优势，俾睨之；面对一般文史哲学者，书法家们表面也许维持客客气气，实则内心藐视对方对书法的审美眼光，这是书法圈内人的普遍心理活动。而面对文史哲学界顶流，书法家的心理就比较微妙了——面对哲学、美学、史学学界顶流，书法家的理论与学术建树不如对方，要借鉴运用对方的成果；面对文字学家，书法家的甲骨文、金文学养不如人家，艺术创作还得依赖人家的研究。面对专业外的学界顶流，书法家们在学术成就上没有了心理优势。如果学界顶流不理解、瞧不上他们的艺术创作，他们是不是有点尴尬、有点委屈、有点郁闷呢？书法家们可能不愿面对学界的误解，但他们又觉得争取理解太困难，故采取鸵鸟方式回避这个现实，权当这个问题不存在。

然而，问题并不因回避而消失，要改变当下从社会底层到社会顶层对书法的误

读，要改变当下糟糕的书法接受现状，推广、普及书法美育就成为一个重要的时代命题。如果说其他艺术的美育更多的是为了发挥艺术的社会功能——以艺化人、以美育人，书法美育则除了实现这项共有的美育功能外，还具有反哺自身学科发展的需要：正本清源，塑造全社会对书法的正确认知；培植知音，培养合格的书法观众；改善书法生态环境，拓展书法生存空间。书法不能只在逼仄的专业圈内自娱自乐，在公共领域，尤其在掌握学术与文化话语权的学界，书法接受者的缺乏会阻碍书法专业的健康发展。而要获取广泛的群众基础，要赢得学界的理解与认可，需要书法美育的逐步推进：教育层面，从中小学开始，直至高等院校，乃至老年大学，在整个教育系统的各个层次设置书法美育；社会层面，通过博物馆、美术馆、多媒体等各种渠道引导民众以正确的方式体验书法。中小学书法美育是为书法传承培根铸魂，是书法美育整个系统工程的根基，应该予以特别重视。

提高民众对书法的审美感知与判断能力，让更多的人真正领略书法之美，让书法接受走向正常的内外双循环，让书法的社会受众不再是凤毛麟角的极少数，是书法从业者义不容辞的社会责任与学科担当。毕竟，书法审美价值得以实现的最终环节是接受者的审美体验。最低限度，书法美育应该让民众与学者知道书法不是他们自以为是的写字、画字；书法审美是各艺术门类当中更难、更抽象的，是有艺术门槛的；书法审美能力不是他们想当然认为是天然具备的。这是书法家获得艺术尊严的最基本条件。书法人欲拓展自身的公共领域，欲促进书法学科的健康发展，需要积极投身书法美育事业：为书法多培育一名合格的观众，就为自身多赢得一分尊重，就为书法多开拓一片公共空间。为人即是为己，书法人勉之！

（郑敏惠，福建师范大学文学院副教授）

书法美育的缺失与反"丑书"现象的成因分析

韦　渊

近年来，关于书法"美"与"丑"的问题，不时被网络和各种媒体炒热，接连出现了诸如"当代十大丑书代表人物""当代丑书人物榜单"等网络评选的反"丑书"现象。反"丑书"现象折射出汉字发展演变过程中匀称化形成的审美定势的影响和书法美育的缺失。

美与丑是一对矛盾关系。老子《道德经》云："天下皆知美之为美，斯恶已，皆知善之为善，斯不善已。"可见，天下有美就有丑，没有丑也就没有美。美与丑是一对矛盾的统一体。因此，既然有"丑书"，就必定有"美书"，没有"美书"，也就没有"丑书"。我们先分析"美书"和"丑书"及其审美标准是如何形成的，然后再分析反"丑书"现象形成的原因。

一、"美书"及其审美标准的形成

"美书"及其审美标准的形成与汉字的发展演变有密切的关系。

汉字发展演变的一个规律是书写的匀称化。汉字的匀称化就是汉字书写要整齐、美观，通过保持方块字的统一形式使其匀称、平衡，要求汉字不但能表意，还要好看，而美化汉字的一个最基本的方法就是使之匀称化。汉字共经历了三次匀称化：第一次是小篆把古文大篆的曲线匀称圆转化，发生于秦代；第二次是发生于汉代的隶变，把小篆的形体平直方正化，使汉字逐渐变为方块形；第三次是发生于唐代的楷书定型，楷书简化今隶的方撇与波折，吸收章草的连笔与省简，彻底使规范的方块汉字定型，楷书的定型，使汉字向现代意义上的方块字演变迈出了关键一步，使汉字体系更加科学化、规范化。

匀称化属于审美范畴，对汉字的审美标准影响很大。经过长期的发展演变，汉字

逐渐由不规范变得整齐规范。写汉字必须掌握汉字的匀称平衡规律，每一个字不管笔画多少，也不管结构繁简，都要写得整齐匀称，不可轻重失衡。中华民族追求汉字书写整齐美观、对称均衡、大小一致的大众化审美观即源于此。书法的大众审美观与汉字书写的大众化审美观基本相同，就是指绝大多数人都能对书法艺术美和汉字书写之美的审视和理解。

唐代时期，科举制度非常重视书法，加之文字的发展进入楷书定型的阶段，这使得楷书的发展达到历史的顶峰，各种法度规范也到达了极致。唐代吏部铨选"书、言、身、判"四才中，"书"的标准为"楷法遒美"。所谓"楷法遒美"，其实与汉字书写整齐美观、对称均衡、大小一致的大众审美要求大抵相同。科举制度重视书法，重视"楷法遒美"，实际上就是字要写得美，要达到整齐美观、对称均衡、大小一致的大众审美要求。

书法的大众审美标准体系的建立就是从唐代开始的，而且分行草书和楷书两大审美标准。唐太宗李世民构建了"尽善尽美"的行草书法审美要求，而这个要求是以王羲之的行草书书法为标准的。王羲之的行草书用笔精美流畅，结体巧媚，潇洒飘逸。唐太宗在《晋书·王羲之传论》中说道："所以详察古今，研精篆、素，尽善尽美，其惟王逸少乎！""玩之不觉为倦，览之莫识其端。心摹手追，此人而已。"楷书的审美要求就是"楷法遒美"，从用笔表现上大抵接近于虞世南、欧阳询、褚遂良等这类传承王羲之、王献之"二王"笔法的书家，科举制度对楷法的要求为楷书的规范化起到了举足轻重的推动作用。

由于唐太宗的喜爱和唐朝科举制度的推动，朝廷上下、乡野之间都开始学习"二王"书法和唐朝诸多名家的楷书。因此，"二王"以及帖学一系的行草书和唐楷得到了众人的极大拥护和学习，大家都认为这就是"美书"。这类"美书"的样式便深入人心，成为官方和大众的书法审美标准。

北宋初年，宋太宗命翰林侍书王著甄选内府所藏历代帝王、名臣、书家等墨迹作品于淳化三年摹勒上石，由于书法作品都出之皇宫内阁，故称《淳化阁帖》，又称《阁帖》。整部《淳化阁帖》所收的晋代书家特别多，其中尤以"二王"为重，在十卷的篇幅中，"二王"独占了五卷。《阁帖》的刊刻，使王羲之"书圣"的地位更加

牢固，研究、学习《阁帖》书法的"帖学"便应运而生。

唐以后，各朝各代沿用科举制度，仍然重视"楷法遒美"，所以院体、台阁体、馆阁体便大行其道。王羲之"尽善尽美"的行草书审美标准和整齐美观、对称均衡、大小一致的唐楷"美书"审美标准更加深入人心。官方和大众审美的标准自唐代确立以后，宋代及后面的各个时期就一直沿用这个审美标准，一代代传承，尤其是楷书的规范，使得审美走向了极致化的程度。从字形上来说，横平竖直，四四方方，平平整整；从形式上来看，竖成行，平成列，排列如算子状，每一个字的写法都在规定的格式之内：这是最为基本的对汉字审美的标准。

北宋庆历年间，毕昇发明的泥活字，标志着活字印刷术的出现。以唐楷中的颜、欧、柳为母体的印刷体的大量应用以后，广大民众中逐渐形成一种心理定式：汉字的书写就应该是完美、标准、匀称的，一笔一画的书写都非常有讲究，每个汉字的结构都应该是均衡、美观的。以至认为书法要写得像印刷体才是最美、最漂亮的。然而，专注于艺术表现的艺术家对这些生硬刻板、千篇一律、"万字雷同"、没有变化的印刷体则深恶痛绝，甚至对其母体唐楷也颇有微词。如宋代米芾就说："丁道护、欧、虞笔始匀，古法亡矣。柳公权师欧，不及远甚，而为丑怪恶札之祖，自柳世始有俗书。欧、虞、柳、颜皆一笔书也。安排费工，岂能传世。……颜鲁公行字可教，真便入俗品。"不过，没有机会像米芾一样鉴赏过很多书画真迹并受过书法艺术熏陶的平民百姓喜欢印刷体"美书"也是情理之中。所以，现在一大批没有受过艺术训练和熏陶的人喜欢整齐划一、状如算子的"田楷"，而接受过艺术训练的人则唯恐避之不及。

二、"丑书"及其审美标准的形成

宋以后，由于《阁帖》中的"二王"书法已不是墨迹，而是黑底白字的拓本，是平面化的线条语言。要观察"二王"书法线条的轻重缓急、墨色的浓淡变化和细微的用笔技巧，必须依靠学书者个人的理解。这种理解往往与原作有很大的误差，这也是对"二王"法帖理解的误读。误读又影响书法的创作水平，而一代接着一代书家的误读，经过很多书家的传承，最终导致书法水平一代不如一代。

有清一代，刻帖翻刻越来越多，并以之作为学习范本，人们逐渐对这类"美书"产生了审美疲劳。此外，由于清初统治者以一元化、政治化的方式来干预艺术创作，最终使清前期帖学逐渐走向衰落。

随着北朝碑版的不断出土和金石学的兴盛，清朝的阮元、包世臣、康有为等有识之士开始觉醒，他们开始以新的角度和眼光来理性地审视书坛的发展方向，把眼光投向被人忽视的北魏碑刻。如果以"二王"帖学和唐楷这类"美书"的审美标准来看，以北碑为代表的魏晋六朝碑版、墓志、摩崖、造像记等刻石书法，绝对是不能登大雅之堂的"丑书"。因为它们在书写上没有达到横平竖直、平平整整的要求，在结构上没有做到整齐划一、对称均衡、大小一致，结体常常丑陋、稚拙狰狞，这些碑刻又是刻手刀砍斧凿和大自然风吹雨淋、电闪雷击共同作用的结果，其拓片上的字通常残破、模糊、丑拙，与"美书"相差十万八千里。

阮元首次将书法分为碑、帖两大流派，并重新梳理了书法史，为古典书法找到了一条新的发展道路。包世臣通过对比研究，给北碑的技法做出了理论上的阐明，力图打破唐代建立起来的停匀中和的结体、章法。康有为对历代书法尤其是碑学的渊源与流变进行了深刻的梳理，并对清以来的碑学做了总结、评定，提出了碑学的源流论、碑学的审美与评价体系、碑学的技法理论等，建立了碑学的理论体系。以北碑为代表的魏晋六朝碑版、墓志、摩崖、造像记等刻石"丑书"终于能够与唐楷和"二王"帖学一路的"美书"分庭抗礼，登上中国书法史的大雅之堂。可以说，与唐楷和"二王"帖学一路的"美书"不同的书法就是"丑书"。"二王"帖学一路的"美书"的审美标准是流畅精雅、秀美潇洒，唐楷的审美标准是横平竖直、整齐统一、匀称协调；"丑书"则与此相反。

三、反"丑书"现象的成因分析

20世纪80年代以来，中国书坛流行过许多书风样式，引起了不少论争，包括"新古典主义"与"流行书风"之争、"现代书法"的论争、"民间书法"的论争等。近年来，关于书法"美"与"丑"的问题，不时被书法界内外人士热议，出现了对所谓

"丑书"进行口诛笔伐的反"丑书"现象，其成因不外两个方面。

（一）深层原因：汉字长期发展演变的必然结果

由于汉字在长期发展演变过程中的匀称化，使得"整齐美观、对称均衡、大小一致"的汉字审美标准已经深入中国人的血脉骨髓，因此，凡论写字，均以此为标准。其次，唐代科举考试对楷法的重视和唐太宗对王羲之行草书的推崇，使流畅精雅、秀美潇洒、整齐统一、匀称协调的"美书"审美标准在唐以后的各朝各代，上至官方，下至平民百姓，都得到了广泛的认同。最后，宋代印刷体的大量应用形成的心理定式：书法要写得像整齐划一、匀称标准的印刷体才是最美的。因此，凡是符合这些审美标准的就是"美书"，不符合这些标准的，统统被斥为"丑书"。

实际上，在古今中外的艺术审美中，"美"只是诸多审美价值的一种。审美价值是一个宽泛的概念，能够引起受众审美感受的事物和现象，都可视为具有一定的审美价值，因此，"丑"也同样可以具备审美价值。比如京剧舞台上的"小丑"外表是丑的，其行当直接用"丑"来命名，但他们是京剧的主要行当之一，甚至有"无丑不成戏"之说。我们显然不能因为"丑"而否定他们的艺术价值——审美价值。

同样，我们也不能因为"丑书"不够"美"而否定它的艺术价值——审美价值。当然，这里说的"美"，其实也是建立在主观感受之上的，不具有确定性和权威性，而仅仅是对审美对象的一种描述。如果用"美"替代了"审美"，将"美"作为一切审美活动的价值判断标准，那么"美"便不再只是审美价值的其中一种，而成了审美价值的全部，这与"审美"的初衷是相悖的。因此，我们要承认"丑书"的客观存在，将"美书"与"丑书"置于平等的审美地位，才能更好地推动书法艺术的健康发展。

早在清代初期，出于矫正元明以来帖学逐渐走向甜俗靡弱之弊的目的，傅山提出了"宁拙毋巧，宁丑毋媚，宁支离毋轻滑，宁直率毋安排"的书法"审丑"理念，为碑学的兴起打下了坚实的理论基础。而刘熙载对"美"与"丑"的关系，则有更加独特的见解。刘熙载说："怪石以丑为美，丑到极处，便是美到极处。"可见，"美"与"丑"是可以互相转化的，现实中的"丑"经过审美处理可以转化为艺术美。康有为就是通过审美处理把丑拙的魏碑"丑书"转化为"美书"，提出魏碑有十美："一曰魄力雄强，二曰气象浑穆，三曰笔法跳越，四曰点画峻厚，五曰意态奇逸，六曰精

神飞动，七曰兴趣酣足，八曰骨法洞达，九曰结构天成，十曰血肉丰美。"

　　然而，把"丑书"转化为"美书"是有一定的专业技术条件的。因为艺术不是简单的对现实的再现，而是通过选择、加工、提炼、改造，将生活真实转化为艺术真实。例如罗中立的油画《父亲》，如果从视觉形象上来看，可以说是"丑"的，但这幅作品采用对称式构图，庄重而简练，宁静而简朴，人物色彩深沉而富于内涵，容貌刻画得极为细腻，情感深邃而含蓄，把农民外在的"丑"转化为内在的质朴美和高尚美，引起全社会的关注，激起广大观众的共鸣。

　　国内网络空间及不少自媒体评选出来的所谓"十大丑书代表人物"，实际上都是专业书家，他们承清代碑学运动的余绪，挖掘六朝碑版、墓志、摩崖、造像记，乃至权量、刑徒砖等"丑书"的审美价值，旨在对书法艺术有一个更高层次的突破和创新。如王镛先生的所谓"丑书"作品，吸收了权量、造像记、刑徒砖的方形笔势，砖铭、瓦当的圆形笔法，将穷乡僻壤的民间"丑书"那种率真甚至野逸的要素，通过粗率的线条和苍茫的空间构图反映出来，形成生拙、粗放、野逸、率意、大气的书风，不仅体现了对传统碑学的继承与发扬，也把这些"丑书"转化为了具有很高审美价值的"美书"。

　　如果没有经过一定的专业训练，没有任何传承，任意发挥，东歪西倒，随意夸张，不懂得如何发掘"丑书"的审美价值，那写出来的就不能称为书法，甚至也不能称为"丑书"，最多只能是"丑字""江湖字"。所以，真正的"丑书"是要有一定的专业门槛的。

　　可见，反"丑书"现象形成的深层原因是：汉字在长期发展演变过程中的匀称化，形成了"整齐美观、对称均衡、大小一致"的汉字审美标准；科举考试中对楷法的重视和唐太宗对王羲之行草书的推崇，使流畅精雅、秀美潇洒、整齐统一、匀称协调的"美书"审美标准在唐以后的各朝各代深入人心；印刷体的大量应用形成的审美心理定式。凡是不符合这些审美标准和审美心理的，就被骂为"丑书"。

（二）社会现实原因：书法美育的缺失

　　其实，凡是受过艺术专业培训或系统学过美学理论和中国书法史的，都会对"美"与"丑"、"美书"与"丑书"等概念习以为常，对所谓的"十大丑书代表人

物排行榜"等反"丑书"现象置若罔闻。可以说，反"丑书"现象与书法美育的缺失有很大的关系。目前，虽然书法已经成为独立的艺术门类，书法的群众基础好，书法创作也有很大的发展，但是与书法感悟力、判断力相关的书法美育反而是最"缺位"的。由于书法美育的缺失，很多人对什么是"写字"，什么是"书法"，什么是"书法艺术"都分不清，因此对"美书"与"丑书"之间的矛盾关系更加没有头绪。正是基于这一判断和认知，陈振濂先生提出：当务之急是要大力提倡书法"美育"，补上当代书法教育各层次分布中最缺乏的这个短板。为了阐述书法美育的重要性和必要性，陈振濂先生在其近年的专著《书法美育的思想启蒙》中花费很多笔墨，深入剖析写字与书法、书法艺术的联系与区别。从中我们可以看到：书法概念的混乱对书法艺术发展已经造成了很大的危害。

"书法"一词，最早见于春秋时期的《左传·宣公二年》："董狐，古之良史也，书法不隐。"在这里，"书法"是指古代史官对史料的处理、对史事的评论、对人物褒贬的原则和体例，并不是书法艺术意义上的"书法"。

宋代以前，"书法"多称为"书"。至元明清时期，称"书法"者日渐增多。元有苏霖著的《书法钩玄》、佚名著的《书法三昧》；明有项穆著的《书法雅言》、潘之淙著的《书法离钩》、汪挺编著的《书法粹言》、宋啬编著的《书法纪贯》；清有宋曹著的《书法约言》、冯武著的《书法正传》、蒋衡著的《书法论》、蒋骥著的《续书法论》、戈守智著的《汉溪书法通释》。至民国、现当代，"书法"几乎成了一个约定俗成的概念并被广泛运用。

"书法"一词至少包含写字、汉字书写方法和法则、书法艺术三个方面的含义。实际上，书法一词还有另一个含义：书法作品。这几个方面的含义又互相交叉重叠。而一般人往往顾名思义，认为"书法"就是书写汉字的方法、法则，实际上就是写字。

书法概念的混乱对书法艺术的发展形成了不容忽视的危害。

首先是把书法艺术创作简单化。由于人们对写字与书法艺术创作的区别与联系认识不清，普遍认为书法艺术创作就是写字，写字就是书法艺术创作，书法创作很容易，书法艺术的门槛变得很低。只要有文化，会识字、写字、用字，就能进行书法艺术创

作。因此，中国书法家协会举办的绝大多数展览都是面向全国的"海选"，凡能写出字来的都可以投稿。第十二届全国书法篆刻展，投稿人数竟达到6万人之多。第十届全国书法篆刻展有一位老干部一人投稿600多件。

其次是否认书法是艺术，把书法与写字混为一谈。

民国时的文化名人郑振铎就认为书法不是艺术。1933年，郑振铎和朱自清、梁宗岱、冯友兰等人在宴席上讨论艺术史时，郑振铎极力说书法不是艺术。在座的人有的说，艺术是有个性的，中国字有个性，所以是艺术；又有的说，中国字有组织，有变化，符合美术的标准。郑振铎极力反对他们的主张，说中国字有个性，难道别国的字便表现不出个性了么？要说写得美，那么梵文和蒙古文写得也是十分匀美的。当时，在座的冯芝生和郑振铎意见完全相同。而朱自清在郑振铎的再三追问下，也表了一个模棱两可的态："我算是半个赞成的吧。说起来，字的确是不应该成为美术。不过，中国的书法，也有它长久的、传统的历史。"

翻开民国时期书论家徐谦的《笔法探微》、国学大师梁启超的《书法指导》、美学家宗白华的《中国艺术论丛》、美术史家俞剑华的《书法指南》等著作的目录，就能看到这些书法专著几乎都把书法等同于写字。沈尹默是新中国成立以后恢复书法的大功臣。但他号召全民学书法，在《文汇报》上发表文章，题目却是《与青少年朋友谈谈怎样学好毛笔字》，也把书法等同于写字。

正因为书法概念的混乱，把书法与写字混为一谈，使书法迟迟不能成为一门专门的艺术学科。"因为书法既然是写字，人人都写字，写写字怎么可以成为艺术的专门科目呢？于是导致书法长时期不能取得艺术的合法身份的尴尬局面。"

广东的一位知名教授兼书协负责人，近期在《岭南文史》发表《写好字是书法教育的起码要求》一文质疑陈振濂先生的观点，提出"书法不是写字是什么""教书法不教写字教什么""教写字不教规矩教什么"三个问题。其实这位教授没有认真读完陈先生的著作和论文，引用时要么理解偏差，要么断章取义。

认真阅读陈先生的著作和论文，就可以回答这三个问题。虽然写字和书法都是以中国汉字为载体而书写或创作，但写字和书法是有很大区别的。

首先，书法不是写字。写字是实用的，日常的应用是它的首要功能。因此，清晰、

正确、快捷、明白易懂、便于交流就成了写字的基本要求，它的审美要求就是工整美观、整齐划一、端正流畅、粗细均匀、对称平衡等。而书法是艺术，书法书写的目的是通过章法取式、字法取形和笔法取势表情达意，表达书法家这个人的情感、格调、心态、趣味以及即时即兴的天才灵感。书法需要天机勃发、激情四射、灵光迭现、超常发挥，所以说中国的书法，本质上是一种抒情写意的艺术。

其次，教书法最重要的是要进行书法艺术的美育教学，即根据陈先生提出的"审美居先"的教育理念进行教学。陈先生主编的小学《书法课》教材就以"美育"和"审美居先"为基本定位。比如三年级上册的内容分三个单元，第一单元是"笔墨之乐"，强调快乐学习；第二单元是"笔画之美"，从一开始就引出"美"的视角；第三单元则是"笔画之妙"。而在三年级下册的内容中，讲"毛笔运行"，不取技法动作的原有立场，而是提出"笔锋""行笔快慢""线形变化""线质美感"等，重在提示直观的、看得见的线条形态，以符合观赏、审美的原则，而对技法要领不做琐碎的刚性规则说明。在四年级上册的内容中，第一单元"汉字与部件"，分为"瘦身""变形""伸展""重叠"四个部分，讲授时完全可以对应引喻小学生日常生活经验和成人的快速理解。在四年级下册的内容中，提出"汉字构建之美"，并引入"地基""墙垣""顶盖""四国"以及书法（汉字）结构中的胖瘦、高矮、宽窄、长短、离合、同行、穿插、堆积等形象进行解读。

而如果是教写字，一般写字课都放在小学一、二年级进行，主要是教学生写规范汉字。规范汉字是小学生乃至成人都要明白并广泛使用的汉字，下面这些字就不属于规范汉字。

繁体字：如果是教书法，繁体字是可以练的。而如果是教写字，作为学生，特别是在课堂、作业、考试中，是禁止写繁体字的。如果写了，会被当作错别字来处理，要扣分的。

异体字：书法课可以教，写字课就不能教。作为学生，在课堂、作业、考试中是绝对不能写异体字的。

错别字：如果是教书法，有些字笔画可有可无。如果是教写字，就一笔都不能少，比如"流"字，对规范汉字而言，上面的点是不能丢的。

此外，各种不适宜通用的字体，诸如"篆书""隶书""草书"等，也不算是规范汉字，写字课也不能教。

第三，教写字所教的规矩与教书法所教的规矩是不同的。

教育部《小学语文课程标准》对小学一、二年级的学生书写汉字提出了明确的要求：要掌握汉字的基本笔画和常用的偏旁部首；能按笔顺规则用硬笔写字，注意间架构造，初步感受汉字的形体美。这样，单单是汉字书写笔顺就有很多规矩，比如先撇后捺，先横后竖，从上到下，从左到右，先外后里，先外后里再封口，先中间后两边等，而这些是教写字时所必教的规矩。

教书法一般就不会有硬性规定的书写笔顺要求。书法讲究形态各异的视觉变化与技法及形式的创新，要求千人千面，不重复、不模仿、不因循，独辟蹊径，独树一帜。书法是形、意、神整合一体的，书写者需通过笔墨把自己充盈的内心情感和审美意趣传达出来，使观赏者从富于张力的书法艺术意象中获得感悟。书法教学中最主要的规矩就是尽可能多的变化。

由上面的分析可知，书法美育的缺失，使许多人甚至包括一些知名教授对写字与书法的区别都分不清，故而对"丑书"这个话题津津乐道，或人云亦云，或不明就里而大放厥词。因此，书法美育任重而道远。

<div align="right">（韦渊，广西书画研究院二级美术师）</div>

论"书法美育"的实践维度

周　斌

陈振濂先生提出的"书法美育",对我们当代的书法教育者具有很大的启发。"书法美育"最终落实的是教育,它既涉及书法经典鉴赏层面的审美教育,即通过书法化育心灵、涵养情感的教育,也涉及通过书法培育健康心理与人格的教育。因此,"书法美育"有非常重要的实践维度。

中国古代艺术家对"技艺"层面的艺术实践非常重视,但书法又不仅仅是一门技艺,除了结构、章法等技巧层面的美学规律外,还包含有人格、心志、理想等超越于技艺层面的东西,这是理解"书法美育"实践指向非常重要的层面。

从广义上说,书法活动属于人类的一种艺术实践。关于艺术活动的实践维度,西方哲学家有过深入详细的探讨。较早涉及此问题的是柏拉图,他主要从"创制和制作"活动的意义来理解实践,把这种"创制和制作"活动看作是一种与"身体生殖力"相对的"精神生产力",认为"一切人以及各种技艺中的发明人都属于这类生殖者"(《文艺对话集》)。

亚里士多德在《尼各马可伦理学》中对柏拉图的实践观做了改进,他对"实践"做了这样的区分:科学技术的实践可称为"制作","制作"是属于技术性的,其主要区别是制作按照客观必然律行事,而实践则主要按照主观自由律行事;"制作的目的是外在于制作活动的,而实践的目的就是活动本身——做得好自身就是一个目的"。因此,在亚里士多德这里,"实践"与意志活动联系起来,也可称之为"德性",因为这种行为完全是自己选择的结果,选择总是自愿的。

中国古代艺术家对"技艺"层面的艺术实践非常重视。如叶燮在《赤霞楼诗集序》中说:"凡遇于目,感于心,传之于手而为象,惟画则然,大可笼万有,小可析毫末,而为有形者所不能遁。"清人郑板桥在提到题画兰竹时说:"江馆清秋,晨起看竹,烟光,雾气,皆浮动于疏枝密叶之间。胸中勃勃,逐有画意,其实胸中之

竹，并不是眼中之竹也。因而磨墨展纸，落笔倏作变相，手中之竹又不是胸中之竹也。总之意在笔先者定则也；趣在法外者化机也，独画云乎哉。"叶燮所言的"传之于手"、郑板桥所言的"手中之竹"，都是强调艺术创作中技艺层面的实践环节，艺术表现不是由心中意念直接过渡到作品。中国古人积累了很多关于书法实践方面的经验，如"双勾""中锋行笔""指实掌虚"等，这些是几千年来人们书写实践中屡经推敲和验证的实践心得，不可轻易背离和抛弃。

但书法又不仅仅是一门技艺。书法美学所关注的除了线条、结构、章法等技巧层面的美学规律外，还有精神气质、心灵智慧、情感寄寓等超越于技艺层面的东西。因为书法不纯粹是亚里士多德所谓的仅按照客观规律就可完成的一种操作，如果书写者仅仅停留在对技巧的娴熟掌握层面上，只能称得上是一个很好的匠人，而不能称之为书法家。因为他仅仅是对美学规律的实践应用，只是一种外在服从式的把握，如前面亚里士多德所说的乃是从属于一个外在的目的，其所体验到的自由也只是对外在事物规律的谙熟，而不涉及主体自身的人生情怀，因此其本身没有指向主体的意志，因而也就体现不出书写者的"德性"。

康德在其《判断力批判》中提到"美"是"无目的的合目的"，浪漫主义者据此提出"美的自主性"主张，其内容即美是自律的，不受外在条件的干涉，它自己决定自己，法律、道德、伦理等外在之物均不能对其进行侵犯，这形成后来声势壮大的形式主义美学思潮，它经日本以"美术"之名而登陆中国，对中国近代学术思潮和美学思想都产生极大影响。这种思潮只关注艺术自身，即所谓的纯粹审美，一般注重的是形式分析，其所关注的人生也是自我心性的层面。但这种思潮所主张的内容仅仅是康德思想的一个层面，即"无目的"，而忽略了另一个更重要的"合目的"的层面。康德在伦理学领域提出"人是目的"的观念，认为生命有一个比个人幸福高尚得多的目的，人所应该达到的终极目标便是至高的善。所以审美总是带有超验的、形上的性质，在某种意义上可以说是一种世俗的宗教，这就是它的绝对的目的和价值。这在某种意义上也可以说是艺术的目的，艺术只有具有了这层意味，方可称之为亚里士多德所指的"实践"。

这种书法实践指向不是纯粹技艺层面，而是通向人的意志，因此能沟通人的存

在。人的存在不是单纯靠"理性"的思考就可确证的，但在西方传统哲学思想体系中，"理性"一直占据正统地位。在康德以后，很多思想家开始有意识地把"情感""体验"引入到哲学中，而不仅是理性的"思"，这种倾向在尼采、海德格尔、叔本华等人的著作中非常明显。日本书法界的现代书风在某种意义上是受到了这种存在主义思潮的影响，其在书法中张扬人的情感和个人意志，确实能够使书法表现现代人的生存际遇。在中国书法教育界，所强调的重点大多是笔画结构等属于形式层面的规律，而忽略了书法同人情感和意志的存在维度，因此大多重视由强调形式规律而自然趋向的"优美"书风，而不支持同人情感和意志相连的摆脱笔画结构规律的崇高风格。书法美育工作者往往强调对传统经典的模仿，以把握书写的基本规律和规范，但仅有这些还远远不够，也不是书法美育的宗旨。我们还需要在此基础上进一步激发学书者的创作意识，而创作则是与创作者个人的意志层面紧密连接在一起，创作者只有在生活中有某种感受、某种追求、某种理想，才能进入创作状态，也只有在这种状态下，其书法才能焕发出灵气。这是理解"书法美育"实践维度非常重要的一点。

正是在这个意义上，书法因其实践维度使学书者除了掌握熟练的书写技艺外，还能使自己的心灵与情感受到熏染和陶冶，培养良好的道德与情操，从而对人文世界有参赞化育的效果，古代士人也正借此美化风俗，实现"书法美育"的宗旨。

（周斌，上海交通大学人文学院中国书法文化国际传播研究所所长，二级教授、博士研究生导师）

传承经典　审美先行

——通识教育背景下高校书法艺术实践课程的美育教学手段与
方法探索

刘含之

　　针对高校通识教育，我国诸多研究型综合性大学在多年的积极实践中，已有一个
非常鲜明的普遍认识：继续进一步完善、提高课程体系和深入推进教学创新是非常重
要和必要的。在艺术实践类通识课程不断被重视的当代高校教育环境下，"书法美育
实践"在育人过程中对培养学生审美居先的思维方式、塑造学生更为健全的人格也呈
现出越来越大的影响力。2021年春夏学期，浙江大学首次推出"打开艺术之门——书
法"课程，并将其列入博雅技艺通识课程，默认零基础教学，面向全校所有本科生，
每年开设4个满额30人的教学班。

　　本文希望以浙江大学公共艺术教育课程为支点，以博雅技艺类通识课程"打开艺
术之门——书法"的教学情况为样本，探索行之有效的教学手段、切合实际的教学方
案与方法，力争既要达到对学生进行"美育"的目的，又能实现传承、弘扬中华传统
文化的目标。课程建设的讨论重点，主要聚焦在课程系统的科学性、教学方式的有效
性以及学生后续自主学习的可持续性。

一、科学性：阶梯

　　针对零基础的受众群体，逻辑性强的系统性课程规划显得尤为重要，这直接决
定了受众能否接受以及接受的程度。"打开艺术之门——书法"自开课以来，有意识
地尝试打破以往以时代推演为主线的概论式授课形式，坚持"审美居先"，并始终将
"问题意识"贯穿整个课程教学中。具体来说是以经典作品或代表人物为主线，结合

书家对自古至今的经典作品进行逐一梳理，重重设问，层层释疑，并辅之以阶梯式的基本技法学习方法（笔法-字法-章法），以及相关针对性的主体练习。同时，适时地、循序渐进地依次融入不同的技法类型，如用锋、铺毫、提按等。通过不断地层层化解问题，尽可能地把握住在审美居先的总要求下学生学习过程中的知识递进和融会贯通。

二、有效性：串联

讲究行之有效的方式、方法，一直都是各学科教学的重中之重。零基础的公共艺术书法课程的教学尤其如此。课程设计中尝试了多种方式串联并举：（一）整体推进的方法。如将学习的目的、问题的设计以及针对性的训练，"打包"成一个有机的整体来系统地解决问题、强化训练，从而有效地达到学习目的。（二）由点及面的方法。如通过经典作品由内在的艺术核心向普遍的文化外延伸展，不断进行由点及面地交叉对比和强化训练，使学生通过各种不同的侧重点对线条、结构的视觉形式变迁、表现手法变迁、社会文化变迁乃至艺术观念变迁，获得较为立体的审美欣赏与史学了解。（三）宏观与微观的训练方法。如在笔法"笔意相连"的练习中，不仅应注重把握贯穿整体的"气势"，还应注重把握线条的轻重缓急，即使笔"断"，仍要意"连"。与枯燥的单线练习不同，这样在宏观上有目的性地对图像的特征形态进行捕捉，并在微观上不断加深对运笔的理解，能够更清晰地感知蕴含在经典作品中的审美观念与人文素养。

三、可持续性：循环

对一门新知识、新技艺的兴趣直接决定了后续学习的可持续性。这里的可持续性应当不仅仅包括课堂上的教师授课，也包括课余的自我拓展。也就是说，课程设置应首先具备可持续性，具备使学生自发、自主循环学习的可能性。因此，通识美育教学的重点、难点，在于如何不断地引发学生思考和激发学生的学习动力，特别是在学期

规定课程结束后，学生在之后的生活中能否自发地、持续不断地继续学习，能否坚持积累和储备有关知识。这一重点、难点如果得到有效解决，或许能够为我们真正做到美育教学中"学"与"术"的相互促进提供一个新的思路，并达到"立体化"的良性循环。

"打开艺术之门——书法"是以"审美居先""文化居先"的观念来展开具体教学工作的，希望能在宏观上通过对具体写字技能的培养增强学生的文化自觉和文化自信，并达到初具传统书法审美能力的目的。这个审美是广义的，它不仅包括了对经典技法的学习和了解，也包括艺术审美能力的提高和心性修为的锤炼。

<div align="right">（刘含之，浙江大学讲师）</div>

媒体传播视域下的书法美育

——以《书法》杂志为例

杨勇

　　2022年秋，"书法与美术"并列成为一级学科，这是书法学科发展的重大突破，但从书法传播的效果而言，大众层面的书法美育依旧任重道远。比如，大量的影视剧题名、景区匾额、店招、名人办公室常常出现的"江湖书法"，以偏离传统书法经典的态势引发着广泛的传播，这无疑引起书法界人士的批评和焦虑。

　　关于书法美育的讨论，很多专家都从各自擅长的领域提供了思路和视角，陈振濂先生在近年出版的《书法美育的思想启蒙》一书中有着更富于全局观的见解："以美育为'课题'进行展开过程中，'审美'居先、'美感'的充分获取、'美'的创造、'美育'，是四个今天书法发展的大环节。"这四个环节是书法美育的主要内容："1、'审美'居先，而不是写字技术居先；2、'美感'获取，而不仅仅是文化表达；3、'美'的创造（艺术家的任务）是书法的根本目的；4、'美育'（社会大众基础层面的书法艺术美大普及）的理性展开，则是当务之急。在此中，尤其是'美育'，更被我们认定为今日书法艺术健康发展之首要。"[①]即提高"审美"能力，自主捕捉书法"美感"，并尝试创造书法之"美"，同时在大众基础上与"美"产生交互共鸣。而《书法》杂志作为书法传播的重要媒介也一直努力推动着书法美育工作的向前发展。

　　《书法》杂志作为书法领域的重要期刊之一，同时也是探讨书法相关问题的重要平台，面对当代书法美育的现状，《书法》杂志在近十年间组织策划并刊发了大量书法美育方面的文章。

① 陈振濂. 书法美育的思想启蒙［M］. 杭州：浙江人民美术出版社，2022：44.

　　首先，持续关注学界对书法美学（美育）边缘化问题的反思。2013年《书法》杂志刊登了陈传席先生《我们这一时代的书法——关于审美》一文，文中对当下一些书写的不良现象提出了批评："你再看现在的书法，到处都是斜斜道道、歪歪扭扭，这反映了风气不正。"①其旨在呼唤书法的"正大气象"。2016年《书法》杂志刊登了毛万宝先生《书法美学：为何整体沉寂？》一文，文中指出："当下书法美学沉寂首先是我国学术界大的学术思潮影响的结果。"②同时文中也肯定了《书法》杂志二十世纪八九十年代在推动书法美学大讨论方面所做的贡献。2021年《书法》杂志刊登的崔树强先生《当代大众书法审美水平的现状及反思》一文，梳理了书法艺术的大众性、审美性、艺术性等特征："写书法能对人的修养提升、人生境界有帮助，所以书法被当作一种教化的工具。"③大量的理论反思展现出书法艺术边缘化的危机。

　　其次，不断寻求书法美育建构的方法论指导。2016年《书法》杂志刊登了陈方既先生《时代需要朴实的书法美学研究》一文，文中提出："以汉字为据，以书写为功，作形象创造，赋予形象以生命，这就是书法艺术。它的美就在对这形式构成规律的确认和实际把握中具体体现。"④书法之美并非教条主义下的泥胎木偶，而是有血有肉的书写、形象与生命。2017年《书法》杂志刊登的谢建军先生《当代书法美学研究存在的几个问题》一文，提出书法美学研究在明晰概念、架构框架等方面存在较大问题，并尝试从整个书法美学理论建构上提供方法论的引领。2018年《书法》杂志刊登的刘兆彬先生《从学科渗透的角度看大学书法审美教育》一文，将书法与美术、文学、文字学等学科的关系的疏密程度分为紧密层、中间层和边缘层，当前书法与相关学科交叉情况明显，但相较于传统社会，其程度又在不断减弱。方法论的提出有利于弥合种种老旧书法观念与持续发展的书法艺术之间的断裂，同时为学界对书法美育思考提供合理的解释，并助力书法美育的发展。

　　2020年刊登的陈振濂先生《书法"美育"说——以认知和体验为中心的书法观念

① 陈传席. 我们这一代的书法——关于审美［J］. 书法，2013（6）.
② 毛万宝. 书法美学：为何整体沉寂?［J］. 书法，2016（1）.
③ 崔树强. 当代大众书法审美水平的现状及反思［J］. 书法，2021（12）.
④ 陈方既. 时代需要朴实的书法美学研究［J］. 书法，2016（3）.

建设》一文，着意解决书法美育的"雅俗"难题和概念难题。大量书法爱好者与少数书法专业从业者人数的绝对差异对应着书坛"俗""雅"的分野及业余与专业之间的隔阂。同时，文中对"书法"与"书写"、书法之"美"、美育等概念做出了界定："书法'美育'，是介于写字技能教育和书法专业创作教育之间的一种中层或中介转接形态。它不是作为文化基础的底层，既不重唯一的实用书写，也不求登峰造极的高度。它是希望通过一定的技能体验，而培养出一大批爱书法、懂书法、会书法但不必做名家大师的鉴赏家、批评家兼实践家。"①基于书法美育的现实处境，文中提出书法美育的目的在于消除"美盲"，而大量概念的厘清也推动着书法美育的科学化。

从《书法》杂志刊登的理论文章可以发现，专家学者对于书法美育相关理论建构过程的曲折，而书法美育的落地已经成为学界的共识。专家们的理论文章使书法美育在理论建构、主体选择、传播途径等方方面面都有所推进。

书法艺术在中国具有原生性，数千年的书法经典是书法美育的起点，而书法美育除了需要专业的书法媒体持续努力外，还需要主动利用大众传媒，并设置传播链条中的"把关人"。

首先，利用经典书法艺术自身的文化聚集效应，历史上书法名家与衍生故事都是有待开发的IP。书法背后的历史故事以及千百年来的笔法传承更是一部人类对美的追求的史诗，将书法名家进行IP化打造，能够充分挖掘书法宝库的多重向度，也是促进书法艺术多维度传播的需要。文史传播及思政教育等领域早已采用纪录片、综艺、动漫、游戏、直播等多种传播形式，如近年的《国家宝藏》《我在故宫修文物》等节目的火爆，《江南百景图》《妙笔千山》等国风手游对历史IP的开发，都是深度挖掘传统文化并利用现代文化媒介的传播方式，渗透至抖音、微博、小红书、BILIBILI等聚集各年龄层的平台，集中向观看者输送制作精良、内容考究的文化资源。而对比之下，书法艺术展厅化、视频化等向内改造的"出圈"方式则稍显单一。

无论是影视剧文化内容，还是社交平台与短视频平台，在书法媒介中需要配置"把关人"对书法相关内容进行审核。这一"把关人"可以是书法业内专家，也可以

① 陈振濂. 书法"美育"说——以认知和体验为中心的书法观念建设［J］. 书法，2020（2）.

是经过高等书法教育的从业人员，"把关人"对网络平台高质量内容进行加"精"，提升高质量博主在书法平台上的话语权，提高传播力度。一旦大众在生活与实践中对书法艺术产生了新的现实需要，那么书法就可能得到新的发展。除了设立"把关人"，书法专业者也需要自觉承担起书法传播的责任，以坦诚的态度与书法接受者产生共情，进而成为有特色的书法艺术传播者。从书论的生发中窥探书之自然，以冥神静气的书法练习体味书法之幽情，以赏读书法之经典感受历史的厚重与深沉，实现生命体验与书写活动的交融，书法艺术将于素质教育中大有作为。时代不断发展，书法美育的施行将在很大程度上依托传播媒介，在其传播过程中应尽量避免对书法内涵的歪曲与异化，并要对经典书法艺术进行充分挖掘，同时也期待书法美育在熟练运用数字化传播媒介时，真正实现跨文化、跨语境传播，实现碎片化时代下书法形象的重塑。

（杨勇，上海书画出版社副编审、《书法》杂志副主编）

关于美术馆书法类展览"书法美育"的思考

——从文旅部对全国美术馆三类奖项的评选说起

周敏珏

美术馆是公共文化服务体系的重要组成部分，承担着美术作品的收藏、保护、研究、展示等各项任务，在推动和促进美术事业发展、普及和提高人民审美等方面有着不可替代的重要作用和社会责任。文化部于2012年开始评选"全国美术馆馆藏精品展出季"项目，目的是推动美术馆的专业化建设，提升美术馆公共文化服务质量。后又逐步推出"全国美术馆优秀项目"及"全国美术馆优秀青年策展人扶持计划"。至2022年，这三类奖项的评选工作仍在继续进行，每年对全国范围内各级美术馆的申报项目进行评选，可谓美术馆届之盛事。其评选结果，在一定程度上也反映出全国美术馆行业的发展动向和趋势。笔者将历年来文旅部三类奖项入选展览和获优展览的相关情况进行统计，筛选出其中书法类展览，联系"书法美育"的现状，得出了如下思考：

一、在获评展览中，书法类展览占比较少。文旅部这三类全国美术馆奖项，每年共计遴选约90个入选展览和获优展览："全国美术馆馆藏精品展出季"入选展览项目30个，其中优秀项目10个；"全国美术馆优秀项目"评选优秀展览10个，再提名其他20—25个展览入选；"青年策展人扶持计划"虽以选拔策展人为核心，但仍以展览项目为参照进行选拔，同样每年选评约30个展览，再评定其中10个为扶持项目。从统计数据来看，书法类相关展览入选数量最多的一年是2017年，有8个展览入围及获优，而其他年份则有1个至5个数量不等的书法类相关展览入选。平均而言，书法展览入选占比约为4%，而优秀展览占比则更低。相较美术类展览而言，书法类展览的数量仍有较大的提升空间。另一方面，文旅部评选出的书法展览几乎不涉及当代名家，且均具有较强的学术性，如北京画院美术馆"佳墨名楮纷相随——从何绍基到齐白石"、

湖南美术馆"独留苍翠照山川——纪念曾熙诞辰160周年书画特展"等。这类专业性较强的展览,对于普通观众来说接受度有限,它们不同于书法"国展"拥有广泛的群众基础,在获得广大书法爱好者积极投稿的同时,也拥有巨大的观众基数。从观众接受度这一立场来看,这种现象也预示着书法在"技术"层面的普及度远远高于"审美"和"文化"层面。

二、书法类展览的门类实际较为丰富,涉及古代书法(画)、近现代书法(画)、篆刻、金石拓片、信札、文房(如徽墨)专题等,可以看出书法类展览的策展角度相对多元且丰富,而其中任何一种类别都可进行深入拓展或串联,推进展览中"书法美育"的多个面向。同时,正如陈振濂老师在《书法"美育"的学科界说》一文中提及,可将书法艺术与这些与书法较近的视觉艺术门类对比欣赏,拓宽审美边界,在更大的艺术背景下进行审美观照。

三、书法类展览中近现代名家个展达到了近50%的占比,如"纪念高二适先生诞辰110周年——高二适先生书法精品展"(江苏省美术馆)、"游艺证道——马一浮书法展"(浙江美术馆)、"书之大者——杨守敬的书法艺术"(武汉美术馆)等。从展览思路来看,这类展览是一批拥有学院背景策展团队的实践成果,在兼具学术性与艺术性的同时,试图向大众推介一个个立体丰满的艺术大家。同时,这些学术类展览具有较强的地域性,如浙江推出的马一浮、陆维钊、钱君匋等展,贵州的姚茫父展,湖南的曾熙展,湖北的杨守敬展,江苏的高二适展等,都是各地区美术馆对地域性艺术家进行挖掘而推出的研究型展览。他们不仅是本地名家,往往也是中国近现代美术史上不可忽视的人物。从本土立场出发,通过这份地域连结带来的亲切感,更易引发本地观众的观赏热情,再通过个案形式予以呈现,将艺术家个体置于美术(书法)学术脉络之中,在梳理地域美术史的同时,推进对地域性艺术生态的全方位考察。

四、由"问题"生发出的书法类展览较少。可由小问题切入进行延伸,或围绕某种现象聚焦某类群体深入拓展,厘清艺术史中的一些"谜团",激发观众的"解谜"心理。在对小课题的研究梳理中,通过灵活优化的展陈方式,引入科技手段,最终转化为视觉呈现,这一思路可更多地运用于各书法类展览中,以拓宽"书法美育"更多的可能性。

简言之，美术馆通过实施"展览+美育"的联动策略，应参与并承担全民"美感"体验、"美学"定义、"美育"传承这三连环之美育形态的构建，从"审美"及"文化"层面进行引领，最大限度发挥美术馆大众美育的社会职能。

（周敏珏，湖南美术馆学术研究部三级美术师）

书法美育与文化自信：以外语人才培养为例

郑　瑞

一、缘起

在过去二十多年的外语教学和外语人才培养工作实践中，我们隐隐约约意识到外语人才培养过程中存在着一些问题，但是始终不能明确问题出在什么地方，可谓百思不得其解。自2007年开始攻读书法学博士以来，本人从一个纯粹的高校外语教师开始转型，学习传统文化，尤其是中国书法。但是，对于我个人来说，传统文化和书法学习的整个过程十分艰苦，步履蹒跚。因为自从进入大学开始成为一名英语语言文学专业学生以来，我除了学习一点外国语言文学方面的课程之外，基本上没有接触传统文化，也没有意识到传统文化对于外语专业学生的重要性。而在二十多年外语人才培养的过程中，我也意识到很多大学外语专业的同学也和我一样，存在同样的文化"营养不良"的问题。因此，我认为有必要对外语人才培养过程，特别是课程设置和培养方案进行重新审视。

今天，我重新思考外语人才培养问题的主要原因是受到了"书法美育"的概念、思想和体系建设的影响。"书法美育"提出已经有十多年时间，陈振濂先生在2012年发起致力于书法教师公益培训的"蒲公英计划"时，就率先提出了"审美居先"的观点，这在当时书法界和书法教育界应该是较为前沿的一种新思考。此后，美育工作频频引来了国家的重视和倡导："2018年8月30日习近平总书记给中央美术学院8位教授的回信，言犹在耳。在全国教育大会上，习近平总书记指出，要坚持以美育人、以文化人，提高学生审美和人文素养。"[①]2020年10月15日，中共中央办公厅国务院办

① 《创建新时代大美育课程体系》，《中国教育报》，2019年5月23日。

公厅印发《关于全面加强和改进新时代学校美育工作的意见》，并明确指出主要目标："到2022年，学校美育取得突破性进展，美育课程全面开齐开足，教育教学改革成效显著，资源配置不断优化，评价体系逐步健全，管理机制更加完善，育人成效显著增强，学生审美和人文素养明显提升。到2035年，基本形成全覆盖、多样化、高质量的具有中国特色的现代化学校美育体系。"[①]在政策导向、形势大好的情况下，学者们也纷纷响应，做出了极大努力，尤其是早年提出"审美居先"的陈振濂先生更是在"书法美育"领域耕耘不辍，先后于2020年2月发表了《书法"美育"说——以认知和体验为中心的书法观念建设》，于2020年3月发表了《书法"美育"的学科界说》，于2020年8月发表了《做美的"布道者"：以书法美育实践为例》，于2021年出版了《书法美育的经典图释》和《书法美育的思想启蒙》两本著作，并于2022年6月携数十名博士研究生弟子以及专家学者与浙江人民美术出版社共同创立《书法美育学刊》，诸多实践和探索行动极大地鼓舞了青年学者。

二、为什么要将"书法美育"纳入外语人才培养课程体系

谈到外语人才培养，我们首先必须承认中国在外语专业人才培养方面取得了令人骄傲的伟大成就，不管是本科生阶段，还是硕士研究生和博士研究生阶段，成绩都非常喜人。但是，我们也不能忽视一些问题的存在，尤其是外语人才的培养在传统文化素养和文化自信方面显得尤为薄弱。

第一，从课程设置和培养方案来看，大多数高校为学生提供的绝大多数课程都是对应相关语种的语言文化课程。如英语专业课程主要为英美语言文化课程，日语专业课程主要为日本语言文化课程，德语专业课程主要为德意志语言文化课程，其他语种也是大致如此。当然，一般高校都会为同学们提供一门"汉语言"相关课程，如"汉语言文化"课程，或者"汉语写作"课程等。在这样的培养方案下，同学们对于外国语言文化的掌握和理解显然不成问题。但是，由于大多数时间用来学习外国语言文

① 中共中央办公厅国务院办公厅印发《关于全面加强和改进新时代学校体育工作的意见》和《关于全面加强和改进新时代学校美育工作的意见》，新华网，2020年10月15日。

化，同时高校又没有提供足够数量和高质量的中国传统语言文化方面的课程，这使得同学们在就读期间很少有时间和机会深入学习了解本国传统文化，极有可能导致他们毕业后缺少文化自信，不利于形成和培养健康的人生观和世界观。举个例子来说，日本语言文化专业的同学，经过本科四年的学习，对邻国日本有了较为深入的了解，甚至深深喜欢上了这个国家。这本来也没有问题，但是一些同学由于对本国语言文化缺乏了解，他们的文化自信就开始缺失了。毕竟，我们要培养的是中国外语人才。如果这些青年人才连自己国家的语言文化都没有深入了解，那就可能失去了"中国"这个特别的属性了。

第二，在人才培养目标方面，也有必要进行一定程度的微调。我们认为培养外语专业人才不仅仅是让他们能够从事外语相关工作，也要让他们知道每一个外语人才身上都担负着国际文化交流和传播的责任，或者说是都应该立志成为文化传播的使者。因此，上文提到需要对课程设置和培养方案进行新的思考。作为外语专业人才，同学们也必须看到今天我们举国上下为了中华民族伟大复兴事业而努力奋斗，那么作为专门人才，同学们也自然需要为此梦想做出贡献。正如习近平总书记所强调的，"现在，大家都在讨论中国梦，我以为，实现中华民族伟大复兴，就是中华民族近代以来最伟大的梦想。"[1]因此，我们培养的每一位青年人才都要成为中华民族伟大复兴的中国梦的铸就者，而要想青年人才为中华民族伟大复兴的中国梦努力，首先他们需要了解中华民族辉煌的历史和中华民族源远流长的历史文化。

而要解决以上两个问题，关键就是要将传统文化课程更多地纳入课程体系和培养方案，而最为直接有效的可能就是书法，或者说是"书法美育"。正如熊秉明一再强调的那样："书法是中国文化核心的核心。"那么，我们通过书法和"书法美育"课程，将外语专业人才引入到浩瀚的传统文化领域中去，从而帮助他们增强文化自信，培养情怀和担当。

① 《实现中华民族伟大复兴是中华民族近代以来最伟大的梦想》，人民网、中国共产党新闻网，2012年11月29日。

三、"书法美育"如何纳入外语人才培养课程体系

当然，要真正把"书法美育"纳入外语人才培养课程体系，的确也不是一般学校可以做到的，特别是师资配备和课程建设方面还存在一定的困难。但是，为了更好地培养外语人才，这个想法还是值得我们去努力尝试的。下面请允许我以综合性大学为例（综合性大学一般都具备书法师资条件），对"书法美育"如何纳入外语人才培养课程体系做一个粗浅的建议方案。总体上来说，"书法美育"纳入外语人才培养课程体系可以也应该包括以下几项内容：

第一、书法史课程。纵观书法历史和中国历史，我们发现，书法发展的历史与中华民族以及中国文化发展的历史息息相关：从甲骨文到大篆，再到隶书、草书、楷书和行书，各种书体都记录了不同时代的历史文化信息。因此，书法史的学习能够将外语专业的同学带到中国文化和历史中去，从而了解我们自己的历史文明。

第二、书法文化课程。书法，尤其是古代书法，在很大程度上就是文人的事，所以学习书法文化也就意味着进入了中国文化。尽管殷商时期的甲骨文、大篆和秦汉许多书法作品并不见书法家落款，但这些作品都承载着不同朝代的重要文化信息。而且，自晋唐以来，多数的书法经典作品可以追溯到书写者的身份信息，可以说绝大多数书写者都是当时的文化和文学创造者。比如说，被誉为"天下第一行书"的《兰亭序》，其作者为东晋王羲之，也就是"王谢"家族的重要一员。虽然《兰亭序》为世人所广知的是它的书法成就，但是，从文学的角度来看，它也不愧为一篇脍炙人口的名篇。再比如说，"天下第三行书"《黄州寒食诗帖》，作者为北宋大文豪苏轼，其文化和文学价值更是毋庸赘述。

第三、书法实践课程。书法作为艺术和其他艺术形式有所不同。其一，书法被西方学术界誉为"来自中国最高的艺术"。当然，这个评价在很多人看来是难以接受的，艺术形式不同，为什么会有"最高的艺术"呢？然而，事实上，这样的评价也是颇受欢迎。比如，毕加索在接触到中国书法之后就曾经说：如果我出生在中国，就不会做一名画家，而是做一名书法家。其二，书法是一门体验性很强的艺术。很多人在

不从事绘画或者音乐创作的情况下，照样能够欣赏绘画和音乐带来的美。但是书法更为抽象，它要求观赏者有一定的笔墨练习的基础，正如元代赵孟頫所言："书法以用笔为上。"所以，没有一定的用笔或者说技法的训练，我们要想真正欣赏书法的美，是比较困难的。

第四、"书法美育"课程。陈振濂先生在十多年前就提出书法进入课堂要"审美居先"，我想一方面是要提升书写者的审美能力，另一方面是审美能力的提升有助于书写质量的提高。我们在为外语专业人才开设书法相关课程的时候，主要目的不是培养他们成为书法家，而是希望他们能够理解书法、懂书法，使他们成为中国文化的传播使者。所以，外语专业人才的"书法美育"课程就显得尤为重要。换句话说，"书法美育"和书法欣赏有着直接的关联，从传统文化国际传播和交流的角度来看，它可能是最直接有效的。

四、总结

综上所述，我们认为"书法美育"进入外语人才培养课程体系一方面是因为"中华民族伟大复兴"的时代要求，另一方面也具有现实可行性。我们期待着能够培养综合素养更高的中国外语人才：过硬的外语能力，兼具中国特色文化交流和传播能力的人才。

（郑瑞，浙江大学外语学院翻译所讲师）

"蒲公英计划"书法教学当中美育的概念、实施和启示

林 如

陈振濂先生倡导的书法"蒲公英计划"自2012年开始酝酿，至今已经历了整整十个年头，十年间，我们一直秉承书法是"审美教育"而非"写字教育"这样一个宗旨和理念，在初步普及书法教育的教学方式、方法上进行了一系列的改革和示范。从十年前的不被大众所理解，到如今"美育"概念的深入人心，书法"蒲公英计划"可以说是一直走在前端，引领着书法美育和大众普及教育的方向。

"蒲公英计划"十年的书法审美教学以美育教材《书法课》的出版为标志分为两个阶段：

第一个阶段是2013年至2019年，从富阳三年三期的针对"蒲公英计划"中小学书法教师教学培训，到新疆专区、"蒲公英计划"讲习班等，我们提出以"学院派"书法教学的方式，讲科学、重方法，求经典、追法度，教学中以专业的经典为目标而非业余的个人经验之谈的方式。第二个阶段是2019至今，以《书法课》教材为中心，明确提出书法教学的"审美居先"理念，以"审美居先"理念为导向进行视频课教学、线下教学，从书法教师到学生，再到各级文明办学员；从山西、河北雄安到拉萨、那曲，到美术职业学校、省直机关等，以审美教学的方法和一整套完整的教材和教学体系让更多的民众了解书法、爱上书法。

在十年的教学过程当中，我们对于"蒲公英计划"书法美育教学有了更为深刻的体会。

首先，"蒲公英计划"书法美育的提出，扩大了书法全民普及的可能性。高等书法教育针对的是书法专业的从事者，属于精英教育；一般的书法教育针对的是书法的爱好者，属于兴趣教育；而书法的美育针对的是全民，属于普及素质教育。前两者的人群毕竟在少数或一定范围之内，而后者惠及的是任何一位普通大众，提升大众的文

化艺术素养，让大家通过书法感受中国传统文化艺术的美，了解中华五千年的文化形态和文明进程。

其次，"蒲公英计划"的书法美育，是有明确宗旨、教学目标、教学方法的一整套科研和教学实施模式。第一，我们提出书法是"审美教育"而非"写字教育"的宗旨，将书法的初等教育从识字教育、纯技术教育提升到对汉字书法线条美和造型美等的欣赏和理解，对书法历史文化的感受和熏陶上。第二，在教学目标上，针对不同的教学对象，我们有不同的教学目标。"蒲公英计划"书法美育很重要的一部分对象就是书法教师，对书法师资的培养可以说是美育普及的根本。对于师资的培训，我们提出明确的目标，是培训书法教师、书法教育工作者，而不是书法艺术家。对于教师的要求是怎么教重于怎么写，教得好重于写得好。首先是教得好、讲得透，再是写得好、写得精。另一部分是针对普通学员的美育，我们的目标首先是看得懂、理解得透，能欣赏、有审美力，然后再是能够书写、写得漂亮。第三，在教学手段上，我们采取与高等专业教育有同样含金量的严谨的科研思维，以及多年探索的学院派的教学方式、方法，针对不同的人群，但同样讲求初等书法美育教学的程序化、规范化、层次性、逻辑性、科学性。教学团队要制定教学大纲，教师课前要备课，严格按照课程的排课内容、教材内容循序渐进、拾级而上；课间组织课堂讨论；课后组织教学反馈意见讨论。十年如一日的"蒲公英计划"书法美育教学，让更多的人明白书法不仅仅是技术还是一种艺术美，这样的美有多种形态，我们应该去理解这样的美，从而爱上这样的美，提升我们对美的感受力，提高我们的精神素养。

另外，"蒲公英计划"书法美育的教学，也让我们进一步思考初等教育中的美育和高等书法专业教育之间的关系。以前对中小学书法教育和大众的书法普及教育关注比较少，毕竟我们一直从事高等书法教育的专业教学，这是少部分人的精英教育的方式。自从投身于"蒲公英计划"书法公益教学活动以来，我们的团队在陈振濂老师的倡导下开始关注初等书法教育，书法美育的普及和传播活动。以前觉得从事高等书法专业的教育是学院派的，是高端的，我们是引领整个书法专业化、学科化的代表人群。而对普及性的初等书法教育的印象就是少年宫教写字的，也的确是这样，目前大部分的初等书法教育，包括大部分的中小学书法教材都是写字教育、技术教育型的。但实

际上我们之前都没有思考过高等书法教育和初等书法教育之间的关系问题。

在初等书法教育中，基础知识、素养和兴趣对今后专业的学习和发展至关重要。是美育还是写字教育，对今后我们是培养全面的书法艺术人才还是写字匠、技术工有着很重要的决定作用，埋下什么样的种子就会结出什么样的果实。经常有人议论，认为现在高等院校的专业里很难出大师、出大家了，这固然有高等教育体制的问题，但我想这跟从小接受的书法基础教育的理念和方式必然也存在一定的关系。只会写，不知道为什么这么写；只会这么写，不知道还能怎么写；只是机械性地重复写，而没有感情和目标地写。如此培养出来的孩子，其固定的习气、单一的技术、僵化的思维，也会对培养优秀的专业书法人才造成很大的阻碍，使得高等书法教育变得非常艰难。当然，更多的人不会走专业的道路，那么在书法美育教学中，学生对书法艺术、书法文化形态的了解，相比会几笔点画要来得更为重要。有些人只知道起笔、收笔，但不懂真正的审美，对书法的美丑、雅俗还是不懂。因此，审美教育的普及，对于整个民众素质和文明的提高都是极为迫切的。从这个层面上说，书法美育的意义可能更大于仅仅面对一部分人的精英教育。

初等教育和高等教育虽然层次不一样，面对的人群不一样，但同样可以有学院派的方式，同样可以是一种科研，同样可以形成一种体系，只是目标和方法不是完全一样。初等教育的专业程度、科学化的程度完全不亚于高等教育，它的挑战性、难度甚至可能更高。有很多问题在专业从事者的眼里是理所当然的，但是在初等教育中我们要思考如何解释、追究它的来源，这也就正好解决了其所以然的问题。高等书法教育是书法的专业教育，就是培养吃书法这碗饭的人。而初等教育不一样，它是素质教育，所以它应该怎么做？它的评判标准、目的是什么？这些其实都是非常专业、严肃的科研问题。

因此，我们的"蒲公英计划"团队现在在做的就是这样的科研，希望可以惠及更多的初等教育的孩子们和普通的书法爱好者，也希望能够将这种书法的审美理念推广到素质教育当中去。

（林如，浙江大学副教授）

当公众成为书法的"关键大多数"时

——关于陈振濂先生"书法美育"思想的学习笔记（问答）

沈伟棠

问：陈振濂先生（以下简称陈先生）自2020年初以来先后出版了关于"书法美育"的一系列著作，你看了吗？

答：先生的著作，我案头都有。我不仅看了，还花不少时间细读，深受启发。总体感觉是陈老师的学术嗅觉还是那么敏锐，理论锋芒还是那么犀利，体系建构依旧这般缜密。对诸如"写字/书法"等许多似是而非观念的条分缕析，独到精辟，读起来还是像读陈老师早年的著作那样过瘾、流畅。

问：你认为陈先生这次提倡"书法美育"的出发点是什么？

答：陈老师高度关注"书法美育"这个原创性论题，自然有他的考量。依我的理解，他的这一思想还是在他过去书法美学和书法史论研究的延长线上，依然保持着与中国当代书法发展同频共振的姿态，致力于辨析和回答当代书法面临的认知误区和现实问题。欲弄清陈老师聚焦"书法美育"的出发点是什么，我们必须先问问中国书法发展到今天最缺乏什么？

问：那中国书法发展到今天最缺乏什么？

答：套用陈老师的话说，目前中国书法界最缺乏的，不是平庸的写字匠和天马行空的书法家，而是懂行的、理性的书法美的解读者和实践者以及体验者，还有优秀的观众和评论家。这个群体本该占书法领域的百分之八十，但现在百分之二十都不到。当今，公众已成为书法的"关键大多数"，而这些人几乎是书法"美盲"，这便是他倡导书法美育的出发点，也就是缘由。当社会公众已崛起为书法的"关键大多数"时，如果我们还在继续鼓吹书法的专业身份，这显然不合时宜。

问：**你刚才说，陈先生的这一思想依旧还在过去的延长线上，怎么理解？**

答：在20世纪80年代，陈老师站在书法学科的立场上，主张拉开作为实用的写字与作为艺术的书法之间的距离，不能等同视之。这一书法观念当时还多少让人有些不解，到如今已成为业界共识。这一观念在常识上也容易得到验证，人人都会写字，但人人都是书法家吗？——显然不是。

在书法艺术的专业身份逐渐得以稳固之后，陈老师又敏锐地察觉到了专业书法圈子存在自身难以克服的局限，于是登高疾呼"书法美育"。从这个角度说，"书法美育"的思想与他过去的学术主张是一脉相承的，只是问题的视域发生了位移。

问：**你能否给我们进一步说说陈先生"书法美育"思想的精髓？**

答：关于"书法美育"思想，陈老师最先是在《书法美育》（上海书画出版社，2020年8月）一书中比较系统展开的。他在书中形成了以认知和体验为中心的书法观念建设架构，正视"书法艺术缺乏美育"的现实问题，对书法美育的分类、标准和定位做了精到的辨析和检讨，一改过去书法教育的技法优先，提出了"审美优先"的基本立场。可以说，此书基本奠定了书法美育的理论基础和大致框架。在此基础上，陈老师在《书法美育的思想启蒙》（浙江人民美术出版社，2021年7月）一书中进行了多角度、多层次、多方位的反复论证和立体审视，首次触及了许多过去不为人关注的理论盲点，使得书法美育的思想基础更加牢固，思想架构进一步完善。我的感觉是，他的书法美育思想兼具鲜明的问题导向、思辨色彩、实践旨归和历史意识。

问：**陈先生的论证确实有许多地方尤为独到，引人入胜。比如对当代书法教育的分类，我们一般只分为写字教育和专业教育，与此对应的是技法和艺术，而他在这两类之外加了公众的审美教育，对应的是感受和领悟。作为一种应时而生的理论架构，书法美育思想的问题导向、思辨色彩比较好理解，而它的历史意识又该怎么看？**

答：依我看，陈先生的"书法美育"主张是中国书法传统"否定之否定"后的回归。在古代，书法构成了每一个读书识字之人的立身之本，不用说为了考取功名，人人竞相练得一手好书法，就是在日常的交流之中，书写也是他们必不可少的方式。书法在古代社会拥有广泛的社会审美基础。而新文化运动以来，毛笔退出实用领域后，中国书法因这个基础轰然坍塌而被逐渐边缘化了。尤其是20世纪80年代书法划入"艺术"

之后，随着专业门槛的提高，它的审美基础也就限定在少数人构成的专业圈子内。

而陈先生的"书法美育"思想则是对这次否定的再一次否定，重点关注处于写字和艺术中间的"关键的大多数"，希望将书法从狭小的专业圈子中解救出来，走进公众审美的广阔世界。如果说在20世纪传统书法因退出实用领域而苦苦争取艺术身份之时，不考虑书法的公众审美还情有可原的话，那么在21世纪公众已经成为书法的"关键的大多数"时，书法美育就成了一个不容回避的现实问题。当然这种"回归"不是要回到古代传统的原点，而是一种螺旋式的上升，是与当代人审美经验相衔接的一次活化。

问：我注意到一个有意思的现象，那就是陈先生除了《书法美育》《书法美育的思想启蒙》这两本文字理论著作外，还出版了一本几乎全是图片的《书法美育的经典图释》（浙江人民美术出版社，2021年7月），这又是出于怎样的考虑？

答：这个问题很好，我刚开始也有些疑问，但仔细翻阅这些经典和相关图片后，我逐渐认识到陈老师书法美育思想所提倡的"审美居先"不是一句空话。他这种"以图释图"的创新，其实回答了书法中"何形为美"和"如何感美"这两个具有方法论意义的问题，也是他书法美育思想实践指向的体现。

"书法"并不必然导致"美育"，这是公众成为书法的"关键大多数"后遭遇的现实问题。陈老师的理论建构固然填补了两者之间诸多的空隙和过渡地带，但书法美育究竟如何去化人，则需要有美的对象作为中介。这点很好理解，人的每一个感受都是身体器官接受某一刺激后的反应。书法美育有一个基本前提，我们不能忽视，即只有通过美的对象才有可能引起人的美感体验。陈老师一反过去以图配文的做法，从书法作品视觉审美的感性通道进入，借助"析"（分拆）、"解"（喻赏）、"比"（对比）和"拟"（设定）之手段，提取历代书法作品的形式、风格、技法和审美特征，展示于眼前，让人触类旁通、恍然醒悟。这种方式与我们大家时时刻刻都在使用的微信朋友圈传播方式有着异曲同工之妙，就是为了等待观者去体验、去发现。

陈老师书法美育思想建构的一个高明之处，即他似乎不大愿意回答"书法美是什么"这样一个本质性的拷问，而更多考虑"何形为美"和"如何感美"。我以为这是正道，因为对前者本身就是一个见仁见智的问题，对它的追寻到最后可能沦为徒劳，

再者公众对理论思辨并不感兴趣，但他们有书法"何形为美"以及"如何感美"的关切。从现实的情形来说，并非人人都是书法理论家，但这并不妨碍公众去体验、去发现书法之美。没有理论武装的公众可以借助该书的图释去体验、评鉴书法之美。可以这么说，这本图释让书法美育中的美感体验在客观上具备了必需条件，如果能与"公众"这一主体的认知相衔接的话，书法美育则更加有望行稳致远。

问：是的，"认知"是陈先生书法美育思想的另一侧翼。

答：在"认知"这一块，陈先生似乎更多侧重于书法美育思想的启蒙，意在刷新过去对书法教育的陈旧观念，塑造一种新的认知框架。

这里我想补充的是，美育的"育"最终要落实到化人。陈老师书法美育思想，当然注重书法的学科立场，但终极关怀还是美育的对象——"人"。上面说的"审美体验"，说的是"人"，这里说的"认知"指向的也是"人"。"人"在此处对应的当是作为群体的"关键大多数"。需要指出的是，"关键大多数"作为群体概念而存在，但他们对书法之美的认知也并非在同一个水平线上，必定存在很大的差别。在进行书法美育时，我们一定要警惕将他们过于理想化的倾向。

要将对书法的视觉之美内化为人的内在体验，是需要一定的认知结构作为铺垫的。那么，书法美育要求作为主体的"公众"应具备怎样的认知结构呢？一般而言，这个认知包括但不限于书法史、书法理论、其他艺术门类和美学理论。尽管对书法之美的体验并不能还原为某种认知的因果关系，但这种认知的介入可能可以引起或强化人们对书法之美的体验。

问：您对书法美育有什么期待？

答：如果我们能一定程度地证明书法之美和美感经验之间的具体联系，并且将其归结为一些美育规律的话，无疑可坚定书法美育倡导者的信心，同时也可以为在全社会范围内推广、普及书法美育提供一定的科学支持。基于这样的可能，我想书法美育作为社会美育的一种类型，在保持自身特殊性的同时，能否为社会美育提供一些普适性的价值？

我以为，书法美育的倡导正当其时，未来亦值得期待。

（沈伟棠，福建农林大学艺术学院副教授、教工支部书记）

关于中学书法美育课程升学考核的设想

张　黔

书法列入中学课程并作为升学考核的科目，这使得怎样考核成为一个突出问题。显然，在升学这根指挥棒的引导下，试图取消考试而快乐地进行书法美育基本上是一个幻想。书法美育如果在升学考试中得不到体现，则书法美育课程大概率会被其他必考科目挤占。因此，怎样考核书法美育的效果并在升学成绩中占据一定的比例，就成为一个突出问题。德国高中毕业会考对艺术类课程进行考核的一些做法可资借鉴。

一是考试科目的自主选择。德国毕业成绩由11、12年级（有的州有13年级）的平时成绩加上12年级末的会考成绩构成。学生从11年级开始在德语、历史和英语，物理和数学这两组中各选一门为主科，另在音乐或美术、自然科学类课程、社会科学类课程这三组中各选一门为副科。五门考试科目选择相对自由，便于学生充分发挥其特长，将自己最擅长的科目与同学竞争。考试科目的选择不仅关乎兴趣，也要考虑到大学专业的要求：一些学校在招生时会明确对某一课程的分数要求，如慕尼黑工业大学建筑专业在对总分要求的基础上，另外对美术、数学、英语有不同权重的要求，分别为3∶2∶1，显然这是有美术特长的学生可以优先考虑的专业。我国如将美育类课程列入升学考试（中考、高考）内容，也是可以考虑让考生在音乐、美术、书法中选择其中一门进行考试，而不必对各科都做硬性要求。

二是平时成绩与中考、高考成绩相结合。在德国高中总成绩中，会考成绩占1/3，11、12年级的平时成绩占2/3，在总成绩中平时成绩非常重要，加上会考后还有补考程序，这有利于对学生真正实力的检阅，也便于尊重教学规律进行循序渐进的教学，避免临时抱佛脚式的突击。特别是像艺术类课程，更是需要平时阶段性的引导与检验，需要一定的课堂教学时间与课外练习。我国在书法美育的升学考核中，也应将初中三年或高中三年的平时成绩充分反映出来，通过合理的程序控制保证书法美育的教学质量，避免一考定终身之弊，体现出美育过程的重要性。

三是专门知识与专业技能相结合。在德国高中的艺术类科目的成绩构成中，不仅有专业技能的考试，还有专门的文化知识考试。艺术科目的文化知识考试既有笔试，也有口试。笔试更多地强调对一般知识的掌握，口试则更强调学生对某个知识点的掌握和整体的审美水平，考生从艺术史知识或艺术欣赏层面展开对某个艺术家、作品、艺术运动的深入阐释。这样考核使学生达到了美育的双重目的：既使学生有一定的艺术专长，又总体上提升了学生的审美能力。我国中学阶段的书法美育，既要引导中学生在技法层面掌握规范，努力写好字，又要让中学生知晓中国书法的悠久传统与多种审美风格，能辨别出真正具有审美价值的优秀作品，并能从知识背景到具体点画、整体意境逐层分析出某个作品的独特价值，避免将书法美育简化为规范性的写字教育。

四是考试程序的合理安排。升学考试事关个人命运，考试程序公平合理十分重要。笔试相对比较客观，而口试则要避免考官评分过于主观，这样才能让考生感到公正。德国会考中的口试由三个考官对一个考生，三个考官分别担任主席、主考和书记员角色，主席掌控整个程序的规范性，主考则保证考试内容的专业性，书记员记录整个过程中考生答题的要点。口试完毕后三个考官商议确定考生成绩，口试成绩在考试当天即公布。我国的书法美育升学考核，有条件的地区可以用口试与笔试相结合的方式，但应该有非常合理的口试程序，确保过程的规范性；在不能口试而只能用笔试的地区，一定要考虑到对高分和低分这两极的严格审查，避免评分人员的极端主观意向左右评阅过程。

书法美育作为中学美育的课程内容，应以素质教育为目标，但考虑到我国过于强大的应试教育传统，合理有效地监控书法美育全过程并最终在升学成绩中反映出学生接受书法美育的程度，在当前引入一套科学合理的考核程序是非常有必要的。

<div align="right">（张黔，武汉理工大学艺术与设计学院教授）</div>

三、研究生论坛

刍论新时代下以硬笔书法为基石扩大书法美育之路径

周若琳

摘要： 书法是美育的重要形式之一，更是中华优秀传统文化的重要组成部分。新时代下，书法教育受到越来越多的关注。无论是在学校内还是在课外参加书法培训班，书法成了必修课程，学习硬笔书法俨然成了一股普及式热潮。近几届硬笔书法展中，获奖作品从点画到形式都与传统使用毛笔的书法创作极为相似。可见，使用硬笔同样可以表现传统书法创作的风貌。鉴于此，本文将对以硬笔书法学习为基石扩大书法美育的路径展开分析。

关键词： 硬笔书法　书法美育　路径

一、新时代下硬笔书法的普及式教学热潮

2013年教育部印发《中小学书法教育指导纲要》并指出：汉字和以汉字为载体的中国书法是中华民族的文化瑰宝，是人类文明的宝贵财富，书法教育对培养学生的书写能力、审美能力和文化品质具有重要作用。2015年国务院办公厅印发《关于全面加强和改进学校美育工作的意见》。2020年中共中央办公厅、国务院办公厅印发《关于全面加强和改进新时代学校美育工作的意见》。随着我国教育改革的逐步深入，美育工作越来越受到重视，同时对于书法教育的要求也越来越明确。

国家与学校的重视反映的是社会对书法教育的重视。当下，中小学生练习硬笔书法的情况十分普遍。语文课本中设有练字板块，学校设有写字课程。同时，由于社会提高了对学生综合能力的认可度，家长开始重视起对孩子文化课之外的素质的培养，例如"艺术等级考试"与"中小学生艺术展览"等活动在当下中小学中发展得如火如荼。而书法作为中华民族的优秀传统文化，必然占据其中一席之地，社会上各种各样

的书法课外班随之兴起。

有学者在研究中指出：预计未来十年以内，学校毛笔书法开课率会以小幅度逐年提升至25%—30%，而硬笔书法开课渐渐趋向全面普及……目前到书法培训机构学习毛笔书法的人占10%—15%，而硬笔书法占85%—90%，而且硬笔书法的培训趋向高端，以临古帖走向创作为主，不再仅仅是学习写现代人的实用钢笔字。[①]

二、硬笔书法展获奖作品中的传统性成分

随着学习书法成为时代之风向，各类书法大赛亦如雨后春笋。在全国与各省市硬笔书法协会主办的大赛之外，社会企业与机构举办的书法比赛在评判时一般也会邀请当地专业学者参与，使得当下各类书法比赛都更趋向专业化。在此所谓的"专业化"是指评选作品的标准与传统书法创作标准趋近。

以近期由浙江省文化和旅游厅主办、浙江省硬笔书法家协会等单位承办的"曹娥江杯"浙东唐诗之路全国硬笔书法主题创作大赛的获奖作品为例（如图1-4）。在字体方面，获奖作品涉及广泛，所用字体体式皆出自传统书法碑帖之中而非较为程式化的当代字帖体。如图1的小楷创作，观其小楷体式可窥古人作书之法。在作品形式上，与毛笔书法创作几乎相同，所使用的章法亦符合传统书法创作形式。如图3中的简帛创作，更是特意选取材料，力求呈现其本来的历史形制特征。此外，所有获奖作品都十分注重印章的使用，所用印章从内容到刻法皆为传统古制，有可上溯之根源。一些作品还在边缘附上题跋，题跋位置与样式同样符合传统书画要求。从整体作品来看，俨然是大尺幅毛笔书法作品的"缩印版"。

由此可以看出：一方面，使用硬笔同样可以表现出传统书法创作的风貌；另一方面，当下硬笔书法创作赛事的主办方认同并也更加青睐于传统书法样式的硬笔书法创作。这便予以我们一些思考：硬笔书法未来发展是否应更趋向于传统书法创作形式？既然硬笔书法可以表现出传统书法的体式，兼具硬笔书法学习的普遍性，是否可以将

① 许晓俊. 谈谈书法普及教育发展的趋势［J］. 中国篆刻（钢笔书法），2020（11）：3.

<div align="center">图1　　　　　　　　　　　　图2</div>

<div align="center">图3　　　　　　　　　　　　图4</div>

其作为进一步扩大书法美育的基石或路径？

三、硬笔书法作为扩大书法美育之路径的思考

硬笔书法未来发展是否应更趋向于传统书法创作形式？首先，从各类硬笔书法大赛获奖作品来看，贴近于传统书法创作形式是创作者与主办方评选者共有的意识。其次，传统书法创作形式多源自古代经典碑帖，是中华民族传统审美观经过历史的洗涤与发展后在当下新时代的体现，因此从根源上更符合中国人的审美趋向。从简单的书写到程式化的当代字帖体式，硬笔书法创作的进一步发展势必要尝试更趋向于传统书法的创作形式。

是否可以将其作为进一步扩大书法美育的基石或路径？如上述所论，硬笔书法学习的普遍性现状为其成为进一步扩大书法美育的基石奠定了良好的群众基础。同时硬笔书法在书写实践中可以完成传统书法风貌的创作，这又为进一步扩大书法美育提供了可操作的路径。因此，通过硬笔书法实现书法美育是极具可能性的。

《中小学书法教育指导纲要》的第二条指出：硬笔与毛笔兼修，实用与审美相辅。中小学书法教育包括硬笔书写和毛笔书写教学。书法教育既要重视培养书法教育，培养学生汉字书写的实用能力，还要渗透美感教育，发展学生的审美能力。[①]没有毛笔学习工具与场地的学生以及当下没有毛笔书写能力的学生，可以先使用硬笔对传统书法碑帖中的字形结构、章法布局等进行练习。这能够引领更多学生先进入经典碑帖的语境中，在学习之初构建好对书法的基本审美，真正启发学生欣赏书法之美，增加学习书法的兴趣，从而增强进一步学习毛笔书法的动力。对于传统书法而言，这能够为其引入一批真正感兴趣、未来可能从事相关研究的新生力量。对于不再进一步学习的学生而言，使用硬笔临摹传统经典碑帖，吸取其中精华也能够反哺日常书写，同时在经典碑帖中体悟到的审美愉悦亦能够增强对中华民族优秀传统文化的认同感与自豪感。

① 《中小学书法教育指导纲要》由中国教育部于2013年1月18日发布，规定从2013年春季开学开始，书法教育将纳入中小学教学体系，学生将分年龄、分阶段修习硬笔和毛笔书法。

同一些学者研究的那样：在书法教学层面上，目前广大中小书法教培机构所教授的课程重点以及人们对书法艺术的本质和规律的理解、把握大多都还是停留在书法技法方面，也就是辅导孩子把字写得更加工整、好看。而这种培训，并非是完整的书法素质教育培训。以至于在笔者与众多家长沟通过后，家长们大多数都将书法教育视作是一项技能培训，而并非是一个完整全面的体系化课程。[①]当下，硬笔书法作为拓展美育的实施路径在实际操作中还存在着问题。如硬笔书法学习的内容更多还是停留在"规范体""考试体"，传统经典碑帖很少能够应用于硬笔书法的教学之中；能够使用经典碑帖进行硬笔教学的教师资源不足；学生学习书法功利性较强，更多是为了参加考级等活动，为应试而进行的枯燥单一的程式化练习，无法引导学生在书法中感受审美愉悦，相反还会一定程度上减弱学生未来继续学习书法的兴趣，等等。书法美学从哲学、社会学、心理学等更高的理论层次研究书法艺术的本质性、规律性问题，从审美活动的层面上去启发人们更加深入地去理解、把握书法艺术的本质和规律。当下的书法教育工作者需要在追求高超的书法技艺之外，认识到书法美学、书法美育的性质和价值，并将书法美育的理念灌入到教学之中。教育部答记者问即对标习近平总书记重要讲话和全国教育大会精神，从更高站位出发，对学校美育工作进行再认识、再深化、再设计、再推进，进一步强化学校美育育人功能，构建德智体美劳全面培养的教育体系。明确新时代学校美育为什么做、做什么、怎么做，进一步凸显美育的价值功能，进一步完善美育的系统设计，进一步拓展美育的实施路径，进一步强化美育的组织保障。[②]硬笔书法想要真正实现作为拓展美育的实施途径，还需要学校与社会更多的努力。

汉字的创造、使用、演变与发展，造就了中国文化的辉煌灿烂，造就了五千年一以贯之的中华文明。基于汉字而形成的书法是我国独有的艺术。一部中国书法史，是一部汉字的演化发展史，更是一部形象的中国文化史。博大精深的中国书法是源远流长的中国文化的缩影，是中华民族自古至今的聪明才智通过民族共同审美的浓缩展

① 参考宋姝婷《中国义务教育阶段书法教育现状与展望》一文。

② 教育部网站2020年10月16日发布：教育部有关负责人就《中共中央办公厅国务院办公厅关于全面加强和改进新时代学校美育工作意见》答记者问。

现。古人多以书法寄托自身情志，所表现出的经典作品更是其审美的集中体现。孙过庭曾论书法之美："观夫悬针垂露之异，奔雷坠石之奇，鸿飞兽骇之姿，鸾舞蛇惊之态，绝岸颓峰之势，临危据槁之形。或重若崩云，或轻如蝉翼。导之则泉注，顿之则山安。纤纤乎似初月之出天涯，落落乎犹众星之列河汉。同自然之妙有，非力运之能成。"书法中孕育的美，是中华民族审美的结晶，传统经典碑帖则是传递结晶的手段。以当下最普遍使用的硬笔为工具，学习民族之经典，结合新时代特征广泛普及中国审美文化。随着国家的发展，国际话语权的增强，必将带动中国书法美育走到更广阔的世界中去。

（周若琳，浙江大学硕士研究生）

论汉字的书法美育功能

李雪婷

摘要： 本文试图对汉字在书法美育中所发挥的功能进行剖析，认为汉字的书法美育功能主要表现在字形的功能、文字立场和艺术立场三方面。本文认为，汉字由其自身的字形特征带来一定的书法美育功能；汉字基于文字立场的群众基础和字义为书法美育增加了可进入的途径；通过对汉字与书法艺术之间关系的分析，探讨汉字基于艺术立场上在书法美育中发挥的促进理性与感性协调发展的功能。

关键词： 汉字　书法美育　功能

汉字是书法艺术的主要表现对象，自然也是书法美育的重要载体。然而，单纯的"汉字书写"并不等同于"书法"，二者既有联系，又有区分，不可混为一谈。既然如此，"汉字具有书法美育的功能"这一命题就并非完全天然成立，其中的逻辑关系有待进一步探究。

关于"汉字自身是否具有美育的功能"这一问题，本文在此并不进行单独地分析，而是着重于深入剖析"汉字的书法美育功能"，即汉字作为独立于书法的文字在"书法美育"中所发挥的功能：汉字在书法美育中发挥着何种功能？为什么汉字的书写拥有"美育"的功能？其他文字的书写是否也具有类似的功能？该如何认识汉字自身与书法美育之间的关系？

一、书法美育之概念

美育者，审美教育也。德国美学家席勒最早在《审美书简》中提出"美育"的概

念，在其论述中，"美育概念的基本含义是感性教育，其基本的教育内容是艺术"①。
我国的美育理念源于蔡元培、王国维、梁启超等先生，如蔡元培先生认为"美育者，
应用美学之理论于教育，以陶养感情为目的者也"②，王国维在《孔子之美育主义》
中讨论了美育与德育的关系，将美育与人格教育相联结。在我国的现代国家政策中，
关于美育的定义则是："美育是审美教育、情操教育、心灵教育，也是丰富想象力
和培养创新意识的教育，能提升审美素养、陶冶情操、温润心灵、激发创新创造活
力。"③可见，美育与审美、情操、心灵和创新等要素密不可分。

　　书法美育，则是关于书法的审美教育。陈振濂教授在《书法美育》一书中指出，
书法美育是"介于写字技能教育和书法创作教育之间的一种中层或中介接转形态……
是希望通过一定的技能体验，培养出一大批爱书法、懂书法、会书法，但不必做名师
大家的鉴赏家、评论家兼实践家"，"旨在消灭'美盲'，建立起书法艺术学科门类
的审美价值观"④。于此，"书法美育"之概念，便可一目了然。

二、汉字的书法美育功能

　　于书法之审美与美育而言，其内容远超出"汉字"自身。线条的节奏感、力量感
与立体感，书写的时空观与抒情性，作品的风格特点……书法的种种内外形式要素共
同构成了书法审美的元素。其中，"汉字"自身既可独立于书法之外作为文字而存在，
又能作为书法的表现对象，对书法这一门类艺术的种种特点起到规定性和决定性的作
用。由此，剖析书法之美育，必然要讨论"汉字"在其中发挥的重要功能。

　　（一）字形的功能

　　汉字之所以能够成为书法艺术的主要表现对象，一个重要原因在于其"字形"构

① 杜卫. 美育三义［J］. 文艺研究，2016（11）：9–21.
② 聂振斌. 蔡元培的美育思想及其历史贡献［J］. 艺术百家，2013，29（05）：150–158.
③ 中国政府网. 中共中央办公厅，国务院办公厅. 关于全面加强和改进新时代学校体育工作的意见，
于全面加强和改进新时代学校美育工作的意见［EB/OL］.（2020–10–15）［2022–11–15］. http://www.gov.cn/
zhengce/2020–10/15/content_5551609.htm
④ 陈振濂. 书法美育［M］. 上海：上海书画出版社，2020.

造特征的优势——亦是汉字拥有书法美育功能的重要原因。

1. 造型意识

书法美育的前提首先是书法作为一门视觉艺术。既是视觉艺术，必然要有视觉的对象，并且这个对象要能够满足审美的要求。在书法作为视觉艺术审美对象的过程中，汉字的"造型意识"及其造型优势发挥了不可忽视的重要作用。

关于汉字的性质，学界一直尚未达成定论，然而与其他文字相比较，经历过象形阶段的汉字在字形中所体现出的鲜明的"造型意识"却是不可否认的事实。

汉字造型意识的重要体现首先在于每个汉字拥有自身独立的"形"。汉字作为迄今为止世界上使用时间最久的语言，在发展演变中，其字形或许随着时代改变而发生变化，但每个"形"自构成之日起，便自成一个独立存在和演化的个体，具备独立的读音与含义——每个字都有自己独立的"形"，才有了"造型"的可能。换言之，如果不能作为独立的、单个存在的个体，就没有所谓的字形的"造型"。如英文、法语等由字母拼成的词句，并不存在具备独立含义和演化过程的"个体"的文字，因而是没有如此鲜明的造型和如此强烈的造型意识的。只有拥有"造型"，才有视觉艺术的载体，才能进行审美的训练，即美育。从此种意义来讲，汉字的造型意识实则是书法作为视觉艺术的根基，也恰是"书法美育"能够成立的重要基础。

同时，汉字的特殊造型结构在艺术表现与审美方面有着得天独厚的独特优势。陈振濂先生在《书法美学》中指出，其他文字与汉字相比，缺乏一种"能把多种导向的线条按照不同的比例组合起来的框架"，汉字的这种框架是一种由来自不同方向、"一定密度的'线条束'"所构成的"构筑体"①。这种"构筑体"以不同的密度、长度和方向，构成了数以千计的、既有构造规律又各不相同的"造型"，从而为书法艺术的发挥和审美提供了优秀的载体。

2. 空间原理与抽象美

书法美育中所要求的审美能力包括对笔法、字形和章法等方面的"美"的感知和鉴赏，而这些"美"实则是一种抽象的形式美感：线条的质感和节奏、空间的构造、

① 陈振濂. 书法美学 [M]. 济南：山东人民出版社，2006.

黑白的对应关系……这些虽属于书法美的范畴，却与汉字字形的抽象性密不可分——汉字字形的抽象性决定与影响着书法艺术和审美中对抽象美的性质规定和追求。

汉字的"造型意识"并非等同于"象形"，汉字的空间构造是抽象的，遵循的是理性的空间逻辑：平衡、和谐、稳定……今天我们在看汉字时，已经很难仅仅根据字形产生关于具体实物的联想，但依旧能从其中获得一种美感，这种美感是遵循抽象空间原理而产生的美感，是一种抽象美。汉字作为书法的书写对象，汉字字形的抽象决定了书法必然是抽象的。故书法空间构造的抽象审美，其根基正在于汉字构型的抽象。

其次，汉字的抽象性与植根于书法深层意识的抽象审美追求相契合——可以说，汉字的平衡、稳定等空间构筑原理和方块字的造型意识等催生了书法中对抽象形式规律美感的追求，影响着书法审美中对平衡、稳定等抽象美的取向。例如，在篆隶楷等空间较为明确、稳定的字体中，对于字形重心稳固的要求十分严格，而在行草等空间变化较为强烈的书法作品中，或许牺牲了单个字的重心，但是其最终也必然达到了画面整体的"和谐"和"均衡"。

此外，汉字在抽象之中所隐含的深层的象形基础也决定了书法虽然在性质上讲是抽象的，但受到一些"形象"的影响，从而使得书法的抽象"有广泛的生活基础和形象来源"。也正是如此，在书法审美中，人们才能够获得一种"对自然的直觉"[①]，这也恰是汉字字形独有的性质在书法美育中所发挥的特殊功能。

3. 字体的美育意义

书体是针对风格而言，故属于书法的范畴；字体则属于文字的范畴，从甲骨文、大篆至隶书、草书、楷书、行书，它们首先是基于实用的文字意义上的字体，而后才被赋予了书法的意义。现代意义上的"汉字"已经摒弃了"篆隶楷行草"的"五体书"，现代汉语的日常使用中只有楷书存在。然而在汉字演变过程中，种种字体并未因新的字体出现而被取代后消失，而是依旧以各种形式、依各种制度存在于各种场合之中。

字体的书法美育意义在于：既为书家提供了可发挥的不同的"形"，也因此为观

① 陈振濂. 书法美学通论［M］. 天津：天津古籍出版社，2010.

者提供了多样的、各具特点的审美对象。各种遵循着不同规则被构造出的字体，遵循着不同的空间"形式"，从而带来了不同的审美感受：篆书的均整匀称、隶书的伸展飞动、楷书的严谨、行书与草书中鲜明的时空性与流动性……由此，关于不同字体的审美，成为汉字发挥书法美育功能的重要方面。

（二）文字立场的美育功能

汉字独立于书法艺术之外，它首先是日常使用的文字。在书法走向视觉艺术的过程中，汉字的文字立场或与视觉艺术的倾向逐渐脱离，然而于书法美育而言，这种文字立场却或许为给公众进行书法审美增加了某些可进入的途径。

1. 群众基础

如果说艺术家、鉴赏家和学者的艺术创造及鉴赏和学术成果关系着一个时代书法审美所能够达到的高度，那么汉字审美的受众范围则关系到书法审美可扩展的广度。"脱胎于实用"这一特征给书法获得艺术身份增添了诸种质疑，却也在书法的美育上提供了一种天然的优势——只要有汉字书写之处，便普遍存在着关于汉字的审美，于是便也有了书法审美受众范围的广度基础。

小学生从开始学习写字，老师们便会要求"横平竖直""整洁美观"；待到学生们已经能够熟练掌握汉字的书写后，便又会发展出自身独特的书写习惯；与此同时，关于汉字书写的审美也慢慢发展出来，日常硬笔书写中对"字"写得好坏、风格特点的评价即是如此。字迹的潦草或工整自然不属于书法审美的范畴，而只是对标准与效率的要求，但这种要求发展关乎汉字书写的审美，则已渐与书法审美有所关系——人们在接触"书法"之前，已经有了这种对汉字的天然的直觉式的审美倾向。这种审美倾向是未经训练的，故无从与书法的审美鉴赏相提并论，但必须承认的是，公众对于汉字的审美冲动是对书法作品产生审美冲动的重要基础。故在面向公众的书法美育中，作为日常书写文字的汉字所提供的，恰是一种审美的群众基础。

2. 字义作为进入途径

书法走向视觉艺术过程中，与此种倾向最为契合的汉字要素便是"形"，而"音"和"义"则在一定程度上与视觉审美相剥离。故而强调对文辞语句的审美与书法美育之间显然是本末倒置的。此种理念于专业人员而言自是不难理解，然而当一

件写汉字的书法作品展示到公众面前时，绝大多数情况下，"识读"却总是第一步的——文辞优美的书法作品，相对会更受到欣赏者的喜爱——书法的鉴赏力需要一定的门槛，但字义的理解却是日常交流的必备，文学的训练亦是中小学教育中最为基础的课程。

因此，究竟是将书法作为一种与字义相脱离的纯粹的视觉形式推进公众视野，还是与字义相结合，走传统经典书法审美中要求文辞、书法俱佳的老路，何者能够起到更好的书法美育效果，或许需要进一步的社会实验。但字义带来的启示却是：其中是否隐含着汉字基于文化立场的某种书法美育潜能——对于一些认为书法技法欣赏有难度或是一开始对书法视觉形式本身不够有兴趣的观者，或许出于对作品文辞的喜爱，从而对"书法艺术"产生兴趣？

（三）艺术立场的功能

书法美育是关于书法艺术的审美教育，故在谈论汉字的书法美育功能时，便不得不讨论汉字与书法的艺术性格之间的关系，由此在艺术立场上分析汉字在书法美育中所发挥的功能。

从汉字与书法艺术的关系来看，汉字于书法艺术而言，既是一种规定性的存在，又为书法作为一门艺术得以区别于其他艺术提供了根基，同时也为书家的艺术发挥提供了有一定自由度的轨道和依据。汉字作为文字要满足日常的实用性，就必须要求标准和效率，因此其字形和笔顺必须遵循严格的规定。既定字形和笔顺对于书法的意义在于，一笔的完成暗示了被规定好的下一笔的开始——由此，线条才能被组织成为一种有机的空间"构筑体"、一种作为审美对象的"造型"。因此，才有了线条在空间中有序的、连续的运动"生长"。故书法才与绘画相区分，但又并非是杂乱而没有规定性的线。这种在时空中连续生长的既定线条，其基本方向和组合框架是被规定好的，但细小的角度差别、具体的空间组合形式、长度、粗细等方面都具有一定的自由度，可以与毛笔的使用相结合形成在空间中的运动轨迹，带来速度、节奏变化和由此产生的各种效果。故而汉字是一种"有余地的固定格式"，是"一定的格律导致一定的自由"。在此过程中，汉字是一种规定性的基础，而书家的发挥是一种艺术性的表达。

就美育而言，席勒的美育观强调"通过审美教育促进感性与理性的和谐发展"①，认为美育是一种与理性相互协调与促进的感性教育。书法作为一门兼具理性与感性的艺术，恰与席勒美育观的精神相符，而汉字正是书法拥有这种美育功能的关键。

书法美育的手段之一便是"一定的技能体验"，即书写。为了保证书法的技能体验不走向任意涂鸦的绘画，必须保证书法美育的受众、书写体验者对汉字（或类汉字结构的符号）的"书写"，由此，关于汉字书写的如字形、结构、笔法、笔顺等理性要求便不言而喻。而在此之上，书写体验者对汉字的自由挥运和在其中赋予的"任情恣性，然后书之"的抒情，则更倾向于一种感性的发挥。因此，汉字书写为书法美育的技能体验带来的是一种理性的规定，促进了书法美育的理性与感性相协调的功能。

此外，书法美育的目的之一是培养公众对书法的理解力和审美鉴赏能力，"建立起书法作为艺术学科门类的审美价值观"。汉字为书法审美带来的是对理性美的分析和对鉴赏能力的要求——汉字之美是一种抽象美，遵循一种空间逻辑和构造原理，并且成为书法抽象形式美感的重要基础；而书法基于汉字的特殊性又能够进行一定程度的自由艺术发挥，从而为观者提供一种感性的审美。因此，书法美育中所兼备的对理性和感性双重审美能力的培养，正是汉字基于艺术立场与书法艺术的特殊关系所发挥的功能。

由此可以说，书法是在经过训练的理性美的基础上追求感性的情感抒发，书法美育的要求，是培养对理性抽象形式规律美感和书写中抒情性的感性美感的感受力与鉴赏力——汉字自身既是书法理性审美要求的基础，又为感性的发挥与审美提供了空间，从而在书法美育"促进感性与理性的和谐发展"中发挥了关键功能。

<div align="right">（李雪婷，浙江大学硕士研究生）</div>

① 鞠玉翠，罗文钘．在与美游戏中实现人性和谐完满——透过席勒美育思想再探审美素养［J］．教育发展研究，2022，42（Z2）：73-79.

从音乐、舞蹈与书法的同一性看书法美育

戴伊莱

摘要： 书法与舞蹈、音乐在时间和空间的构成上都具有前后次序的规定与呼应，它们的审美意象也都来自于"线条"的运动过程，包含了节奏与旋律之美，并最终由艺术家心灵活跃所造化而成。对于这些艺术作品的观察、判断、分析、表现能力的培养是互通的。在专业化规定的前提下将三者融合，打破学科壁垒，相互借鉴它们教育与表达的手段，有助于书家更好地进行空间调度，创造出更具有审美特征的艺术作品；于观者而言，培养了他们的审美意识与兴趣，拓宽艺术视野，从而在认知与观念上能够更好地理解书法，拥有正确的审美价值观与判断力，以达到真正书法美育的目的。

关键词： 书法美育 音乐 舞蹈 系统化

陈振濂先生曾提到："以音乐、舞蹈之美来比照书法之美，极见创意，它是书法美学研究中最令人兴奋、令人振作、令人欣喜的大胆尝试，它应该成为我们揭示书法之美的一个关键发力点。"[1]宗白华先生也说道："中国的书法本是一种类似音乐或舞蹈的节奏艺术。它有形线之美，有情感与人格的表现。"[2]书法本身就是"无声之音""纸上之舞"，二者与书法在时间和空间的构成上都具有前后次序的规定性与呼应性。书法、舞蹈、音乐的审美意象也都来自于运动的过程，对于这些艺术作品的观察、判断、分析、表现能力的培养是互通的。在专业化规定的前提下将三者融合，互为参照与类比，不失为美育的一种方法。充分理解美学互通的特点，打破学科壁垒，有助于书家更好地进行空间调度，创造出更具有审美特征的艺术作品，能真正"达其性情，形其哀乐"；于观者而言，培养了他们的审美意识与兴趣，从而在认知与观念

① 陈振濂. 书法美育［M］. 上海：上海书画出版社，2020：15.
② 宗白华. 美学散步［M］. 上海：上海人民出版社，2015：138.

上能够更好地理解书法，不再将实用性书写的"写字"与艺术性书写的"书法"混为一谈，认为"书法"仅仅是一种实用技能与工具，相反，而是让观者能够拥有正确的、直觉性的审美价值观与判断力，最终达到真正书法美育的目的。

一、书法、音乐、舞蹈的同一性

书法中的龙飞凤舞可以转化为舞蹈中的肢体语言、音乐中的旋律运动。"世间无物非草书"，由"迹"到"象"，构成了它们独特的运动方式。变幻万端的风格都源于这三者自身的节奏与韵律之美。而节奏的变化，在书法中需要通过"力"与"势"的不同运用来实现。"力透纸背"及"下笔不浮，刻入纸中"是书法审美的重要标准。关于"势"，正如《笔势论》所谈及，"放似弓张箭发，收似虎斗龙跃，直如临谷之劲松，曲类悬钩之钓水"①。即各样的笔画应该写成其应有的形象的模样。书法的节奏韵律是书家用笔墨表达自身创作心理活动的轨迹变化，是书家的"心电图"，裹挟着书写者的体温，展现着书家的心灵隐微。他们通过笔画将心中的节奏韵律形象化、可视化，演绎出生命的轨迹。姜白石曾言："余尝观古之名书，无不点画震动，如见其挥运时。"②从书法中看到的"生命的震动"仿佛转化成了音乐，在人们的心中流淌。而手握毛笔的中国文人士大夫，多追求如古典音乐般的婉转、温和、含而不露的精神。他们大多也通晓音律，关注修身养性之道，在音乐中寄托他们的淡然萧散之情。"夫乐者，天地之体，万物之性也。合其体，得其性，则和；离其体，失其性，则乖。昔者圣人之作乐也，将以顺天地之体，成万物之性也。"③音乐精神向我们所启示的是净化了的心灵，使人趋向宇宙韵律的终极、生命本源的追寻，最终返于自己内心的心灵节奏，直达人生与宇宙的共同体——道之中。由此，有限的艺术趋向

① 上海书画出版社，华东师范大学古籍整理研究室. 历代书法论文选［G］. 上海：上海书画出版社，2014：29.

② 上海书画出版社，华东师范大学古籍整理研究室. 历代书法论文选［G］. 上海：上海书画出版社，2014：394.

③ 阮籍. 阮籍集［M］. 上海：上海古籍出版社，1985：40.

了无限。"志于道，据于德，依于仁，游于艺"①，当自我与天地万物能够上下同流、相互感应时，人们就会感受到生命的节奏与活力，感受到真正的释放，中国书法美学与音乐美学的共通点由此体现②；而舞蹈则注重力的流动性，欲扬先收，欲收先扬，反向蓄力，如同书法中的"藏头护尾，力在字中"。律动层面，书法中的提按与舞蹈中的提沉有异曲同工之妙，当毛笔在纸上、舞者在舞台上时，都需要借助纸张或者舞台的力量。当有一个向下按、沉的动作时，纸张或舞台也会给到一个反向的力量，使得提起时有更加饱满的力度。舞蹈姿势中的滑动、盘绕、跳跃、平衡也都能在书法的运笔当中找到对应关系。"是故书成于笔，笔运于纸，纸运于腕，腕运于肘，肘运于肩。"③书写时手臂的挥动也可当作一组舞蹈动作，这在明清时期应酬式、表演式的书法的现场书写中是非常显著的现象。如王铎就很喜欢在友人的围观下书写作品，他"运腕如运电，使笔如使剑，仿佛千军万骑角逐，忽然一道太阿光芒从中现"④，在

王铎《赠郑公度草书诗》（局部）

① 杨伯峻. 论语译注［M］. 北京：中华书局，200：66.

② 陈振濂. 书法学［M］. 南京：江苏凤凰美术出版社，2019：401.

③ 祝嘉. 书学格言［M］. 成都：成都古籍书店，1983：6.

④ 薛龙春. 应酬与表演：有关王铎创作情境的一项研究［J］. 艺术史研究集刊，2010（29）.

调动观众情绪的同时，也淋漓挥洒地为自己的作品造势，强调了书写的视觉冲击力。

　　书法、舞蹈、音乐都有自身的"线条"：书法有着"线形""线构"；舞者通过身体的线条完成不同的动作；音乐跟随着旋律也会呈现不同的"线条"与节奏，最终在直观的五线谱中汇成乐章。书法的线形"唯笔软而奇怪生焉"，其线条在运行过程中的起伏变化都展现着独特的笔墨情趣，飞天动荡，无拘无束，表现着书家的个性与审美，书家的心灵也在这线条中自由徜徉。点画的形式或直或曲，或肥或瘦，或俯或仰，或轻或重，或缓或急促，或顿或挫，或放或收，或断或连，仍需要保持着整体的一致性与连贯性，让人有美的感受。这当中反映的也是中国传统的辩证思维。书法中笔画的虚与实，对应着音乐中的字与声。书法中的牵丝连带，犹如音乐中的拖腔，拥有特殊的表现力，使人感到荡气回肠。朱光潜曾言："人用他的感觉器官和运动器官去应付审美对象时，如果对象所表现的节奏符合生理的自然节奏，人就感到和谐和愉快，否则就感到失调，就不愉快。"可见，符合审美的线条是可以给人带来和谐与愉悦的。其线构又使得字与字之间有了相互呼应和支持的关系，正如舞台上紧密关联的舞者们。另外，书法线条运动时产生的圆弧形轨迹，与手臂舞动的圆弧形轨迹有一定的相似之处。"为点必收，贵紧而重"①，中国的书法与舞蹈，都倾向于一种内撅、聚拢、收紧的线条之美，强调关于"力"的拧紧与释放的过程。书法字体有"平画宽结""斜画紧结"等造型，有对称和谐、错落跌宕之美，附上朱、黑等墨色于不同材质、颜色的纸张上。相应来看，舞者们也会衣着不同色彩的服装，在舞台上排列着整齐的队形，展现各样的舞姿。这不禁让人想：隶书的一波三折可否用轻重顿挫、富有变化的音乐旋律来表现？草书的错综变化、虚实相生可否用肆意挥洒的舞蹈动作来理解？

　　艺术之"形"都源于艺术创作者的"心"②，"书者心也""以舞道心""笔性墨情，皆以其人之性情为本，是则理性情者，书之首务也"③等阐述了美妙的视觉意

① 祝嘉. 书学格言［M］. 成都：成都古籍书店，1983：26.

② 任娜，何琦. 迹象韵格，以舞道心——中国书法与舞蹈的美学共性探究［J］. 美育学刊，2011（3）.

③ 刘熙载. 艺概［M］. 上海：上海古籍出版社，1978：169.

境都是由书家、舞者、音乐人的心灵活跃所造化而成。这需要艺术家在澎湃的心灵激荡中得到一瞬间的妙悟，艺术境界也由此展现出来，人们的精神与心灵可以得到彻底的解放与自由，最终达到了"越名教而任自然"的境界。这与古代士大夫悠闲的生活与将个人性情寄托于书画的状况相符合，他们不拘形迹，悠然自得，将个性发挥至极致。美育即创造审美活动，引入"直观的美好形象"和"价值观念"，使得受教育之人的"心"与"体"达到有机的统一，安顿了人们的心灵。它除了要让我们体会到希望、美好、崇高等积极的情感内容，也要存在悲伤、焦虑、抗争等负面的情感内容，从而能够使受教育者真实地表达内心的感受，以从容健康的心态面对生活中各种各样的变化，对于各种情感也能有更强的包容性与接纳性，从艺术活动中聊写胸中逸气。孔子也将"美善相乐"作为艺术美的最高标准，企望借助美育使学生拥有完美人格。同时从心理学的角度来看，当欣赏爽利劲健的线条时，加强的是自我认同的感受；而欣赏迟涩皴擦的线条时，仿佛经历了与书者同样的意志抗争过程，展现的是主体意志的强大，从而在更深的层次进行了对自我、对中华传统文化的进一步体认。

书法、音乐、舞蹈的情感表达形式和审美方式，也是以文化为基底而构建的。因为它们并非是完全脱离社会现实的一种纯粹情感表现，它们深植于民族历史与本土文化语境当中，形成特有的表现形式与内容。不管是何种艺术作品，我们都不可忽视作者与作品之间的紧密联系。作者对于美的判断必然会受到当时的社会背景、艺术思潮、地域文化、个人性情等因素的影响。而书法中的汉字由于具有"象形性"，本身又有一种浑然天成、巧夺天工的文化之美，是文化的载体。观鸟迹兽蹄以造字是原始文明中汉字的孕育阶段，而摩崖石刻蕴含着几千年的文化更迭，表达着人们的情感冲动。古人善于道法自然，汉字便是对自然万象的高度概括与提炼，并上升至纯粹形式美的表现高度，体现的是古人对自然之美、生命精神、宇宙精神的深刻领悟，更是表达了他们崇尚自然、与其和谐共处的愿望，充满了审美归宿感。在这一过程中，人格完成、文化使命、社会责任浑然一体。鲁迅在《汉文字史纲要》中概括了汉字的三种审美属性："形美以感目，音美以感耳，意美以感心。"[1]其中汉字之"形"与舞蹈

① 鲁迅. 汉文字史纲要 [M]. 北京：北京联合出版社，2014，336.

有关，汉字之"音"便与音乐相连。汉字简练概括的形象，能触发人们的想象力与情绪，其巧妙的组合运用、结构布白有着显著的形式美感。更深入考察，汉字还能使国人产生民族认同感，具有强大的精神凝聚力。汉字组成了流传千古、韵律感强的诗词歌赋。一些单音字，古人还增以叠字"盈盈""霏霏"等来弥补缺陷，双声叠韵便更加有音乐的悠扬之美。

二、书法美育的启示

不可否认的是，当今社会上具有较高文化素质的人甚至是书法专业的学生，依旧还是不能分辨一件书法作品的质量优劣，不能厘清初级的、符合大众期待的社会审美与高端的艺术审美之间的区别，这些俯拾皆是的书法怪相标志着书法"美盲"现象依旧普遍。然而审美体验是美育的重要环节与核心内容，是"形式美育"走向"实质美育"的必经之路①。书法美育也需要逐步由功利性的书写转化为人的主体精神和审美情感的一种感受与表达方式。感知力的培养是书法美育的重要一环，阿恩海姆在《艺术与视知觉》中曾言："对艺术家所要达到的目的来说，那种纯粹由学问和知识所把握到的意义，充其量也不过是第二流的东西。作为艺术家，他必须依靠那些直接的和不言而喻的知觉力，来影响和打动人们的心灵。"对艺术的感知力是直觉性的、不言而喻的。它是直接从字体的点画、结构中感受到的，包含了中国文化的意象思维与人的生命力的模拟，抽象地集合了中华民族的审美意识。学生需要对不同书法的表现形式、表现手法有着自己的认知与判断，对艺术作品中的审美价值有着自我提炼与升华的能力。因此，我们需要走入美术馆、博物馆来深入体验书法之美，真正地"游于艺"，通过"多看、多想"，真正理解"美"的内涵，对"美"持有独特的感受力，对书法作品有着自身的思考与理解，脱离空洞，对书法经典如数家珍，最终实现以教育激发潜能的目的。

席勒的《美育书简》提到，在真善美中做出区分，将各学科进行区分，使得人们

① 滕守尧. 将人文素质教育的作用延伸到校外［J］. 艺术学界，2013（1）.

仅仅能发展为拥有部分天赋的局部个体，而不是综合了真善美的整体，这是一种错误的做法。美育的目的不是仅仅促进某一种心理功能的发展，而是通过内在心中达到的审美状态而使各心理功能达到共同和谐。综合的概念在古代早已提出，"六艺"就包括了"礼、乐、射、御、书、数"。古代也有书家通过观察公孙大娘舞剑器、夏云多奇峰等动态景象，生发出动人的意象与意境，从而创造了生气洋溢的书法作品。林怀民舞蹈作品《行草》借鉴了书法之美，叔本华的"一切艺术都希望达到音乐的状态"主张，沈尹默的"书法……无声而有音之和谐"理论等也呼应着该观点。美育是使受教育者具有和谐、协调的心理与人格状态，从而为加强各种能力并使之和谐发展提供坚实的基础。如今不管是哪一种美育，可能都存在着过度追求"应试需求""技术至上"与"局部教育"的问题，忽视了"整体教育"与文化内涵的赋予。由此，美育就有可能仅仅成为模仿与被模仿的过程。若是教师缺乏综合性的眼光，就会使得培养过程愈加功利化与技术化，培养对象最终很有可能只能成为一名工匠。而若是能在书法、音乐、舞蹈等艺术门类中搭建桥梁，建立紧密的联系，相互借鉴教育与表达的方式与手段，甚至引入其他艺术门类的相关内容，拓宽学生的艺术视野与审美能力，使得感受与体验、表现与创造、反思与评价体系一体化，让学生进行系统性学习，或许会使得学生的审美能力、实践能力更进一步，并能够真正体会到作品视觉美感背后的意蕴、神采、格调、韵味。

在"双减政策""新时代文明实践"及重视"文明素质"的背景之下，我们需要把握这样的机会与时代同频共振，渗透更多包括书法美育在内的艺术教育，来弥补社会高速发展过程中审美缺失的问题。我们需要用通俗易懂的方式向大众传播审美之道，使得审美不再仅仅依靠个人的感觉经验，而是以一定的理论基础为依据，让更多的群体能够"用飞舞的草情谱出宇宙万形里的音乐和诗境"①。

<div align="right">（戴伊莱，浙江大学硕士研究生）</div>

① 宗白华. 美学散步［M］. 上海：上海人民出版社，2015.

梁启超书法美育思想探微

李家祥

摘要：梁启超是我国近现代时期一位杰出的政治家、思想家和著名学者，他在很多方面有着杰出的成就。梁启超的书法作品清隽平和，温润儒雅，有着极高的书学造诣，除此之外，他的一些书学理论，特别是他的美育思想和书法教育的观点，至今看来，仍然有着深刻的思想内涵和现实意义。他深受康德"情感能力"美学思想的影响，将中国传统的思想文化与西方美学思想相融合并付诸教育实践，反映其美育思想的《书法指导》一文，更被认为是传统书学向现代书学转型的标志。他以"新民说"为核心的美育思想以及所提出的"书法有美术上的价值""模仿与创造""碑帖之选择""用笔要诀"等观点都体现出他的书法教育和艺术情感教育观念，对我们现在书法创作的实践活动有着深刻的理论指导和实践意义。

关键词：梁启超　书法教育　审美教育

自鸦片战争以来，洋人的坚船利炮打开了中国封建社会的大门，中国的传统文化观念受到西方思想的严峻挑战。维新运动的开展，促进了国人思想上的启蒙，特别是辛亥革命之后，民主、自由、平等、博爱等西方的启蒙思想得到进一步传播。梁启超作为这一时期文化启蒙的一代宗师，更是中国传统思想观念由古典向现代转型的开拓者与奠基人，在很多方面都有着杰出的成就。梁启超的书法清隽平和，温润儒雅，有着极高的艺术价值。除此之外，他的一些书学理论，特别是他的美育思想和书法教育观点，至今看来，仍然有着深刻的思想内涵和现实意义。梁启超的书学思想主要集中在其《书法指导》一文之中，这篇文章是1926年梁启超在清华大学教职员工会议上演讲的记录，他从书法的生活价值、美学价值等多个方面进行美学分析，对现在的书法

美学颇具指导意义，陈振濂老师认为这"预示着一个书法美学的新的理论的诞生"[①]。

梁启超是我国近现代历史上著名的教育家和思想家，他的美育思想以"新民说"为核心。"开民智，兴民权"是"新民说"思想的主要内容，他把他的政治理念与美的教育相融合，从民德、民智、民力上进行国民教育，提升国民的审美情感和审美境界。他还将美融入社会生活之中，使之成为生活中不可分割的一部分，他认为："美"是人类生活的一要素甚至还是各种要素中之最要者，倘若在生活全内容中把"美"的成分抽出，恐怕便活得不自在甚至活不成。[②]之所以把"美"在社会生活中提到了很高的地位，这与他受西方美学思想的影响有很大关联。梁启超在访欧期间，近距离地接触了叔本华、康德的西方哲学思想，梁启超曾言："审美起源于人的本能需求。但不去触发本身潜在感觉器官中的审美机制，就会因慢慢退化而变得麻木。如果一个民族这样麻木，这个民族就会成为无趣的民族。美术的功用，在把这种状态恢复过来，令没趣变得有趣。如果明白这个道理，便知道美术这种东西在人类文化系统上该有何等位置了。"[③]这一观点的提出正是受了康德美学思想"情感能力说"的影响，美术能够调动审美中的趣味，这种趣味是纯粹的，是不以功利意识为驱使的，是一种娱乐消遣的活动。梁启超又说："如果说能够表现个性，这就是最高的美术，那么各种美术，以写字为最高。"[④]人们可以在书法活动中愉悦身心，陶冶性情，感受生命的本质意义，将物质上的需要转化为情感上的追求，脱离世俗功利的束缚。

梁启超在《书法指导》中指出书法有"四美"："写字与旁的美术不同"，"写字有线的美，光的美，力的美，表现个性的美，在美术上价值很大。或者因为我喜欢写字，有这种偏好，所以说各种美术之中，以写字为最高。旁的所没有的优点，写字有之；旁的所不能表现的，写字能表现出来"[⑤]。其中，线的美、光的美的观点都是受到了西方思想的影响，线是应用最广泛的绘画语言之一，是视觉艺术的一种重要的构成方式，它具有其他艺术形态要素无法取代的艺术美感。梁启超在文中以椅子为

① 陈振濂. 现代中国书法史［M］. 郑州：河南美术出版社，1993.
② 梁启超. 美术与生活［M］//梁启超. 梁启超全集：第十四卷. 北京：北京出版社，1999.
③ 林约珥. 梁启超"中西化合"书法美学思想探讨［J］. 美与时代（中），2022（6）：129–131.
④ 梁启超. 美术与生活［M］//梁启超. 梁启超全集：第十四卷. 北京：北京出版社，1999.
⑤ 梁启超. 书法指导［M］. 杭州：浙江人民美术出版社，2016.

例，说明线质美的体现是靠本身的排列。在论及书法时，他则用"计白当黑"的观点来论证书法利用线条不同的分布和排列，将空间分割成不同的形状，取得虚实相生、知白守黑的妙用。"光的美"是通过墨来表现的，与西方绘画不同，书法无需借助颜色，只需要匀称的墨、简便的艺术手段、直观的艺术形式就能展现出完整的、丰富的美，这与书写者的书写功力是有较大关系的。在传统书论当中，关于"力"的论述，不在少数，如卫夫人在《笔阵图》中所说："善笔力者多骨，不善笔力者多肉。"①再如黄庭坚在《论书》中说："凡学书，欲先用用笔。用笔之法，欲双钩回腕，掌虚指实，以无名指倚笔，则有力。"梁启超关于"力"的论述，主要强调了两点，即书写的不可重复和不可模仿。要想达到这个标准，则要通过长期的锻炼，提高技法水平来书写出厚重而不轻佻、雄浑而不单薄的线条。在谈到书法表现"个性的美"时，梁启超认为相比于其他艺术门类来说，书法最能表现人的个性，早在西汉时期，扬雄就提出过"书为心画"的观点，即通过书法来表现出人的独特的艺术性格。这是他受到资产阶级人本主义思想的影响，这也是中国传统美学的新发展。

梁启超的美学思想最突出的一个观点就是将"美"推举到社会生活中至高的位置，他竭力提倡书法的审美教育，认为艺术的教育作用远超于其他教育方式，艺术的教育能使大众在接受教育的同时，培养出高尚的趣味，端正自己的世界观、人生观、价值观，丰富自身的情感。首先，在书法学习对象的选择上，他主张碑帖结合，尊碑而不废帖，要以一种非常包容的态度学习书法，学习书法应当南帖北碑融和交汇、兼包并蓄。这一观点突破了清代中期以来阮元等人"尊碑抑帖""尊魏卑唐"的局限，他在《中国地理大势论》中说道："书派之分，南北尤显。北以碑著，南以帖名。南帖为圆笔之宗，北碑为方笔之祖……虽雕虫小技，而与其社会之人物风气，皆一一相肖有如此者，不亦奇哉！"又说："大抵自唐以前，南北之界最甚，唐后则渐微。盖文学地理常随政治地理为转移。""书家如欧阳询、虞世南、褚遂良、李邕、颜真卿、柳公权之徒，亦皆包北碑南帖之长，独开生面。盖调和南北之功，以唐为最矣。"②

① 上海书画出版社，华东师范大学古籍整理研究室. 历代书法论文选［G］. 上海：上海书画出版社，2006.
② 梁启超. 中国地理大势论［A］//梁启超全集. 北京：北京出版社，1999.

他从文学地理与政治地理的关系和艺术与地理的关系两个方面进行论证，相较于阮元、康有为等辈，这更加突出了他的兼容意识，显示出他博大的文化胸襟。在以雄强风格占据主导地位的碑学书法中注入温润的气息，可以更加丰富中国书法的文化底蕴。其次，在书法学习的态度上，他认为要与古为徒，守正创新。他在《书法指导》一文中专设"模仿与创造"一节，认为"一切事情，不可轻看模仿，写字这种艺术，更应当从模仿入手"，"许多人排斥模仿，以为束缚天才，我反对这种说法，学所有一切艺术，模仿都是好的，不是坏的，都是有益的，不是无益的"。学习书法应当从古人出发，临写历代经典法帖，兼包并蓄，由模仿过渡到创作，这是最妙的方法。他还在文中指出，赵孟頫与董其昌、苏东坡、柳公权、李北海四派不可学，不可走错了路，不然形成习气，以后校正就比较难了。梁启超不仅有着明确的书法审美教育的观点，并且他以饱满的热情，用自身的书法教育实践活动为我们家庭的书法教育树立起了典范。梁启超在与儿女的通信中，自己所书写的通信手札，本身就是一件书法作品，具有极高的艺术性。如1913年2月7日他在《致梁思顺书》中说："思成字大进，今当写郑文公耶，写五十本后可改写张猛龙。"1927年1月27日他在《给孩子们书》中说："思永的字真难辨识，我每看你的信，都很费神，你将来回国跟着我非逼你写一年九宫格不可。"或许正是因为他对儿女的教育态度如此，才会取得家教上的成功，9个儿女多才俊。信札的言辞亲切可爱，对我们也有一定的启发意义。

梁启超作为清华大学的国学导师，具有名师风范，有口皆碑，但他的教学形式并不拘泥于课堂之上，他常常通过演讲、评论、创作等形式来引导他人认识美、感知美，将美融入生活之中。正如上文所说，他将书法活动视为一种"趣味"的审美活动，这一观点与蔡元培"以美育代宗教"的观点有相似之处。蔡元培的这一教育理念也是来源于"趣味观"，他说："陶养吾人之感情，使有高尚纯洁之习惯，而使人我之见，利己损人之思念，以渐消沮者也。"意思是说：通过美的教育来帮助我们陶冶情操和感情，形成良好的习惯，从而拥有高尚纯洁的素质，使敌我的偏见和损人利己的想法慢慢地消失。

梁启超正处于近现代思想变革和中西方文化相碰撞的转型时期，他自身所处的时代和社会环境对其书法美育思想的形成有着深刻的影响，具有鲜明的时代特色和社会

价值，其思想的形成和发展离不开当时的学术风气和文化思潮的影响。他深刻的美育思想也是书学理念转型的标志，是传统书学向现代书学的过渡。他超脱出古代书论侧重于技法学习的固有模式，从美的角度对书法美进行建构，并将美的思考融入自身的创作实践活动和教育实践活动当中，开拓了书法美学、美育思想的新领域，同时也影响了后来朱光潜、宗白华等一批美学家。朱光潜美育思想的核心范畴是"情趣"，他说，"艺术是情趣的活动，艺术的生活也就是情趣丰富的生活"，"所谓人生的艺术化就是人生的情趣化"。从此我们可看出朱光潜的"情趣"范畴受到了梁启超"趣味"范畴的直接影响。宗白华以"意境"为核心的美育思想与梁启超以"趣味"为核心的美育思想都是对传统美学范畴的一种承接和转化，陈振濂老师在《现代中国书法史》中称赞其为"中国近代书法美学的第一人"。

从以上论述中我们可以看出梁启超的书法美育思想具有深刻的启蒙性，他从社会日常生活的角度去观察、思考书法的美，将书法美的教育渗透到生活中的情感教育之中。我们从梁启超与子女的通信可以看到，他并没有给自己的子女专设书法教师，也没有要求子女遏制其他兴趣而来从事书法行业，只是将书法作为调节生活的一种方式，这是追求浪漫生活的一种表现。这对我们现在进行少儿书法教育来说，更加具有普遍的借鉴意义。

梁启超美育思想中提到的"碑帖融合，以古出新"理念，在我们当代书法的学习过程中仍然有着重要的指导意义，这既是实践的经验总结，也是书法创作实践的方向，对我们开阔学术视野、引领审美趋向有着良好的促进作用。通过对六朝碑版的临摹，我们可以从中体会到质朴、刚健、雄强、豪放之美；通过对帖学经典的临习，我们可以从中感悟到飘逸、潇洒、优美之风。我们不能拘泥于某一条路，应当大胆尝试，或许能挖掘出新的审美风格。这一理念对我们形成宽博包容、兼收并蓄的意识，提高对美的感知力和欣赏力也有很深远的影响。

文中所提到的"四美说""碑帖融合"等思想，这些都是梁启超美育思想的有机组成部分。他主张在艺术作品中融入书家的个人情感，让国民通过艺术的审美来找回对"自我"的认知，展现出个人主体和个人智慧的所在。但我们在表现个性的同时也离不开个人感情的抒发，所以我们在研究梁启超书法教育观的同时也要关注到他艺术

情感教育的理念。他的这些理念无不体现出弃玄秘、求务实、重引导的美育思想，对后来的很多学者都产生了巨大影响。

（李家祥，浙江大学硕士研究生）

参考文献

[1] 王伟林. 梁启超的书学观及其贡献［J］. 苏州教育学院学报，2000.

[2] 高平叔. 蔡元培全集：第五卷［M］. 北京：中华书局，1984.

[3] 朱光潜. 谈美·谈修养·谈文学［M］. 北京：中国文史出版社，2021.

浅谈当代社会美育的重要性

——以赵叔孺《美术馆之重要》为出发点

王 众

摘要： 赵叔孺作为二十世纪上半叶名震一时的书画篆刻家、教育家，其1944年11月20日发表在《申报》的《美术馆之重要》一文中，从四个方面分析了美术馆作为社会美育场所的重要性。本文将主要以赵叔孺美育思想为基础，从《美术馆之重要》出发，通过家国情怀、经济文化价值、社会引导价值三个方面探讨当代社会美育的重要性。

关键词： 赵叔孺 社会美育 《美术馆之重要》

美育，即对鉴赏美、创作美能力的教育；而社会美育，则为对全社会成员普遍实施的审美教育活动。从古至今，美育都在社会发展中起着无法取代的重要作用，东西方亦如此。古希腊哲学家柏拉图就在其著作《理想国》中指出音乐教育对于培养城邦公民勇敢、节制、正义等美德的重要性。在同时期的中国，孔子也提出了"游于艺"的学术观点，其中的"艺"则包括礼、乐、射、御、书、数六个方面，现代社会中的绘画、舞蹈、音乐等艺术皆属于"乐"的范畴。而后有更多的哲学家、教育家也都对这一概念进行阐述。赵叔孺1944年11月20日发表在《申报》的《美术馆之重要》（附录）一文，全文洋洋洒洒寥寥数百字，首先定义了什么是"美术品"——即"无论其年代之远近，性质之如何，苟有美术表现于其上者"，而后从四个方面阐述了美术馆的重要性，可谓字字珠玑，句句切中要害。虽其所述主体是论述美术馆之功效，但深究其源，实则为探讨美育之意义。挖掘赵叔孺美育思想中的当代价值，汲取其中的合理成分，是国家和时代所需要的。

一、赵叔孺的美育思想

《美术馆之重要》一文发表于1944年底，探究此文背后美育的价值和意义，首先无法绕开的是赵叔孺本人的美育思想渊源。

赵叔孺作为清末民国时期一位重要的金石篆刻家、教育家，其幼时便接受了良好的艺术培养，这为其后续的美育思想打下了坚实基础。赵叔孺5岁起就爱好书画，尤擅画马，被誉为"神童"。其父为赵佑宸，曾为同治皇帝的启蒙老师，官至大理寺正卿，家富收藏。又据《赵叔孺先生年谱》载："方伯夙闻先生擅画马，命出见，授以笔墨。先生对客挥毫，俄顷而就，神骏异常。方伯因属意。越数日，遂央媒缔姻。"而文中所提到的"方伯"，便是赵叔孺日后的岳父林寿图。林寿图酷爱金石书画，收藏极为丰富，翁婿二人志同道合，赵叔孺得以在岳父家遍观所藏精品，专心致志研究唐宋元明古迹，苦学金石书画。在"美术馆"这一概念并未形成的清代，以个人或家族为主体的收藏成为收藏的主要模式。赵叔孺正是在这样优渥的家庭背景下，使自己的眼界得到逐步提升，美育思想逐渐形成。除此之外，十九世纪末兴起的维新运动，在鼓吹废科举、办学堂、设报馆、广译书的同时也提出了建立博物馆的主张。另外，上海强学会章程提出"最重要四事"，即译印图书、刊布报纸、开大书藏、开博物院，并且也提出了办馆设想。正是在这样的社会大背景下，赵叔孺也逐渐认识到，博物馆作为重要的社会教育机构在保护文化多样性的同时，也可以培养民众优美高尚的兴趣、人格。

另外值得一提的是，赵叔孺将其丰富的阅历和开阔的眼界通过教育门生得以发扬。从刊于《赵叔孺先生遗墨册》的《赵氏同门名录》中可以看出，赵叔孺的门下弟子共计六十人，其中不乏影响中国传统金石书画艺术发展的重要人物，诸如陈巨来、方介堪之篆刻名噪艺坛；叶露渊擅花卉，笔致淳雅隽秀；沙孟海书艺超逸，尤长擘窠大字；张雪父、戈湘岚、厉国香绘画分别以山水、走兽、花卉见长。其他同门亦在篆刻、书法、绘画方面各有造诣而蜚声艺林，其中徐邦达先生更是以古书画鉴定闻名江南，故宫博物院书画馆正是在徐邦达征集和收购的约3500幅珍贵书画作品的基础上重

新修建的。

　　与其说赵叔孺是在对学生进行艺术教育，不如说是其在实践自己的美育观点。赵叔孺常诚训诸弟子："临摹古迹，不论书画，勿求酷肖，要以掇华弃粕，自出机杼，显出崭新面目为贵。"这正是《美术馆之重要》一文中"无不兼收并蓄，网罗无遗"的体现，这也与蔡元培先生"择东西之精华而取之"的美育思想相契合。他还对自己日后最杰出的学生陈巨来说："你最好多学汉印，不必学我，学我即像我，终不能胜我。"种种教育实践的结果证明，赵叔孺的美育思想是正确的，其对学生的教育无疑也是成功的。

二、美育中蕴含的家国情怀

　　赵叔孺在《美术馆之重要》一文所列举四个重要性中的第一点，便是对民众家国情怀的培养："先代遗留之文物，实为其民族精神之所寄，得美术馆而保存之，则民众目之所接，必油然而起其爱国之心。"此处所述"美术馆"的概念实际上是现代意义上的"博物馆"，其实早在十九世纪末，近代启蒙思想家郑观应在《盛世危言》一书中就有关于此的论述："（英国）士夫通晓事理，凡谈专门之学。鲜有不解，故能国富兵强，雄视宇内与。盖教育已盛，加以社会熏陶之力，无往非研智修德之地。"可见，当时对博物馆的认识已经基本脱离新奇观感，而触及到了其核心功能，即付诸教育活动。

　　《大学》言："古之欲明明德于天下者，先治其国，欲治其国者，先齐其家。"关于家国之间的辩证关系，历朝历代已经有太多的文人志士给出答案。1937年试行开放的上海市博物馆，"计共三室，并利用走廊，辟为陈列廊。……陈列廊陈列历史文件47件，最古老的是明崇祯年间兵部职方清吏司咨文二件，余如清顺治年间的揭帖，康熙间的进士金榜，乾隆间的奏折，道光间的题本，以及光绪间致古巴国书等"。这些展品对增进参观者的民族认同不无裨益，有观众曾记录说："中有清廷给古巴的国书一通，语气十分自尊，尤其为一般人所注意。抚今思昔，未尝不足以激发民众的爱国心。"赵叔孺从20世纪初期便携家眷移居沪上，正是在这样的社会大背景下，他

逐渐形成了"民众由观文物起爱国之心"的美育思想。

到目前为止，国内共建立了近千座抗战主题的纪念馆、博物馆，此类展馆可以通过文物全面地反映中华民族抗击侵略的历史，极有利于让观众通过参观了解历史，知晓爱国意义及增进国家观、民族观。同时，中华民族在抗日战争中表现出的不分党派、不分老幼、不分南北，为国家和民族命运抗争的全民族认识上的高度统一，以及不畏强暴、不屈不挠、前仆后继、同仇敌忾、追求民族解放的精神正是我们在新时期需要发扬的精神，这也正是抗战纪念馆的精神基石。

随着时代发展，越来越多的美术馆、博物馆、纪念馆根据自身特色，承担社会教育的责任，免费向社会开放。全国各地中小学积极将博物馆资源与青少年实践教育结合，开设校外第二课堂，让学生全方面、多角度地了解五千年泱泱大国的历史文化脉络，以丰富其知识，拓宽其视野；另一方面，文物以各类艺术馆为媒介，向社会大众不断展示、普及文化遗产，弘扬中华民族精神，使大家不忘初心、牢记使命。

三、美育带来的经济文化价值

《美术馆之重要》一文中所列举的第二、三两个方面，虽有不同，但可归结为"美育的经济文化价值"。美育，作为特殊的教育门类，其传授的知识内容虽不像数理化一样在生活中具有实践性，但其重要意义丝毫不亚于其他学科。

德国著名的美学家朗格曾说过："高尚的艺术，最有益于经济，为任何事业所不能及。"美国未来学家、经济学家约翰·奈斯比特也列举了西方社会近十多年来在美术、出版、戏曲、舞蹈等领域出现的新趋势以及由此带来的巨大经济效益后，提出了"现代文艺复兴经济学"这一新概念。而赵叔孺认为通过"有关方面公开研究之机会，俾得舍己之短，取人之长，并可触发期灵机而别抒意匠，使其出品有日新月异之进展，以博取广大之市场，而致国力于充沛，民生于富厚。"这种教育对于经济发展的作用是间接的，而非直接的，"通过培养审美感受力和使他们（生产者）掌握美与科学的联系，促进科学的发展，进而推动技术的更新"。

美育所带来的经济影响可大致分为两个部分：美育与科学技术和美育与市场经济。

美育对科技进步之作用主要通过这两个方面得以体现：首先，美育影响观察能力、思维能力、想象能力等有关科学能力的基本要素；其次，美育对个人良好个性品格的影响，如劳动态度、旺盛的求知欲望、勤勉和坚持等。通过培养审美感受力和使生产者掌握美与科学之间的联系，以此促进科学发展，进而推动技术更新。大自然中的对称、和谐、壮丽等审美，必然会体现在科学体系之中，从而使科学理论这种抽象的精神产品本身呈现出对称、和谐、协调等特点，成为具有审美价值的东西。物理学家韦尔曾说："我们的工作总是力图把真和美统一起来，但当我必须在两者中挑选一个时，我总是选择美。"爱因斯坦在1916年提出的广义相对论至今还没有完全被人们接受，但在各种理论中只有爱因斯坦的理论最为简洁、奇妙和优美，许多科学家确信它的正确性，也正是它最富艺术美感。可以说，对艺术美感的冲动激发了科学活动的创造性。艺术美感在科学创造中往往能给人们意想不到的启迪。李政道说："科学和艺术是一个硬币的两面，谁也离不开谁。"一生追求科学美的物理学家狄拉克也认为，如果物理方程在数学上不完美，那就标志着一定的不足，意味着理论有缺陷，需要加以改进。这种对于美的体验正是科学探索的魅力所在。在科学探索过程中，科学活动主体可以从科学是否美的角度检验科学成果，对科学成果进行美的完善化处理，以科学成果的真与美的统一为目标，不断完善、美化科学成果。

在认识到美育是科技发展的有效手段的前提下，我们更应该充分发挥审美在科学创造中的作用。促进科学的发展，就必须在进行科学教育的同时，重视美育特别是科学美的教育，以此来进一步刺激经济发展。

而美育对于文化的影响更是不言而喻，各类文化衍生品包括小说、戏剧、电影等都离不开美的作用。在现代社会的背景下，我们更应该注重开展美育工作，做到以美育人。

其实在我们的日常生活中，从随处可见的各类生活生产用品到网页设计、环境设计、城市规划等，美育的影响可谓无所不在，并向各个领域全面渗透。大多数的产品在注重其本身使用功能的基础上逐渐重视其审美因素，审美也成为消费者所看重的价值指标。可以说现代社会已无法离开艺术，这种迫切的需求直接带动各类艺术品的生产与消费，推动市场经济的发展和繁荣。另一方面，学校作为美育的重要教学机构，

近年来也培养了一大批热爱艺术并具有较高艺术素养的社会群体，对社会整体的艺术欣赏、艺术消费和艺术投资具有良好的引导作用，在促进社会精神文明建设的同时也可以促进社会经济不断发展。不仅如此，艺术教育还培养出了大批艺术家，他们创作的高质量的艺术作品，为艺术市场提供了丰富的精神产品，满足了不同层次、不同爱好的观众的需求，促进了艺术市场的形成。

四、美育的社会引导价值

赵叔孺提出，美育还有一种"移易性情，化育美德"的作用，笔者将其归结为社会教化价值。德国哲学家黑格尔认为，美是绝对理念的感性显现。理念需要现实的载体，而美——特别是艺术美，能将抽象的理念具象化，使人类得以用感性的方式体验真实，审美的过程就是在观照这种感性认识的过程。在黑格尔那里，艺术美的地位至高无上，它是感性和理性的矛盾统一体，既要诉诸感性的生活经验，又要反映心灵的方面。艺术果真有如此重要的作用吗？作为一名艺术家、教育家，赵叔孺用自己的经验给出了答案：在研究艺术的过程中，人会潜移默化地受美的影响，久而久之便能改变性情。如果欣赏美、研究美成为社会的一个风气，那么这个社会将远离恶俗，趋于良善。

此篇文章发表于20世纪40年代，时值抗日战争的尾声，百业凋敝，人民饱受创伤。作为一个教育家，赵叔孺明白良俗善习的重要，因此更呼吁人们重视美育对于心灵和性情的滋养作用。作为普通百姓，不可能像艺术家般终日浸淫于艺术研究中，但美术馆却是这样一个公共平台，可以供人们欣赏美、体验美、传播美。在这里，赵叔孺精准地点出了现代美术馆的社会定位——它是一个承担着公共艺术教育责任的场所，是现代美育的物质载体。对于具有审美能力和审美冲动的人来说，美术馆无疑是他们的避难所，他们在这里可以忘却案牍之劳，充分享受美带给心灵的抚慰。赵叔孺也看到了艺术对于社会的引导功能：如果在闲暇时间，人民乐于欣赏艺术多过沉湎声色，那整个社会便具有了对抗不良风气的力量——这即是黑格尔所说的艺术中真和善的部分，可以以此来对抗虚伪和恶。

在崇尚多元主义的今天，美育不再是美术馆、博物馆等公共场所的垄断权力，收

藏家、艺术组织乃至个人都有自由传播关于美的观点。但是，如何确保这些观点对社会的正向引导？如何让艺术在日趋复杂的世界中起到涵养心灵、化育美德的作用？这也是我们艺术从业者需要思考的问题。

<div align="right">（王众，浙江大学硕士研究生）</div>

参考文献

[1] 仁濬. 上海市博物馆印象［J］. 京沪沪杭甬铁路日刊，1937（1801）.

[2] 赵叔孺. 美术馆之重要［N］. 申报，1944–11–20.

[3] 李纯康. 上海的博物馆［J］. 旅行杂志，1948（7）.

[4] 赵叔孺先生遗墨［M］. 香港：赵叔孺先生逝世十一周年纪念展览特刊组委会，1956.

[5] 夏东元. 郑观应集：上册［M］. 上海：上海人民出版社，1982.

[6] 郑逸梅. 艺坛百影［M］. 郑州：中州书画社，1982.

[7] 郑逸梅. 郑逸梅选集：第二卷［M］. 哈尔滨：黑龙江人民出版社，1991.

[8] 王伯敏. 中国美术通史：第7卷［M］. 济南：山东教育出版社，1996.

[9] 顾明远. 教育大辞典［M］. 上海：上海教育出版社，1998.

[10] 林乾良，陈硕. 二十世纪篆刻大师［M］. 杭州：中国美术学院出版社，2008.

[11] 王家葵. 近代书林品藻录［M］. 济南：山东画报出版社，2009.

[12] 董玉梅. 建立抗日战争武汉会战纪念馆的意义、可行性及相关建议［J］. 学习与实践，2010（6）.

[13] 王宏钧. 中国博物馆学基础（修订本）［M］. 上海：上海古籍出版社，2001.

[14] 陈春晓. 浅谈美术教育的经济价值［J］. 中外企业家，2013（12）.

[15] 赵裕军. 赵叔孺书画全集：下［M］. 上海：上海书画出版社，2014.

附录

《美术馆之重要》

赵叔孺

申报　1944-11-20

服饰欲其美，宫室欲其美，爱美固为人之天性，而研究美术，亦正所以适乎人之天性也。

美术之范围亦广矣，凡一切文物，无论其年代之远近，性质之如何，苟有美术表现于其上者，固无不可以美术品视之，而供吾人之研究，近令世界文明各国，莫不有规模宏大之美术馆，对于流传于宇宙间之文物，近取诸己，远取诸人，无不兼收并蓄，纲罗无遗，盖所以备国民之观摩与研究，其关系之重要，有可得而述者，约有下列数端：

（一）每一国家，其先代遗留之文物，实为其民族精神之所寄，得美术馆而保存之，则民众目之所接，必油然而起其爱国之心。

（二）先代之物，远者可以考先民制作之原，近者可觇文化演进之迹，美术馆者，综合古今艺术文化之遗物，将其随时代而演进之真实史迹，作有系统之介绍，使览者一目了然，由兹而鉴往策来，则一切艺术文化之进展，胥将以此为推动力。

（三）方今为商战时代，一切工商实业，无不力求出品之精美，以争取市场，美术馆者，提供宝贵之资料，予有关方面公开研究之机会，俾得舍己之短，取人之长，并可触发期灵机而别抒意匠，使其出品有日新月异之进展，以博取广大之市场，而致国力于充沛，民生于富厚。

（四）吾人研究美术，则心灵浸淫于美感之中，久而改变其气质，移易性情，于不知不觉之间，故美术馆者，实堪谓提倡美育之社会导师，化育国民之美德，而蔚成美善之风俗。

以上仅就其荦荦大者而言，其关系之重要有如此者。此外都市人民，以闲余之时光，作流连之欣赏，既可替代一切不正当之娱乐，复可涵养心灵，调剂其精神上之疲乏，而忘其一日工作之辛劳。怡情悦性，身心交泰，获益尤非浅鲜。

　　所可嘅者，我国以世界富有艺术文化之古国，承受先代丰富之遗物，而号称大上海之都市，独美术馆犹付阙如，不可谓非一憾事，此余于诸君子之发志中国美术馆，所以深为快慰，而当兹成立伊始，更不能不寄与无限之希望，以期其由苗芽而滋长，发为他日奇异之葩，使我国美育获其伟大之果，与国运同其昌隆也。

推动书法美育实践

——从建立书法展览的受众意识说起

杨思涵

摘要：书法展览作为书法美育的重要媒介，承担着书法普及的功能。书法展览的策划者和组织方应树立受众意识，开展受众研究，为展览提供多方面的信息和数据，使书法展览更有针对性地推动书法美育实践。当代书法展览应确立"以观众为中心"的理念，积极回应当下受众接受行为特点发生改变的现象和趋势，关注受众的体验感与参与感，避免居高临下的说教方式，以更有效的途径手段吸引观众进入书法美育的环节之中。

关键词：书法美育　书法展览　受众意识　受众研究

艺术教育是美育最重要和最主要的内容与手段，是美育的主体部分。随着社会经济的发展，艺术的传播途径也发生了巨大变化，展览已经成为艺术传播与艺术教育的重要方式，书法亦是如此。书法展览作为当代书法作品展示的重要途径，对社会大众的书法美育发挥着重要作用。然而书法展览在艺术展览领域，一直缺少社会关注度，通常只是"行内人的狂欢"，并没有如设想般承担起书法美育的责任。书法展览缺乏广泛的关注，很重要的一个原因是展览与观众的需求相脱节。在媒介融合时代，在数字科技时代，在受众接受方式发生巨大改变的今天，书法展览应该怎样吸引观众的注意力，怎样引导观众理解书法、欣赏书法，从而推动书法美育实践的发展？

一、建立受众意识，开展受众研究

在讨论书法美育之前，我们必须对书法美育的对象——社会大众，有一个清晰的

认识。社会大众，并不仅指受过专业的书法技法训练及良好书法审美观念培养的具有书法背景知识的专业人士，还包括广大非专业的书法观众、爱好者、痴迷者，以及许许多多从未真正接触过书法的社会各阶层人士。陈振濂先生在《书法美育》一书中提到：

> 一个接受过高等教育的大学生、一个领导干部、一个科技专家、一个公司管理层，甚至是一个大学文科教授，虽然他们本身都有各自的文化素养和职业积累，但几乎普遍是书法的"美盲"。对遍布社会各阶层的哗众取宠且俗气的书法，扭捏作态搔首弄姿的书法，江湖杂耍的书法，津津乐道或不置可否，乃是今天的书法"美盲"症候群的通例。低如写字则太低，不足挂齿，高若创作又太高，高不可攀，而居于中间的"关键大多数"，作为书法艺术受众的最大群体，其对书法审美把握的感悟力、判断力，在当代书法领域中反而是最"缺位"的。[①]

的确，与绘画、音乐、舞蹈、影视等艺术领域相比，书法审美在大众的艺术欣赏中基本是缺位的，因为绘画、音乐、舞蹈、影视等艺术与个人的生活经验直接相关，大众天然就拥有了欣赏的能力；但是书法欣赏是有门槛的，如果不了解书体发展演变的历程，不了解基础的书法史及书法理论，不懂得经典法帖，在书法欣赏中是很难找到审美参照和审美立场的。

对于既无法通过课堂感受书法美育，又不似书法爱好者和痴迷者一样会自主寻找书法信息的社会大众来说，书法展览就是他们感受书法美育、学习书法艺术审美方法的重要途径。成功的书法展览完全可以成为一次令观众沉浸其中的书法美育过程，并且这个过程是愉悦的、高效的、寓教于展的，观众甚至不知不觉就感受了一次书法艺术的洗礼。

我们完全可以将书法展览的过程看作是一次书法信息传播的过程。大众传播时代，受众一直处在被动的接受地位。自二十世纪八九十年代开始，随着数字互联网技

① 陈振濂. 书法美育［M］. 上海：上海书画出版社，2020：9.

术快速发展以及社交媒体的出现，受众群体明显发生了改变——由被动地接受信息转变为主动地、带有目的性地选择信息甚至是生产信息，受众开始被认为是拥有自主意识和自我判断能力的权力主体。受众已经不满足教育导向严肃、展示说明术语堆积、态度居高临下以及知识权威彰显的说教式的展览形式①，而是需要被关注到个人的期望与兴趣之所在。因此，想要提高书法美育的效果，就不能忽略书法展览的受众研究。

重视书法展览的受众研究，有其必要性。受众在传播活动中处于主体地位，决定着传播活动中的基本方向。受众作为信息接收终端，其反馈信息往往是决定一个传播过程继续、转变或停止的主要因素。②艺术家作为创作主体，如若仅仅想表达自我而不在乎作品的传播效果，在创作过程中还可以忽略受众的存在。但是书法展览作为一种媒介，作为一种展示方式，作为书法美育的重要途径，就必须考虑受众在传播活动中的价值和地位，关注受众观展的收获和体验。在《艺术博物馆理论与实务》一书中，作者提出面对当今艺术博物馆的参观文化，艺术博物馆的管理者们值得好好思考：

> 今天，到底哪些观众来参观艺术博物馆？他们有何特点？他们为何而来？有何期望？他们对艺术博物馆的看法如何？有哪些误解？有哪些为他们所欣赏？艺术博物馆能为他们提供什么样的体验？他们在艺术博物馆中得到了什么参观经验？这些参观经验是否对他们有益？哪些做法能够吸引潜在观众并使他们逐渐成为忠实观众？我们如何得知？如何将观众参观的情感、思想、学习成效以较客观的方式标示出来？如何明确地定义其满意程度与参观收获？③

如果我们将这段话中的"艺术博物馆"替换为"书法展览"，会发现这些问题同样值得认真思考。书法美育，已经不能仅仅依靠课堂上的讲授，更何况即使有可以进行书法美育的课堂，可覆盖的受众也实在太少。在今天这个展览多发的时代，如何通

① 张子康，罗怡. 艺术博物馆理论与实务［M］. 北京：文化艺术出版社，2017：64.
② 胡正荣. 传播学概论［M］. 北京：高等教育出版社，2017：237-238.
③ 张子康，罗怡. 艺术博物馆理论与实务［M］. 北京：文化艺术出版社，2017：75.

过精准的受众研究，策划能满足受众参观期待的、有美育功能的书法展览，从而引导观众自动走进书法的殿堂，才是书法美育应该思索的问题。

我们可以按照专业程度的不同简单将书法展的观众大致分为三类：书法专业教育背景人士、书法爱好者、普通观众。试想，这三类观众，对书法展览的期望会是一样的吗？书法专业人士希望可以从展览中获得最新的学术信息、研究成果或创作启示；书法爱好者或许希望可以学习到更多的专业知识，逐渐向专业人士靠拢；而普通观众可能仅仅是希望得到一场关于书法知识与书法欣赏方法的普及。如果我们用只有专业人士才能看懂的展览去面对普通观众，这样的展览怎么可能会吸引人呢？如果书法展览只是主题相同、风格千篇一律的作品悬置于墙上，专业人士看不上，非专业人士看不懂，难道不是浪费了大量的观众资源吗？受众的选择行为有着自己特点，怎样策划与布展才能让有着不同知识结构的参观者在观展过程中均能有所收获？怎样抓住不同类型观众的观展心理从而将他们变为书法展览的忠实观众？怎样为专门受众策划定位精准的书法展览？怎样了解观众在观展过程中书法美育的成果？这都需要长期的、有意识的受众研究为书法展览提供参考信息。

书法展览的受众研究是一个长期的工作，我们必须先建立受众意识，肯定受众研究的重要性。但是，书法展览的受众研究又是一个艰巨的工作，其对受众年龄层次、文化层次、群体喜好、接受习惯等信息的收集和研究，仅靠个别艺术家、策展人、策展组织、展览空间是绝对无法完成的。书法展览受众研究，必须是艺术家、策展人、策展组织、艺术机构乃至政府组织之间的共同合作。尽管任务艰巨，但是想要推行书法美育，我们还是应该足够了解我们的受众，时刻带着受众思维去策划与布置书法展览，才能收到良好的美育效果。

二、关注展览效果，增强受众体验感与参与感

建立了受众意识之后，书法展览应该怎样吸引受众呢？特别是视觉文化发达的今天，书法展览应该怎样获取观众的注意力呢？为受众提供良好的观展体验感与参与感是吸引受众的重要手段。

　　较早关注到书法展厅效果的，当属陈振濂先生。1981年5月他带领第一批来华留学生赴上海观看中日书法交流展，日本的现代书法作品吸引了很多人驻足观看和讨论，而中国书家的作品由于形式较为传统，尽管许多参展艺术家都是成名已久的书法界前辈，但是在展览上其吸引力反而不如冲击感强烈的日本书家作品。这个现象引起了陈振濂先生对书法作品形式的深入思考，这次观展应该也是他对书法展览进入"展厅时代"的思考发端：

　　　　这正是一个契机。它对我的冲击促使我作一些新的思考：书法是否更应该注重视觉形式之美并为此调动更多的艺术手段，而不仅仅是满足于既有的传统笔法？书法家是否可以不重复自己的创作风格？书法创作能否避免重复与复制以及千篇一律的弊端？[①]

　　同样是1981年，在全国第一届书学交流会上，他提交了《关于书法艺术的现状与未来》一文，文章明确提出书法是一种视觉艺术，应该由"可读"转向"可视"。2001年《关于当代书法创作展厅文化现象的综合研究》以及2009年《展览视角而不是创作视角——关于当代书法"展览意识"的崛起》两篇文章，更是将"观众体验"视为书法展览与创作实践中不可忽视的环节。"以观众为中心"的理念，是人类进入后现代化进程和消费社会阶段所带来的必然的观念转变，观众的体验变得前所未有的重要。社会在发展，公众对于审美体验的要求也在发展，尤其在视觉文化大行其道的今天。长久以来相似的观展模式，已经很难再收获观众的耐心，观众需要更多的视觉刺激与审美体验。甚至不仅仅是体验感，发展到今天，观众开始要求更多的参与感。书法策展对于这样的变化，也应该加以重视。

　　的确，强烈的视觉刺激与参与感，会让观众产生强烈的好奇心与新奇的体验感，很容易就可以造成关注和讨论。一个成功的书法展览，完全可以演变成一个社会关注度很高的热点艺术事件，用娱乐界的话说，就是这个展览成功地"出圈"了。"出圈"

① 陈振濂. 大学书法创作教程［M］. 杭州：中国美术学院出版社，1998：361.

意味着什么？意味着这个书法展览不是仅局限于小众的范围之内，而是突破了壁垒限制，进入了大众的视野。这不正是书法美育想要的效果吗？2021年五一劳动节，由张维娜策划的艺术家邱志杰的展览"民以食为天"于北京三源里菜市场开幕。关于这个展览，微博上相关话题的阅读量超过了440万，在微博与小红书上均有人晒出了自己的打卡照，也造成了一定的讨论度，观众还自动成了这次展览信息再生产的一环。尽管与娱乐事件、社会事件的关注度还有很大距离，但至少已经不是"圈外人"鲜有人知的程度了。虽然这个展览也被书法界人士质疑，认为最多只能算是利用了书法元素进行创作而非书法展（这涉及了书法的边界问题，我们在此不过多讨论），但是它的形式与传播效果却也给我们以启示：书法展览的展示空间是不是可以更多样化？书法展览与生活的界限应该怎么打破，尺度怎么把握？书法展览受众的信息再生产、再传播过程应该怎样利用，等等？这些都是常规书法展可以借鉴和思考的地方。

当然，具有强烈视觉效果的展示方式，固然可以收获更多的关注和讨论，但是我们也必须意识到，这种方式是一柄双刃剑。书法审美有着自己的标准和方法论，书法美育更是有其社会价值和教育意义；一味地"迎合"并不是我们的态度，这样只会导致书法美育失去意义。在坚持书法审美教育的导向下树立受众意识，满足观众的体验感与参与感，即能吸引观众真正参与到书法展览环节与书法美育过程之中，引发观众的学习、思考、讨论与评价，又在不知不觉中达到书法美育的目的，这才是书法展览"以受众为中心"所要达成的目标。

三、借力数字科技，打造互动观展体验

随着科技的发展，数字艺术已经成为不可忽视的趋势，书法展览也出现了许多新形式。从简单的网页呈现到各大博物馆的360全景虚拟展厅，再从VR技术到全息影像等，数字技术已经成为艺术展览不可缺少的元素。如今，人类已经迎来以"5G、人工智能、虚拟现实（VR）、物联网"等为标志的第四次科技革命，在这种科技趋势下，数字艺术具有了更强的体验交互特点，并吸引了大量观众。特别是"元宇宙"概念的提出，给书法展览提供了更多的可能，元宇宙3D漫游式的线上虚拟展厅，通过数字搭

建线上虚拟展厅，配合交互动画、多人在线的语音视频交流等功能，使观众获得了更强的人机交互感与感官沉浸感，天然就可以吸引观众参与其中，是进行书法美育实践不可忽视的方式。

2021年南京德基美术馆推出的"金陵图数字艺术展"，就是科技与艺术结合的案例。本次展览"突破性地将'元宇宙'概念引入文物展览中"，以全球首创"人物入画，实时跟随"的展陈方式，打造了一个先进的沉浸式的互动观展模式。观众通过内含UWB高精度定位系统的手环，化身画中人物穿越入画。展览不仅通过数字科技将画中的宋时南京繁荣景象动态呈现，更实现了观众化身的人物与画中原有人物的相互交流。这既加深了观众的参与感与互动感，给观众以沉浸式漫游的观展体验，又展示了"元宇宙"虚拟展厅在今后打破时间与空间局限、重塑人—展品—空间之间关系的可能性。对于书法展览来说，此次展览高度的沉浸感与人机交互体验固然可借鉴，但也有需要反思之处。

我们注意到，本次展览所选的"金陵图"，被誉为南京版的"清明上河图"，其题材本身就具有故事性和情节性，非常适合沉浸漫游与情境体验，但是书法不同。书法展览对于这种有故事情节的虚拟展览形式，很难直接借鉴。并且本次"金陵图数字艺术展"的展览形式，仍然停留在较浅的故事展示与情节体验层面，而不涉及艺术语言、艺术特色等绘画本质特征的展示与传播。我们知道，一直以来，书法艺术语言的传达相比于绘画语言的传达更加困难。书法的线质、造型、笔墨、章法等要素，因其过于抽象的特征很难被未接触过书法实践的观众所理解，书法作品中所传达的中国传统哲学思想、人文精神等，因审美经验的缺失与文字识读的困难等种种原因又不易被观众体会。但是这些要素却是书法审美的重要组成部分，因此也是书法美育不能忽略的重要环节。以书法名人、名作的故事设计体验环节固然需要，但是虚拟线上展厅可以通过虚拟现实、感官沉浸、人机交互的方式让观众随时随地就可以有一场置身其中的集书写体验、名作欣赏、历史重现等为一体的感官盛宴，吸引观众在体验中完成书法美育的实践。当然，要使数字科技和书法艺术的呈现完美契合，必须要加强书法艺术家与数字科技人员的紧密合作，共同探讨出一条合适的道路。

四、余论

书法美育的提出，既是推动书法艺术良性发展的必然要求，又是实现中华优秀传统文化复兴的时代要求。在现今的传播环境与科技环境下，书法展览作为推行书法美育的重要途径，应该从受众的需求出发，策划能让观众真正有收获的、有参与感和讨论价值的展览，改变书法审美在大众艺术审美中的"缺位"现象。我们希望通过书法美育的实践，可以将书法艺术之美带给更多的人！

（杨思涵，杭州师范大学硕士研究生）

书法美育在自媒体生态下的可能性探析

张子寅

摘要： 自媒体时代，书法美育的传播形式与作用范围正悄然发生改变。它的起因源于教育这一行为在整个互联网背景下的逐渐泛化，使得概念本身需要被重新考量。书法美育作为我国审美教育的重要组成部分，其在自媒体平台上所呈现出的多样性和复杂性，一方面是基于平台本身所赋予的"公平性"，它使人人都有机会在展示自己的同时"教育"观众，另一方面，算法的喜好又会使部分书法个体的价值被进一步挖掘和放大。此外，平台本身的开放性也让书法作品的展示内容和形式得到拓展和解放。本文旨在讨论和分析当前自媒体生态下的以短视频和直播形式为主的书法美育信息，其审美价值和传播形式对书法美育的影响和启示。

关键词： 书法美育 书法艺术 自媒体 短视频

一、教育形式在自媒体平台中的嬗变

讨论书法美育需要先从教育谈起，之所以谈及教育，是因为其发生场所在当下已经发生了改变。我们身处一个国家经济稳步发展的和平年代，也是个体价值最有可能被放大的年代。价值的体现，很大程度上依赖于人的表达，无论是以何种形式的表达，都有可能在超越现实空间的维度上（比如互联网）让更多人看到。福柯曾说：话语即权力。这也预示着和表达（话语）紧密关联的教育，作为一种权力的象征，尤其在当下互联网信息环境下，将成为和每个人都息息相关的事情。一个人若想表达，便暗含着对这个世界的主张，一旦表达，便拥有了实现话语权的可能性。教育何尝不是一种带有权力或主张性质的表达过程呢？教育者通过语言、行为、图像等表达形式，将信息向受教育者输出，受教育者再将信息加工处理成对自己有用的信息加以储存和运用，前提是基于受教育者的判断能力，以及对教育者所产生的某种信任，以此类推，

受教育者再将处理完的信息传播给下一位教育者，这使那位最初的教育者持续地获得话语权并间接地进行教育的传播。

如今，逐渐繁荣的自媒体平台将以上模式以更为丰富的内容和更为复杂的关系将信息传播至每位用户，用户即接收海量信息的受教育者，在经历了由过去的以文字-图像为主体的静态媒体形式，到现在以短视频-直播为主体的动态媒体形式的转变后，他们越来越依赖于观看清晰、直观且新鲜的碎片化信息。我们都知道，自媒体平台的本质是一套算法程序，算法会根据内容制定识别标签，再将每一个上传的内容输送给需要的用户。换言之，对于教育者来说，平台中所显示的每一个媒体窗口就是他们的"讲台"，基于平台算法的某种公平性的推送机制，观众先刷到的是视频而不是创作者的主页。这些视频在用户的屏幕上用相同的尺寸均匀排列，点赞、收藏、评论是用户和自媒体博主的主要互动形式。由此会出现一个现象，对于平台来说，一般都是希望让更好的内容更容易地得到传播，也是为了让更多的观众花更多的时间逗留在平台上，最终获得商业收益，但这对于像书法美育这样的以文化艺术教育为导向的内容，就会出现判断标准上的问题。原因有二点：其一在于文化艺术方向的内容偏向主观，缺乏一个客观的衡量标准；其二在于平台目前是基于大众的热度来判断质量的好坏，进而让那些被青睐的内容获得更多曝光，它不具备筛选真正有价值内容的能力。

至少，大众的普遍判断无法成为评估一件事物价值的标准。当具有不易察觉的误导性的教育信息进入某一位辨别能力尚且不足的用户的手机屏幕上时，该信息就有可能被他所青睐，算法进而会将该信息传播给与他具有相同属性的人群，那么久而久之，就会导致许多低质量的视频信息在一个固定的人群中反复传播，形成所谓的"信息茧房"。表面上看，平台上内容百花齐放，平等地对待着每一位教育创作者，但在受教育者一端，平台仍然是基于对用户原有的认知习惯为他们设定的观看内容，也就让高质量的信息无法平等有效地传播给每一位用户，这对于双方来说，都是一种损失。科技的进步虽然使每个人获得教育的途径变得快捷，却没有从根本上，或者从更大的普及面上让更多人完成真正有效教育，尤其当国家大力推崇全民美育的当下，这项工作显得任重而道远。那么，回到本文的核心，关于书法美育，在这个互联网自媒体时代下所呈现的现象又是如何？

二、自媒体环境下的书法美育现象分析

陈振濂先生认为，书法美育的基本立场，旨在消灭"美盲"，它是"介于写字技能教育和书法专业创作教育之间的一种中层或中介接转形态"，是"审美居先"，而不是"技术主义"。我们能够从中看到的是先生对于"写字"和"书法"之间区分性上的强调，说得通俗点就是，会"写字"的不一定懂"书法"。回顾我们从小到大所接触到的书法学习，其实大多应归属于写字的范畴，学习者往往具有为了应试和提高个人形象的功利目的，字成了一种美化个人属性的工具。为了把字写好无可厚非，可是这样的认知习惯一旦养成，那些原本蕴藏在中国书法艺术中的精髓将无法被很好地挖掘和继承，我们对书法艺术的理解就会长期浮于表面。

我们经常可以看到小红书、抖音上那些热度很高的短视频或直播，往往是展示如何将某一个笔画或某一个字写得漂亮或是写得和原帖一致，或者展示用什么样的工具可以让书写更加美观。这在绘画乃至所有和艺术门类相关的领域都是如此，传授所谓技法的永远要比分享审美观点的要多得多。这样的内容，之所以更容易获得大众的认可，其原因主要有二：一方面在于目前接触自媒体平台的人群中大多数在过去接受的是关于"书法=写字"的底层逻辑；另一方面，在"书法热"的背景下，他们抱着急于求成的心理，都希望自己能够在短时间内拿出像样的写字技术以获得周围人乃至网民的认可，这就会让他们想当然地以为，用好的工具和好的技法可以帮助自己更快实现目标，但事实上这些视频也只能吸引一些和他们有着类似审美能力的人群的青睐。

如果说过去在信息交互还不是特别便捷的情况下，他们只能被动接受这样的书法美育，那么在当下互联网高度发达、信息交互频繁的背景下，传播信息的媒介本身应有助于抹平人们在书法认知习惯上的信息差，但即便有这个趋势，平台算法依旧会干扰信息全方位的传播。例如当一位用户总喜欢观看关于"写字"的视频，算法便会捕捉这些视频场景中所共有的视觉标签，进而继续给用户推荐更多这方面的内容，用户会因此而不断满足，会被这些视频的高热度和评论所误导，以为自己的认知是"正确"的。长此以往，即便平台因为想要测试用户喜好的潜在可能性而随机推荐少量

真正有价值的书法内容给用户，在多数情况下，由于人们行为和认知的一惯性和稳固性，他们也会对此置若罔闻。毕竟，至少从目前用户反映的普遍认知来看，关于书法审美相关的内容更多被认为是主观的，而写出来的具有明确参照性的标准字是作为客观依据而存在的，它们更容易被人所识别和"理解"。和书法审美相关的不少短视频会对名家的纪录片进行断章取义式地剪辑和解读，或者是提出一些哗众取宠的观点来获得广泛关注，这一方面会人为地降低大众对书法审美的认知门槛，也会让他们更加确信自己在"写字"式的书法道路探索上的合理性。

这中间当然也有许多为了商业目的而迎合大众审美的"写字"视频，其创作者少部分是有着真知灼见但迫于商业规律而做出无奈行为的老师，更多的则依旧是源于对书法美学认知的局限而碰巧和大众的审美需求达成一致的普通书法老师。的确，书法老师和书法机构作为商业世界中的一分子也需要利用自媒体平台扩大知名度来求生存，这无可厚非，但我们同样也是书法美育者中的一分子，在完成商业目的的过程中不能丢失其初衷和使命。尤其是在自媒体时代，随着信息的不断膨胀和算法的迭代，用户的眼界和思维也会逐步进化，他们会越来越倾向于认可清晰、深刻且更具审美价值的内容，也就是说未来社会将以更高的要求来鞭策书法美育者对于审美理论素养的认知和积累。

三、书法美育中的审美问题与自媒体创作者的责任和义务

20世纪以来西方美学思想逐渐流入我国，随之展开的是大范围的东西方艺术比较研究。美学在西方属于哲学范畴，也称作"艺术哲学"，是在西方哲学基础上衍生出来的一种理论。西方的美学理论家对中国书法的讨论其实并不多，我们更多看到的是将西方抽象艺术作为和书法平行参照的一种讨论。于是，像汉字书法这种看似抽象的艺术就难以避免地被一部分学者草率地用西方近现代美术理论所解释。一般具体表现为先将书法视觉化和平面化，再用点、线、面、构图等视觉原理进行分析。这种去除了构成书法其他因素的单一的分析方式，实际上是将书法艺术做了预先的降维处理，其结果必然是失真的。尽管人类的视觉审美部分存在共通性，但其实更可贵的应是寻

找其中的差异。差异源于对比，西方的文化和学术体系是值得我们学习和参照的，因为差异正是在学习的过程中得到越来越清晰地彰显。我们也应该承认西方哲科思维从古希腊至今的系统性和延续性，其以理论作为起点，以实验作为生发的习惯，恰恰和中国自古以来以技艺作为导向的科技和艺术的生发习惯有着很大区别。中国传统的书法理论，和画论类似，并没有像西方艺术那样在后期形成一个完整的理论系统，其更多是零碎的语录。而这些论述中又夹杂着大量和中国传统文化直接相关的意象化思维，重视人的主体性，却让后来的读者难以准确理解其中的内涵。

因此，对于当下的书法美育而言，难点在于表明书法的本体究竟是什么，以及构建书法学科的审美标准作为大众参考的依据。而这些问题的梳理并不是一件一蹴而就的事，它们是关于审美的主观性和客观性之间的矛盾，以及中国传统文化在表述上的模糊性和当下人们对思想和语言清晰化表达的诉求之间的矛盾。若放入自媒体传播的环境，更不能忽视商业和真知之间的矛盾。眼下的自媒体时代，创作者大多是和笔者一样从小就接触互联网的年轻人，但有着高等院校学科背景的书法美育工作者更应该为了以上目标而强化对中国传统文化本源以及艺术文献的挖掘和梳理，以及对西方哲科思维和美学理论的阅读和训练，前者是为了巩固文化根基，后者是为了让书法审美思想成果能以更清晰的语言通过自媒体效应传播给需要的人，两者相辅相成。尤其是后者，在短视频为主流的自媒体语言环境下，它显得尤为重要。短视频的内容往往要求创作者在封面的设计以及视频头几秒钟就能吸引观众，很多时候，真知灼见若没有在表达方式上下功夫，依旧会被大量的低质量信息所埋没。过去的大众信息传播媒介主要是书籍、报纸、电视以及以电脑为终端的互联网，而如今乃至未来的很长一段时间将会是以手机为终端的自媒体平台，这会使人们对于信息在短时间内所能够被阐发的频率的要求越来越高，对创作者的综合美学素养和信息处理能力的要求也越来越高。自媒体作为书法美育社会普及的一个前期平台，它的作用是激发人们对于书法的兴趣，同时也为人们提供相对正确的审美导向，进而让人们通过其他媒介进一步深入学习书法，其价值和意义值得每一位书法美育者重视。

（张子寅，中国美术学院硕士研究生）

中小学"书法美育"的发展路径

李　静

摘要： 本文以当下中小学书法美育课程发展存在的四个主要问题如大众对于"书法美育"概念的认知错位，美学理论与美育实践的无效对接以及书法范本选择的不合理性和教学法的缺乏等问题为中心，分别从认知观念的重塑，美学话语体系的有效支撑，书法经典范本的选择，以及"图像对比"教学法的设定四个层面来探析书法美育课程的实施路径，以期对当下书法美育课程体系的构建起到切实可行的参考作用，并在此基础上丰富"书法美"的科学内涵，同时反映出传统艺术门类与现代教育学科体系不断碰撞修正的过程。

关键司： 中小学　书法美育　发展路径

一、中小学书法美育发展现状与困境

蔡元培提出"美感教育""以美育代宗教说"等一系列美育思想后，也试图将书法纳入到"美育"的建设体系中，他成立"书法研究会""民间艺术社团"，并提出要"增设书法专科"等一系列举措，但未能将"书法"从"实用主义"理念的桎梏中抽离出来。民国时期时任江苏教育司长的黄炎培提出了小学书法教育观："书法与实用最有关系，故教授之目的，当全注于此。"[1]书法的"实用"功能被放在了第一位，并在《实用主义小学教育法》中说："宜练习小楷。小字最切于实用，故宜勤加练习。"[2]黄炎培一方面肯定了书法的"艺术价值"，但还是将"实用价值"置于前列。"书法"始终与"实用主义"联系在一起，"书法"的产生与学习更多是为了实际需要，而非审美。这种实用主义理念下的小学书法教育观从民国时期影响至今，从客观

① 黄炎培. 实用主义小学教育法 [J]. 教育研究（上海1913），1914，（3）：64.
② 同上。

层面来讲这种以实用为目的、"去艺术化"的"书写教育"有利有弊。在应试教育中能够敏捷地写一手"整齐、方正、匀称、统一"的汉字是学生需要掌握的必不可少的技能；但久而久之，大众会逐渐形成一种"书法=写字"的认知误区，这种错误的认知普遍存在，因此，要想改变书法等同写字的认知误区，重塑"审美居先"的美育观念是首要任务。

图1　1914年《教育研究》新年号临时增刊封面和扉页；来源：上海图书馆民国时期期刊全文数据库（1911—1949）

二、中小学书法美育发展路径

（一）塑造审美、文化、技能三位一体的美育观念

陈振濂认为"书法美育"的推广，一定表现为一个以兴趣为主导，以审美能力培养为切入点，以服务大众即全民投入全方位参与为范围的、独特的前所未有的新的书法学习价值观。[①]以审美为主导的美育观念的培养是首要任务。"书法美育"不是"写

① 陈振濂. 书法美育的思想启蒙［M］. 杭州：浙江人民美术出版社，2021：40.

字"教育，"书法美育"的核心为"美"，即感知美、鉴赏美，甚至是创作美。既然谈"美"，必然离不开审美主体与审美客体，审美主体在进行品鉴、创作时，自然应以审美为导向，以兴趣至上为中心而展开①，而非以"实用"的技能为目标。古人在创造汉字伊始，通过对大自然中美的事物的感知、体悟，将审美意象转换为语言，这个转换的过程实际上是人与物象相融的过程，是一个感知美、鉴赏美、生发美的过程，有形之象转化成了无形之象。这种美并非完全是"高谈玄妙"又虚无缥缈，而是审美主体直观感受到的视觉冲击与心灵碰撞，书法美育注重受教育者感知美的过程，而非结果。汉字书法创作的过程是离不开审美的，中小学书法美育既不是"写字"技能教育，又非书法专业方向"精英式"培养教育，而是介于中间的状态。书法美育的目标并非是培养专业的艺术家，或者为了写出应试教育所规定的整齐划一的汉字，而是通过美感的教育，来让未能真正了解书法审美内涵的学生群体对于书法有一个全面的感知、鉴赏、接受，甚至到达创作的地步。②既然是书法美育，那必然不同于针对少数书法专业群体所开设的专门的、系统的训练课程，因此我们要明晰的是不是为了要培养技巧而学习书法，审美是最重要的。书法专业创作者要精深，而书法美育要具有开放性、包容性、普适性，被教育者未必一定要去实践，没有经过书法审美实践训练的普通大众仍然可以欣赏书法作品，这才是书法美育的价值所在。

其次，在审美的过程中需以文化为旨归，这是由书法本身所兼具的两种价值属性所决定。书法具有艺术价值和文化价值双重属性，就书法美育而言，书法的美已经不仅仅局限于外在的形式，同时书法作品中所蕴含的情感、思想、生命力、时代精神以及书家自身的人格魅力、道德品质同样构成书法之美，这种美需要我们深入了解书家所处时代的思想内涵和文化脉络才能够充分地感受到。比如当我们了解禅宗文化的精神内核，就能够体会到八大山人"绚烂之极，归于平淡"的线条魅力；当我们了解"安史之乱"的历史背景，获悉颜真卿侄儿的不幸遭遇，才能共情于颜真卿的悲愤之情，自然能够理解为何一张圈改涂抹的作品能成为"天下第二行书"。同时颜字的庙堂之气、欧字的瘦劲挺拔、褚字的灵动秀美、虞字的温润含蓄等这些书法所蕴含的美，

① 陈振濂. 书法美育的思想启蒙［M］. 杭州：浙江人民美术出版社，2021：44.
② 陈振濂. 书法美育的思想启蒙［M］. 杭州：浙江人民美术出版社，2021：38.

我们需要拨开历史的迷雾，去了解书家的生平以及学书渊源，甚至要了解那个时代的文化背景才能充分地感受到其书法的魅力所在。

书法以技能为载体。书法技能对于创作主体而言，是一个生产美的载体；对于审美主体而言，是一个感受美、鉴赏美的载体。专业的书法鉴赏者在面对书法作品时，最先关注的对象是章法、笔法、墨法等技巧，而未经过专门系统技法训练的观者在进行书法艺术品鉴时往往会进入一种茫然的状态，只能退而求其次地将对"汉字"的审美判断运用到"书法艺术"鉴赏中去，以汉字的审美标准"端正、整齐、均匀"来评判"书法"。因此，美育的受教育者需要在感受美、认知美的过程中创作美，掌握构成书法外在形式美的要素，通过字法欣赏字体结构的匀称、协调之美，通过章法欣赏作品的神采和意境之美，掌握了书写技能才能够拥有正确辨别美丑与高下的能力，不被"江湖体"所诱导。

（二）构建应用于美育的美学话语体系

美学与美育是紧密联系在一起的，美学是美育的理论基础，包含对美育实践的理论升华；美育则是审美实践的一种形式，关注审美主体和客体之间的关系。书法美学具有自身独立完整的理论属性，而书法美育则是美学和教育学交叉渗透产生的交叉学科；前者注重理论体系的逻辑性和完整性，后者注重与教育对象的交流性和互动性。当美学这一庞大的理论体系收束于具体的美育实践，美学、审美、美感这些与生活距离遥远的词汇将转化为一些如何鉴赏美、体悟美等具象的问题。蔡元培曾指出："美育者，应用美学之理论于教育，以陶冶感情为目的者也。"书法的载体是汉字，汉字起源于对自然物象的模仿，从这一层面来说，作为有视觉感官的人会对书法有一个直接的感知能力，这种感知可以说是无意识的、本能的。但是如何去理性地分析技能之美，则需要一套行之有效、放之四海而皆准的成体系的有逻辑且稳定的评价系统即美学理论的建构作为支撑。书法是一门抽象的艺术，古人在书法品评中总是会出现一些基于视觉感官而生发出的一些专有词汇，比如"折钗股""屋漏痕""锥画沙""蚕头雁尾""无垂不缩，无往不收""高峰坠石""千里阵云"等，这些晦涩的理论术语可能无法帮助我们理解和感受美，美学理论和观者的感受中间始终处于一种无效对接的状态。事实上，我们应将重心放在如何鉴赏美的具体问题中，选择为大众所接受

的理论术语将其集合起来，比如"篆尚婉而通，隶欲精而密，章务简而便，草贵流而畅"，"婉"与"通"、"精"与"密"、"简"与"便"、"流"与"畅"较为精准地反映出各种书体的形式特征，受教育者如果能够通过古人所建立的美学标准来正确地辨别五体，那么这个标准就是可行的，

同时，学生通过美学理论可以了解古人书风的演进脉络以及不同时代的审美标准，在鉴赏美、体悟美的过程中自然会有所依据。

（三）确立书法经典范本

书法经典范本问题是中小学书法美育的基础问题，它涉及对书体与书家的选择。目前，无论是中小学书法美育课程还是当下的书法培训机构，教学范本主要以"颜柳"为主。2015年教育部共审定11套书法教材，这些教材大多以"颜柳欧赵"为范本，其中以欧阳询的《九成宫醴泉铭》为主，此碑作为唐法的典型代表，对于初学者来说，是一个很好的建立书法秩序感的范本，但是在秩序感的背后往往会出现一条僵化的道路。以上海市设置的中小学"写字"等级考试为例，上海市五年级小学生须统一参加上海市义务教育阶段写字等级一级考试，成绩记入《上海市学生成长记录册》，其中毛笔字部分就以欧体楷书为参考范字，占考核成绩的40%，历年考卷反映出一个巨大的问题，即欧体经过电脑的处理之后出现一种僵化呆板的面貌（如图2），丧失了书写性，即便学校已经开始加强对书法的重视，但是仍然以电脑美化过的中规中矩的方正的欧体结构为标准来要求学生。这种单一的审美与书法范本息息相关，这种范本会让学生形成一种固定的审美，即方正就是美，审美范式一旦确立，不同风格的书法作品对于他们来说是无法鉴赏的。书法的审美应该是多元的，刻帖、墨迹、石刻碑版，材料不同，应用场合不同，书家不同，风格不同。这种"纪念碑式"的书写，让我们对欧体书风产生了审美认知的偏差，因此如何确立一个鲜活的、立体的、真实的欧体书风范本，是解决欧体审美导向的重要问题。敦煌藏经洞里出土的欧体风格楷书写本，书风虽受欧阳询影响，但是又不同于当下"纪念碑式"的书写，给我们提供了良好的范本，其中图3P.5043《古文四十六行》点画精妙，结体谨严，端庄雅正，在法度和秩序感兼具的情况下又不失书写性，是初学者学习欧体的绝佳范本。又如，

图2 2019年上海市义务教育阶段写字等级阶段（一级）试题

P.5043《古文四十六行》（局部） P.3994《更漏长》（局部） 《起世经卷六》（局部）

图3

P.3994《更漏长》，有学者评此卷书风："字极拙重健拔，在欧、柳之间。"[1]用笔率性自然，随性洒脱，具有较强的书写意味，让我们看到欧体书风演变下的丰富性与可能性。与此同时，上海博物馆藏的唐人书《起世经卷六》结体瘦劲，点画凝练，字

[1] 楚默. 敦煌书法史·写经篇［M］. 杭州：浙江古籍出版社，2019：289.

法端严，亦不失为绝佳范本。范本本身所兼具的审美价值很大程度上会影响习书者的审美，因此，对于范本的选择至关重要，如何选择既具规范性与秩序性又不失书写性的范本是一个值得商榷的问题。

（四）设计"图像对比"教学法

审美须聚焦于物，而育则要落实到具体的教学实践中，包括对教学法、课程设置等多方面的实践。传统的书法课堂重在"教"，其目的是让学生在短时间内掌握书写技能；而书法美育教学的核心目标是如何让学生能够充分地感知、体悟、鉴赏美。书法是一门抽象的线条艺术，它的展现形式以图像为主，那么书法美育教学的核心问题则转化成了如何进行图像解读的问题。陈振濂《书法美育的经典图释》提出了"以图释图"的创新型方法[①]，简言之，即通过图像的横向与纵向两个维度之间的对比来使观者对经典作品有更为深刻的了解。陈振濂认为"以图释图"使用的是视觉审美的"感性"通道，而不是知识获取的"知性"通道，在语言文字说明达不到的感知领地，用图形直接做对比，会更直白而令人瞬间恍然大悟。"以图释图"法不同于传统的以文释图法，它更为直观、深刻，它需要鉴赏者的审美感官与作品进行深入对话，且"以图释图"法本身具有很大的灵活性。比如，我们在鉴赏西晋陆机的《平复帖》时可以从书体与书风两个维度展开。从书体层面讲，《平复帖》属于草隶，兼具草法与隶意，那么我们将《平复帖》与皇象、索靖的章草做纵向对比，进而可以展现《平复帖》蕴含的草法意味；同时，我们还可将《平复帖》与王羲之、王献之、王珣的尺牍做对比，来展现其隶法所带来的古拙效果。这种比较方法对于学生掌握两个比较对象的形式特征都是有益的。从书风的维度来讲，《平复帖》呈现出三种形式特征，分别为：笔画短促内敛，笔短意长，结构内敛收束。我们同样可以找出与《平复帖》的三个特征相似或者相反的比较对象。比如，我们可以将《平复帖》与黄庭坚的《诸上座帖》做对比：前者为草书的源头，后者为北宋草书发展成熟的产物；前者短促内敛，后者绵长舒展，具有不同的审美价值。通过纵向对比，我们可以同时鉴赏两种不同风貌的草书体。与此同时，我们将《平复帖》与《石门颂》做对比：前者内敛收

① 陈振濂. 书法美育的经典图释［M］. 杭州：浙江人民美术出版社，2021：3.

束，后者开朗疏阔，不同的视觉效果能让学生充分地感受到"疏"与"密"的对比。这种"以图释图"的方法对于美育教学来说极为有效，但是老师需要在头脑中建立一个清晰且贯通的图式框架，充分地了解书体演变的脉络，以及书家之间的渊源承续，这样才能在头脑中迅速找到与之相关联的对象。

三、中小学书法美育的意义

中小学书法美育并非为了培养艺术家，而是通过书法这一艺术形式来提高学生的审美能力。朱光潜在《谈美感教育》中认为美感教育应是一种情感教育，它既不同于知识教育，也不同于技能教育，而是以情感为线索而展开。因此，它是以一种稳固的、延续的姿态来抵御信息、网络、数据等非情感要素对人类精神世界的侵袭，使受教育者能够在感知美、体悟美的过程中得到一种心灵的慰藉。2020年国务院办公厅印发了《关于全面加强和改进新时代学校美育工作的意见》，提出："以提高学生审美和人文素养为目标，弘扬中华美育精神，以美育人、以美化人、以美培元，把美育纳入各级各类学校人才培养全过程，贯穿学校教育各学段，培养德智体美劳全面发展的社会主义建设者和接班人。"美育课程在学生全能发展的道路上能够起到重要的作用。书法作为"中国文化核心中的核心"，是任何一门艺术都无法替代的，因此如何发展书法美育是美育教育中的重要问题。

<div align="right">（李静，华东师范大学硕士研究生）</div>

立意与心契："书如其人"的心理学阐释及其美育价值

张正阳

摘要： 在当代书法艺术中，"书如其人"的理论富有争议。一方面，作为传统文化中书法赖以生存与传承的环境，这个命题令人不得不重视；另一方面，当代对于艺术的理解，似乎又无法解释书法史上的例外。从西方科学对于艺术的研究中似乎可以找到大脑与艺术品的深度互动关系，艺术的"镜像模型"使得书法与人品的密切联系有了脑科学的支持。从观看的角度讲，完整的审美是由表及里的过程，对于书家人品的解读是达到最高审美享受时必不可少的；从创作角度看，书家的准备过程尤为重要，某种意义上来说，书家作书的根本目的是展现自身的高尚品德。因此，书法之于美育，既在于提高书家的人品道德修养，又在于培养欣赏者的眼光。

关键词： 书如其人　心理学　镜像模型　美育

一、引言

在中华传统文化的语境中，书法在教化人伦方面有着不可替代的作用。书法史上一流的书家与一流的作品，无不代表着中华民族最高道德境界的追求。汉扬雄《法言·问神》中说："书，心画也。"此"书"虽本指著述，然而后人的误读竟让此论成为传统书论中最有影响力的观点之一。这更能说明书法与人品道德的关系在古人心中的重要地位。宋朱长文《续书断·神品》中说："呜呼，鲁公可谓忠烈之臣也，而不居庙堂宰天下，唐之中叶卒多故而不克兴，惜哉！其发于笔翰，则刚毅雄特，体严法备，如忠臣义士，正色立朝，临大节而不可夺也。扬子云以书为心画，于鲁公信矣。"将一个人的艺术成就与其人品挂钩，似乎是中国书法史上约定俗成的规律，当

这个规律受到挑战，似乎也没有什么有力的证据来证明其合理性，于是我们可以看到当代书法艺术乱象丛生、鱼龙混杂。一些"书法家"们随便借来几条理论便可以大肆"创新"，搞得书法在当代越来越让人看不懂。艺术审美从来不是简单的视觉享受，它应当给人以心灵抚慰与精神升华，这便是美育的作用。倘若书法沦为简单的视觉享受，书法的艺术意蕴泯灭，书法作品流于肤浅，那么书法千年来留下的美育作用也会遗失殆尽。

现代脑科学的研究逐渐揭示了大脑审美的奥秘，人的审美在头脑中是一个复杂的过程，这给了"书如其人"理论一个强有力的心理学依据。科学家Tinio等人在2013年提出一个艺术欣赏镜像模型，该模型指出，艺术的审美体验始于对艺术品表面特征的感知，然而，这并不意味着结束，当观者意识到已经掌握了与作品相关的潜在意义、背景或概念时，审美体验才达到顶峰。这代表着完整的艺术审美体验必然包括对艺术品背景的了解、对艺术家的想法与创意的解读等。之所以将其命名为"镜像模型"，是因为艺术欣赏的过程恰好对应了艺术生产的过程。艺术家从构思到艺术品的制作完成，正好是审美体验的逆向过程。因此，下文将从艺术生产与艺术审美两个维度，以书法为例，论证"书如其人"理论的合理性，并以此说明"书如其人"对于书法美育的重要作用。

二、书法美的体验：由形及意

与欣赏一件工艺品不同，一件艺术品的内涵是艺术品创作与审美体验的核心。艺术的镜像模型的基本论点是，艺术制作过程的各个阶段与艺术审美过程的特定阶段相对应。比如审美体验的高峰——意义体验阶段，作为审美的最后阶段对应艺术创作的最初阶段——艺术构思的准备阶段。因此，就定义一件艺术品而言，审美体验的最后阶段是重要的，同样，艺术创作的最初阶段也是重要的。这样的观点对于艺术原理的解释是必要的，将艺术创作与艺术观赏进行结合，有利于将创造力与审美紧密联系起来。

将艺术作品的审美体验与其创作紧密联系起来的一个潜在结果是，更加注重促进

作品的动态参与。例如，一个人在观看德库宁20世纪40年代末的抽象黑白画时，乍一看可能不喜欢这幅画，或者觉得它没意思。可是，如果观众被告知这幅画是用普通的家用珐琅涂料而不是通常的油基涂料制作的，那么最初的感官接触可能会更深入，因为德库宁在制作这幅画时处于极度贫困之中。从这个角度来看，德库宁的努力可以被认为是鼓舞人心的，可以向观众展示艺术家克服物质限制的能力，这表明他精通自己的技艺。同样，如果有人看毕加索30年代初的一幅性感裸体少女画，从表面上看，可能会觉得这幅画有趣、生动，而且非常吸引人。然而，如果被告知这幅画的模特玛丽·雷泽·沃尔特是与毕加索有婚外情的未成年人，观众可能会觉得这幅画令人反感。因此，了解一件作品的背景或艺术制作过程的各个方面有可能促进动态和丰富的审美体验。

在中国古代书法的范畴当中，审美体验更加注重审美主体与对象的互动关系。由于书法本是上流社会文人士大夫的专属活动，他们既是审美的"把玩者"，又是书法作品的"制造者"，因此审美体验与艺术创作合而为一，体现出只可意会不可言传的古典美学意境。张怀瓘在其《书议》中描绘了这种情景："然草与真有异，真则字终意亦终，草则形尽势未尽。……是以无为而用，同自然之功；物类其形，得造化之理。皆不知其然也。可以心契，不可以言宣。观之者，似入庙见神，如窥谷无底。俯猛兽之爪牙，逼利剑之锋芒。肃然巍然，方知草之微妙也。"草书能够做到"形尽势未尽"，是因书法的"囊括万殊，裁成一相"，也是由于书家"同自然之功，得造化之理"。欣赏者在审美过程中与之"心契"，体悟西方概念中的"有意味的形式"。

由以上例子也可以看出，意义对于艺术审美的重要作用。对于艺术品的简短描述，甚至是得知艺术家的名字，都会改变人对于一幅画的审美体验。艺术一直与意义相关，因此要在社会历史背景中理解艺术，即使一件艺术品具有很突出的形式特征，但是它的内容才是欣赏的根本。例如，对于乔治·修拉的著名画作《大碗岛的星期天下午》，不可忽视的是它的点彩技巧、对颜色的运用以及诠释图画表面的全新方式。然而，评论家首先关注的不是这幅画在风格上的创新，而是画作对平淡无奇的生活状态的批判。

对书法作品意义的考量在古代书论中也有体现。元盛熙明《法书考》中说："夫

书者，心之迹也。故有诸中而形诸外，得于心而应于手，然挥运之妙必由神悟，而操执之要尤为先务也。每观古人遗墨存世，点画振动若生，盖其功用有自来矣！"因此古人对书法的立意格外看重，立意高则书品高。书法作品的意义受多种因素的影响，如书家的个性、气质、天资、人品、师承、文艺修养、对笔墨技巧掌握的熟练程度，以及当时的社会风尚和时代地域等因素。所以一件优秀的书法作品，其中蕴含的意味是丰富多样的，故项穆云："夫人灵于万物，心主于百骸，故心之所发，蕴之为道德，显之为经纶，树之为勋猷，立之为节操，宣之为文章，运之为字迹。"

审美快乐是实在的，但是审美的目的并不是去获得似乎是由现实的色彩所造成的快乐本身。审美只是人类认识非现实对象的一种方式，它的对象远不是这幅现实的画或者书法作品。艺术的力量在于它所蕴含的意义，在于观赏者和其对话过程中想要表达的知识与态度。艺术史学家与评论家就是要挖掘隐藏在艺术作品中的意义，使人们在欣赏好的艺术作品时产生共鸣。

这样便引出另一个镜像模型所关注的问题，即艺术专业知识对审美体验的影响。从人口统计学的角度来看，我们通常认为艺术专家是那些接受过艺术史或艺术制作方面的培训，并在日常生活中经常参与艺术的人。尽管艺术专家和非专家可能会有相同水平的审美体验过程，但与艺术新手相比，艺术专家更乐于观看艺术，并更深入地参与创作过程的各个方面。艺术专家不仅对特定艺术品中描绘的内容感兴趣，还对艺术家使用的相应工艺和材料以及无疑会影响创作过程的个人经历、社会环境和历史进程感兴趣。这表明，在艺术认知过程和参与程度方面，不同个体之间存在质的差异，这些差异与对艺术制作过程的重视程度有关。简单来说，欣赏者的知识结构决定了其审美体验感受。

中国古典文学评论中强调了品评者的水平决定其评判能力，曹植《与杨德祖书》云："盖有南威之容，乃可以论其淑媛；有龙泉之利，乃可以论其断割。"历史上对于书法作品的品评鉴赏似乎更进一步，张怀瓘在《书断序》中强调书法品评圆通之法，首当立品、博观、兼收并蓄，方能洞鉴肌理，平理若衡。"昔之评者，或以今不逮古，质于丑妍，推察庇瑕，妄增羽翼，自我相物，求诸合己，悉为鉴不圆通也。"而且，古典美学更是认为审美可以在瞬间的体悟中，不离开直观而达到对事物本质的

理解，《庄子》中语"目击道存"。董其昌云："临帖如骤遇异人，不必相其耳目、手足、头面，而当观其举止笑语，精神流露处，庄子所谓目击而道存者也。"只有中国古人才如此早地注意到鉴赏者的审美能力在审美体验过程中起到如此重要的作用。

三、书法美的表现：由相至心

艺术的"镜像模型"认为，艺术生产始于艺术家的想法与创意，这是艺术创造的第一步，对应到艺术审美体验过程的最后阶段，因此也是最关键的一步。最终艺术审美反映了艺术家的动机、性格、人品、生活经历、相关艺术知识和技能，也反映作品诞生时的社会和艺术历史背景。

这个规则同样适用于书法，书家在将笔落到纸面之前所做的工作甚至更重要，所以东汉蔡邕说："书者，散也。欲书先散怀抱，任情恣性，然后书之；若迫于事，虽山中兔毫不能佳也。"书家在进行创作之前，既要有合适的客观条件，又要有主观思考，而这一切最终又会在作品中呈现给观赏者。（传）卫夫人《笔阵图》中说："若执笔近而不能紧者，心手不齐，意后笔前者败；若执笔远而急，意前笔后者胜。"意前笔后似乎是古代书家们的共识，唐虞世南就说："欲书之时，当收视反听，绝虑凝神，心正气和，则契于妙。"因此，在书法创作中最重要的便是准备阶段，书法在传统文化中的特殊地位以及其笔墨特性所传递的独特艺术语言，导致书法创作中的准备阶段尤其看重书家的人品道德以及学识修养。恰如杨守敬所言："一要品高，品高则下笔妍雅，不落尘俗；一要学富，胸罗万有，书卷之气，自然溢于行间。古之大家，莫不备此，断未有胸无点墨而能超轶等伦者也。"

孟子曰："心之官则思。"中国古人用"心"指代人的思维器官，其实也就是今天意义上的大脑。正如张怀瓘所说："文则数言乃成其意，书则一字已见其心，可谓得简易之道。欲知其妙，初观莫测，久视弥珍，虽书已缄藏，而心追目极，情犹眷眷者，是为妙矣。然须考其发意所由，从心者为上，从眼者为下。"可见"心"之于书法审美的重要地位。同样，"心"是古代书家书写前的想象与构思，成为隐含在"相"中的表现书法美的最重要因素。明项穆《书法雅言》云："书之心，主张布算，相像

化裁，意在笔端，未形之相也；书之相，旋折进退，威仪神采，笔随意发，既形之心也。""心"是一个书法家的人格特征、艺术构思与艺术才能的全部写照，"相"指的就是书法艺术的形式美。"相"虽流露在外，实则根之于"心"。

如此强调艺术创作的最初阶段，是因为书法在表现美与传递艺术意义时所体现出的困难程度，即难以把握继承与创新的平衡。这也就是人们对"书如其人"及其在书法史上偶有例外而感到尴尬的缘由。张旭"脱帽露顶王公前，挥毫落纸如云烟"的行为在历史上看来没有什么问题，甚至是书法表现情感的典范："喜怒窘穷、忧悲、愉佚、怨恨、思慕、酣醉、无聊、不平，有动于心，必于草书焉发。"张旭在书法史上的地位恰好被他的创造性行为进一步巩固，熟悉书法史的人会更加喜爱他的作品。可是，书法史上绝不止这么一位狂呼高叫、解衣般礴的"怪人"，当这样一种场面沦为一种仪式，不带有创造性与思想性的拿去使用，到头来成为落人一等的卑劣模仿乃至吓唬外行的勾当把戏罢了。这样便使得"书如其人"的解释不再尴尬，要评判书法作品的高下，必须深入挖掘书家全部资料。全面地了解一位艺术家，才能体验到其作品中真正的"美"。误解"书如其人"的人或许仅仅停留在作品绚烂华丽的形式本身，而遗忘了哲学上讲的真正的"作品存在"。与书法遇到的困境一样，西方抽象表现主义也遇到同样的困境。杰克逊·波洛克打破所有的禁锢，把颜料泼倒在画布上，这是一种自由的做法，但是一旦大家都这样去做了，它便成了一种现代意义上的仪式，一种能被人学会并能被人不带情感地去做完的把戏。艺术的发展经历模仿、抽象、解构。达达主义质疑了艺术的定义，到底何为艺术？杜尚的《泉》之所以被评为现代最具影响力的艺术品，是因为其打破了艺术的常规定义。因此，在艺术与非艺术界定模糊的今天，作为艺术制造的关键步骤应当被格外重视。艺术之所以为艺术，在于艺术家第一阶段的充分准备：超越常人的思维以及深厚扎实的基本功。

日本的井上有一将西方艺术思想与东方传统艺术有机结合，做出了成功的尝试。海上雅臣这样形容："这种来自作品的感觉，我在毕加索和马蒂斯这些现代西洋画家的作品展上曾经体验过。而在书法展上体验，却是头一次。墙壁上的书法作品，几乎都是向墙体沉下去的。墙面上虎虎地鼓出来的书法作品，对我来说是前所未有的体验。"这种"鼓"的感受，其实就是错觉。而井上有一非常敏锐地发现书法审美中蕴

含的奥妙并将其放大，在塑造书法"空间"这一道路上修炼到极致。他知道自己想表达什么以及观众想要看到什么。他消解了自己书法作品的时间品质，让字的"义"隐藏在"形"之后，从而加强了视觉震撼，使其拥有了绘画属性。近些年的现代书法想要学习这种思路，却使书法失去了原本的内涵，流于绘画的表现性，想要追求视觉冲击却不懂得视觉的规律，让书法丧失了原本的魅力。井上有一之所以是成功的，不仅是因为其意识到这一点，更因为他的开创性让他的作品具有了更深的意味——他的作品代表了他的人格，反映出他的思想。

四、书为小技？

"镜像模型"表明，在与艺术品的接触中，感知者会重新捕捉艺术家的一些想法、概念和情感，感知者会在他们当前的动机状态、情感、思维过程和观看环境中重新解释这些。同样地，艺术家在创作作品时也可能会让观众处于思维状态，在这个过程中，艺术家可以想象观众对作品的反应。综上所述，这两种观点——观众对艺术创作的再现和艺术家对观众的想象——可以暗示艺术的一个基本特征：这种双向对话是艺术作品与世界上其他物体的区别。因此，不考虑创作和审美过程限制了我们充分理解艺术体验的能力。"镜像模型"解释了艺术体验的两个方面之间的联系，前提是一件艺术品是一件艺术品，不仅是因为它看起来像什么或它是如何被分类的，还因为它是为什么和如何被创造的。有了这个想法作为背景，观众在试图观察一件艺术品的视觉特征或试图理解其含义时，可能还会寻找方法来发现作品创作时发生的许多不同过程。因此，如果一个人要实现审美体验的充分表现，这种对应关系是必不可少的。

有了以上理论框架作为基础，再来考察书法与人品的关系便不再困难。古代文人士大夫将书法视为"玩物"，本身既是创造者又是欣赏者。因此将艺术创造与审美体验结合的理论，再适合书法不过。前文所述的对应关系似乎一瞬间揭示了古人在书法上的"小心思"，清代朱和羹说："学书不过一技耳，然立名品是第一关头。品高者，一点一画，自有清刚雅正之气；品下者，虽激昂顿挫、俨然可观，而纵横刚暴，未免流露楮外。故以道德、事功、文章、风节著者，代不乏人；论世者，慕其人，益重其

书，书人遂并不朽于千古。"将作书作为体现人品道德的一种手段，是古代文人的共同想法，所以柳公权说"心正则笔正"。中国古代推崇颜真卿、苏轼等名家，不仅在于这些人的作品有着极高的审美价值，亦在于这些人的品格高尚，足以为人表率。相反，品行有亏之作者，如蔡京、严嵩等人，他们的作品虽有功力，但却得不到认可。人品论根植于儒家文化，渗透于各种类型的艺术创作中，在中华民族传统文化中具有广泛的影响力。

书法对于美育的重要作用，并不仅仅是让人感受到美这么简单。书法或者艺术本身是人认识世界的一种方式，从这个角度说，书法作为中华文化中的瑰宝，是当代人发掘优秀传统文化的一种手段；同时，书法又具有西方艺术所向往的"美"的形式，它也可能是连接东西方文化的一个桥梁；从"书如其人"这个角度说，书法对于培养一个人的人格品德，对于一个人的知识体系的构建，都有着不可忽视的作用。所以，若问：书为小技乎？答曰：虽为小技，然进乎道。

<div align="right">（张正阳，曲阜师范大学硕士研究生）</div>

参考文献

[1] 法言义疏［M］. 北京：中华书局，1987：160.

[2] 上海书画出版社，华东师范大学古籍整理研究室. 历代书法论文选［G］. 上海：上海书画出版社，2014: 323-324,148,515,155,547,5,23,109,209,531,291,740-741.

[3] Tinio, Pablo P L. From Artistic Creation to Aesthetic Reception: The Mirror Model of Art[J]. Psychology of Aesthetics Creativity & the Arts. 2013, 7(3): 265-275.

[4] Leder H, Carbon C C, Ripsas A L. Entitling art: Influence of title information on understanding and appreciation of paintings.[J]. North-Holland. 2006(2).

[5] 崔尔平. 历代书法论文选续编［G］. 上海：上海书画出版社，2017：227，712.

[6] 曹植集［M］. 上海：上海古籍出版社，2019：258.

[7] 孟子［M］. 北京：中华书局，2016：203.

[8] 海上雅臣，李建华. 井上有一"空间书"的诞生［J］. 东方艺术，2008（24）：64-73.

美育在中小学书法课程教学中的融合

闫宇露

摘要： 书法美育作为学生素质教育培养重要的方面，受到学校和教师的重视。笔者尝试将美育带入书法教育课程当中，在教学中引导学生用美的视角学习书法，以提高学生的审美意识及思想道德修养来实现中小学美育与书法教育双向融合。文章分析了美育和书法教育之间结合的必然原因，探究了美育和书法教育在教学融合方面面临的问题，分析了在新时代促进美育和书法教育充分融合发展的有效措施。通过带领学生提高美的鉴赏能力，扩展学习书法的维度，采用"理论+实践"相结合的方式，有助于解决当下学生书法学习的桎梏，培养具有开阔进取精神、创造意识、完善人格的新时代中小学生。

关键词： 美育 中小学 书法课程教学 融合

一、美育与书法课程教学相融合的重要性

近年来，习近平总书记一直在强调"讲好中国故事，传播中国声音"。2018年8月30日，在中央美术学院百年校庆之际，习近平总书记给学院8位老教授回信，提出"做好美育工作，要坚持立德树人，扎根时代生活，遵循美育特点，弘扬中华美育精神，让祖国青年一代身心都健康成长"的时代课题。书法教育作为美育的重要组成部分，对塑造美好心灵具有重要作用。书法是中华文化瑰宝，包含着许多精气神的东西，一定要传承好和发扬好。中国书法不仅承载着汉字独特的造型符号和笔墨韵律，更是融入了中国人特有的思维方式、人格精神与性情志趣。将书法教育与美育相结合，既可以帮助学生养成良好的书写习惯，提高书写水平，全面提升学生感受美、表现美、鉴赏美、创造美的能力，也可以培养学生的审美情趣、道德修养和文化品质。特别对于身处信息化浪潮的新时代青少年来说，感悟文化之美，有助于怡情养性。做到"腹

有诗书气自华"极为重要,这就需要我们实现中小学美育与书法教育的双向融合。

二、美育在书法课程教学中的现状

就笔者的实习经历来看,中小学书法课程教学中还存在着诸多问题。如一些学校缺乏对书法教育的科学认识,书法课程的开设"有名无实";书法教学内容设计的整体性和系统性还明显不足;书法师资力量薄弱,书法课多为本校教师中爱好书法者兼任;重知识传播、技能讲授,轻审美意识与精神内涵的培养。这些问题不同程度地影响着书法教育的有效开展,也影响着美育在中小学书法课程教学中的有效融合。

与美术、音乐、舞蹈、体育相比,书法课显得尤为单调。在中小学教育阶段,学生的心智尚未发育成熟,他们对未知的事物有着强烈的好奇心,因此他们的专注程度远远低于成人。在当前书法课程的教学中,学生自身缺乏学习兴趣,这成了影响书法教学发展的主要障碍。目前,许多教师都没有充分认识到美育对书法课堂教学的重要性,导致了教师的教学模式较为单一,教学内容较为枯燥;父母对书法艺术的关注也不够,他们觉得学书法仅仅是为了书写出优美的字体。在笔者实习的过程中,通过与学生家长的交流,发现很多家长认为学书法仅仅是一种书写好汉字的方式,而不是选择一种特长。现在学生的学业压力越来越大,父母为了孩子上好大学,往往会让子女去学更多的东西,像钢琴、绘画等专业都是父母比较喜欢的,因为钢琴、绘画的表演能力更强,能吸引到更多的人。尽管孩子们自幼就开始学习书法,但父母们都以为书法只对书写汉字有很大的好处,却不知书法可以提高孩子们的审美意识和道德品质。家长和教师是幼儿早期的启蒙教师,他们在儿童的学习中起着重要的指导作用。因此,学校更要加强师资力量,父母也要改变对书法的固有认识,这样才能让教师和家长更加深入了解将美育融入中小学书法课程教学中的必要性。以下是笔者从学生、家长、教师、学校四个层面提出实现中小学美育与书法教育双向融合的有效措施。

三、美育与书法课程教学相融合的有效措施

（一）学生感受书法魅力，孕育书法精神

形美以感目，感受书法的独特魅力。西晋大书法家钟繇论书法说："笔迹者界也，流美者人也，非凡庸所知。见万象皆类之，点如山颓，摘如雨线，纤如丝毫，轻如云雾，去者如鸣凤之游于汉，来者如游女之入花林。"书写不同的笔画好比画不同的景物，汉字书法的笔画是生动的、具有美感的。如果学生们眼中的字是没有生命的，那么他们笔下的字怎么可能生动呢？要想让学生感受到汉字书法的美就要从小培养学生多去留心观察生活中美的现象。这样他们就会在头脑中搜索所积累到的生活常识，想象出丰富的和笔画、字形有关联的意象，如"撇"像柳树上的枝条，"捺"像锋利的宝剑，"颜真卿字的笔画"像屋漏痕，"米芾书写时的节奏"像练武术一般，从这些实际生活意象入手，再与学生们一起探讨书法的美就会事半功倍，也能让他们更加清楚地感受到书法的魅力。再者，教师可以多带领学生去参观当地的博物馆和美术馆，欣赏古碑帖或者现代书法家的作品，主要不是欣赏其文字内容，而是欣赏作品的点画、结字和章法，宏观把握，体会书法作品给欣赏者带来的审美感受。观整体，感受作品的风格面貌；看结字，感受书法家的真功夫；看笔画，领悟书法笔法的要义。

意美以感心，提高学生的道德修养。明朝书家傅山曾言："作字先作人，人奇字自古。"字是人的第二张面孔，中小学阶段是塑造青少年品格并使之形成良好习惯的最佳时期。正如郭沫若先生所言，书法的学习对养成良好习惯有好处，能够使人细心，容易使人集中意志，使人善于体贴他人。我们可以在课堂中通过讲书法名家故事、古今轶事的形式对中小学生的品格进行培养，如王羲之学书"入木三分"、张芝学书"池水尽墨"这些故事既可以活跃课堂气氛，也能让学生集中精力受到良好教育。我们也可以找一些关于著名书法家书写名帖时心境的视频，如颜真卿《祭侄文稿》的由来、傅山书风的形成背景等，这些都能更深刻地让学生感受到当时书法家书写作品时的心理状态，进而引导学生了解书法作品背后所蕴含的文化精神，让学生深刻地感受经典作品中依然熠熠生辉的文化价值，深入理解作者本人与当时的时代文化所具有的

共同特点。在书法教学中，可以采取专题教学的方式，通过讲故事将书法作品中蕴含的内容串联起来去品味书法艺术之美与传统文化之美，提高学生对中国传统文化的认同感与自豪感。

（二）教师夯实基础，着力推进书法教育

敢于创新，提高专业教学水平。作为中小学书法教师，不仅需要拥有深厚的理论基础与扎实的技法，对书法有崇高的敬意与发自内心的热爱，也需要对教育充满无限的热忱，拥有甘为人梯、勇于奉献的精神。学生是一个发展的个体，学生在不同的年龄阶段所能理解的知识以及能够达到的水平都是不同的。对于不同阶段的学生，教师应结合学生的年龄不断革新自我，创新课程，引领学生从书法入门走向热爱书法。另外，教师可以在寒暑假多去参加高校举办的教师书法教育培训或线上书法教育讲座，通过与来自各地的书法教师交流、讨论让自己能够查缺补漏，从而获取更好的教学方法。平日空暇时间也可以多与学校其他任课老师沟通，将校内校外的优秀教学资源应用到课程当中，结合国家课程以及地方课程，努力创造出具有本校特色的校本课程。

（三）家长家校合作，联合共赢

家校合作，提高家长重视力度。教师可以借助家长会、家校联系本等形式，搭建与家长的沟通平台。在开家长会时，教师可以通过展示学生的优秀书法作品，让家长了解学生的书法练习情况，使家长对学生的书法能力有一个基本的认识。同时，教师可以向家长传递中小学阶段对学生进行书法教育的重要性以及其对学生养成良好写字习惯的价值，使家长意识到中小学是对学生进行书法教育的关键时期。向家长介绍学生在练习书法时他们应该扮演的角色，让每一位家长认识到自己的教育作用也是至关重要的，使家长更好地配合教师的书法教育指导工作。

通过采取家校联合的形式，不仅能够影响家长的教育观念，也能够让家长意识到对学生进行书法教育的重要性，使家长主动地与教师进行交流，商讨针对性较强的书法教育方法，创造有利于学生学习的良好氛围，提高学生的审美意识。

（四）学校完善教育机制，整合校内外优秀文化

营造良好氛围，引导学生传承文化。第一，学校要在保证书法的课时与课程开足、开齐的前提下，对书法课程工作的师资配备、课程安排、教学效果进行定期监督考核，

保证中小学生书法课的有效性和高效性。第二，加大投入力度，打造书法教育的良好基础。一方面，认真制定美育与书法课程教学相融合的具体方案，积极开发书法校本课程，为学生配置专门的书写教室以及书写工具。另一方面，学校可以利用学校的宣传栏或其他具有宣传性的材料宣传书法教育，如将学生手写的学校名称悬挂于学校门口，有条件的学校也可以建设书法文化墙、书法文化长廊、书法屋等永久性设施。在校园文化和学校的书法活动课上，可以适当增加一些书法练习或者书法社团的活动，组织书法比赛，和其他学校的书法爱好者进行交流，让学生们更好地参与到书法活动中来，体会到书法艺术的魅力。第三，学校也可以积极鼓励社会力量参与书法教育。充分利用校外各种书法教育资源，包括校外书法培训机构、书法家工作室等，共同推进美育在书法课程教学上的融合。这种方式不仅激励了学生努力练习书法，也传承了中华文化，还展现了具有本校特色的教学方式。

希望通过美育与中小学书法教育的双向融合，我们可以培养出懂书法并能够创造书法艺术美的人：一方面，他们可以使书法艺术得到弘扬与发展；另一方面，他们在继承和发展民族艺术的同时，可以传播民族精神，增强我们民族的文化自信。

<div align="right">（闫宇露，西南大学硕士研究生）</div>

参考文献

[1] 付梦楠. 小学语文教育中软笔书法教育的现状及策略研究——以临朐县小学为例［D］. 烟台：鲁东大学，2016.

[2] 宋思瑶. 铁岭市小学书法教育现状调查研究——以西丰县东方红小学为例［D］. 沈阳：沈阳师范大学，2017.

[3] 杨珏. 小学美育校本课程的开发研究——以上海F小学为例［D］. 上海：上海师范大学，2018.

[4] 钱超. 试论郭沫若的中小学书法教育观及其启示——兼论当前中小学书法教育困窘现状及对策［J］. 书法赏评，2013.

[5] 邵向舟. 甘肃省教育科学"十三五"规划2016年度《小学书法教育策略研究课题》研究成果：2016.

四、旧文重刊

书法"美育"

——重建书法的艺术基础

陈振濂

 凡学书法，必须讲究打基础。而我们习惯上所指的书法学习基础，就是汉字基础、写字基础：学书法先从练字（毛笔字）开始。这个认知，本来是没有大错的。但一变成认知惯性，以为学写字等于学书法，这就失之毫厘，差之千里了。学书法初始阶段的30%至50%的行为，当然是从写汉字开始；但在其后的50%至70%的行为，却都是艺术和审美的内容。并且，即使是初级的30%的行为，是仅把它看作写字技术的反复练习，还是把它看成从掌握汉字书写美上升到表现书法美的出发点，这初级阶段的练习目标，在性质归属上也是截然不同的。一个是技术熟练的目的；另一个是通过汉字练习，不断发掘、发现艺术美的目的。如果进行区分，书写作为文化技能的复习和以"美育"为中心的艺术美领悟、再现和表达，同为练字，两者不可相提并论。

一、观念质疑：书法之"基础"是什么？是写字还是写字以上？

 书法有自己的审美基础吗？这看起来是一个我们人人都不认为是问题、但其实却是一个重大问题的"关键"问题。

 我们习惯而且固执地认定：书法的基础是写字，学写字就是学书法。写字的基本功是横平竖直、点画挺拔、间架停匀，先横后竖、先撇后捺，把字从歪斜写到端正，从零乱写到整齐。这是写字的基础；书法在初学阶段一起步时，当然也是如此。

 但当书法成为独立的艺术形式（这个转折的时间节点大约是在1980年左右）之后，书法学习有了两种不同态度：

 一种是从写字到书法，从实用到审美，先写好标准汉字，再分阶段超过基础，试

着努力上升为书法艺术。

另一种是起步就学习书法艺术，目的性极强。没有实用方面的需求（尤其是在互联网时代以后，实用写字已为键盘拼音和语音及视频系统取代之后），从起步拿毛笔之初，就是"艺术学习"：从基础的经典书法语汇掌握到个性化的艺术美的书法表现，都是书法美，而与原有的前期作为基础的"写字"目标没有直接的逻辑因果关系。

我们把这两个类型，分别归结为汉字书写实用的"文化类型"和古典书法审美的"艺术类型"。汉字"文化类型"的学习，可以上升、进阶为书法艺术；但书法"艺术类型"则自始至终、从头到尾都是书法艺术（包括初级入门级书法水平和高级专业级书法水平）。它不视实用写字的"前期"阶段为唯一，也无须经过工具到审美、实用到艺术的学习性质的转换。就像学音乐、舞蹈、绘画一样，从一开始的定位，就是艺术的。

百年以来的中国文化界和书法界，包括汉字文化圈的其他国家、地区，还是习惯于从写字到艺术的传统做法，几乎没有多少人持着书法学习之初就是艺术学习、起步的书写行为就是艺术的立场。如果不是互联网时代的突然到来，我们甚至不会意识到它是个需要认真思考的问题，尤其在当下，更是一个可以决定书法未来发展命运的大问题。

所有的艺术学习，都是从艺术审美认知、艺术技能训练、艺术实践创作开始的，美术、戏剧、音乐、舞蹈、影视，无不如此。少年宫、美术班、舞蹈班、声乐班、钢琴班，孩子们一开始就知道是学艺术，不会还要先有一个实用的社会文化的基础阶段。在艺术学习中，"艺"是审美，"术"是专业技能规定。从这个角度上看，就性质归属定位而言，在论证书法学习功能的逻辑上说：凡"艺术"的必不是"文化"的，文化面对大众，而艺术则必限于少部分人；文化是人人不可或缺，艺术则是一个局部、阶层、群体的专门之事。"文化"和"艺术"两者之间没有高低之分，但异同之分却是有目共睹的。

正是因为书法学习作为艺术的特殊性，即它有一个早已形成历史的"前置"：书法之基础，在过去一直是作为"文化"的汉字书写，于是就自然而然形成了"写字＝书法"的认知模式。正是这个大家习以为常的认识，却使我们反过来易于认定：书法

既然是写字，人人都要写字，写写字怎么可以成为"艺术"的专门科目呢？当然不合理。于是，它导致了书法长时期不能取得艺术的合法身份的尴尬局面。

我们可以随手举出五个现成例子来：

第一个例子是日本。

由于"艺术"概念是从近代西方（日本）引入，基本上采用的是西方视角和西方标准，故而直到民国时期，还是有许多高端人士不同意书法是艺术。其实不仅仅在中国它受到排斥，早在明治维新之初的日本美术界，小山正太郎与冈仓天心就有过一场在日本近代史上很有名的大辩论：油画家小山正太郎认为书法不是艺术，但美术理论家冈仓天心认为是。其后的大正年间，"日展"作为日本最高官方美术展览，广列日本画、油画、版画、雕塑、工艺各部，但却驱逐书法，理由就是：它不是艺术。

第二个例子是民国时的文化名人郑振铎和朱自清。

在中国清末民国时期，由于"西学东渐"观念的冲击，这样的争论也一直存在。

最典型的是郑振铎。1933年，他在与朱自清、梁宗岱、冯友兰等于宴席上讨论艺术史时，"振铎在席上，力说书法非艺术，众皆不谓然"（见《朱自清日记》）。而郑振铎自己在1948年朱自清去世后写的《哭佩弦》一文中，详细回忆了二十年前于当代书法史极有价值的这一历史场景：

> 将近二十年了，我们同在北平。有一天，在燕京大学南大地一位友人处晚餐，我们热烈地辩论着"中国字"是不是艺术的问题。向来总是"书画"同称，我却反对这个传统的观念。大家提出了许多意见。有的说，艺术是有个性的，中国字有个性，所以是艺术。又有的说，中国字有组织，有变化，极富于美术的标准。我却极力地反对着他们的主张。我说，中国字有个性，难道别国的字便表现不出个性了么？要说写得美，那么梵文和蒙古文写得也是十分匀美的……当时，有十二个人在座，九个人都反对我的意见，只有冯芝生和我意见全同。

而朱自清在郑振铎的再三追问下，也表了一个模棱两可的态："我算是半个赞成的吧。说起来，字的确是不应该成为美术。不过，中国的书法，也有它长久的传统的

历史。"这是于我们在清理"书法"与"写字"不同立场而言极为重要的一份文献记录。它告诉我们，无论是赞成还是否定书法是艺术者，包括郑振铎本人在内，无一例外都是把"中国字"和"书法"等同或混用。"书法"是不是艺术，被自然而然地转换为"中国字"是不是艺术。这样的看法，直到今天，还是大有市场——倒是表态"半个赞成"的朱自清，却是区分了"字"和"书法"的不同："字"不是艺术，"书法"却另作别论（言下之意可能是，只是没明说而已）。

否认书法（中国字）是艺术，又把书法与"中国字"混为一谈，在近百年来几乎是文化界（包括书法界）的通病。

第三个例子，是于右任。

于右任是近百年最有代表性的书法大家，但以他专业圈巨匠的身份，似乎也无法摆脱这个魔咒。民国时期，于右任倡导"标准草书"运动，还编辑出版《草书月刊》，声势浩大，追随者众。但他为"标准草书"立下的规则，是"易识、易写、准确、美丽"八字方针，成为当时书法之金科玉律。但仔细推敲这八字方针，"易识、易写、准确"都是中国"字"的立场而不是艺术审美的立场。而"美丽"，则是中国字与书法共有的立场。书法如果要像实用文字那样"易认"，那甲骨文、狂草、秦篆怎么办？书法如果要"易写"，肯定是取简化字而不取繁体字，用钢笔必易于毛笔，故应该取硬笔字；而书法用笔的欲横先竖、藏头护尾等等，更是与"易写"背道而驰。"准确"（正确）是语文的要求，在书法中一个字有几十上百种写法，强调多样化和丰富性，显然目标并不在标准字的"准确"上。只有这个"美丽"，中国字需要，书法也需要。但在书法的审美世界里，"美丽"（美观）只是一个最初级的要求。"抒情""写意""表现""创造"这些，才是更高的艺术本体的要求。

在于右任前后，也有一个聚集京津和宁沪两大文化中心的"章草复兴"运动。而作为其中最活跃的倡导者如卓定谋、林志钧、罗复戡等也无不承认，提倡章草，与当时的"文字改革"运动有必然的表里关系；看着是研讨"章草"书法，其实起因却是缘于"文字改革"的大背景。于是，"字"与书法，仍然是一种纠缠不清、你中有我、我中有你的混杂关系——需要"字"了，大讲文字；需要书法了，大讲艺术。立场始终在"用"与"艺"之间滑来滑去，找不到一个稳定的逻辑起点。

第四个例子，是沈尹默。

新中国成立以后，沈尹默是恢复书法的大功臣。他向陈毅进言，表示书法应该成为传统艺术振兴的样板，并发起成立上海书法篆刻研究会，办班普及教学，可谓功莫大焉。但他在拥有精深的书法研究的同时，鼓励学书法要打基础，却还是从写字（毛笔字）出发。比如号召全民学书法，在《文汇报》上发表文章，题目则是《与青少年朋友谈谈怎样学好毛笔字》。亦即是说，在大书法家沈尹默心目中，学书法与学毛笔字，其实是一回事。学书法，就是学写字，学用笔、笔法的写字技术；至于书法的审美、书法的艺术表现、书法形式与主题内容，在沈尹默当年的书法普及教学课堂和他的团队中基本不作强调或完全不成系统，不构成一个专门的主要讨论对象。只有技法、执笔、笔法等写字技法，才是最受关心和重视的——写字就是书法，学写字就是学书法，没有什么可怀疑的。至于书法除了写字的技术规定之上还能有些什么？大家都不关注也不去想。

第五个例子，是20世纪60年代的潘天寿和陆维钊。

1962年浙江美术学院试办书法篆刻专业，是因为潘天寿随中国书法访问团去日本，看到了日本中小学习字课的兴盛和书法篆刻界展览、社团的繁荣昌盛，受到了刺激，担心中国书法后继无人。但当他向教育部申请办书法篆刻专业时，当时明确一是"试办"，二是限额，第一届两名，第二届三名；若论新办"专业"的定位，规模之小，几乎可以忽略不计。这就是说，当时的教育部也没有确定的把握，只是学校既有愿望要求，可以先试一下水。陆维钊倒是把握住这个破天荒的千载难逢的机遇，把它当作书法艺术专业来办。但在当时，书法专业放在综合性大学中文系（写字）办，还是放在美术学院国画系（艺术）办？其实几位元老之间是有过讨论的。只是因为潘天寿是美院院长，有条件，又下了决心；而大学文史哲类专业，却没有校长级别的有识之士牵这个头而已。也即是说，中国书法第一个专业，放在美院办，其实是一个各种条件合力作用的"偶然"，并不是经过从容不迫的反复多次细密论证后的学术结论与选择。潘天寿作为大师的远见睿智，其个人意志，在此中起了决定性作用。但直到二十多年后的改革开放之初，我入学专攻书法时，还遇到过美院老教授认为"书法又不是艺术，你们读书到美院来干什么？"的异见。证明即使是美院的艺术专家教

授，大抵也认为书法是写写字而不是艺术。在美院办学，其资格与正当性，是要被存疑的。

再看改革开放之初书法的崛起。

1980年，全国书法家积极串联，破天荒地在沈阳举办了第一届全国书法篆刻展览，它的出现，和1981年在中国文联的文艺框架内中国书法家协会的成立，被认为是书法取得艺术合法身份，与美协、音协、舞协、剧协、影协并列的具有文艺家协会资格地位的最重大历史事件。与此同时，1979年浙江美术学院招收书法篆刻专业研究生，使书法艺术具备了成为一个经过国家认可的专业艺术学科的可能性——但在70年代末80年代初，这些重大历史事件，大多还是表现为形式上的价值与含义。无论是当时的广大参展书法家，还是当时的国家级书协筹备者主持者，都是几十年沉浸在以写毛笔字作为"书法"的传统认知模式中成长起来的。遍检参展作品，基本上都是在书斋中独善其身、在一张白宣纸上写几行毛笔字落款钤印的方式。功力深的大名家被冠之以"名人书法/法书"，一般参展作品也就是"书法/毛笔字"；名头是"书法"，其实就是"写毛笔字"，并没有真正的"书法艺术"作为艺术时必须重视的多样化的技巧表达、丰富的形式表现、明晰的主题构思之三大系统中所包含的艺术创作观念意识。

尽管书法在20世纪80年代中期短短几年后迅速进入"展厅时代"，开始孕育出从"写毛笔字"转向真正的书法艺术创作的新思维，比如在艺术风格上，开始有"二王"风、连绵大草风、手札风、小楷风、西域残纸风等取法多样的尝试，在作品展出空间和书写格式中有册页、对联、手卷乃至八尺丈二中堂条幅大件，甚至在个展中还有整墙整堵榜书巨制之作，在展出效果和视觉形式表达上，装裱、色彩、拼接、仿古，无所不用其极。水平固然有高下，但这些都是书法作为艺术（而不是写字）锐意跨入现代语境所付出的种种努力。但在长期以来各种书法展览评审评判过程中，写得好不好，技术（技巧）水平如何，仍然是从专家到大众秉持的唯一共同的评判标准。它必然导致了在社会公众层面上，只要是想学"书法"，就得先进行技术层面上的写字（写毛笔字）练习——"学写字=学书法"的认知理念，直至今天，这仍然是我们进行书法（虽然已经是艺术目标）学习的不二法门。

但如果仍然是"写字"（书写）立场，我们马上会遇到一个思维陷阱：写字从小人人都学过，因为自古以来人人都要学毛笔字以掌握文化；即使百年以后的今天，在钢笔字时代和互联网、电脑、键盘、拼音时代，十四亿人中只要接受过哪怕是小学初级教育语文课的学习汉字"识、读、写"的教学，只算一半以上，六七亿人也肯定学习过"写字"。再推算在写钢笔字外，有过学写毛笔字经历的，哪怕只有百分之一，也有六百万人。依据"学写字=学书法"的逻辑，如果这些学过毛笔字的数以十万百万计者，只要能拿毛笔蘸墨在宣纸上写字，就都可以认为自己顺理成章地会"书法"，完全可以有资格试试投稿书法国展，甚至若撞上大运或许还能问鼎大奖，这将是多么不可思议的超庞大书法人口啊！

这样推算起来，刚刚过去的第十二届国展竟有六万投稿者，在我们看来虽然不可理解，其实仔细想想应该还远远未达标。据"学写字=学书法"的旧有思维认识所引出的荒谬结果，按六百万人的基数，现只是区区六万之数，应该至少还要增加一百倍。"人人都是书法家"，其此之谓乎？

不破除这个"学写字=学书法"的魔咒，我们找不到书法的未来。

二、民国出版物检验："写字"为本及与"书法"的混用

写字当然是学习汉字，在书法看来，它似乎是一个最简单的现成结论。但其实稍作伸延分析，可以形成两种理解角度，是出发点相同但目标截然不同的两个立场。

1. 汉字［语义］。在汉字三要素的"形、音、义"中，侧重于"音"（识读）、"义"（语义）——它在学校分科设课中，归属于语言文字的"文化教育"。

2. 汉字［字形］。在汉字三要素的"形、音、义"中，侧重于"形"，重"造型"——在学校分科中，归属于艺术课，它决定了"书法"学习的性质，是"美育"和"艺术教育"。

这样的分类，在过去一百多年里是暧昧不清、也没有人关心它们之间的区别的。抛开清末科举学塾不说，在民国时的许多书法实践和著述中，这两种分类也是你中有我、我中有你式的"浑然一体"，到了百年以后的今天，反而越来越含混了。书法时

代观念改造与进步的缓慢和麻木，真让我们扼腕叹息：这是一个很少能看到反省、激情和创造的力量，大多情况下都不太希望努力理性地改造自己、改变世界、改进学科的老气横秋的特殊领地。

先看一个在写字（书法）观念上具有原生价值的例子。

清末光绪中后期的洋务运动、戊戌维新，废科举，兴学堂，在光绪二十九年（1904）朝廷颁布的第一个学堂课程《奏定初等小学堂章程》中，第五节《初等小学堂科目程度，及每星期教授时刻表》的一则中，明确规定有"习字"课（而不是书法课），其内容表述为：

> 第一年之内容：[中国文字] 讲动字、静字、虚字、实字之区别，兼授以虚字与实字联缀之法。[习字] 即以所授之字，告以写法。

再检其后续之第二年、第三年、第四年、第五年……均标明简单的四个字"习字同前"，表示一以贯之，没有变化，当然也就不会有在其后转型为艺术的可能性。

很明显，习字是服务于"语文课"（当时叫国文课）之读经讲经、读古诗歌法的教授内容，是为了配合语文学习（识、读、写）而设，而与音乐、美术等并不同例。即使习字也有端正、整齐、美丽的有限目标，但与艺术课肯定无涉，甚至授课标准背道而驰、截然相反。小学生学习"习字"课，也决计不会有将来想当专业书法艺术家的念头。此外，习字之"写"并非独立，它是为文字、文章、文学的识和读服务而设立并作为依附的。每个年级超简略的"习字同前"重复四字的表述方式，显示出明显的附属性。

能把这样的"习字"（写字）学习，等同于书法学习吗？但长期以来，我们一直习惯于认为：这就是书法教育的最早形态，从而推导出"书法＝写字"的认识和印象。

由语文课的"习字"，到艺术课的"书法"，看看都从汉字出发，如此紧挨着，不过一步之距，其实却有万里之遥。

如果我们再追问下去，在20世纪80年代改革开放初有过的大学办书法专业的观念

讨论中，提出的书法是文字和文学（大学中文系），还是艺术形式表现（浙江美院中国画书法系）？或者再追问一下功能：是文辞语义供阅读的所谓写字式"书法"，还是作为特定的审美艺术表现形式的观赏式书法？那么毫无疑问，习字课是前者，而书法课是后者。清末光绪年间的钦定课程中的"习字"，压根儿不会掺有书法艺术的念头。只不过我们后人"不学无术"，粗心浮气地把它混淆起来；以为既然大家都是汉字，彼此彼此而已。

客观地看，这种"不学无术"在民国初年之所以出现，其实也是无可奈何。因为除了习字课是有文化学习以来长期形成的在技能上的现成经验模式以外，在清末民初，其实书法也还未蜕变为真正的艺术形式。除了现成借用习字模式作为基础之外，书法也找不到真正属于自己的、作为审美与艺术的入门级技能基础和训练课目基础内容。

所以，才有发育很不成熟的"习字"代书法以为基础的权宜之计。又比如若要论及作为艺术标志的书法进入展览时代，中国古代肯定没有。近代"西学东渐"，清末开始举办大量的美术展览会并形成体制，先行的西洋舶来之油画、版画和后起的中国山水、花鸟、人物画办展览会，在民国伊始就已经遍地开花、蔚然成风；但书法却一直没有这种敏感，直到30年代中期，才有沈尹默办独立的个人书法（艺术）展览，而且因为共识度太低，几乎没有引起社会反响。这种迟滞迂阔、满足于书斋交流而孤芳自赏、不屑走向社会大众的封建士大夫式艺术观念，表明了书法在当时，在自己尚未真正进入艺术领地之际，肯定愿意接受鸠占鹊巢、以现成"习字"作为本门基础而不愿费心费力另起炉灶的必然选择。

这就是说，如果把写字基本功和书法基本功合为书法艺术的完整基础概念的话，写字基本功通过中小学启蒙式"习字"课即可获得，而书法基本功（艺术/美育）则基本付之阙如。从"基础"概念出发论，书法只有写字基础，却没有艺术基础——它只有半个基础，而且是非艺术、非审美的。这种残缺不全、没有自家基础的现象，正是长期以来书法屡次被拒之于艺术门外的根本原因。文化大家郑振铎具有极高修养，却明确指出书法不是艺术，即是典型一例；或在即使好不容易挤进艺术圈之后，也被指为"准艺术"即预备性的、非正式的、低人一等的艺术"外室"而已。

细细排列一下从民国到中华人民共和国成立后20世纪60年代的书法基础入门教科书和出版读物，这种用写字代替书法或写字与书法用语混淆的、今天看来属于陈腐的非科学的印象极其深刻。我们现在分别从书写的实践入门读物教材和学者理论家的书法相关著述这两条线索入手进行考察。

（一）考察民国以来新教科书与启蒙读物中"写字＝书法"的出发点

在新办学堂之前，其实无论是写字还是书法，只有描红仿影练习纸，是无所谓教科书或教材的。民国初年，借助于出版业的迅速近代化，启蒙入门读物大量面世，书法入门或怎样写书法之类的书籍和教材开始陆续面世。又加之清末新办学堂中已有"习字"课实施若干年，早已形成先入为主的认知惯性，故而从"写字"出发，是自然而然的想法。兹排比数例，以见大概：

首先是实践类书籍：

1. 从写字出发的视角

民国八年（1919），上海中华书局出版甘肃刘养锋的《习字入门》，此后十余年间多次重版，在20世纪20年代影响甚大。刘养锋旧学出身，曾赴日本留学，又在西北军吉鸿昌部任职，任宁夏教育厅长，新中国成立后以地方贤达身份也多有贡献。刘氏擅写一手官场通行的馆阁体，以科举楷字驰名于世。当然，既然是"习字"，必是正楷，与篆隶章草无关，这正是馆阁体的着力点。这部《习字入门》应该是刘氏总结科场写字的经验体会。而书名言明"习字"，是与中小学"习字课"同一出发点。全书第一章为总论（姿势、器具、时间、精神、次序、运笔），第二章为楷书（永字八法、分部配合法、全字笔画先后、全字结构），第三章为行书，第四章为草书，第五章为结论（作字之道、书论口诀）。因为是"习字"，故所论皆以写字所需为准，唯其又论"楷书""行书""草书"，其实应是楷字、行字、草字而已，但"习字"的立场范围，与草书又没什么关涉，何以列之？且既列"草书"，并非习字，又何以不列篆书、隶书？

又结论章开篇有"作字之道，由生而熟，由熟而巧"。不言"作书之道"，是尽量想把握住自己著述的"习字"立场——但习字并没有多少理论可谈，故多取以"字"为准、掺入"书"旨的方法。"字"主"书"副，是当时惯用的编排手法。

2. 以书法混同于写字的做法

邓散木是民国时期知名书法家中著作宏富的一位，在新中国成立后更有好几部推广普及书法的启蒙入门著述。但他著述的《怎样临帖》在章节上，列执笔、运笔等技术要领之后，在第九节列目"写字工具的选择和使用"，明显是以本属书法艺术的"临帖"需要，转向"写字"——是写字工具，而不是书法工具。更有意思的是，他还有一册《草书写法》，其目如下：（1）专用偏旁；（2）借用偏旁；（3）二字近似；（4）三字近似；（5）四字以上近似；（6）同字异写；（7）异字同写；（8）特殊结构。虽是为写"草书"（肯定是"书法"，因为习字不需要）作指引示范，但它类于民国于右任标准草书而更趋于技术化；名为"草书"（书法），实为"草字"（文字）。这是一种以书法为名而行文字书写之实的"写字"式立场，是我们过去常见的《草字汇》（又如今之《草书大字典》）的立场。我以为，"草书写法"的真正内容，应该是在草字基础上的张芝草法、索靖草法、王羲之草法、王献之草法，以及孙过庭、张旭、怀素、黄庭坚、米芾、赵孟頫、徐渭、董其昌、王铎各自不同的草书写法，是有书家个体性情在内的艺术表现的书法，而不是标准草字。一则是"字"，一则是"书"，两者难以混用也。再者还有邓散木在1963年撰稿而当时未及出版的《书法百问》，其中不但列目是写字式的，如执笔、运笔、用笔、结构、间架、行款、临摹、选帖、工具等，基本上都是写毛笔字的基本要领，与审美、"美育"关系不大，更设立"问题1：什么是书法？"，其回答是："书法是指汉字的书写艺术。包括用笔、结构、间架、行款等方面。"后面更是提到"在学习、工作和社会生活中，能够提高服务性能"云云，似为写好字、服务社会而设，与书法艺术审美并无瓜葛。而在最后设定的"问题97：我练习了好久，字还是写不好，这是什么原因？"，指的还是"字"之写不好如何如何，完全没有关于学习美、感受美、创造美的书法"美育"式基础内容。这正是重实技的书法实践家常有的视角——不重视书法整体美感的培育，只关注一笔一画的技能要领。以为"书写技能"就是基础，殊不知书法艺术"美育"是更整体、更重要的基础。

（二）考察民国以来学者理论家著述讨论中"写字＝书法"立场的混同现象

兹举几份理论类书籍和论文，作为分析案例。

1. 法学家徐谦

民国十年（1921），上海会文堂新记书局出版徐谦的《笔法探微》。徐谦为光绪三十年（1904）进士，入翰林院，后任中华民国司法部次长、最高法院院长，南京政府司法部长，是一代法学巨擘。《笔法探微》一书的编撰，应与他科考中进士、擅长馆阁体书法、经验丰富有关。全书卷首有"自序"，从"书为心画"开始说起，第一句话的艺术观念，已远超时侪，慧眼独具。

> 书之为物，岂曰美术云尔哉……美术，惟中国毛笔书第一，而画次之。西方无毛笔书，且无以书悬壁间为美观者……善书者乃以书作画，画中有书，此中国书法之所以为美。

民国初年竟有此书法艺术美的精论，让我们大为惊诧。但观其目录，却仍然有明显的"写字"痕迹在。如"执笔法""用笔法""笔力"三大章；"用笔法"分为藏头、护尾、盈中、出锋、转笔、折笔、往复、啄笔、磔笔、趯笔、掠笔、勒笔；"笔力"分为指力、腕力、肘力、腰力，这些内容，都是写字的常识和基本技法动作要领，而于书法之艺术美，其实关碍不大。也即是说，在理论定位上，徐谦有非常高的书法美的观念，认为书法可以与画比，联想十分丰富。但一落脚到实际，仍然是执笔法、用笔法、永字八法这一套"写字"之法而已。"美"固然是大目标，但支撑这个大目标的，仍然只能是"写字"的基础知识术语系统，而找不到"书法"作为艺术"美育"的专用系统。

2. 国学大师梁启超

1926年，梁启超为清华教职员书法研究会作演讲《书法指导》，这是一份最重要的书法推广普及文献。因为它面对的，并不是专业书法家，而是于书法并无多少积累、纯属业余爱好的理工农医的大学教职员。它符合我们所说的社会教育即"美育"的讨论范围。《书法指导》的目次如下：（甲）书法是最优美最便利的娱乐工具；（乙）书法在美术上的价值；（丙）模仿与创造；（丁）碑帖之选择；（戊）用笔要诀。

因为面对成人，又是研究会团体演讲，除了最后讲"用笔要诀"涉及写字之外，

其他四项均是"书法"艺术内容，如美术，如"娱乐工具"而不是日常实用工具，如讨论文艺学中最常见的主题：模仿与创造，如讨论碑帖的书法艺术经典选择而不是汉字写法对错——这是最早的、最标准的书法"审美居先"的普及样板，堪称为民国书法启蒙开了个弥足珍贵的好头。也即是说，从清末民国直到中华人民共和国成立以后，若论书法的社会教育或面对公众的"美育"，梁启超的《书法指导》是最先知先觉、最超前，当然也是最重要的历史性文献。

但是很遗憾，这样的优秀传统，在尚未有新思想触入的、迂阔暧昧的民国书法时期，其出现及存在本来就极其珍贵，但实际上它并没有受到应有的重视。写字式的旧观念，固执而庸碌，安于现状，但却仍然是当时的"主流"形态。

3. 美学家宗白华

由此我又想到民国时期的美学大师宗白华，他是近代美学研究中对书法最有成就的佼佼者。他在1935年于中国哲学会作题为《中西画法所表现的空间意识》的演讲，并在1936年商务印书馆《中国艺术论丛》第一辑发表的同名文章中，已明确"中国的书法本是一种类似音乐或舞蹈的节奏艺术，它具有形线之美，有感情与人格的表现"，字字烁金，堪称近代中国美学家中据于最高端的大师。但是很有趣，一旦落实到具体，他又立马回到汉字（写字）上来：

> 中国的字不像西洋字由多寡不同的字母所拼成，而是每一个字占据齐一固定的空间，而是在写字时用笔画，如横、直、撇、捺、钩、点（永字八法曰侧、勒、努、趯、策、掠、啄、磔），结成一个有筋有骨、有血有肉的"生命单位"，同时也就成为一个"上下相望，左右相近，四隅相招，大小相副，长短阔狭，临时变适（见运笔都势诀）"，"八方点画环拱中心"（见《法书考》）的一个"空间单位"。

站在与西洋字母比较的立场上，点出中国字的造型特征，这无疑是宗白华作为美学大师超越同侪的卓越慧眼。但值得注意的是，他仍然立足于中国字，又提出"每一个字的空间"；这是把中国字等同于中国书法，没有拓展伸延出进一步探讨书法"美育"的艺术空间。亦即是说，若以某一字作比：比如同一个"每"字，有二十个

"每"字，汉字的空间是一样的（即印刷体）；但欧颜柳赵所书的"每"字，甚至他们每一个时间段书写的"每"字，可能是非常不同的。在洋文与汉字之间的比较中，宗白华有敏锐的慧眼；但对汉字（如印刷字）空间之美与书法艺术空间之美的进一步的差异，是不是也还无法把握甚至尚未发现和悟得呢？

这个问题与我们的论题直接有关。首先，看看宗白华引用的事例，仍然是"中国的字"而不是书法；是关注汉字之特征和自然美感，而未上升为书法的艺术美感。这正可证明：在他的心目中，书法等于汉字，汉字即代表书法。而在我们看来，就楷书而言，汉字的天然之美，只是一个"物质存在的"的基础，而欧楷、褚楷、虞楷、颜楷、柳楷、赵楷的千姿百态，才足以证明（与绘画相对应，和音乐、舞蹈相表里的）书法艺术之美，两者明显不在一个层次上，只举汉字，舍高就低。倘若站在书法美育、美学的特定立场上评价：作为美学家，宗白华也还只是完成了一半路程。

在当时，要完成从汉字到书法的更高一层转换，恐怕还难以寻找到比宗白华更有能力的学者。

4. 美术史家俞剑华

1934年，著名美术史学家俞剑华的《书法指南》由商务印书馆出版。作为在美术史论方面著作等身的大学者，俞剑华当然没有像一般实践家那样，只局限在技术技能上，在第一编总论中，他开宗明义先列五章：绪言、求师、天才、学力、学程，体现出他作为一流学者不同凡响的风范。但在第二编讲笔墨纸砚用具、第三编讲碑帖之后，第四编讲运笔（执笔、笔法），第五编讲点画（点画、偏旁和永字八法），第六编讲结体（欧阳询三十六法、李淳大字结构八十四法、九宫格），直到第七编讲书体，综观其立场，仍然是一个写字为主、以"写字＝书法"传统观念史为准绳的支配形态；只不过第三编、第七编是有"书法"作为艺术审美的痕迹的。尤其是在第一章"绪言"之开宗明义，因为重要，兹长引第一段如下：

> 书法为人生所必需，上至政府，下及平民，文人学士，贩夫走卒，函牍往来，书籍记载，以及商家匾招，厅堂联屏，无不需用书法者……若书法优良，则不但自己挥洒便利，应付裕如，且可以辅助友人，使人敬重，增进地位，提高职业。

社会上诸般事业，既离书法不能办理，故工书法者，不但于担任职业时，有胜任之愉快，即于改业时，亦有充分之勇气。其裨益于人生，良非浅鲜。

在这大段的叙述中，书法的价值即在于"函牍往来，书籍记载，商家匾招……"，其目的是"辅助友人，使人敬重，增进地位，提高职业"，书法是用来替社会办理事业、择业、人生的。在此中，我们看不到一丁点的艺术与审美。与其说是讨论"书法"艺术，不如说是在谈"写字"应用。但依此而伸延，今之这些依靠写字的社会工作职业应用，已经被电脑、互联网、键盘打字彻底取代，那么书法是否应该消亡了？依此逻辑，如果没有职业选择、事务办理等等社会文化功用之需，在今天的互联网时代，书法是否已无存在之必要？

进而言之，俞剑华还指出"书法"所拥有的全民性。政府平民、文人学士、贩夫走卒，人人都有不一样的人生。于是书法既"为人生所必需"，自然人人皆是书法家——人人皆写字是不假，但人人都成书法家，这岂不是荒唐之甚？今天书法界如此混乱而良莠不齐，人人以此自得自诩，不正是拜这种"书法观（写字观）"之所赐吗？

无须怀疑，俞剑华毕竟是美术理论大家，有足够的艺术修养和敏感度，虽然他在写字与书法之间稍有疑惑，但他在另一段论述中却有认真的思考和清晰的辨识力。

> 书法之目的约有二端，一为实用，一为美观……则已由实用之领域，进入美术之范围。由此可知实用书法者，乃普遍的而为社会全体人士所使用，美术书法乃特别的为专家之业..在昔实用与美观不分，国家以文章书法取士……总角习之，皓首不已，书法遂成终身之业..其有特别之天才，与夫不受经济时间之限制而有书法之嗜好者，则可于获得应用技能以后，再求高深广博之造就，而为养成书家之预备。

在这一段文章中，清晰地区分出"实用书法"与"美术书法"概念之不同。这又是俞剑华在当时的石破天惊、先知先觉之语。只不过，在20世纪30年代，书法尚未进

入"展厅文化"时代，对于"写字""书法""书法艺术"之间复杂的理论关系，俞氏尚未有清晰的辩证；但这种敏感，却是同时代其他书法人所不具备的——以书法混于写字，以写字代指书法，或干脆认定"写字就是书法"，在当时比比皆是；连俞剑华先生这样的史论大家也曾经深陷其中，只不过他毕竟是理论意识修养全面而能力超强之人，已经超前提出了"实用书法"（写字）与"美术书法"（艺术）的差异所在。

只可惜，这样的灵犀一闪，终究只限于学者见解，影响不到书法界；因此也只是个只言片语的个案，进入不了书法史。平心而论，它本来应该成为百年当代书法艺术转型的契机的。

（三）伸延考察：一直到新中国成立后：仍然把写字作为书法来看

新中国成立以后，已经是日新月异了，北京作为这一国家核心的首善之区，与上海、广东、江苏、浙江一起，拉开了书法新时代的序幕。在拙著《现代中国书法史》中，我曾经分专章论及过这一史实。当时具有全国甚至国际影响的，是北京的中国书法研究社和上海的中国书法篆刻研究会。上海是以沈尹默为首；北京则是由高官显宦们先行出场，如郭沫若、齐燕铭、李一氓等，而负责研究社者，名义上是社长老进士陈云诰，实际上具体运作的，则是郑诵先先生。在推广普及书法中，他贡献卓著。

郑诵先为一代名家，工章草，实践上有充沛的积累。但他对中国当代书法最重要的建树，是以书法面向社会爱好者的初阶启蒙入门定位，在一个百废待兴的时代，编著了两册书法读物兼教科书《怎样学习书法》《各种书体源流浅说》，均由人民美术出版社于1962年出版。

如果说，《各种书体源流浅说》是基于书法教学的视角，即以习书之初的书体概念出发，以篆、隶、楷、行、草五个项目进行分章进行经典解说，而没有采取笼统的秦、汉、魏、晋、唐、宋、元、明、清的书法通史方式，相比于一般书法读物已有明确的教学传授立场的话，那么《怎样学习书法》，应该就是直接指点技法笔墨于初学的入门秘籍。但更关键的问题，这个"入门"是写字的应用入门，还是书法审美学习的艺术入门？我们在此中看到的，仍然是一个混淆的含糊的习惯做法。在过去，这些本来是不分的。

《各种书体源流浅说》虽然是"浅说"，但至少还是立足于艺术的专业的书法

学习；而《怎样学习书法》虽名为学习书法，其实基本上仍然是立足于写字，其录如下：

> 一、什么是书法（书法和文字，书法的实用价值，书法的艺术性）；二、学习书法应有的各种技巧（写字时全身的姿势，指、腕、肘的运用，执笔的方法，用笔的方法）；三、楷书是学习书法的基础（楷字基本笔画的统一名称和形式，研究唐代欧、虞、褚、李、颜、柳六家的准则，每个字的结构形态）；四、临、摹和创造的关系（临、摹碑、帖的各种方法）；五、"永字八法"。

仔细分析一下这份目录，从第一至第三章还有第五章，都是讲"写字"而并没有书法"美育"的内容。更重要的是，目录中的用词，有时是"楷书"，有时是"楷字"，并无定则。在讨论唐六家书法的同时，又提到"每个字的形态"而不是"书"的艺术形态，至于进入第一章"什么是书法"，有许多是混合着谈书法与写字，几乎可以说不分彼此。

也就是说，直到1962年时，在当时我们最好的书法家心目中，"写字"和"书法"仍然混用概念而不作学理区分；用的是"书法"，其实讲的都是"写字"。与民国八年刘养锋《习字入门》相比，原地踏步，在认知上并没有太明显的进步。

更重要的是，在这个两分法的简单模式中，我们还发现一种逻辑关系：要么是基础级的实用写字，要么是高级的书法艺术创作；若在高端的书法创作中寻找自己的"基础"，那就别无选择，只能选作为别类的"写字"（而不是艺术的审美）——书法是艺术，但它的基础却是非艺术的写汉字，两者之间无论是价值观、本体观、方法论都完全不衔接。但我们却心安理得地引为当然。仔细思忖：恐怕天下之怪，莫此为甚。

由此引出的一个质疑就是：在艺术书法专业学习和实用写字大众学习之间，是否缺了中间衔接的一环：书法"美育"？其实它正是书法艺术赖以成立的审美基础（而不是实用写字的基础）。书法艺术的基础，是"美育"。而实用写字的基础，是"技能"，它可以在技能上作为基础的一个局部，但肯定不是主导主流，更不是全部。

我们试试来讨论书法"美育"基础的问题。

站在书法艺术高端立场上看作为支撑的"基础"，判断究竟是写字技能基础还是书法美育基础的一个最重要标志，即是有无系统、古典的艺术经典审美视角。点画撇捺，横平竖直，是汉字规则，不足以成为成熟系统的书法"美育"基础；而含有对线条、造型、风格、形式、技巧表现、抒情写意、创造独特性、五体书、南帖北碑、各家各派等问题进行讨论的，这些才是书法作为艺术"美育"基础的根本。对一个书法艺术的学习者而言，书写和写字本来是人人必需的，当然绕不开。但在书写行为之上，首先要建立起一种艺术审美的眼光。这时候，汉字就是字，正确无误，这必然是不可或缺的，但它在书法整体中只占30%的基础；而汉字又已经不是字，用审美眼光来看，它们是一个个美的空间造型，这才是后面70%的作为书法艺术基础的丰富内容。

基于此，纵观各家论述或著作，"写字"与"书法"的实用术语概念究竟是混用还是区别，技能基础和美育基础究竟是不分彼此还是各有侧重、泾渭分明？这些必然成为判断当时书法家是专业还是业余、内行还是外行的试金石。

三、一个特例：民国《书法大成》和《写字手册》对举

检诸民国时期，我们欣喜地看到，其实已经有这样的先知先觉者。平襟亚编的《书法大成》是当时风靡天下的书法经典出版物，又是由当世书法名家如沈尹默、白蕉、潘伯鹰、马公愚、邓散木等人挥毫作书临帖示范，书法界无不推为圭臬。但过去我们没有注意到，他同时推出的，还有另一本配套的《写字手册》。

《书法大成》编成于民国三十七年（1948），中央书店1949年出版。有《卷头语》云：

> 处身社会，既在需要文字，则书法之求精，自亦急不容缓。信使人人能精于书法，则处理人事，亦将游刃而有余矣。本书之编，约分两大部分，先之以书法之指导，俾循是以求笔势之挥发，间架之安顿，附以各家临摹碑帖之示范……俾学者得循是以进入艺术之园圃。由学致用之途径，盖尽于此。

又有"编者例言"引如下：

> 编者征集当代名家书法殆遍……内容各体粗备，俾学者性之所好，择尤临摹，获益匪鲜……先列正楷，次及行草，以迄隶篆……更殿以附录，备作书法应用之借镜，与夫审美者之鉴赏。其间如诸名家之诗词手稿，暨尺牍真迹，以及立轴、屏幅、楹联、扇页、日记、写经等，诸式具备，悉属当代名家之精心杰作……条分缕析，既详且备，用供学习书法之基础。

观其目录编排，为当时书法名流挥毫之"正楷临范""行楷临范""隶书临范""篆书临范"，其后则有大量诗稿书简和立轴、屏幅、楹联、扇页等作品示范，与写字类普及书截然不同，作为书法艺术的作品意识和名家意识极强。

次年即己丑1949年，万象图书馆又编成《写字手册》，封面格式同于《书法大成》而变其色调。编者高英有《卷头语》明言：

> 斯编与《书法大成》为姊妹作，但侧重于技法及理论方面。其次《书法大成》则取材于近代诸名家之法书为范本，此则以古人之代表作品供学者之欣赏与临摹，区别在此，各有所循。

而其目录则为"执笔法""永字八法""笔阵图""结构法""欧阳询三十六法""李淳大字结构法"，以及"学书实务""运笔基础"，尚有横、直、点、撇、捺、挑、勾、折各法等，其后是大量临习古法帖的示范。观其所列目，基本上是书写技法要领。

据此二书之引，我们可以做出如下两个判断：

1. 平襟亚（1892—1978）于1927年创办中央书店，1941年又创办万象书店和《万象》月刊。《书法大成》和《写字手册》并成当时书法姊妹畅销书，当然是出于他这个书店老板一手策划出版之功。仅从书名上看，一指"书法"，一名"写字"，区别十分明显，证明平襟亚的认知十分专业。考虑到他作为文艺家和出版家的广泛人

脉，尤其在书法圈名流朋友极多，这样的"书法"与"写字"在书名上区分，在当时是十分超前的。

2. 但在当时，平襟亚和书法同道们只是凭直觉，并无今天的理论分析和逻辑归纳演绎的辩证能力，于是虽书名已有分别，但在编例和《卷头语》行文中，仍然有不同程度的混淆。比如在《书法大成》的《卷头语》中，题为"书法"，却大谈"文字之为用，尤更迫切"；"处身社会，既在需要文字"；"精于书法，则处理人事亦将游刃有余"。而在另一册《写字手册》的《卷头语》中，既定位"写字"，又言及"为学习书法者之借镜"。这就是说，虽然书名的区分已经十分了然，但在具体展开中，因为没有人提出清晰明确的术语界定的理论梳理工作，两者之间仍然会有一定程度上混用的现象。当然瑕不掩瑜，过渡时期这两部书的出版面世作为一个难得的范例，还是弥足珍贵；因为它们给我们提供了一个学习、探究、发掘，尤其是细细讨论"书法"与"写字"概念在民国后期异同主次关系的思考空间。

民国至新中国成立后的交替前后，各种书法入门启蒙读物出版，特别是《书法大成》和《写字手册》的同时推出，一是指向"美育"，书法的艺术基础；另一是指向实用书写，书法的物理基础。这也许正是无意之中回答了我们迟至八十年之后的质疑和追问：书法究竟是文字书写和文学，还是艺术审美形式表现？当时的贤智之士，其实已经在朦胧中意识到这两者中间有差异，不可混为一谈，而寻求的答案也已经倾向于后者。

其后值得思考的历史事件，是浙江美术学院1962年创办书法高等教育，为什么是在美术学院不是在大学文学院？潘天寿先生这一代，虽然没有我们今天逻辑清晰的分类与判断，但他的立场是艺术、是专业，这却是毫无疑问的。陆维钊先生制订的教学大纲中多有艺术学习的内容，广临各家碑帖，而不以写字式的一技应世，还提出"想象力"理论。这些都与写字无关，而是定位在审美力培养和艺术学习。他们当时也许限于时势，还无法清醒而理性地将"书法"与"写字"像今天在"展厅文化"时代这样来做对应式的逻辑推理与思考；但他们必定看到了此中差异，并积极探索书法作为"艺术"（而不是写字）的最大可能性，为此做出了卓越贡献，开了一代风气，这却是毫无疑问的。只可惜，当时这样的立场却因投入人数太少，尚无法建立起清晰的专

业意识并产生时代影响。

四、四十年来"展厅文化"对书法艺术自觉的催化推动

真正的转机，是1980年全国展和随后的1981年中国书协成立，尽管在一开始的十余年中，写字式书法仍然是国展参展的大多数，但因了全国展和各级展览频繁举办的推动，书法的艺术价值取向则在产生悄悄的、坚定不移的变化。遗憾的是，这种在终端依靠比赛竞技、以书法的赏心悦目即视觉形式观赏来服务于大众，并形成"展厅文化"现象以刺激书法的艺术创造力的推进方式，并未投射到初阶式启蒙入门教育上来，于是形成了初级基础是写字、书法展则重艺术的二元化局面。

如前所述，从第九届到第十二届国展，尤其是这一届国展有六万人投稿，有这么匪夷所思又自信满满的庞大投稿群体；人人会写字（钢笔字、毛笔字）的社会现实告诉我们，投稿的绝大多数作者，应该占85%以上的作者，其实是写字家。他们在书法的100分中，最多只达到30分的水平线。而少部分真正有艺术追求的精英式书法高手，能够达到70%以上的入围级或提高级的书法艺术水平线，其人数最多不会超过15%即九千之数。而在其中真正有机会入选获奖的，恐怕还得减半甚至三分之二，约在三千之数。

以此来看中国书法界的人才构成，大量的写字家和少数书法艺术家，构成了这样一支庞大又庞杂的队伍。某一届国展竟有六万人投稿，这样的壮观场面和热情洋溢，令人完全无法想象。也就是说，我们面临一个非此即彼的两难推测：

——要不就是国展自身定位太低，业余爱好均可掺和，无论省级、市级、县级、乡村级、社区级，一概欢迎接纳；即使水平层级不清，审美标准不明，但人人都可以来一试身手。

——要不就是投稿人自估太高，分不清写字与书法艺术的差异，以为只要会拿毛笔在宣纸上大笔一挥，任笔为体、聚墨成形，即是书法，即有资格投稿。

在今天看来，两者必有一谬。但国展最后的参展获奖，过关斩将，要求极高，定位当然不低；至于投稿不设门槛，向全社会公众开放，这应该是一种艺术民主的健康

风气；但由此带来的良莠不齐、鱼目混珠，也是一个不争的事实。而在此中，较少"美育"培养但却在写字上花过功夫的大批国展省展投稿者，就成了自估过高的"嫌疑者"。而且，不仅仅是工农民众，即使是大学教授、科技专家、知识精英、社会名流、企业大佬，也许都可以写一手工整的汉字，但也完全可能在书法"美育"方面零纪录甚至是负纪录：对一件具体书法作品的优劣高下、雅俗精粗，显得毫无判断力，即使他们的身份是本行业事业有成的精英也无济于事。

六万投稿者的庞大数字存在告诉我们，在这个匪夷所思的当代书法现象中，绝大多数书法爱好者在缺乏"美育"培植土壤的近现代进程中，是在自己敢写字、会写字，错以为自己就是书法家的认识误区中，盲目自大地向国展投稿，希望参展获奖，并且因为落选而愤懑不平，大声责怪评审不公，自己的水平被冤屈了云云，却忘了从根本上说，其实症结在于没有过书法"美育"这一道关。字可以写得很好，但对于丰富多彩、千奇百怪的书法美却十分钝感。不关心《伯远帖》《快雪时晴帖》《频有哀祸帖》《鸭头丸帖》《兰亭序》之间的细微差异，更不关心书法艺术中的抒情、写意、想象力、形式塑造、独创性等内容，只管闷头练字，九宫格、米字格，要想在高手如云、精英辈出的国展中占一席之地，谈何容易？许多时候，差错不是在水平的高下优劣，而是在于取径不同，即"写字"和"书法"双轨之间难以交叉的问题。

这当然不能怪投稿者，而是我们这些在书法学习、书法教育、书法研究、书法创作方面投入一生、引为毕生事业的专业人士没有尽到责任的缘故。在近代以来的百年之间，我们一直没有对"写字"与"书法"之间的性质区别和价值指向，以及初级作为"美育"的书法基础和高端的旨在创造美（即定位为"美学"层次）的书法创作之间，进行各个角度、不同层次的深刻而系统的辩证。而这样的工作本来应该是早就要做完做妥当的——我们没有做或迟迟不做，是我们这一代人的失职。

对几万国展投稿者而言，只靠实用写字基础这样的传统认知模式，是永远也达不到自己愿望的。一件能进入国展的作品，除了写字功夫之外，还要面对多得多的书法"美育""美感"方面的全方位挑战。从笔墨表现技巧的多样性和风格的个性化开始，情感的寄蕴、作品形式的新颖度、尺幅大小（如蝇楷小册和榜书巨制）所引出来的观赏心理、书写文辞与书法作品氛围的契合度、作品主题的提炼和价值取向、浩瀚的历

史经典在创作作品中的呈现和回响、与当下社会/民生/时代"同频共振"的能力，最终则是作品整体的完美度。在此中，每位作者每件作品，水平当然可以有高低不同。但这么多不能缺位的审美内容，倘无系统周到的"美育"基础作为支撑，仅凭一个"写字"技能，如何涵盖得了？

五、当下书法课教材的不同定位和"审美居先"的美育立场
——以《书法课》为案例

2011年，教育部发文《关于中小学开展书法教育的意见》（教基二〔2011〕4号），明确提出中小学"书法教育"的概念和要求。尤其值得注意的，是在名称上特意把"写字课"改名为"书法课"，并开始倡导"书法进课堂"，规定中小学都要开书法课。它包含了两个含义：

第一，通过课程，要中小学生人人会写书法（所以改名为"书法课"而不仅仅是会写字），和原来的习字课（民国时期）和写字课（中华人民共和国成立以后）相比，减弱了技能上的要求强度，多了一个弘扬优秀传统文化（文艺）和追求汉字书法之美并初步体悟、感受整体传统文化之美的目标，要求更高了。

第二，既然特意要费力气改课名为"书法课"，那就必须区别于原有的"写字课"模式。书法是艺术修为，而写字是文化目标。过去写字课不独立成科，归属于语文课，作为学习语文识文断字的"识、读、写"基本功的一个组成部分（占三者之一）；那么既然要改名，今天的"书法课"理所当然地应该成为艺术类课程，与音乐、美术、舞蹈并肩而立——是"美育"而不是知识、技能传授的立足点。书法课的上课教师也当然不应该是习惯上的语文老师兼差；"术业有专攻"，在互联网键盘打拼音或今后的网课、慕课还有语音及视频上课时代，许多语文课教师自身的写字能力也十分弱，而书法能力肯定是达不到起码的及格线的。这是客观事实，不必讳言。

要各中小学统一专设"美育"性质的书法课教师岗位，当然是很难的；而今天的语文课教师，要胜任写字课已是大不易，要再上新的"书法课"（艺术课）更是无法应对。所以"书法进课堂"步履艰难，目前看来，仍然是一个成效未彰的美好愿望；

可以在个别发达地区有一些效果，但离全国统一配置则还很遥远。当然，教师和教学已经是一个大瓶颈，而教材的编写和实施，遇到的困难和挑战更大并难以逾越。

当下的教材，是"习字"课教材，还是书法艺术课教材？顾名思义，从名实相符上说，既然已经把"写字课"改为"书法课"了，那么今天中小学所使用的教材，当然应该是"书法课"教材。其特征应该是重在弘扬汉字之"美育"，而不是练习"写字"之技能。

但统观今天我们教育部审定的十余种"书法课"教材，绝大多数都是旧模版、旧视角，只习惯于原有的熟悉的"写字"内容，而对于"书法"审美、"美育"却漠不关心或偶尔涉及；也即是说，总体上还是"老方一帖"，还是在走五六十年前书法就是写毛笔字的老路。

兹举2014年教育部审查通过的部颁"义务教育三至六年级"《书法练习指导（实验）》教材数种目录，以见大概和所采取的授课立场：

北师大出版社的教材，第一单元第1课［斜钩］，第2课［卧钩］，第3课［竖弯钩］，第4课［横折钩］；第二单元第5课［提］，第6课［竖提］，第7课［撇点］，第8课［集字练习］；第三单元第9课［两横并排］，第10课［两竖并列］，第11课［横竖组合］，第12课［撇捺组合］……目长不赘引。

人民美术出版社的教材，第一单元"横、竖的书写变化"中，第1课［长横］，第2课［短横］，第3课［左尖横］，第4课［横的组合］，第5课［曲头竖］，第6课［弧竖］，第7课［竖的组合］；第二单元"撇、捺、点的书写变化"……目长不赘引。

华文出版社的教材，第一单元第1课［月字旁］，第2课［火字旁］，第3课［提土旁、王字旁］，第4课［口字旁］……目长不赘引。

我们在此中看到的，是一种字怎么写、笔画怎么写的技能型意识，要么是笔画书写规则，要么是部首偏旁规则，这些都是教汉字书写时由语文老师在"识、读、写"时必须要讲的内容，它重在汉字书写时对笔画字形的技术行为指示，但却很少有对书法审美形态感受能力的培养，换言之，它们多是技能操作型的，而不是审美观赏型的。虽然也有如把"横"笔分成长横、短横、左尖横等等对线条的形的关注，与写字相比，

在对"形"的区分把握上已有进步；但最后落脚之处，还是重在"写好"而不是"看懂"。它还是偏向于文化技能型的，还是与过去"习字课"（与过去语文课归属）相同或相近的立场。

真正的"书法课"，艺术审美和美育的"书法课"，又要面向儿童与中小学生的初学者，或许还要同时兼顾成人爱好者需要的入门级的"书法课"，还要面对互联网时代和今后语音时代、视频时代、人工智能时代的"书法课"，究竟应该呈现出什么样的形态呢？

检诸上引的目前许多"书法课"教材，固然有许多优点，在教育学家和书法家们的努力下，编写水平、系统化程度和严密性都很高。但归根到底，在基本立场上即"写字"还是"书法"上，仍然体现不出一个新时代的新思维还有新视角——或曰独属我们这个互联网信息时代、人工智能时代的新的出发点。

基于对现状的基本评估，在区分"写字"与"书法"之不同，区别"写字基础"与"书法基础"即"美育"的对比讨论之下，我们萌发了自己来着手编一套《书法课》教材（含小学三至六年级书法课内容、也包括成人学书法的社会教育内容）的念头。既然大多数人还摆脱不掉清末以来"习字课"的桎梏，而我们又恰逢一个"千年未有之变局"的大时代，它应该包含当今时代已有的两个极为关键的变化的新内容：

一是书法成为纯艺术、视觉艺术即"观赏艺术"，进入艺术竞技时代和"展厅文化"时代，这是五千年书法史中所未有的。不管我们愿不愿意，它就是一个客观存在，是一个不以人的意志为转移的严峻甚至冷酷的现实。你可以欢呼雀跃，也可以深恶痛绝；但它还是在那儿，不会因你的态度而改变。

二是书写进入互联网键盘拼音时代，在今后更会进入语音和视频时代，实用书写的社会需求功能会被迅速弱化，甚至可能走向消亡，书法的实用基础不再被重视，而它的审美、美育功能却会越来越成为主导因素。这同样是五千年书法史中所未有的。它也是一个事实，无法改变。

当然，还有一个即时的变化也不可忽视：最近几年，国家为了推动与经济建设、社会建设相匹配的文化建设，提出了"新时代文明实践"体制构建和对社会各阶层公众的"文明素质提升"教育的时代需求。它又为我们提供了一个新的书法挑战：不限

于儿童少年的中小学生上课，要面向社会全体公民（市民和村民），主要是成年人，进行书法式的"美育"普及推广。相比于音乐、舞蹈、绘画、戏剧、雕塑、影视各个艺术门类，书法因其最传统，又因为紧紧衔接于汉字文化，在诸艺术中最能直接代表中华文明，而具有先天的无可比拟的优势。但是请注意，它肯定不自限于学文化式的"习字"技能，它也不是少数人的专业艺术创作，"文明实践"的定位，必然是书法"美育"而不是创作。

面向全民，又是艺术之美。这是我们编写教材时的指导思想。它兼任"书法进课堂"这一适用于中小学生的学校教育，又适用于"文明实践"这一面向全体公民文明素质和审美能力养成的社会教育。要在这两方面都能通用兼顾，确实是一个大大的难题和时代性挑战。

首先是分期编排。教育部纲要提到，小学三、四、五、六这四个年级要开书法课。但每周一节课，基本无法练习，小学生本身注意力不集中，行动不太有条理，纸一铺开，准备工作完成，就到了下课铃响了。在这样"形式主义"的书法课上进行练习，真还不如用书法课的有限时间来开启智慧、培养"美感"，追求成功的期望，寻找自己感兴趣的目标，体验书法挥毫的游戏式快乐，而把耗时耗力的反复练习放在课后。至于学校以外的书法"美育"普及推广空间，如社会上的成年人社区教室、培训书塾或老年大学、干部进修，更是有着对生活美与艺术美的渴求，以书法来完成这种渴望与追求，更需要科学合理的层级与步骤设计。

基于此，我们《书法课》教材首先依照中小学课堂教学的框架为依据，以求作为基准而方便衔接，遂有了一个由低向高、循序渐进的层级规范：

1. 学校课堂的三年级（上、下），对应于社会文明教育的启蒙级（上、下）。

2. 学校课堂的四年级（上、下），对应于社会文明教育的入门级（上、下）。

3. 学校课堂的五年级（上、下），对应于社会文明教育的基础级（上、下）。

4. 学校课堂的六年级（上、下），对应于社会文明教育的提升级（上、下）。

以"美育"和"审美居先"为基本定位，比如在八册教材中《启蒙（上）》的内容中，第一单元是"笔墨之乐"，强调它是快乐学习；第二单元是"笔画之美"，从一开始就引出"美"的视角；第三单元则是"笔画之妙"。

而在《启蒙（下）》的内容中，讲"毛笔运行"，不取技法动作的原有立场，而是提出"笔锋""行笔快慢""线形变化""线质美感"等，重在提示直观看得见的线条形态，以符合观赏、审美的原则，而对技法要领不作琐碎的刚性规则说明。

在《入门（上）》中，第一单元"汉字与部件"，分为"瘦身""变形""伸展""重叠"，讲授时完全可以对应引喻于小学生日常生活经验和成人的快速理解。

在《入门（下）》中，提出"汉字构建之美"，并引入"地基""墙壁""顶盖""四围"以及书法（汉字）结构中的胖瘦、高矮、宽窄、长短、离合、同行、穿插、堆积等的形象解读。

其后的基础级和提升级各上、下册共四册之中，这样的范例更多，不赘。

在《书法课》的编写过程中，针对过去的"写字"技能训练的思路，我们始终把握一个新的"美育"的立场和"审美居先"的宗旨。所有的写字内容和技法要领，只有在提高书法审美能力方面有贡献，我们才会强调它。如果只是对语文课有帮助，我们一般不引为重点。因为那样的内容，有语文课和写字课已足矣，用不着"书法课"来越俎代庖。

依此，又确立了几个原则：

（一）经典居先、审美居先

首先，是绝对重视书法古代经典的价值。如果说其他艺术的学习，可以有温习古代名作和向大自然取法（如体验生活、写生等等）多种渠道，那么书法学习只有经典一条道路。不通过书写和书写以上的书法美感获取，认真学习甲金碑帖、篆隶楷草的名家精品之作，我们找不到其他的进路。因此，在书法学习和"美育""审美居先"的立场上，我们的这个"美"，是有特指的。它就是指经典法帖。因此，我们在指导和授课过程中，颜柳欧赵、钟张二王、秦碣汉石、宋元札册，只有它们，才是"美"，是"美育"的核心内容。出于个人经验和趣味的自由体，清代曲解古典而形成的馆阁体，甚至已经为书法史部分承认的六朝隋唐写经体，这些作为书法文物的价值，也许是十分珍贵而重要的，但在我们的《书法课》和"美育"式基础教学格局中，它们仍然难以作为经典范本被认可。

以历代经典为核心，通过《书法课》的编写、教学实践，建立书法独有的审美：

美感分类系统和"美育"系统；在教学传授过程中，由"审美居先"而不是"技能居先"主导。对写字技能的重视，必须是作为书法"审美居先"提供服务和技术支持、感性理解而存在，而不是"审美"服从于写字。

（二）书法"美意识"、线条"美意识"的养成

在写字和书法的主次、轻重、表里关系处理中，必须强调书法美的基准比较作用和核心引导作用。一切都以"书法美"为去取。比如，在写字的传统旧有立场上看，小学的六年学习，一、二年级是写字尤其是练习钢笔字的阶段，三至六年级才是毛笔书法的阶段。这符合由粗取精、由低向高、由下往上的循序渐进的事物生长和发展规则。对一个一年级小学生而言，初学入手就写毛笔书法，也的确是难度太大。但坊间由此得出结论，以为只要一、二年级钢笔字写得好，三至六年级毛笔书法一定是水涨船高，越来越好。这却是一个认识上极大的误区。事实上，从文化学习的角度看，写好钢笔字有助于应用便利，又有整齐美观之优，自是我们要追求的。但在小学生成长过程中，尤其是成年人学书法艺术时，常常会有钢笔字写得越好，而书法反而写得越差的情况。因为用钢笔字的意识看书法，对字形间架会有敏感；但对于书法美中的线条、用笔、弹性、力度、立体感等，会更缺乏理解，反而比一般学书者更迟钝，更缺少感受和体悟能力。所以，会有不少钢笔字名家烜赫一时，但在进入书法创作领域时，却往往捉襟见肘、顾此失彼。也有一些书法家，看其技法，几乎是在用钢笔字动作意识来写书法，很难获得行内认可——亦即是说，在"书法美育"的背景规定下，长期从事实用写字、钢笔字学习取得的丰富经验，有时反而会起反作用，与真正的书法"审美居先"的艺术目标渐行渐远。

（三）先线条后间架的审美侧重

在书法中，"笔画"线条和"间架"结构，是两大构成要素。若分而论之，字形间架结构，是"书法"和"写字"所共享的，汉字要字形间架，书法也要字形间架；但线条笔画，却是"写字"不重视而被"书法"视为生命线的。汉字当然要由笔画构成，但书写汉字、辨识汉字，没有线条美的表达，汉字照样还是汉字，写字也照样还是写字。比如我们看报刊书籍印刷体上的汉字，都是固定的机械笔画线条，不讲书法的笔法线条美，但并不妨碍它仍然是汉字。又比如钢笔字，线条有些微的提按顿挫，

但因为是硬笔工具所限，以线条美为核心的艺术表现力几乎可以忽略不计，只要顾及字形间架即可。但书法艺术之美，其核心内容，正是线条和笔法。

所以，我们在《书法课》第一册《启蒙（上）》开宗明义第一篇，就是"笔墨之乐""笔画之美""笔画之妙"。同课第二册《启蒙（下）》继之又是讲线条的"笔锋""行笔快慢""线形变化""线质美感"。只有在第三册入门级的内容中，才开始涉及关于汉字书法间架的"部件"组织意识和"构建之美"的问题。其中，《书法课》希望在教学中率先植入小学生和成人初学者头脑意识中的，是"线条"。"书法美"中最核心最重要的，正是"线条"和它生成背后的"用笔""笔法"。实用"写字"的目的，是追求便捷、快速、易写、简要，倘是书法的用笔线条表现越丰富，反而麻烦越大，既不便捷，也不快速，于实用毫无意义。"写字"是不需要这样的目标的，但它却是书法艺术赖以成立的生命线。

概言之，写字的间架是"正字"，而书法的线条才是"书美"。后者是书法的抽象艺术美的精髓。

（四）临帖是根本

在《书法课》的编排体例中，任何一种审美典范和分析的提出，必有它的依据，都必须依靠古代经典，亦即是说，书法艺术"美育"是建立在书法引经据典，即"言必称希腊"的审美基础之上。这是书法这门艺术在审美上特有的立场。

之所以要强调这一点，正是因为一般日常应用式写字人人都能写，太没有专业门槛与边界，良莠不齐是它与生俱来的遗传因子。所以反过来，我们反而特别重视筑基于经典的专业性。

只要不是文盲，每个人都会写字，自己感觉写得端正整齐，或扭捏作态，或炫奇斗巧，或低俗庸常，就会认为自己也可以写字（写书法），或距离书法家也许不远了。临帖是一件枯燥的事，日复一日、年复一年，许多成年人坚持不下来。但自己随手自由体，畅心悦情，写得时间长了，有了略微的书写经验（而不是书法经验），感觉可以自成一体了。但从浩瀚博大的书法艺术大美的角度看，可能连门还没进入。于是，在我们的书法"美育"中，临帖乃成了不可动摇的项目首选。"书法美"是一个非常高端的存在，它又很抽象，不经专门学习训练，轻易不能获得感受、理解和吸收。如

果连书法的"美"是什么、在哪里都不知道，仅凭无规无矩、自说自话的"自由体"和未经训练的世俗粗浅的认识，怎么找得到"书法美"的精髓？但这不正是书法"美育"所应该承担的责任吗？

所以，在书法学习中必须尊重规律，不自以为是，认真临帖，远离自由体和自我居尊、无视经典。临帖不仅是学写字。若是写字，描红仿书大楷标准字即可，并不需要颜、柳、欧、赵。如果写这么多颜、柳、欧、赵千变万化的风格，于实用"写字"而言反而徒增混乱。故而，临帖学经典，是学习"书法美"的丰富表达、是几千年来积累而成的充沛的艺术语言（形式或技巧）和艺术表现力。

《书法课》"审美居先"的努力，在教学手段的使用上，首先即在于取法于"临帖"和认真学习古典，以古典为宗。找到书法美的真谛，然后通过学习，感受它、体验它、领悟它、再现它，这个过程，就是"美育"实施的过程——将来是否能成为书法家？

这要看本人的才能、造化和机遇；但至少，通过临帖和贴近经典，你肯定会成为一个称职的懂行者：首先"看得懂""讲得透"，也许还能"写得好"。

六、"美育""审美居先"：今后书法学习的正途

《书法课》八册的编成、出版和使用，是书法"美育"倡导的一次重要实践。我们在编撰中，共设立了四个突出"审美居先"原则的对应表述：

（一）先线条后间架；

（二）先拟喻后仿形；

（三）先风格后体式；

（四）先造型后正字。

这四项，都是在"写字"和"书法"之间，更明显倾向于"书法"审美能力养成的新时代目标。它们之间的对比关系是：比字形结构更重要的是线条"居先"；以美感拟喻体现想象力而不是技术仿形；审美立场指向风格个性而不是久成规范的字体、书体；"看字是字·看字不是字"的造型意识；对它们的反复强调，旨在精心塑造书

法审美和"美育"的艺术基础——过去我们不曾意识到也不重视的书法艺术基础。

实用写字是书法的生存基础和物理基础，但古代书法经典才是书法的艺术基础。为日常应用的写字基础的标准是可以自拟的，只讲求使用合理性的；书法之艺术基础的标准，则是由先贤和传统经典给定的、审美的、"美育"的。过去我们只看到书法的实用写字基础，以为它就是书法艺术的全部基础和唯一基础，却忘了书法作为艺术必然会拥有自己的"美育"基础。而"美育"基础这一环的缺失，直接导致了新时期以来中国书法虽拥有兴旺发达的大好形势，但也不乏审美混乱、江湖气横行和写字"俗书"充斥的弊端，各种江湖杂耍横行肆虐。我们通常的认识逻辑是，因为"书法是写字"，"写字＝书法"，那么只要是写字，当然就可以自诩是"书法"。吴昌硕、沈曾植、于右任、沈尹默、启功、沙孟海、林散之是写字，我也是写字呀！虽然有高下之分，但我也可以自认为是书法艺术吧？因为它们在行为方式上并无差异；如果再借助于高端的社会名流的地位、作家艺术家的影响力、干部领导的身份优势、演艺明星的人气表现，只要大概写得成字（有些连字也写不成），我当然应该就是书法家。退一步讲，即使没有这些地位影响，身份不够，只要会折腾，哗众取宠，冒书法之名，也能折腾出个社会热点，吸引几天眼球，成就江湖之名。

不改变"写字"即是"书法"的旧观念，倘若还要与其他音乐、舞蹈、戏剧、绘画、雕塑、影视等艺术相比，那么书法永远会是产生孕育"江湖帮"风气的唾手可得的最方便温床。而为什么江湖会坚定地看上"书法"？我想一则可以显示自己有文化；二则书法的确门槛太低，谁都可以来插一脚。换了绘画、雕塑、音乐、舞蹈、戏剧，有哪些江湖混混和不经过专门训练而敢去插一脚的？

美术和绘画的基础是造型，它靠素描和速写、写生来完成。书法不同，它是从实用非艺术转换成艺术的，这是一条其他艺术门类从未有过的独特的成形道路。它的基础有两个，一是写字（汉字）基础，二是以历代书法经典为中心的审美（"美育"）基础。前者是文化形态的，是物理的、技能的、"自在"的；后者属于艺术选择，则是给定的、"自为"的。写字基础的认知传统自古即有之，代代沿袭，被视为当然，我们无须再多作强调，以贻画蛇添足又老调重弹之讥；而书法的"美育"基础，则是今天这个时代的一个新提法，不作突出强调则不为人知，也不会引起注意，更不会引

人去深思其中的奥妙道理。在高端的书法创作的大师巨匠和名作映照下，最容易被忽视而成为书法健康发展障碍的，正是这个书法"美育"。本文之所以取题为"重建书法的艺术基础"，正是基于此一认知而认定：它必是当代书法发展的新命题也。

2020年3月16日于浙大西溪校区艺术楼

（陈振濂，中国文联副主席、西泠印社副社长兼秘书长）

五、经典回溯

孔子之美育主义

王国维

诗云："世短意常多，斯人乐久生。"岂不悲哉！人之所以朝夕营营者，安归乎？归于一己之利害而已。人有生矣，则不能无欲；有欲矣，则不能无求；有求矣，不能无生得失；得则淫，失则戚：此人人之所同也。世之所谓道德者，有不为此嗜欲之羽翼者乎？所谓聪明者，有不为嗜欲之耳目者乎？避苦而就乐，喜得而恶丧，怯让而勇争：此又人人之所同也。于是，内之发于人心也，则为苦痛；外之见于社会也，则为罪恶。然世终无可以除此利害之念，而泯人己之别者欤？将社会之罪恶固不可以稍减，而人心之苦痛遂长此终古欤？曰：有，所谓"美"者是已。

美之为物，不关于吾人之利害者也。吾人观美时，亦不知有一己之利害。德意志之大哲人汗德（康德），以美之快乐为不关利害之快乐（Disinterested Pleasure）。至叔本华而分析观美之状态为二原质：（一）被观之对象，非特别之物，而此物之种类之形式；（二）观者之意识，非特别之我，而纯粹无欲之我也（《意志及观念之世界》第一册，二百五十三页）。何则？由叔氏之说，人之根本在生活之欲，而欲常起于空乏。既偿此欲，则此欲以终；然欲之被偿者一，而不偿者十百；一欲既终，他欲随之：故究竟之慰藉终不可得。苟吾人之意识而充以嗜欲乎？吾人而为嗜欲之我乎？则亦长此辗转于空乏、希望与恐怖之中而已，欲求福祉与宁静，岂可得哉！然吾人一旦因他故，而脱此嗜欲之网，则吾人之知识已不为嗜欲之奴隶，于是得所谓无欲之我。无欲故无空乏，无希望，无恐怖；其视外物也，不以为与我有利害之关系，而但视为纯粹之外物。此境界唯观美时有之。苏子瞻所谓"寓意于物"（《宝绘堂记》）；邵子曰："圣人所以能一万物之情者，谓其能反观也。所以谓之反观者，不以我观物也。不以我观物者，以物观物之谓也。既能以物观物，又安有有我于其间哉？"（《皇极经世·观物内篇》七）此之谓也。其咏之于诗者，则如陶渊明云："采菊东篱下，悠然见南山。山气日夕佳，飞鸟相与还。此中有真意，欲辨已忘言。"谢灵运云："昏旦

变气候，山水含清晖。清晖能娱人，游子澹忘归。"或如白伊龙（拜伦）云："I live not in myself，but l become portion of that around me；and to me high mountains are a feeling．"皆善咏此者也。

夫岂独天然之美而已，人工之美亦有之。宫观之瑰杰，雕刻之优美雄丽，图画之简淡冲远，诗歌音乐之直诉人之肺腑，皆使人达于无欲之境界。故秦西自雅里大德勒以后，皆以美育为德育之助。至近世，谴夫志培利（夏夫兹博里）、赫启孙（哈奇生）等皆从之。乃德意志之大诗人希尔列尔（席勒）出，而大成其说，谓人日与美相接，则其感情日益高，而暴慢鄙倍之心自益远。故美术者科学与道德之生产地也。又谓审美之境界乃不关利害之境界，故气质之欲灭，而道德之欲得由之以生。故审美之境界乃物质之境界与道德之境界之津梁也。于物质之境界中，人受制于天然之势力；于审美之境界则远离之；于道德之境界则统御之（希氏《论人类美育之书简》）。由上所说，则审美之位置犹居于道德之次。然希氏后日更进而说美之无上之价值，曰："如人必以道德之欲克制气质之欲，则人性之两部犹未能调和也。于物质之境界及道德之境界中，人性之一部，必克制之以扩充其他部；然人之所以为人，在息此内界之争斗，而使卑劣之感跻于高尚之感觉。如汗德之严肃论中气质与义务对立，犹非道德上最高之理想也。最高之理想存于美丽之心（Beautiful Soul），其为性质也，高尚纯洁，不知有内界之争斗，而唯乐于守道德之法则，此性质唯可由美育得之。"（芬特尔朋《哲学史》第六百页）此希氏最后之说也。顾无论美之与善，其位置孰为高下，而美育与德育之不可离，昭昭然矣。

今转而观我孔子之学说。其审美学上之理论虽不可得而知，然其教人也，则始于美育，终于美育。《论语》曰："小子何莫学夫诗。诗可以兴，可以观，可以群，可以怨。迩之事父，远之事君。多识于鸟兽草木之名。"又曰："兴于诗，立于礼，成于乐。"其在古昔，则胄子之教，典于后夔；大学之事，董于乐正（《周礼·大司乐》《礼记·王制》）。然则以音乐为教育之一科，不自孔子始矣。荀子说其效曰："乐者，圣人之所乐也，而可以善民心。其感人深，其移风易俗。……故乐行而志清，礼修而行成，耳目聪明，血气和平，移风易俗，天下皆宁。"（《乐论》）此之谓也。故"子在齐闻《韶》"，则"三月不知肉味"。而《韶》乐之作，虽挈壶之童子，其

视精，其行端。音乐之感人，其效有如此者。

且孔子之教人，于诗乐外，尤使人玩天然之美。故习礼于树下，言志于农山，游于舞雩，叹于川上，使门弟子言志，独与曾点。点之言曰："莫春者，春服既成，冠者五六人，童子六七人，浴乎沂，风乎舞雩，咏而归。"由此观之，则平日所以涵养其审美之情者可知矣。之人也，之境也，固将磅礴万物以为一，我即宇宙，宇宙即我也。光风霁月不足以喻其明，泰山华岳不足以语其高，南溟渤澥不足以比其大。邵子所谓"反观"者非欤？叔本华所谓"无欲之我"、希尔列尔所谓"美丽之心"者非欤？此时之境界：无希望，无恐怖，无内界之争斗，无利无害，无人无我，不随绳墨而自合于道德之法则。一人如此，则优入圣域；社会如此，则成华胥之国。孔子所谓"安而行之"，与希尔列尔所谓"乐于守道德之法则"者，舍美育无由矣。

呜呼！我中国非美术之国也！一切学业，以利用之大宗旨贯注之。治一学，必质其有用与否；为一事，必问其有益与否。美之为物，为世人所不顾久矣！故我国建筑、雕刻之术，无可言者。至图画一技，宋元以后，生面特开，其淡远幽雅实有非西人所能梦见者。诗词亦代有作者。而世之贱儒辄援"玩物丧志"之说相诋。故一切美术皆不能达完全之域。美之为物，为世人所不顾久矣！庸讵知无用之用，有胜于有用之用者乎？以我国人审美之趣味之缺乏如此，则其朝夕营营，逐一己之利害而不知返者，安足怪哉！安足怪哉！庸讵知吾国所尊为"大圣"者，其教育固异于彼贱儒之所为乎？故备举孔子美育之说，且诠其所以然之理。世之言教育者，可以观焉。

（选自《教育世界》69 号，1904 年 2 月）

霍恩氏之美育说

王国维

　　霍恩于所著《教育之哲学》中论之曰："罗惹克兰支及斯宾塞等之研究教育理论也，于美育一事，弃而不顾，此不得不谓为缺憾。今于教育之新哲学中，其思所以弥之者矣。"由是观之，霍氏之于教育原理中，明明以美育为重，可知也。然霍氏于此书，却未详说美育之事，读者引为遗憾。或谓霍氏此书，别无独得之见，惟其取前说而排比之，能秩序整然，故足多尔。

　　厥后霍氏复著一书题曰：《教育之心理学的原理》。其第三篇为"情育论"，中有"审美教育"一章。此章之说极新，霍氏殆自以为独得之见乎？今先述其说之内容，而试加以品评焉。

审美教育之性质

　　感情生活之发展之最高者，美之理想也。审美教育者何？培养其趣味而发展其美之感觉也。趣味者何？美术价值之智识的辨别，与对美术制作物之情操的感受也。审美教育之最初目的，关于壮大之自然及人间，在能教育儿童，使知以美术物供其娱乐之用而已。其次，则贵能评量美术的价值。霍氏引拉斯铿之言以明之曰："凡对少年之士及非专门家之学子，不在使之自得其技术，知品评他人之技术而得其正鹄，斯为要尔。"是故为教员者，但能养成儿童俾知以智识的赏玩美术，则既足矣，其余之事非所关也。

审美教育以为人忽视之故

　　以审美教育与体育智育德育等比较观之，则美育之为世人所忽视，亦固其宜。此

其理由有三焉：（一）以其属情育之一部，故美育之于近世教育中，不能占独立之地步。如海尔巴德，即于知力及意志外，不予感情以独立之价值。此外，叔本华然也，巴尔善亦然也。要之皆以审美的感觉赅括于情操之下，而于意志论中述之矣。（二）以学科课目中所含审美的教材，以较智识的教材、道德的教材，所占范围绝小。（三）巧妙而有势力之议论，能使人于技术之重要，转至淡焉若忘。如罗惹克兰支之《教育之哲学》，于健康真理宗教道德之理想，谆谆论之；而于美之理想，则不置一辞。又如斯宾塞之《教育论》，其被影响于教育界也，殆五十年之久，而彼于审美的兴味，等闲视之，一若以文学技术为无益之举。其言曰："文学技术占生涯之余暇之部分，故当属教育以外之事耳。"方功利主义风靡一时之秋，则美育之为其人所忽视，又奚足怪哉！

卢骚之审美教育说

卢骚之著《爱弥耳》也，其教育之一般目的，未可谓为高远。彼非欲得笃实坚固委身徇道之人物，欲学者得平和闲雅之境遇耳；非欲其进取的之计划，欲其以受动的享娱乐之生涯耳。卢氏教育之目的如此，诚未可言高远。虽然，彼于审美教育之价值，则能认见之矣。卢骚曰："使爱弥耳就一切事物感其为美而爱之，是所以固定其爱情，保持其趣味也；所以遏其自然之欲望，而使之不至堕落也；所以防其卑劣之心情，而不至以财帛为幸福也。"移卢氏此言以观今日社会之况，则诚有所见矣。

柏拉图之审美教育说

上而溯柏拉图之审美教育说，可见其较斯氏之说为更高远矣。斯氏言使吾人遂完全之生活者乃教育之所任。斯说也与柏拉图同。然所谓完全之生活，意义迥异。何则？前者仅指物质的现象，后者则于灵魂之无穷之运命亦赅而言之也。实则希腊思想所远觊于近时世界者，即所谓"美"是已。柏拉图于《理想的国家》中，有言曰："使吾人之守护者，于缺损道德的调和之幻梦中，成长为人，吾人之所不好也。愿使我技术

家有天禀之能力而能辨别'美'与'雅'之真性质，则彼辈青年庶得托足于健全之境遇耳。"以言高尚之训练，殆未有逾此者也。

"健全之精神宿于健全之身体"，罗马人之理想也；而"美之精神宿于美之身体"，则希腊人之理想。吾人既欲实现前者之理想，亦愿实现后者之理想。

审美教育之重要

由上之说．则开拓儿童之美的感觉，果如何重要乎？今欲就四项详说之：（一）审美之休养的价值。（二）社会的价值。（三）心理的价值。（四）伦理的价值。

美育之休养的价值

凡人于日日为事时，不可无休养。审美的教育即为此之故，而于人间之智的生活中，诱导游戏之分子，而保持之者也。审美的感动即对美之观念之快感。而常能诱起其感情者，不外美术的建筑物、雕刻、绘画、诗歌、音乐或自然景色之类。吾人之心意，常由此等而进于幸福之冥想。而其所为冥想也，决非为吾人之利用厚生，惟归于吾人生活之完全耳。故此等诸端，实为吾人自身供娱乐之用者。一切技术决无期满足于未来之性质，惟于现在之时、现在之处，供给吾人以满足而已。是故为自身而与以快感者，即审美的快感。以此义言，则吾人即于日常之业务，亦得发见审美的要素于其中。同一事也，以审美的企图之，则感为快，不然则感为苦。吾人之灵魂，得由审美的技术而脱离苦痛。斯义也，叔本华之哲学中既言之，学者所共稔也。吾人于纷纭万状之生涯中，而得技术以维持其游戏之分子，此所以增人间之悦乐，而因之占人类生存之胜利耳。故虽谓人类之绝对的利益，全出审美教育之赐，亦何不可之有？

美育之社会学的价值

以社会学见地观之，则审美教育者，所以于完全之人类的境遇，调和人间者也。

人类以科学、历史、技术为世世相遗之产业。故教育之责，即在以是等遗产传诸新时代，而期其合宜焉尔。教育者苟忽视美育，非既与教育之本义大相刺谬耶?吾人之灵魂，未达于审美的醒觉，则不能感受之灵性。故其灵魂惟往来于科学的事实、历史的事实之范围中，欲以达人类之理想之境遇，奚其可?

美育之心理学的价值

以心理学的见地观之，则个人意识之完全发达，亦以美育为必要。意识者，不但有知的意的性质，又一面有情的性质。而美之感觉，实吾人感情生活中最高尚之部分也。偏于智识则冷静，偏于实际则褊狭，知所谓美而爱之，则冷者温，狭者广矣。人之灵魂，对偏于智识者而告之曰："汝亦知智识而外，尚有不能以知识记载者乎?"又对偏于实际者而告之曰："汝知人世所谓有益者之外，尚有有价值者乎?"真理之智识使人能辨别事物，而不能使之爱好事物。善良之意志足以匡正人心，而不足以感动人心。欲使人间生活进于完全，则尚有一义焉，曰：真知其为美而爱之者是已。

美育之伦理的价值

吾人于审美教育中，又见其有伦理的价值。欲彰斯义，诚难求详。然知其为恶德，则觉有丑劣不堪之象，横于目前;知其为美德，则恍有美艳夺人之色，炫于胸中。是说也，其诸人人所皆首肯者乎? 固知所谓恶德，亦有时以虚饰而惑人;所谓美德，亦有时以严酷而逆物。然见恶德而觉其丑恶时，吾之审美的灵性必斥之;见美德而觉其美丽时，吾之审美的灵性必与之：斯固无容疑议者也。不论何时何地，人间之行为常与道德的基本一致，故其内容可谓之为正。然至实现其行为之动机，则与云道德的，宁谓为审美的。要之，人间之行为，于其内容则道德的也，于其计划则审美的也。是故不为美而仅为正义之行为，终不能有伦理的价值也。

审美教育之实际问题

由前之说而知审美教育之重要矣。于是遂生一实际问题焉，曰：学校于美育一事，宜如何而后可？从吾人之要求，则亦无他，修养美的感觉，获得美的意识是已。美之感觉何以修养?曰：惟吾之耳目与灵魂，对人间及自然之事业，而觉悟其为完全之时，可以得之。譬如睹精巧之雕刻物，观神妙之绘画，闻抑扬宛转之音乐，读深邃高远之文学，山川日月，草木万物，觊我以和平之心情，畀我以昂藏之意气。于斯时也，吾人对耳目所接触者，感其物之完全，而悦乐生焉，则美之感觉克受修养之益矣。如此审美的经验，即以吾人感情的感触其所爱好之事物，而人类经验中最高尚之形式也。若于此外更求高尚之经验，其惟宗教的感情乎？然而宗教的感情，亦不外完全之美的要素，既人格化，而人间以意识的而结合之者耳。

宜利用境遇之感化

然则于学校中，开拓美之感觉，当何如乎?窃以为其最要者，在利用境遇之感化，使家庭学校之一切要素，悉为审美的，则儿童日处其中，所受感化必大矣。

宜推广技能之学科课程

今世虽以文学为美术之一，于学科课程中颇占相宜之地位，然其余技术似不应下于文学，窃谓自今以往，亦宜注重。如唱歌，如玩奏乐器，皆宜加意肄习。如木工、金工、抟工等，宜于实用的外，更加以审美的。如于图画及其他学科，宜教以形色之要素是也。

宜改良技能科之教法

自然研究之教授法，不可仅如今日之为科学的。于读书教授法则，此后宜留意于趣味一面。初等国文科之教材，亦宜多采单简之叙事诗或神话的要素，不可过列近时之作。如是，庶可避今世言语学的文法的之弊，而于文学的形式及其理想，乃能玩味之矣。又如劝诱儿童，频往来于教育博物馆或美术陈列所，是亦其一端也。

宜创造审美的之校风

以此义言，必有自由安适及德行优秀诸点，而后可谓之为美。

宜培养审美的之教师

教师为儿童之表率，故欲举美育之功，则教者自身不可不先为审美的。故教室中之行为及日常之举动，其风采容仪不可不慎。捐时力财力之几分，肄习诗歌音乐书画之类，以为自己修养之资，斯固为教师者所不可少之要义也。

霍恩之美育说大略如上。其说平淡无精义，名高如霍氏，而其立说仅如此，似不足副吾辈之宿望。且彼自谓近人之忽视美育，一以置美育于情育之中故，而彼反自蹈其弊。又谓美育之不振，由学科课程中含美的要素者少，然美育之于学科课程中，其位置宜若何，其分量宜若何？亦未切实言之，未可谓为得也。虽然，以趣味枯索如今日之教育界，而得霍氏之热心鼓吹，一促时人之反省，其为功也固亦伟矣！今是以介绍其学说，亦窃愿今世学者知美育之重要，而相与从事研究云尔。

（选自《教育世界》151号，1907年6月）

以美育代宗教

蔡元培

　　我向来主张以美育代宗教，而引者或改美育为美术，误也。我所以不用美术而用美育者：一因范围不同，欧洲人所设之美术学校，往往止有建筑、雕刻、图画等科，并音乐、文学，亦未列人。而所谓美育，则自上列五种外，美术馆的设置，剧场与影戏院的管理，园林的点缀，公墓的经营，市乡的布置，个人的谈话与容止，社会的组织与演进，凡有美化的程度者，均在所包，而自然之美，尤供利用，都不是美术二字所能包举的。二因作用不同，凡年龄的长幼，习惯的差别，受教育程度的深浅，都令人审美观念互不相同。

　　我所以不主张保存宗教，而欲以美育来代他，理由如下：

　　宗教本旧时代教育，各种民族，都有一个时代，完全把教育权委托于宗教家，所以宗教中兼含着智育、德育、体育、美育的原素。说明自然现象，记上帝创世次序，讲人类死后世界等等是智育。犹太教的十诫，佛教的五戒，与各教中劝人去恶行善的教训，是德育。各教中礼拜、静坐、巡游的仪式，是体育。宗教家择名胜的地方，建筑礼堂，饰以雕刻、图画，并参用音乐、舞蹈，佐以雄辩与文学，使参与的人有超出尘世的感想，是美育。

　　从科学发达以后，不但自然历史、社会状况，都可用归纳法求出真相，就是潜识、幽灵一类，也要用科学的方法来研究他。而宗教上所有的解说，在现代多不能成立，所以智育与宗教无关。历史学、社会学、民族学等发达以后，知道人类行为是非善恶的标准，随地不同，随时不同，所以现代人的道德，须合于现代的社会，决非数百年或数千年以前之圣贤所能预为规定，而宗教上所悬的戒律，往往出自数千年以前，不特挂漏太多，而且与事实相冲突的，一定很多，所以德育方面，也与宗教无关。自卫生成为专学，运动场、疗养院的设备，因地因人，各有适当的布置，运动的方式，极为复杂。旅行的便利，也日进不已，决非宗教上所有的仪式所能比拟。所以体育

方面，也不必倚赖宗教。于是，宗教上所被认为尚有价值的，止有美育的原素了。庄严伟大的建筑，优美的雕刻与绘画，奥秘的音乐，雄深或婉挚的文学，无论其属于何教，而异教的或反对一切宗教的人，决不能抹杀其美的价值，是宗教上不朽的一点，止有美。

然则保留宗教，以当美育，可行么？我说不可。

一、美育是自由的，而宗教是强制的；

二、美育是进步的，而宗教是保守的；

三、美育是普及的，而宗教是有界的。

因为宗教中美育的原素虽不朽，而既认为宗教的一部分，则往往引起审美者的联想，使彼受智育、德育诸部分的影响，而不能为纯粹的美感，故不能以宗教充美育，而止能以美育代宗教。

（原载《现代学生》第一卷第3期，1930年12月出版）

对于教育方针之意见

蔡元培

　　近日在教育部与诸同人新草学校法令，以为征集高等教育会议之预备，颇承同志饷以谠论。顾关于教育方针者殊寡，辄先述鄙见以为嚆引，幸海内教育家是正之。

　　教育有二大别：曰隶属于政治者，曰超轶乎政治者。专制时代（兼立宪而含专制性质者言之），教育家循政府之方针以标准教育，常为纯粹之隶属政治者。共和时代，教育家得立于人民之地位以定标准，乃得有超轶政治之教育。清之季世，隶属政治之教育，腾于教育家之口者，曰军国民教育。夫军国民教育者，与社会主义舛驰，在他国已有道消之兆。然在我国，则强邻交逼，亟图自卫，而历年丧失之国权，非凭借武力，势难恢复。且军人革命以后，难保无军人执政之一时期，非行举国皆兵之制，将使军人社会，永为全国中特别之阶级，而无以平均其势力。则如所谓军国民教育者，诚今日所不能不采者也。

　　虽然，今之世界，所恃以竞争者，不仅在武力，而尤在财力。且武力之半，亦由财力而孳乳。于是有第二之隶属政治者，曰实利主义之教育，以人民生计为普通教育之中坚。其主张最力者，至以普通学术，悉寓于树艺、烹饪、裁缝及金、木、土工之中。此其说创于美洲，而近亦盛行于欧陆。我国地宝不发，实业界之组织尚幼稚，人民失业者至多，而国甚贫。实利主义之教育，固亦当务之急者也。

　　是二者，所谓强兵富国之主义也。顾兵可强也，然或溢而为私斗，为侵略，则奈何？国可富也，然或不免知欺愚，强欺弱，而演贫富悬绝，资本家与劳动家血战之惨剧，则奈何？曰教之以公民道德。何谓公民道德？曰法兰西之革命也，所标揭者，曰自由、平等、亲爱。道德之要旨，尽于是矣。孔子曰：匹夫不可夺志。孟子曰：大丈夫者，富贵不能淫，贫贱不能移，威武不能屈。自由之谓也。古者盖谓之义。孔子曰：己所不欲，勿施于人。子贡曰：我不欲人之加诸我也，吾亦欲毋加诸人。《礼记·大学》曰：所恶于前，毋以先后；所恶于后，毋以从前；所恶于右，毋以交于左；所恶

于左，毋以交于右。平等之谓也。古者盖谓之恕。自由者，就主观而言之也。然我欲自由，则亦当尊人之自由，故通于客观。平等者，就客观而言之也。然我不以不平等遇人，则亦不容人之以不平等遇我，故通于主观。二者相对而实相成，要皆由消极一方面言之。苟不进之以积极之道德，则夫吾同胞中，固有因生禀之不齐，境遇之所迫，企自由而不遂，求与人平等而不能者。将一切恝置之，而所谓自由若平等之量，仍不能无缺陷。孟子曰：鳏寡孤独，天下之穷民而无告者也。张子曰：凡天下疲癃残疾茕独鳏寡，皆吾兄弟之颠连而无告者也。禹思天下有溺者，由己溺之。稷思天下有饥者，由己饥之。伊尹思天下之人，匹夫匹妇有不与被尧舜之泽者，若己推而纳之沟中。孔子曰：己欲立而立人，己欲达而达人。亲爱之谓也。古者盖谓之仁。三者诚一切道德之根源，而公民道德教育之所有事者也。

教育而至于公民道德，宜若可为最终之鹄的矣。曰未也。公民道德之教育，犹未能超轶乎政治者也。世所谓最良政治者，不外乎以最大多数之最大幸福为鹄的。最大多数者，积最少数之一人而成者也。一人之幸福，丰衣足食也，无灾无害也，不外乎现世之幸福。积一人幸福而为最大多数，其鹄的犹是。立法部之所评议，行政部之所执行，司法部之所保护，如是而已矣。即进而达礼运之所谓大道为公，社会主义家所谓未来之黄金时代，人各尽所能，而各得其所需要，要亦不外乎现世之幸福。盖政治之鹄的，如是而已矣。一切隶属政治之教育，充其量亦如是而已矣。

虽然，人不能有生而无死。现世之幸福，临死而消灭。人而仅仅以临死消灭之幸福为鹄的，则所谓人生者有何等价值乎？国不能有存而无亡，世界不能有成而无毁，全国之民，全世界之人类，世世相传，以此不能不消灭之幸福为鹄的，则所谓国民若人类者，有何等价值乎？且如是，则就一人而言之，杀身成仁也，舍生取义也，舍己而为群也，有何等意义乎？就一社会而言之，与我以自由乎，否则与我以死，争一民族之自由，不至沥全民族最后之一滴血不已，不至全国为一大冢不已，有何等意义乎？且人既无一死生破利害之观念，则必无冒险之精神，无远大之计划，见小利，急近功，则又能保其不为失节堕行身败名裂之人乎？谚曰当局者迷，旁观者清。非有出世间之思想者，不能善处世间事，吾人即仅仅以现世幸福为鹄的，犹不可无超轶现世之观念，况鹄的不止于此者乎？

以现世幸福为鹄的者，政治家也；教育家则否。盖世界有二方面，如一纸之有表里：一为现象，一为实体。现象世界之事为政治，故以造成现世幸福为鹄的；实体世界之事为宗教，故以摆脱现世幸福为作用。而教育者，则立于现象世界，而有事于实体世界者也。故以实体世界之观念为其究竟之大目的，而以现象世界之幸福为其达于实体观念之作用。

然则现象世界与实体世界之区别何在耶？曰：前者相对，而后者绝对；前者范围于因果律，而后者超轶乎因果律；前者与空间时间有不可离之关系，而后者无空间时间之可言；前者可以经验，而后者全恃直观。故实体世界者，不可名言者也。然而既以是为观念之一种矣，则不得不强为之名，是以或谓之道，或谓之太极，或谓之神，或谓之黑暗之意识，或谓之无识之意志。其名可以万殊，而观念则一。虽哲学之流派不同，宗教家之仪式不同，而其所到达之最高观念皆如是（最浅薄之唯物论哲学，及最幼稚之宗教祈长生求福利者，不在此例）。

然则，教育家何以不结合于宗教，而必以现象世界之幸福为作用？曰：世固有厌世派之宗教若哲学，以提撕实体世界观念之故，而排斥现象世界。因以现象世界之文明为罪恶之源，而一切排斥之者。吾以为不然。现象实体，仅一世界之两方面，非截然为互相冲突之两世界。吾人之感觉，既托于现象世界，则所谓实体者，即在现象之中，而非必灭乙而后生甲。其现象世界间所以为实体世界之障碍者，不外二种意识：一、人我之差别；二、幸福之营求是也。人以自卫力不平等而生强弱，人以自存力不平等而生贫富。有强弱贫富，而彼我差别之意识起。弱者贫者，苦于幸福之不足，而营求之意识起。有人我，则于现象中有种种之界画，而与实体违。有营求则当其未遂，为无已之苦痛。及其既遂，为过量之要索。循环于现象之中，而与实体隔。能剂其平，则肉体之享受，纯任自然，而意识界之营求泯，人我之见亦化。合现象世界各别之意识为浑同，而得与实体吻合焉。故现世幸福，为不幸福之人类到达于实体世界之一种作用，盖无可疑者。军国民、实利两主义，所以补自卫自存之力之不足。道德教育，则所以使之互相卫互相存，皆所以泯营求而忘人我者也。由是而进以提撕实体观念之教育。

提撕实体观念之方法如何？曰：消极方面，使对于现象世界，无厌弃而亦无执

著；积极方面，使对于实体世界，非常渴慕而渐进于领悟。循思想自由言论自由之公例，不以一流派之哲学一宗门之教义梏其心，而惟时时悬一无方体无始终之世界观以为鹄。如是之教育，吾无以名之，名之曰世界观教育。

虽然，世界观教育，非可以旦旦而聒之也。且其与现象世界之关系，又非可以枯槁单简之言说袭而取之也。然则何道之由？曰美感之教育。美感者，合美丽与尊严而言之，介乎现象世界与实体世界之间，而为津梁。此为康德所创造，而嗣后哲学家未有反对之者也。在现象世界，凡人皆有爱恶惊惧喜怒悲乐之情，随离合生死祸福利害之现象而流转。至美术则即以此等现象为资料，而能使对之者，自美感以外，一无杂念。例如采莲煮豆，饮食之事也，而一入诗歌，则别成兴趣。火山赤舌，大风破舟，可骇可怖之景也，而一入图画，则转堪展玩。是则对于现象世界，无厌弃而亦无执著也。人既脱离一切现象世界相对之感情，而为浑然之美感，则即所谓与造物为友，而已接触于实体世界之观念矣。故教育家欲由现象世界而引以到达于实体世界之观念，不可不用美感之教育。

五者，皆今日之教育所不可偏废者也。军国民主义、实利主义、德育主义三者，为隶属于政治之教育（吾国古代之道德教育，则间有兼涉世界观者，当分别论之）。世界观、美育主义二者，为超轶政治之教育。

以中国古代之教育证之，虞之时，夔典乐而教胄子以九德，德育与美育之教育也。周官以乡三物教万民，六德六行，德育也。六艺之射御，军国民主义也。书数，实利主义也。礼为德育，而乐为美育。以西洋之教育证之，希腊人之教育为体操与美术，即军国民主义与美育也。欧洲近世教育家，如海尔巴脱氏纯持美育主义。今日美洲之杜威派，则纯持实利主义者也。

以心理学各方面衡之，军国民主义毗于意志；实利主义毗于知识；德育兼意志情感二方面；美育毗于情感；而世界观则统三者而一之。

以教育界之分言三育者衡之，军国民主义为体育；实利主义为智育；公民道德及美育皆毗于德育；而世界观则统三者而一之。

以教育家之方法衡之，军国民主义、世界观、美育，皆为形式主义；实利主义为实质主义；德育则二者兼之。

譬之人身：军国民主义者，筋骨也，用以自卫；实利主义者，胃肠也，用以营养；公民道德者，呼吸机循环机也，周贯全体；美育者，神经系也，所以传导；世界观者，心理作用也，附丽于神经系，而无迹象之可求。此即五者不可偏废之理也。

本此五主义而分配于各教科，则视各教科性质之不同，而各主义所占之分数，亦随之而异。国语国文之形式，其依准文法者属于实利，而依准美词学者，属于美感。其内容则军国民主义当占百分之十，实利主义当占其四十，德育当占其二十，美育当占其二十五，而世界观则占其五。

修身，德育也，而以美育及世界观参之。

历史、地理，实利主义也。其所叙述，得并存各主义。历史之英雄，地理之险要及战绩，军国民主义也；记美术家及美术沿革，写各地风景及所出美术品，美育也；记圣贤，述风俗，德育也；因历史之有时期，而推之于无终始，因地理之有涯涘，而推之于无方体，及夫烈士、哲人、宗教家之故事及遗迹，皆可以为世界观之导线也。

算学，实利主义也，而数为纯然抽象者。希腊哲人毕达哥拉士以数为万物之原，是亦世界观之一方面；而几何学各种线体，可以资美育。

物理、化学，实利主义也。原子电子，小莫能破，爱耐而几（Energy），范围万有，而莫知其所由来，莫穷其所究竟，皆世界观之导线也；视官听官之所触，可以资美感者尤多。

博物学，在应用一方面，为实利主义；而在观感一方面，多为美感。研究进化之阶段，可以养道德；体验造物之万能，可以导世界观。

图画，美育也，而其内容得包含各种主义：如实物画之于实利主义，历史画之于德育是也。其至美丽至尊严之对象，则可以得世界观。

唱歌，美育也，而其内容，亦可以包含种种主义。

手工，实利主义也，亦可以兴美感。

游戏，美育也；兵式体操，军国民主义也；普通体操，则兼美育与军国民主义二者。

上之所著，仅具荦较，神而明之，在心知其意者。

满清时代，有所谓钦定教育宗旨者，曰忠君，曰尊孔，曰尚公，曰尚武，曰尚实。

忠君与共和政体不合，尊孔与信教自由相违（孔子之学术，与后世所谓儒教、孔教当分别论之。嗣后教育界何以处孔子，及何以处孔教，当特别讨论之，兹不赘），可以不论。尚武，即军国民主义也。尚实，即实利主义也。尚公，与吾所谓公民道德，其范围或不免有广狭之异，而要为同意。惟世界观及美育，则为彼所不道，而鄙人尤所注重，故特疏通而证明之，以质于当代教育家，幸教育家平心而讨论焉。

（选自《东方杂志》第八卷第10号，1912年4月）

美育是什么？

吴梦非

　　我国从维新以来，差不多有四五十年了。教育界里面更动的亦不少，什么道德教育呀，实用教育呀，人格教育呀，职业教育呀，……都有人在那里提倡的提倡，鼓吹的鼓吹，只有对于"美育"这件事，大家都是冷冷清清，看得没什么要紧。到了中华民国初年，教育部虽然定一条教育宗旨说："……更以美感教育完成其道德。"但是一般主持教育的，和施行这种美感教育的，除了少数人以外，依旧在那里捕风捉影的过日子，并没有彻底的了解，亦并没有彻底的主张。去年经过了五四学潮的一番大举动，才有一点儿觉悟起来，什么解放咧，改造咧，新道德咧，新教育咧，……你倡我和，气象却是很好。所以"美育"这个问题，因为时势的要求，亦有许多人来注意他。不过我国人，除掉曾经专门研究美的学问，像蔡子民几位先生以外，对于美育上，往往起一种误解，有人说美育就是美术，亦就是艺术，亦就是美学，这种误解虽然不值识者一笑，但是我们提倡美育的人，亦应该解释解释清楚，使一般人可以知道研究的路径，亦可以知道各人的责任。所以我先要作这一篇文章，介绍西人的几种学说，来建设我们美育的基础。

　　在数年以前。德国教育界对于"美育"都认为是一个重要问题，所以开会的开会，著书的著书，出杂志的出杂志，研究得很起劲。兰艾著的《德国青年之艺术教育》和兰因著的《校舍论》最是传诵一时，其中提倡最得力的是Lichtwark，他常常用绘画展览会或是音乐演奏会，来实行儿童的美育。后来因为德国勤劳学校的教风，行的非常之盛，所以美育的呼声就渐渐儿降低了。1908年，瑞士出版一册Forster著的《学校与品性》（Schule u Chrahter）没有多少时候，销到二万部以上，大受这方面人的欢迎。F氏是欧洲大陆"伦理运动"的主倡者，他的宗旨是不靠托宗教，完全用修身来实施学校的德育。他著的《学校与品性》里面有一段话说："女子教育一方面要使他鉴赏美，一方面亦应该养成他爱丑的精神，倘使他专喜欢美同调和的状态，必定要厌

恶社会上黑暗，悲惨，不调和的状态，不知不觉中具备一种冷酷性格，所以一定要养成他对于贫的病的有同情的精神才好。男子教育亦是一个样子。这种精神难道不是受着美育的阻碍么？"F氏这个意见，可以说是美育主张热中的当头棒喝。虽然，这不过是关于发挥美的材料问题，并不是美本身的罪恶。F氏还有一句话："美术家应当捉着贯流于人生全体的真理，倘使仅仅发挥关于一部分的美，不能够说是大美术家。"他亦承认裸体画是表神，和对于人生一般意义的徽号，美术上很有价值。并且痛骂发挥一部美的不足取，他所著的《美学时代问题》和《美学体系》里面，论到构成美的材料，是对于人生很有意义，不过没有发挥美的能力，则教育上就没有价值了。近年来西洋商品广告，和专门家的作品中，常常有表明纤弱女子的姿态，大受一般妇女家的厌恶。（我国的时髦画家亦有专描美女画的，因为他对于绘画的意义还没有了解清楚，所以我亦不必去论他。）因为这种画，实在同女子的体育很有影响，像那中世纪的妇人画，同女子教育里面，无论体育、德育，总有些效果，现在的妇人画刚刚同从前相反对。照这样看来，更加可以知道美育的要紧了。像英国Watts画的《希望》《信心》《慈善》等作品，不仅仅同道德上没有恶影响，而且可以涵养吾人道德的情操，对于社会上不幸和不遇的人，能够生出一种同情，况且我国人的道德，到今日总算堕落到极点了，近来大家想尽力实施通俗教育和德漠克拉西，亦正是设法去救济他。不过照我看来，第一件要紧的事，就是要退去一般人卑野的趣味，慢慢儿养成他高尚的爱美心。德国诗人希拉有一句话说："人生照着肉体的状态，自然要受苦痛，但是照着美的状态，可以免了这一种苦痛，照着道德的状态，可以支配这一种苦痛。"可见美能够纯化我们的肉欲，可以说是入德的门径，但是这一种主张，还是偏于消极的。再进一步说，美同道德上的关系，就是能够养成我们人高雅的品性，可以无疑的。现在我想再举出几句根本上的话，大略说明美的本质，可以知道美育必定不可忽略的。

　　"什么叫作美"这个问题从希腊到现在，还没有完全解决。"美学"就是取哲学的态度，用系统来研究这个问题的一种独立科学。不过这篇文章是解说"美育"的，所以不能够把美学的全部分举出来说，只可把美学同教育上有关系的，大略说几句。美学的组织，到十八世纪才有点完备起来，一般美学家对于美学的解释，大都说是："宇宙绝对完全的存在，因我们人的悟性，能够认识他的，叫作真。因我们人道德的

意志力，能够体会实践的，叫作善。因我们人的感觉，能够知觉这一种绝对无限完全的，这叫作美。"这一种哲学的解释，同美育没有什么关系，在这世纪的哲学家我们应该注意的就是康德，他有三大名著：（一）《纯粹理性批判》是论我们人对于自己以外，外界的认识力。（二）《实践理性批判》是说我们人认识自己是外界或自然界中的一个，和他的道德论。（三）《判断的批判》就是说明美的本质。他说：美从主观的方面解释起来，是没有概念，亦没有实用上的意味，纯粹是一种无关心，必然的，适合于自己意思的直接判断状态。从客观的方面解释起来，美是有一种目的物的发表，我们人对于这一种目的，不要费什么心思，就能够觉得。照这样看来，康德所说的美，完全是我们人无关心的心境。譬如看见桃花开得烂漫可爱的时候，不知不觉陶然自失，自我没入桃花之中，花和我却融合在一块儿，这就是真美的心境，至于要存心去折他一枝来，那就失掉美的境地，加了一种实用上的欲望，所以美必定是无关心的。还有觉得美的顷刻之间，我和彼融合在一起，亦没有思虑彼之目的等的余地，是当然的了。虽然照这样的修养，自然能够作出温雅风度的高尚品格，使我们人的德性惹起向善的意志力，是很明白的。康德的学说，在教育上很可以参考。他的三大名著，虽然是哲学论，亦是根据人类智情意的三种作用，《纯粹理性批判》就是说我们人的智性力。《实践理性批判》就是说我们人的意志实践力。《判断的批判》就是情的直接判断。可见他所说美的本质，是根据哲学的见地，加上心理的见地，亦很明白的。

　　近世美学的研究，从哲学的见地，更加带一种心理的倾向，像哈尔德曼Hartmann说："事物本身没有美，艺术家用事物作基础，靠自己的力量，才能够创造出美来，可见美并不是实在，乃是一种假象；美感亦不是实感，乃是假感。"兰艾Lange说："美感是介乎假象和实象；自然和非自然中间心的活动状态。亦就是一种错觉，并不是像哈尔德曼所说的假象；亦并不是实象。仿佛像不是事实，却是事实的一种感觉的迷，这一种迷，就是意识的迷。自由意志的迷，我们人认识事物的真相，是智的活动；但是觉得事物真相以外的迷，这就是美。"照这样说来，美仿佛像心理学上的一种错觉，这一种德国派的美学论，从哲学的见地，慢慢儿同心理的见地相接近起来。另外像英国的达浑从生物学上的见地立说，就是禽兽世界亦认为有美的现象，他说："美是从生物生存持续的必要上发达下来，同种族生存上有关系的就是美，倘使没有益处

的就是丑。"可知道达氏所说的美，是带着实用上的意味，兰艾亦有这一种倾向。

至于美的定义，说起来实在非常的繁杂，我想介绍一位现在德国的美学家伏尔恺脱（Volkelt）的学说，同诸位谈谈，伏氏的学说，很有研究的价值，他说明美的规范，用四对条件，各一对里面都分为主观的和客观的两方面去研究，现在我写在下面。

第一则

一、主观的方面　要有入情入心对物的态度。

二、客观的方面　构成美的材料，形式与内容要统一。

第二则

一、主观的方面　我们人入情的心象，要从各个特殊的，向一般典型的方向扩张进行。

二、客观的方面　构成美的材料，要对于人生很有意味的。

第三则

一、主观的方面　要不起实感。

二、客观的方面　构成美的材料，要不是实象实感的。

第四则

一、主观的方面　譬如对于音乐的音调，不是部分的感得，要有综合的、统一的感得心，去领会全体的意味。

二、客观的方面　构成美的材料，要保各部分有机的关系，使它统一。

上面所举的四则，虽然是美的规范里面最主要的；但是伏氏所说美感的根本性质，却在于感得Einfühlung，譬如艺术家的作品，或是自然的美，大都适合于这四则，不过赏玩这种美的心的状态，那是纯粹从四则里面主观的法则。假使自己的感情，同作家的感情，和自然美的本质，达到一致融合的时候，像康德所说无关心的心景，这就是美感的极致。

我们人对于艺术品的感兴，并不是假感；亦并不是错觉的，迷的，纯粹是我们人所感得实际的感。对于悲的就是感得实际的悲，对于强力的亦是感得实际的强力，我们人所感得的状态，决不是迷，亦不是假。乃是自身真感得。不过这里所说实际的感得，同实际生活有关系，并非肉欲的实感，换一句话讲，感得就是自他感情统一融和

的状态；亦可以看作共同感情的极致。譬如唱中华民国国歌的时候，假使各人都能够感得，那么国民的感情，自然而然能够结合。（中华民国到现在还没有正式的国歌，我作这一种譬喻实在可叹可笑。）照这样说来，感得主义的学说，可一转而变为国民感情的统合说，教育上很有重大的关系。

十九世纪英国斯宾塞Spencer著的《教育理想论》里面，举出完全生活的条件说："我们人第一要养成直接保卫自己的能力；第二要间接保卫自己，用衣食住的方便有维持生活的力量；第三要扶养自己的家族子孙，使他一代一代能够发展下去；第四要为社会国家尽力来贡献文化；第五最后要有正当安慰的时间，享受快乐，但要达这一种目的，不可不养成文艺的趣味。"照这样说，斯氏对于美育问题，完全认为人生安慰的方便，因为下等生物除保卫自己以外，不能够扶养他物，至于人类有牺牲自己，去养他人的美德；亦有舍了自己一身，去尽瘁国家的至诚。所以照生物学的顺序看起来，不在于活动，很是明了。但是美育问题，则并非人生安慰问题，乃是活动问题。并非消极问题，乃是积极问题。国民的活动，要国民的感情大家融洽；个人的活动，要自己的品性高尚。教科中的唱歌科，从斯氏的学说，仅仅有安慰人生的效用，但是从伏氏的学说，实在对于国民的感情统合融和上，有必要而且不可缺的价值。所以我们不应该依斯氏的消极说；应该照伏氏的积极说。主张美育的根本精神，就在这个地方。

美育的学说，照上面说来，大致可以明白。现在我要问"学校中实施美育，应该用那一种美作标准呢?"请再看下文：

美的种类很多，同教育上最有关系的，就是壮美，优美，悲剧美三种。第一种壮美是发挥凡人以上大力大量的性质，能够引起人努力向上的状态。伏尔恺脱分他为无形的壮美，强的壮美，自由的壮美三种：（一）无形的壮美，像渺渺茫茫，四边无限的海；或是明星闪闪发光的夜里的天空；再像不可测的深夜。这几种他的外部形式，没有际限，并且没有一定典型；他的内容，却有发挥伟大力量的感情，所以宗教心亦属于这一类。（二）强的壮美，有一定典型，亦有一定形式，他的内容虽然没有像上面这样，但是亦有伟大的力量。像四川峨嵋山的风景，他的形状，在空当中是有一定的，决非无限大。但是我们无意识想象山的形状，到感得的时候，实在亦有感得无限

力量的事实。（三）自由的壮美，介乎无形的壮美同强的壮美中间，就是这两种调和的状态，内容形式都能够发挥伟大力。如同Beethoven的音乐，能够发挥内外调和的伟大力，就属于这一类。像这种美感，亦可以唤他为理想的壮美。

照上面这三种壮美看起来，第二种强的壮美，在一定形式里面发挥他的伟大活动力，仿佛像现在有秩序国家的社会，组织当中的各个人在那里努力活动的状态。所以静稳，确实，纪律，适度等形式的状态，同内容的活动力，假使能够调和，那是同发挥伟力的德育上，有很大的关系。在小学时代，无形的壮美不容易感得，感得最多的是强的壮美。前年我同杨白民先生和他的女公子雪征去游普陀，轮船行到海中，刚刚是风平浪静，四边无涯，这时候不知不觉使我生出一种无形的壮美，有说不出的快乐，立刻呼雪征出舱，不想雪征所感得的美，仔细观察起来。同我却是不同。可见小学生对于这一种大综合的感得，很是困难。最好么用英雄豪杰的肖像，或者使他接触纪念碑和适宜的高山大川，引起他强的壮美，恰恰同他的程度相合。各教科中可以涵养这种精神的机会很多，使学生赏玩名画，或选择唱歌的歌词歌曲，除应该养成他本科性质上的美感以外，还要推奖强的壮美。至于无形的壮美，在中等学校时期，渐渐可以感得，精神修养上可以得不少利益，亦可以说是矫正青年的短虑，使他沉着，大量，最有效的方法。不过偏重无形的壮美，容易养成一种不适合于国民生活的人生；所以不论那一种学校，都应该用强的壮美作本体。等到修养着实，再用无形的壮美来补助他，如此才能造就大人物。

第二种优美的本质，是天地一体，感觉同理性调和，人情同义理没有冲突的一种合理的状态，伏氏分他为高雅的优美，可爱的优美，愉悦的优美三种。（一）高雅的优美，仿佛使人脱离肉感，去做精神生活；亦像离开感觉世界，去做灵的生活，向上的生活。有去地就天，遏止人情，去从义理的倾向。我们看见西湖的山水，不知不觉使我们的俗念，都去个干净，这种美感，就属于这一类。（二）可爱的优美从表面上看起来，虽然像去天就地，离掉理性接近感觉，离掉义理接近人情；实在仍旧是不离天，不舍理性，并且不背义理的一种状态。我们对于儿童天真烂漫，活泼泼的游戏，或是小儿很舒服熟眠的容貌，生出来的美感，就属于这一类。（三）愉悦的优美是（一）（二）两种优美调和的状态，不极端偏于灵的生活；亦不极端偏于感觉的生活，

如同拉弗尔Raphael Sanzio有一张名画，表神的生活，乃不失掉现世慈母之爱的状态，就是这种美。再像我们人对于佛像佛画的名作，仿佛一方面入于无限的灵界；一方面尚在现世救济众生的佛的态度，能够感得的时候，就生出愉悦的优美来。

上面三种优美，第一高雅的优美没有什么危险，并且养成学生高尚的精神，非常有效果。不过国民小学的儿童，对于此种高尚的美感，不容易感得。到高等小学和中等学校时期，才有感得的能力，第二可爱的优美，亦是如此。不过现在的一般青年，被这种美里面流于卑野的美感所诱惑，件往失去向上努力的意志力，实在有点危险。譬如读卑野恋爱的记事，心中觉得愉快，就是为这种卑野美感所支配，诉到实感上，就造成堕落德性的大基础。所以我们根本的教育法，要涵养学生高尚的趣味，不使他同卑野的相接触。第三愉悦的优美，对于修养上虽然有效，但是可施这种教育的机会，实在是很少。

总之高雅，愉悦两种优美，没甚危险，教育上应该注意的是可爱的优美，又壮美为男性的；优美为女性的。所以男子的学校，必定要用壮美为主体；女子的学校应该特别注意优美。

第三种悲剧美是两物相互争抗的状态，亦有三种：（一）看破身体上大苦痛和死的结果，但是他的精神自由自在，能够支配苦闷的景地。（二）精神因为受着苦痛，生出烦闷，但是他的生命，依旧存在。（三）精神亦消，生命亦去。这三种里面第一种能够养成吾们人弃了自己的生命，着重到从容的精神上面，这一种美就是小学校的学生，亦都欢迎他。

另外像滑稽的美等，亦同教育上有关系。总括起来说，凡是学校里面从教授的材料，教授的方法，以至于教室内相当的设施，学校园的计划，读物的选择，学艺会，运动会，展览会，音乐会等都应该注意全体的校风，以涵养他们强的壮美为主要宗旨，用无形的壮美作补助，第一种悲剧的美亦当注意。至于优美与其积极的奖励、不如消极的警戒。关于此种问题实施起来，最好每学年编成大致的细目。像美国纽约霍雷使曼学校的图画教授要目，对于儿童所赏玩名画的种类，都照学年去支配，初年级多用现代的名画；高年级多用古代的名作。伯林女教育家Wychgram在某女学校对于初年级七八岁的儿童，用古代埃及和巴比伦最简单仿佛像儿童自己画的图画，像人物等，揭

于教室及走廊的壁上，照学年的顺序，所揭图画亦渐渐地照发达顺序排列，最后排入大家的名作。这种方法，虽然照学生程度的高低，可以不同，但是美育的中心点，仍归根到强的壮美，无形的壮美和悲剧美的第一种，仅仅可以作为补助。

　　上面我解释美育的话已经说完了，总括说一句：美育在学校教育里面，当以图画音乐手工三科为主；以文学体操等科为附。在社会教育里面，当以戏剧为主；以音乐美术小说及他种娱乐等为附。至于美育同美术艺术的区别，想起来大家都可以明白。不过我恐怕还有人要问美术究竟是什么？艺术究竟是什么？这两个问题，说明起来，亦是非常繁杂，这篇文章，因为题目上的限制，我再也不能够多说。现在我只能把这两种，列一个最简单的分类表，请诸君看看。至于美术艺术同社会的美育上关系亦是很大，将来我当另外做几篇文章，再同诸君讨论。

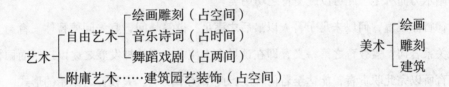

（选自《美育》第一期、第二期，1920年4月、5月）

美育之原理

李石岑

　　美育运动，在最近二十年间，随人类本然性之自觉而日益扩大；此诚吾人精神向上之表征，抑亦教育价值增进之显例也。夫教育上德智体三育之说，由来已久；经最近两世纪之试验，知未足予吾人以最后之满足，于是有美育之提倡。美育研究之范围，由学校美育进而至于家庭美育、社会美育，更进而至于人类美育、宇宙美育。美育之力，遂隐隐代德智体三育而有之；岂惟德智体三育，并隐隐代宗教以及其他精神界之最高暗示力而有之。此可以觇美育之功用矣。

　　德智体三育，何以未足予吾人以最后之满足？欲答是问，宜先问德智体三育与人生之关系若何？盖教育之第一义，即在诱导人生使之向于精神发展之途以进；而德智体三育所以完此职责者，能达至若何程度，此不能不问也。夫教育之原始的形式，本即为德育与体育；学剑学礼，同时并进，而祖先之风习、情操、法律、道德赖以维持。其后特重遗诫家训，而德育遂视为教育之主题，悬为最高目的。教科中有所谓训育者，几视与德育同义。德育之尊重，可以概见。自社会之分化发达，知识的教化之范围日广，而德育之势始稍杀。盖知识的教化，所以启示人生者，远驾于德育之上，则德育不足以敌智育也明甚。唯智育以授与知识与技能为主旨，其有裨于人生之实用也固甚大，然究足以导吾人于生命向上之途与否，仍属疑问。至于体育，虽为人生所必需；若仅以强健体格为唯一之天职，此外并不附以精神上之意义，则此昂昂七尺躯，只成为宇宙之赘疣，而何生命向上之足云？故十八世纪，中于德育过甚之弊，而不脱传袭的思想；十九世纪，中于智育过甚之弊，而招弗罗伯尔一类之自然主义的悲哀；二十世纪初头，中于体育过甚之弊，而有前此之军国主义的欧洲大战。最近教育界觉悟之结果，知德智体三育偏重固不足以予人生之满足，即并重亦难语于精神之发扬，而不得不着眼于人类之本然性。至所以启示人类之本然性而导之表现者，则美育也。

　　德智体三育，如用之不当，则或足阻人类之本然性使不得展舒；甚或锢蔽之，斫

丧之。故古典教育，注入教育，军国民教育生焉。德智体三育所以陷于斯弊者，亦非无故。德育与美育，适立于相反之地位。德育为现实的、规范的，美育为直觉的、浪漫的。德育重外的经验，美育重内的经验。德育重群体之认识，美育重个体之认识。德育具凝滞阻碍的倾向，美育具活泼渗透的倾向。又智育与美育，亦立于相反之地位。智育重客观的，美育重主观的。智育重普遍的，美育重个性的。智育重抽象的，美育重具体的。智育重思考的，美育重内观的。德智二育，虽各有其领域，而于人类本然性之发展，自远不如美育所与机会之多。至于体育，则本属美育之范围，更无所谓领域。体育原期身体之美的发达，所谓人体美之陶冶，亦即希腊教育之中心思想。人但骛于体育在增高体位，遂忘其本义，而去精神向上之途乃愈远。故德智体三育，对于人类本然性之发展，皆不能无缺憾；换言之，对于人生，皆不能予以最后之满足。此美育之提倡，所以非得已也。[①]

今请阐明美育之本义。美育之解释不一，然不离乎审美心之养成。进一步言之，即为美的情操之陶冶。情操有知的情操、意的情操、美的情操三者之别，然美育实摄是三者而陶冶之。如判断、想象，为知的情操之陶冶，创作、鉴赏，为意的情操之陶冶。至美的情操之陶冶，乃美育必守之领域，此义不待词费而自明。惟愚以为美育不当从狭义之解释，仅以教育方法之一手段目之；当进一步，从广义之解释，以立美育之标准。美之种类不一，要皆足以操美育之能事。就美之对象以区别之，则有自然美、人类美、艺术美，而三者复可细分，如次表所示：

① 本志宜言，所以美体二育并称者，以国人对于体育，太不注重，故特表而出之。实则体育亦伏于美育之中也。

　　据上表以观，知美之范围极广；即可知美育之意义，未可着眼于一部而遗其全体。吾人生活于此自然美、人类美、艺术美之中，岂能一刹那间不受美之刺激而生变化？如因美之刺激而生变化，是即美感足以潜移吾人之精神活动；换言之，即足以发展吾人之精神生活；更换言之，即为吾人人类本然性之要求。盖人类本然性，乃时时欲为不绝的向上发展，但非有以刺激之，或刺激之而非由于美的刺激，则不容易使之发动。此正如詹姆士（W.James）所主张之情意论派的哲学。谓如攀花，吾人最初感及最美之花，徐而由情及意，至于攀折。攀折之第一因为美，第二因乃为美之花。故吾人心的过程，全由于一种选择的作用，单选择适于自我者而认识之。故最初发于情，由情而及于意，由意乃有所谓知。詹姆士诏示吾人之心理学的程序，实不外乎是。人类本然性者，乃贮有精神生活之最大量者也，可发展至于无限。经一度之美的刺激，则精神生活扩张一次，即人类本然性多得一次发展之机会。此正美育之真精神也。然则美育实为德智体三育之先导；而美育之不能仅出于狭义的解释，亦自不难推见矣。

　　关于美育之解释，请更介绍二义。一为新人文主义之美育，席勒（Schiller）之美育论，其代表也。一为最近美育运动论者之美育，蓝格（Lange）之美育思想，即属于此派者也。请以次论之。席勒所代表之新人文派之思想，与希腊思想同，即以"美即善"为其思想之中心。故谓美育即德育，教育全体之理想，舍美育举无可言。美育不特为德育之根本，同时为一切科学之根本。盖美非一种架空之想象，实乃真理之显现。真理之直观，由于美的享乐；美的享乐，即达真理之路。夫科学基于理解，美术

由于直观；科学为抽象的，美术为具体的，固不得谓无差别。然此不过达真理之径路不同，要其归趋，实未有异。若美术与道德之关系之密，则更有什百于是者。美术者乃表现共通的原理于个体之中者也，道德者乃强制个体使屈服于共通的原理之中者也。方法虽异，而于强个体以从全体则一。不过道德为义务的，为压抑的；而美术则为好意的，为自发的耳。故美育不特与德育不相矛盾，且进而包容之，相提相携，引而致之真理之域。此席勒美育论之大意也。而美育运动论者之论调，则大反是。自美术之品位与内容变化之后，"美只为美"之思想，遂充满于人人脑中。于是美术不独与科学不生交涉，且与道德全为绝缘。更有时不道德者与非科学者，反益足以发挥美之神圣。此派之美育说，不以美育为教育全体之理想，而仅以之为教育理想之一，不过居教育理想之最重要部分而已。此派之精神，全着重于美的享乐。故其美育方法，专以发达被教育者对于天然及美术品之感觉为主旨。意谓人性固为意志之发现，人生之活动，固不可轻视知的作用；但如缺乏美术或其他之情的生活，则人生岂惟陷于枯寂无聊，抑且由美的情趣之减少，无形中足以破人生圆满之发展。吾人不徒努力正大之人生，抑且希求兴趣之人生。蓝格之美育思想，即带有此派彩色。故谓教育之目的，不在养成美术家，不必别施以美术史或美学等之教授；儿童亦不必令其于技术等有所论议，仅使之浏览美术而悦之而欣慕之斯可耳。故美育壹以自然为归，此蓝格美育说之大意也。总览二派之思想，一为"美即善"，一为"美即美"。换言之，一谓美育即德智体三育，一谓美育与德智体三育绝缘。愚以为两说虽似根本不相容，实有可以疏通之处。盖后者实摄于前者之中。夫谓美育即德智体三育者，以美育即含有德智体三育之作用；换言之，即美育占有德智体三育之领域；然不得谓美育因占有德智体三育之领域，即失却固有之领域也。美育自身，固自有其领域。其领域即为与德智体三育绝缘之美育。诚以美育之精神广大，非可以一义限之也。今更举图以明之。

甲图　　　　　　　　　乙图

甲图乃示前派之思想，乙图乃示后派之思想。前者示美育伏有德智诸育之作用，后者示美育与德智诸育全为绝缘。愚以为乙图所示美育之领域，即伏于甲图所示未显德智诸育之作用之范围内。故谓后者实摄于前者之中，而古来两派分驰之思想，至此乃得其会通。愚所以必沟通此两派思想，俾冶于一炉者，良以美育实际上决不脱德智诸育之作用，而又未可拘泥于此，致美育失其自身之领域，而阻碍其发展之前途。质言之，美育显德智诸育之作用者，不过其方法，而美育自据其领域不欲为德智诸育所染者，乃其归趋也。惟愚对于前派之思想谓美育即伏德智诸育之作用者，以为其说尚有不备。德育所重在教，美育所重在感。教育上教化之力，实远不如感化之力之大。盖教乃自外加，而感则由内发；教之力仅贮藏于脑，而感之力乃浸润于心也。父师之训诫，不敌婉好之叮咛；家庭之孕育，不敌社会之观感。故常引导国人接近高尚之艺术，或清洁之环境，则一国人之心境，不期高尚而自高尚，不期纯洁而自纯洁。此可见美育所含德育之意味，实远过于德育所自含之意味。再言智育，智以求真，而智有所蔽。或言语文字所未能达，或自然科学所未能至，则智穷而去真仍远。若美则以呈露真境而益彰。柏格森（Bergson）谓美术由一种之感应，得彻入对象之里面，而把捉其内部生命，是美与真常相伴而生。由此可以推见美育所含智育之量，多过智育所自含之量。再言体育，体育原期身体之美的发达，已在美育之范围内。而美之环境或优美之心情，与愉快之气分，所以增进体魄者，实较机械的锻炼收效尤速。是美育已早擅体育之能事。至于群育，亦未能脱美育之范围。美之普遍性与调停力，足以减少社会上之反目与阶级间之斗争，此拉士金（Ruskin）早已阐发之。可以见美育所含群育之功用。最后请言宗教。宗教乃予吾人以精神上之安慰者也。换言之，即启示一种最高之精神生活。而美育所以启示吾人最高之精神生活者，殆随处遇之。吾人赏览山光水月之时，吾人之心魂，殆与山俱高，与水俱远，是可见美育之精神足以代宗教之精神。至其他精神界之最高暗示力，均舍美育莫属。盖宇宙乃一大艺术品之贮藏所。所谓宇宙美育，实含有至大至广之精神，"辟如天地之无不持载，无不复帱"，此皆所以广前派之美育思想者也。愚对于后派之思想谓美育与德智诸育绝缘者，以为其说亦有未至。夫美育而至与德智诸育绝缘，则美育乃完全一种最高之精神活动；在人类言之，则为人类本然性充分之发展。所谓人类本然性，即生之增进与持续。此生之增进

与持续，即尼采(Nietzsche)所谓"权力意志"，柏格森所谓"生之冲动"。然生之增进与持续，常伴于快感之增进与持续，乃得生之满足，以发射生命之火花。人类之所以高贵无伦者，恃有此耳。故吾人不但努力正大之人生，且希求兴趣之人生，所谓美的人生。夫而后美育之真价值乃见，此愚所以广后派之美育思想者也。二者俱备，则美育之能事毕矣。

今请简括数语，以作兹篇之结论。美育者发端于美的刺激，而大成于美的人生，中经德智体群诸育，以达美的人生之路。美育之所以蔚为一种时代精神者，意在斯乎！

（选自《教育杂志》第十四卷第1号，1922年1月）

新文化运动和美育

周玲荪

从去年五四学潮以来，新文化运动的呼声一天高一天了，各种新出版物也一天多一天了。这确是我们中华民国一件极可喜可贺的事。不过兄弟以为大家既在提创新文化运动，那么对于美育一方面，最好亦要提创提创。因为我们中国最缺乏的是美术思想，因为缺乏美术思想，所以各人脑子里都为一种混浊之气所蒙蔽，而思想上，精神上，行为上，遂为狭隘的，无谓的，名利的所缚，而自私自利的观念，因此也一天猖盛一天了。大家既然只顾自私自利，岂不是新文化运动的大障碍吗？并且新文化运动的包含是很大的。假使单靠了那独性的冲动，和环境的刺激去实行，一定要有许多阻力的。近来抱消极主义的、抱厌世观的、自杀的，不是受新文化运动的影响渐渐发现了吗？照这样下去，不但新文化没有进步，反要发生许多弊病，所以去年北京大学生（林得扬）自杀以后，蔡元培先生主张非提创美术教育，不足以引起我们高尚的兴趣，而共图新文化的发展。后来蔡先生又在晨报周年增刊上做了一篇"文化运动不要忘了美育"。在这篇里头，对于新文化运动和美育的关系，说得非常痛切。兄弟现在再抄出几句来介绍介绍。"……不是用美术教育，不足以引起超越利害的兴趣，融合一种划分人利的僻见，保持一种永久平和的心境。……文化进步的国家，既然实施科学教育，尤要普及美术教育。……所以我很望致力新文化运动诸君，千万不要忘了美育。"兄弟当时看了蔡先生这篇文章，以为从此后，一定有许多人要受了感触的，哪知到了现在依旧一点没有影响。凡是讲新文化运动的人，对于改良家庭、改造社会、改革政治、提创教育、振兴实业种种方面，都有人大声疾呼，争先恐后的运动，而独于美育一端，尚是无声无臭，视如糟糠，并且在一般学校里的青年，对于现有的美术课程，也往往看作无足轻重，不屑悉心研究。照这样看来，我国美术界的前途，实在没有多大希望的。兄弟不禁为之唏嘘感慨。然而凡是提创新文化运动的同胞，总要彻底明白，美育这件事，和家庭、社会、政治、教育、实业都有密切关系的。倘使借他

的力量来帮助我们的改革，那是定可得到事半功倍的效果。现在将他和各方面的关系，略略的写在下面，请大家看看，究竟以为怎样。

一、美育和家庭的关系

我国家庭组织的不良，原是头绪纷繁，无从说起，不过最显明切实的，可以用"干燥无味"四个字来包括。为什么原故呢？请看下面的意见：

（一）我国无论大小的家庭里，有一种很普通的习气，就是不讲清洁，不尚装饰。因为这个缘故，所以各人对于家庭里，都起一种厌恶烦闷的心理。这种习气，在我们中国人看来，那是并没有什么不好的地方。然而要知道我们人生的精神、志向、动作和终日所处的环境，是很有关系的。假使我们终日终年处于一种很卑鄙龌龊的环境里，那是虽有高才奇气，也要逐渐消磨了的，何况平常的人呢，推究他们所以不注意清洁和装饰的原由，简单说来就是缺乏美术的常识。

（二）一个家庭和一个学校，于性质上大致相同的。在学校里面，每天除了应上几班正课以外，有什么游戏呀、运动呀、音乐呀、图画呀，以供给学生消遣和共同娱乐。然而在家庭之中，关于这几种消遣和共同娱乐的事情，也是万不可少的。无如在我国家庭里，有这几种事情的，能有几家，因为没有这几种正当的消遣和共同娱乐的事情，所以我国人的家庭生活，觉得非常干燥无味。这几种事情，在我国人的眼光看来，那是并不要紧。要知道无论那个家庭里，既然没有正当消遣的事情，那么不但大家觉得冷静无趣，恐怕家里的人难保不去做不道德的事呢。前月陈独秀先生，在沪江大学里演讲，他说我们提创文化运动，对于音乐美术，也要尽力鼓吹鼓吹。现在我国家庭之中，实在不得了，从总统家里到平常人的家里，终日之间大都以喝酒赌博为唯一的消遣，长此以往，我们中国人的精神志气都要消磨尽了。以音乐一项而论，在西洋平均每三家有一架钢琴，日本平均每十家有一架，在我国恐怕一万家以内，也分不到一架，照这样看来，我们中国人的家庭生活，实在无聊极了。

以上所述，就是美育和家庭的关系，凡主张改良家庭的人应当稍为留意。

二、美育和社会的关系

社会上的事情，本是千头万绪，断不能用很简单的几句话可以包括。所以凡要改造社会，也断不能逐事逐物的，一一去研究。最简捷的办法，总要从根本上着想，然后实行一种适当的改造，庶几费力少而成功大。现在我国社会的腐败，人人都能指谪，但是就根本上的要件来讲，不外如下列的数端。

（一）社会上阶级太多，缺少"德谟克拉西"的精神

这种弊病，是专制政体的遗毒。我国由四千余年的专制国，既是忽然改为共和政体，那么表面上，虽是大家讲平等自由，其实社会方面，总免不掉还有许多阶级，彼此不相联络。假使要改革这种弊病，只有利用社会上各种公共娱乐机关，加以正当的诱导，使大家不知不觉走入"德谟克拉西"的正轨。讲到社会上公共娱乐机关，那是很多的，譬如公园、戏园、游戏场、美术馆、音乐会、跳舞会等，一概包括在内，不过这种场所，要是离开了美育的关系，那是决计不能成立的。

（二）社会上游荡的人太多，因此国家的生产力大受影响

我国地大物博，人民众多，以理而论，宜乎富强甲于全球，无如现在却是成一反比例，推其原故，实由于社会上游荡分子太多，而社会上游荡分子所以这样的多，又由于市上无谓的不正当的消遣机关太多。所谓无谓的消遣机关，就是茶馆酒肆等类，我国无论都邑乡村以内，关于此类店铺，都是栉比相连。于此足证我国民好闲偷惰的习气很深。所谓不正当的消遣机关，就是妓院、赌窟、烟铺等类，这种机关，于我国社会上，亦是非常发达，一般青年受他害者，不知凡几。但是以上所述的各种机关和国民游荡的习气，是互为因果的。所以凡要改造社会，不可不急谋消除这几种无谓的不正当的消遣机关。然而一方面既要设法消除，又一方面必须以正当的消遣机关来替代，庶可得到良好的效果。讲到社会上应设的正当消遣机关，那是很多的，譬如公共花园、公共俱乐部、公共游戏场等，一概包括在内。不过这几种场所，都要利用美术，才可引人入胜。

（三）社会上各分子自私自利的观念太深，因此合群互助的力量极薄弱

凡是脑筋腐败，精神昏溃的人，往往不顾群众的趋势，只晓得自私自利。警如现在社会上的少数无耻奸商和不讲人道的资本家，他们为什么甘心违反大众心理，去干那凶恶无耻的事情，人人都大声疾呼的提创爱国，而他们偏要私进日货，人人都鼓吹"德谟克拉西"，而他们偏要苛待工人。推究他们所以忍心去做这样的事，实由于脑筋糊涂，缺乏高尚的思想和远大的见识，所以他们只知自私自利，不顾旁人的危害，只晓得目前的微利，不顾精神上的痛苦。兄弟以为这班人，平心论起来，实在觉得可怜得很。因为他们不知道人生在世，除了衣食住三者以外，尚有一种精神界理想界的娱乐咧。欧美各国对于耶稣教所以竭力提创，就是要唤醒社会上一般知识浅薄的人，不要专讲实利主义，以自讨苦吃，并且妨碍合群互助的精神。我国如能以美育来替代宗教，岂不是一种极好的法子吗？

以上所述就是美育和社会的关系，凡要改造社会应当稍为留意。

三、美育和政治的关系

一国里面，事务纷繁，负统治全局并指导凡百事务进行的责任者，就是政治，所以任便什么国家，政治最为紧要，而掌理政治的人，必须才识宏博，并富有道德者，方为合格，方可福国利民。现今我国的政治家，凡品学兼优的，固不乏人，而脑筋腐败，思想混浊的，也是不少。其甚者，不但素餐尸位，碌碌无所表现。又不但搜刮民财，以自饱私囊，甚至卖国卖民，均所不惜。论其心肝，残忍过于豺狼，计其罪孽，凶恶过于盗贼，唉，既有这样的人。根深蒂固，蛇盘鸠占的居于我国的政治界里面，难怪我国的政治，一天坏一天了。又难怪我国的凡百事务，也一天紊乱一天了。又难怪我们的邻居小国，也要献出他们的鬼蜮手段，来欺侮我们了。然而同是我们中国的同胞，为什么这班人，这样的丧尽良心，不顾廉耻，去做那禽兽不忍为的事情呢。推究其故，实由于利欲熏心，不能自主，并且色鬼、赌鬼、酒鬼、烟鬼等，终日在他们的前后左右缠绕，使得他们不得不这样进行。依兄弟看来，我们对于这班人，既是可恨，又是可怜。可怜的就是他们既然不顾自己的名节，又牵累到国家，可怜的就是他

们不知道精神上高尚的娱乐，终日只以花天酒地为唯一的消遣，以自讨苦吃，所以现在倘要改革我国的政治，从根本上着想，总要改造这班腐败的政治家的思想着手。假使只是今日改定宪法，明日更换制度，那是也没有什么用处的。譬如在前清的时候，大家以为政治不好，所以毅然决然实行大革命，后来革命既成，政体也改变了，照表面上看来，宜乎气象一新，大家可以同享安乐了。无如民国存立，已有九年，试问政治的成绩，较前清是否确有进步，人民的生计较前清是否已渐宽裕，于这种地方一想，那是我们就可以明白了。凡要改革政治，假使专从那宪法或制度上着想，是完全靠不住的，必须正要利用那很高尚的美育的力量来洗刷这班腐败的政治家的脑筋，使得他们思想清楚，精神焕发，然后再来办理政治，那么我国的政治就有进步的希望了。现在世界上美术最发达的国家，要算是法兰西，在法兰西无论贫富贵贱，男女老幼，对于美育，均是非常注重的。所以他们常以美育的功用，来替代政治的效能，美育和政治的关系于此可见一斑。

四、美育和教育的关系

教育和美育的关系，譬如机器和油的关系，任便什么机器，要是没有油的帮助，那么这机器就不能活动了。任便什么教育，假使绝对没有美育来调和，那么这种教育，必要干燥枯寂，奄无生气的。现在提创新教育的人，常说学校里的课程，总要切于学生的实用，然后才有教育的价值，这种论调，本是很有道理，无如一般办教育的人，往往误会这个意思，以为课程中最切于学生的实用，则莫过于英文、国文、数学等科学，所以这几门科学应当特别要注意。譬如图画、音乐……这一类功课，那是于学生的学业上毫无用处，实在大可废去。这种主张，从表面上看来，似乎很合现在教育的趋势，不知道是大不对的。杜威博士讲："教育是国家的根本，学校是社会的指导，凡要救国，当从整顿教育着手，凡要改造社会，当从学校里做起。"教育既是国家的根本，那么办理教育，自然要依照国家的现状，而施行对症下药的手段，以尽培养国本的责任。我国人最缺乏美术思想，以致各方面发生了许多弊病（事实上面已经讲过了）。办教育的人，倘为国家前途计，则不可不竭力提创美术教育。既应提创美术教

育，还可轻视美术课程吗？学校既是社会的指导，那么学校里的课程，自然要依据社会上的需要而定的。当今我国社会上，为了缺少美育的调和，以致百业调零，公道日非，并且人人都有堕落的现象（事实上面已经讲过了）。办理学校的人，倘为学校的责任和自身的责任计，宜如何提创美育，以救社会的弊病，既要提创美育，还可说学校里的美术课程，和学生的学业无关系吗？照这样看来，美育和教育确是很有关系的，并且按我国国家的情形，社会的需要，那么于教育上对于美术课程，尤当特别注意。

五、美育和实业的关系

我国实业不发达的缘由，大家认为缺少资本、机器、人才三要件。这确是根本上的事实，不过除了上列三端以外，还有一个很紧要的条件，和实业息息相关的就是美育。世界上实业发达的国家，没有不注重美育的，因为注重美育，所以实业方能发达，这个意思，恐怕大家还有疑问，现在分做两层解释，就可以明白了。（一）办理实业的人，预先必须经过美育的陶冶，庶几心志纯洁，精神清快，对于业务自然奋发猛进，始终一贯。我国人办理实业得起家创业的，本是不少，所惜大都见识浅陋，器量狭小，偶一得志，便夜郎自大，不求进步。或者奢侈淫佚，任意挥霍，等到后来，所有功绩，一败涂地，不能复振，甚至淫佚过度，而生命也随之牺牲，这种弊病，都由于我国人素无美育的训练，因此思想混浊，意志薄弱，易为外物所引诱。譬如未经训练的兵队，而骤使冲锋战斗，其失败可以预料。（二）办理实业的人，必须具有美术思想，然后所产出物品，含有美术的意味，可以受人欢迎，销路广大。譬如我国货和东洋货，两相比较，以物质而论，未必我国货不如东洋货，无如他们的货物轻便玲珑，装饰美丽，很能迎合购买人的心理。所以近年来东洋货充斥于我国市面。而我国自己的货物，因为粗劣笨拙，不讲装饰，所以反不为国人所喜用。从这样看来，当今我国人既要提创国货，振兴实业，那么对于实业界的美术知识和美育训练，还可等闲视之吗？

我们看了以上所讲的美育和各方面的关系，可以知道美育这件事，任便在那一个国里，都要注意的，并且照我国现在的情形而论，对于美育格外要尽力提创，提创的方法，依兄弟的意见并参考东西各国的办法，有下列的数端，凡有志提创美育者，大

家起来研究研究。

（一）宜增设国立美术学校

美术学校，是美术家的生产地，现今我国国立美术学校，全国只有北京一个，听说这个学校，因为经费困难，并且开办来没有几年，所以成绩也不过平平。要是和欧美或日本的美术学校相比较，不啻相差天渊。唉，我堂堂中华，有这样大的土地，有这样多的人民，而国立美术学校只有一个，并且内容很不完全，难怪我国的美术界，弄得奄奄无生气了。从今以后，如欲图美术发展，入手办法，非增设几个好好的国立美术学校不可。

（二）宜设法奖励国中美术家

美术家是一国美术的领袖，一国里面，美术家愈多，则美术愈发达。法国美术所以非常发达，由于政府对于美术家，多方奖励，不遗余力，使得一般美术家，不得不起竞争，不得不求进步。他们的政府，于每年春秋两季，必举行沙朗（Salon译为美术展览会）共三次，各次所陈列的作品，自二千五百至三千份左右（一份即一人的作品）。所有优美的作品，由政府发给奖状，或出巨资购为国有，陈列于美术馆，以供国人浏览。英国政府对于奖励美术家的事情，也是很注重的，每年必开皇家美术会（Roya Royal Academy）一次，征集全国美术家的作品，以评论优劣，分别奖励。日本从明治十五年起，始由政府设立绘画共进会，其办法略照英国的皇家美术会，至明治四十年改为文部省展览会，其规模已逐渐增大，从大正七年起，又改为帝国展览会，其规模较前更形完备，每年于十一月至十二月之间，征集全国现时美术家的作品，开会一次，所有优美成绩，则发给奖状，或由政府购去陈列于美术馆，以供大众观览。英法日三国，既用这种法子来鼓励国中美术家，使得他们有发表和互勉的机会，所以国中的美术因之日新月异，而至此盛况。我国民间，并不是没有美术人才，所惜政府无法奖励，致使具有才能的人，碌碌无所表现。等到后来，竟然老死乡里，和腐草同归。我们仔细一想，不禁感慨系之。我国美术不能发达的原因，虽不一而足，然而政府不能奖励美术家，实是很大的缺点，从今以后，倘要提倡美术，那么非仿效英法日三国的办法，每年由政府开全国美术展览会一次不可。

（三）全国高等专门学校内，宜增设美术科或于课外组织美术研究会。

高等专门学校，是教育高等专门人才的机关。按我国现有的高等专门学校，对于美术课程，大都不甚注重，因此美术界的高等人才非常缺少，而国中美术界的势力，就更觉薄弱。凡掌理高等教育诸公，倘有意提创美育，最好于校中正课以内，增设美术一科，延请中外美术家担任教务，或因经济困难，不能开办，则当于课外设立美术研究会，使学生中有志学习美术的，可以自由入会。譬如北京大学，从蔡校长任事以来，对于美术，非常提倡，近来课外设有图画研究会和音乐研究会等，成绩很好。将来的发展正未可限量，这都是蔡校长的功劳。

（四）对于社会上的私立美术学校，宜由公家酌量帮助。

我国国立美术学校的缺少，上面已经讲过了，不过一国美术的兴盛，也不能只靠几个国立美术学校就能成事。比方法国美术非常发达，他们一面原是靠着许多国立美术学校的力量，但是一面仍旧离不掉许多私立美术学校的帮助。现在我国正值美术饥荒的时候，倘有人肯出来组织私立美术学校，以提创美术为宗旨者，都是美术界的救星，我们不可不竭力去帮助他们。不过私立学校，大都经费困难，规模狭小，凡是地方上的财主和教育界的领袖，如认为提创美育确是我国当今的急务，那么对于各地的私立美术学校的经济方面，必须尽力去补助补助，使得他们格外热心提创美育。

（五）各地的美术家，宜结合团体，做强有力的美术运动。

凡是公共的事体，必须大家同心合力去做，庶几费力少而成功大。现今我国美术界，既是非常黑暗，那么美术界的同人，应当出来做一种强有力的美育运动，使得大家晓得美育的真正价值，运动的方法，固不必同趋一辙。但是最紧要的要结合团体，万不可互相猜忌，致减少运动的力量。兄弟以为要引起普通人的美育观念。第一要使得他们明白美育和人生的关系。第二要引起他们美术的趣味。对于第一条，可用三种方法来活动：1. 发行通俗美育报；2. 组织通俗美育演讲团；3. 设立美育研究会。对于第二条亦可用三种方法来活动：1. 时常举行美育展览会、音乐会、跳舞会等；2. 发行图画印刷品；3. 组织模范戏曲社。

（六）有志研究美育的学生，也当尽提倡美育的责任。

做学生的时候，本不宜多管闲事，不过各人就自己所研究的范围以内的事，尽可

多方活动。近来全国学生界，为了山东问题，不惜牺牲学业，终日在社会上奔走呼号，以期唤醒国人的爱国心，如此热心热力，实可钦佩。兄弟以为这种运动只可行之于一时，不能永久的进行。凡要永久进行的事，必须照分工办法，各尽各的能力，各尽各的志愿。对于社会上做一种切实的贡献，于自己多一种实地练习。譬如有志研究美育的学生，当课余之暇，尽可在社会上实行美育上的活动，以尽提倡美育的责任。

总结

新文化运动和美育的关系并提倡美育的方法，上面已经约略的讲过了，不过这还是纸上空言，无济于事。在实际上，究竟应该怎样进行，那是要全靠鼓吹新文化的同人，合群策群力来提倡的。古人有句话："上有好者，下必有甚焉者矣。"所以凡要提倡美育，能够由各方面的领袖人物出来帮帮忙，那么这效力一定非常的大。譬如十几年前大家对于体育，很不注重，后来由一般教育界的领袖出来提倡，因此到了现在。无论什么学校里，对于体育，既已逐渐注重了，而社会上亦在风靡流行了。假使教育界的领袖诸公，从今以后，对于美育这件事，亦能如体育这样的提倡，那么我们中华民国过了十几年以后的美育，亦可大放光明了。

（选自《美育》第三期，1920年6月）